U0041327

扉頁的由來

一、古人沒有辦法常洗手，於是在書本的前面設計
了空白頁，也就是扉頁。手在扉頁上擦乾淨以後，
珍貴的書就不會弄髒。

二、如果沒有扉頁，翻開封面就直接進入內容，
會過於唐突。透過扉頁，讀者得以轉換心情，作
為開始閱讀的過門。在歐洲許多稀有珍藏價值的
書，有甚至到12多頁的扉頁。

包益民

The Wisdom of Creative Mind.

創意大師想什麼?

目錄
45位全球頂尖創意大師

目錄
45位全球頂尖創意大師

12

包益民 × 胡至宜

13

益
民
×
胡
至
宜

Pao：PPAPER 有幾期了？

Ive：最新的這一期是 158。到今年 2015 年 12 月就滿 11 年了。

Pao：我正在籌備一本書，是關於 PPAPER 過去採訪過的世界知名大師的精彩問答結集。而我突然想到我們從來沒做過這種形式的問答，我認爲我們的讀者會覺得由我來採訪你會是一件很有趣的事情。我大概 3 年多前（2010）就沒有再參與 PPAPER 了，你覺得 PPAPER 沒有我參與最大的差別是什麼？

Ive：我想某種程度上我跟你對 designer 或是 artist 的看法是會有相像的，但還是有很多地方不同。比較大的差別我覺得是我在主題的挑選上，會放比較多女性喜好的觀點進去！畢竟就是我或者是 Gene（PPAPER 總編輯、創意總監，現居巴黎）在主導，在挑選這些 feature，這些觀點切入的角度，稍微有點不一樣，我們喜歡去挑一些比較新晉的，就是說比較有潛力的新人，而不只是挑這個業界最有成就的重量級的。我們也增加與很多大品牌的合作，做二十幾頁完

整的 feature。

Pao：你做 PPAPER Fashion 已經兩年了，你可以談談你對 PPAPER Fashion 的期許嗎？

Ive：我覺得 PPAPER Fashion 的整個文化進入臺灣，不能光講臺灣，得要進入華人市場，其實它是要蠻有技術性的。

因為我一直覺得 fashion 跟華人市場，是有一點隔膜的，fashion 的邏輯還是比較歐美。我常常在說臺灣是沒有 fashion 的，因為臺灣的氣候太熱，你在一個很熱帶的地方，它醞釀出來的民族性或者是生活上的需求，很難孕育出 fashion。所以你要在臺灣做一本 fashion 雜誌，你一定要有一些在地的觀點。那你在地的觀點並不是在談在地的 fashion 發展成什麼樣子，而是 local 的這些人或者是華人，他本身對於 fashion 的想法是什麼？他對於歐美的這些 fashion 的反應是什麼？那我們技巧性地用一個跳板把它接起來，就是我們安排了一個總編輯 Gene，他本身就住在巴黎，這樣他絕對能夠得到第一手的歐美 fashion 信息。

Pao：Gene 住在巴黎多久了？

Ive：他住在巴黎也 8 年了，他幾乎已經是一個巴黎人了。可是他畢竟還是道道地地的臺灣人，所以他本身這樣的結合去看 fashion 這件事情，能夠綜合性地給出來一個不一樣的 fashion 角度，我們必須去通過這樣的方向，去做這些內容，去看它們是不是能夠引起華人的興趣。所以一直到目前為止，我必須說它還是很實驗性的。

Pao：我也看到從 PPAPER Fashion 第一期開始一直在演變，上面的廣告也越來越多，也跟很多品牌有更多的結合，內容也不重複那些在市面上可以看到的，我覺得它本身還是做得很好，你自己覺得它跟目前市面上的 fashion 雜誌真正不一樣的地方是什麼？

Ive：我覺得我們做 PPAPER Fashion 雜誌的過程，是因為我們以前做過 PPAPER SHOP 雜誌，SHOP 雜誌等於是 PPAPER Fashion 的前身，它是一個很原創的東西，可是事實證明它太不商業，但那是一個我們的學習過程。我們做 PPAPER Fashion 把整個方向調整了很多，讓它更能夠跟讀者互動，讓讀

者比較容易瞭解跟看懂。以前 SHOP 雜誌有點像是第一手的報導，它是最前端的。可是 PPAPER Fashion 雜誌就沒有在報導當地的東西，但它裡面內容的關聯性會跟當地的讀者比較強。加上我們與很多品牌的合作，這也是我們可以活得還不錯的原因。我們必須跟主流的雜誌很明顯地區隔開來。因為很多人都喜歡做 fashion，他喜歡做 fashion 的過程都是受許多主流 fashion 雜誌的影響，然後他也再去看很多 alternative fashion 刊物，而當他自己想要投身進去做的 fashion 雜誌的時候，每個人免不了都想去做一個很 alternative 的 fashion 雜誌。可是如何去做到 alternative 這個拿捏既會讓品牌這邊認同，也讓讀者這邊認同，是最困難的地方，而且你還必須要跟主流的 fashion 雜誌區分開來，因為我們在臺灣，臺灣永遠都不可能有自己的一本主流的 fashion 雜誌，因為我們現在講的 fashion 都是歐美的，所以在沒有臺灣 fashion 發生的那一天來臨前，你最多只能把很少一些個人的觀點放進去。歐美主流的 fashion 雜誌用中文來闡述，它的觀點還是比較歐美，所以我們必須要從這裡去找到一個比較屬於華人的 alternative 的角度去看這些事情。

在這整個 fashion 雜誌裡頭，你一定要跟當地的主流雜誌不一樣（所謂國際中文版）。說實在的很多人都在做 fashion 雜誌，每一期人家的資訊又那麼多，VOGUE、ELLE 在報導的事情，我們如果也拿來報導，那就沒有什麼意義了，大品牌也沒有什麼好跟你配合的。那假如你做得太冷太 alternative，跟主流品牌沒有關係的話，大品牌也不知道怎麼跟你配合。這些過程都是學習，是很實際很務實的，可是在這個當中又不能失去一些自己比較獨特的見解，所以走到現在，我還是覺得 PPAPER Fashion 雜誌是實驗性的東西。

Pao：之前我參與的時候，我覺得我做雜誌最大的成就感是每個月它辛苦編出來後，就感覺看到自己生出來的小孩子，我拿到第一本的感覺非常好。對你來說，那麼多事可以做可以經營，為什麼你還是選擇要繼續做雜誌？

Ive：我覺得很多對創意這個產業有興趣的人，尤其是年輕人，他們這一生花了很長的時間在證明自己是誰，一生中花了蠻大一部分的時間，做了很多事情，其實他們要溝通的只有一個資訊，就是證明他們自己很有創意，他們自己很有

才華。可是如果你一輩子都這個樣子，你到了中年後就很容易封閉，因為你在反復做這件事情，那也表示你是沒有自信了，你這個事情只能到一個階段為止，就應該知道你到底有沒有才華，你到底能做什麼事情，其實心裡應該要非常清楚。

我覺得我到了一個點，我已經不再去思考是不是證明我很有才華這件事，我真的是很專心地想要做一個資訊的傳播者，所以我比較在意我的影響力，就是我每一次傳播出去，到底影響了哪些人，對這個社會有沒有一點貢獻，有沒有影響或改變，PPAPER 這個媒體有些特色，它也的確影響了某一些人，所以我就覺得必須要深耕這片土地。國外很多媒體都是這樣一步一步出來的，臺灣的媒體需要多樣性，要守住你的崗位，好好地往下一步去走。

Pao：因為你手上現在有三本雜誌 PPAPER + PPAPER Fashion + PPAPER Business，講講 PPAPER Business 吧，它跟 PPAPER 不一樣在哪？到底 PPAPER Business 是什麼？

Ive：我覺得整個設計圈也好（因為我們都從設計圈出發的），後來跨足到藝術圈也好，fashion 圈也好，這裡面有非常非常多的資訊，其實是充滿了靈感跟創想，我覺得很多主流的商業，它缺少的正是這些吧？就是大家一般來講的 The big idea。每一個老闆你跟他聊天，大家對於靈感的定義都不同，有的人認為一個好的 idea 就是要能夠賺錢，有的人則覺得好的 idea 是錦上添花，定義都不一樣。

當我們做 PPAPER 的時候，像是一個成果報告，大家從事這個行業的人，哪些人有了一些成就，我們把它報導出來，然後去啟發下一代的年輕人，或者是去影響很多人對於生活美學的看法跟態度，它是一個比較陶冶心靈的雜誌，像是一個意識形態上面的溝通。可是 PPAPER Business 比較務實，它給的資訊分類得更清楚，種類也更多，它就是處處都可以有創意，都可以有 idea。所以 PPAPER Business 是針對社會新鮮人來做的一本雜誌，可是我們發現很多業界的老闆也很喜歡看，因為他們平常很少有人替他們做這樣的資訊整理，他很可能就只關注他的商業核心。可是 PPAPER Business 這個雜誌將各行各業，或是

一些很前端的，他比較不接觸的行業，譬如說設計、fashion 都做了與商業相關的資訊整理，所以他一翻，看到一個簡單的圖片，或一個簡單的標題，就會有新的靈感，因為他在商場上已經很久了，經驗已經很豐富，他有的時候就是需要看到其他的行業做了一些什麼事情，即使是很不相干的，也可以帶動他的靈感和想像。所以我覺得這本雜誌的成果很讓我驚豔。因為很多人做商業雜誌，他一樣在做客戶整理，拿一些 case 來分析，可是我們做的比較像是現階段所有資訊發生的交流，然後去做一些分類，所以我們分類的方式不會像一般的商業模式，譬如說我們用地理位置模式，我們用數位去分類，我們用名人正在做的事情去分類，很多不一樣。說實在，它比較像是一種 marketing 的雜誌，所以只要跟 marketing 相關的事情，它在設計或 fashion 的角度上不用到高標準的信息，可是普羅大眾都可以接受。

Pao：PPAPER 已經出版了那麼多雜誌，像我自己很喜歡搜集雜誌，很喜歡搜集這些視覺，看到很多很漂亮的照片，和很多很有意義的內容，但為什麼 PPAPER 到現在都沒有 APP？

Ive：我們希望今年底以前可以讓 PPAPER 的 APP 跟大家見面。APP 對我來講，其實很像多一個大型的平臺，我覺得這是時機。APP 的發展，它有很多的功能其實是跟媒體沒有關係的，比如說它是個遊戲，或者它是個社交的平臺，當初 APP 推出，我覺得它不是真的承擔一個媒體的任務。只是這個平臺發展到現在，等到大家都用智慧手機，就是你有的硬體介面已經變得非常普及化時，你這個技術推出就成為大家共用的平臺，媒體現在去做這件事就比較堂而皇之，所有人都能立刻接受。而且比較不會被形式混淆，因為當初 APP 剛出來的時候，很多人在學習接觸體驗 APP，它有許多形式上面的需求，可是這些形式在對於我們推出的雜誌來講，不是那麼重要，重要的還是內容本身，所以需要經過一段時間，大家醞釀催化，他們本身對於 APP 這個東西已經了然於胸，他們知道他們想從這上面得到什麼的時候，我們才開始做。

對於我們來講，只是在開拓一個新的平臺，而不是在上面硬要玩一些花招。我們也等到這個技術比較普及了，製作成本也降低了，然後大家也都接受它時才

啓動。其實我覺得 PPAPER 裡面講的內容是很有啓發，但是它在技術層面上不需要去當開路先鋒，它不是一個科技界面的東西，它很人性化、生活化，所以 PPAPER 的 APP 出來，就是多一個平臺，可以讓人家同步接收到我們每一期新編的內容。那這個內容因爲不同平臺的關係，可以比較多變化。

Pao：雖然我現在有些時候會用 APP 來讀雜誌，但偶爾還是會想買一本實體雜誌，例如 Wallpaper，我不是每一期都買實體雜誌，有時候是買電子版本，有兩種版本對我來說還是很好的事情。

Ive：很多人會問，當 iPad 出來後，實體雜誌的銷售一定是會消退的，因爲我自己也是這樣。有些東西我是可以接受在 iPad 上面接觸，可是有時候還是會去買實體雜誌，但這中間的差別在哪？我是覺得 iPad 隨著網路時代的發達，它的植基在共用，它的所有東西都是共用的，所以你在通過這些機制得到這些資訊時，覺得你在分享一些事情，可是你買一本雜誌，或你買一本書在手上閱讀時，你是擁有的，那個感覺不一樣。你是擁有這個東西。擁有跟分享是兩個不一樣的需求，所以我個人覺得，基本上資訊越來越多，你要通過不同的媒體或平臺去歸類它、消化它，讓人們可以得到它。但是最後這種紙本雜誌或書籍不會消失，因爲它是不一樣的需求。

Pao：我同意。但我也想到另一個很有趣的例子，就是 Bloomberg 這本商業雜誌，很多人買 Bloomberg 數位報紙，是想要知道資訊，但 Bloomberg 是週刊，每個星期會出來一本新的，但我就沒辦法在 iPad 上看 Bloomberg，因爲我覺得它的編輯方式，讓我很不容易懂整個素材，所以我寧願還是去看實體雜誌。

只想要知道資訊的人，數位版很重要。真正願意讀東西的人，數位版和 iPad 就不一定很重要。真正願意讀資訊的，不管是數位版還是實體版，選擇最有效率跟方便讀的。所以 Bloomberg 的實體雜誌編得非常好，可是它的數字版雜誌就編得比較亂，不容易看出它的分類。因爲它也是整本雜誌繞著一個大議題在轉，我就覺得數字版編得不好。而像 Wallpaper 這種雜誌，我有時候就想買數字版本，因爲我知道有些東西可以留下來，我就不必掃描。不過，真正一本書，我覺得除了重量外，其實拿起來看印刷的還是比較舒服，因爲 iPad 真的沒有那麼

輕，而且它有電的問題，它其實不是大家想像的那麼方便，而且我 99% 在市面上看到人家用 iPad，都是在看電影跟打遊戲，真的是很少人拿 iPad 看書。這代表什麼？真正看書的人，不需要用 iPad，那個方便性沒有辦法取代傳統閱讀者想要的質感。

lve：我覺得還是實質的需求不一樣，數字版能夠傳達的那個東西不太一樣，也有非常多的人通過網路或電子屏去得到性需求，但那跟你同一個實際的人在床上還是不同。我知道這樣的比喻有點粗鄙，但差不多就是這樣的意思，擁有感不一樣。

AMO & OMA

AMO與OMA是建築師Rem Koolhaas建築事務所的兩個部門。AMO主要負責研究與平面設計，OMA則是做建築及都市規劃。最近的著名專案是北京CCTV新總部大樓。雖然這個項目帶來很大爭議，但我個人覺得很好看。Rem Koolhaas也與時尚設計師Miuccia Prada一起合作過很多項目，他是一位很有想法的建築師，我們很高興可以訪問到他。

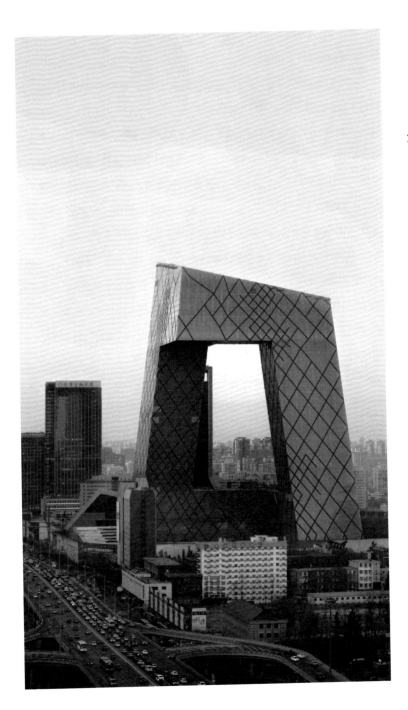

可以談談您的背景嗎？您當時如何成爲OMA的合夥人？

Ole Scheeren（以下訪談簡稱S）：1995年時我第一次與Rem Koolhaas一起工作，距離現在已經很久了。我們一起合作了許多案子，但我後來曾離開一陣子。1999年時，我回到OMA做PRADA的案子，設計PRADA在紐約、洛杉磯的旗艦店。當時對公司來說也是很重要的時刻，因爲我們創立了可說是OMA鏡像的公司AMO。也是因爲PRADA的案子前所未有的複雜，建築不能只是建築，還要融入他們自己的概念。2002年，我們同時被兩個大型國際競標案所邀請，一個是北京的CCTV（中央電視臺），另一個是美國的世貿中心重建。我們都知道911事件對世界來說是一個很殘酷的時刻，世貿重建案對我們來說從各方面絕對具有重要意義。我們很審慎但快速地做了最後決定，選擇了中國，因爲我們認爲應該向未來看，而非過去。有機會來到北京，對我個人來說，是很重要或者說是夢想的時刻。17年前，我曾花了3個月的時間，在北京以搭乘火車、公車和步行的方式，深入瞭解這個城市和建築；而現在，我則能在邁入新紀元的中國參與其中，我感到非常榮幸。

既然北京中央電視臺的建築案是由您負責的，可以請您分享一下相關經驗嗎？

S：說來話長。我在2002年4月開始準備參加中央電視臺競標，之後還參加了北京奧運國家會議中心擊劍館（Beijing Olympic Green Convention Center）建築外觀的競標，從這個經驗中讓我們瞭解到與中國雙邊合作的魅力；另一方面，當CCTV的案子開始進行時，我們與客戶的承包商充分溝通、相互信任，不但一起工作，有時甚至住在一起，我們相信兩個不同文化整合在一起非常重要，尤其要共同建造出這麼大的建築。於是後來，我從荷蘭辦公室帶了15位員工到北京，我自己則從頭到尾參與，因爲要維持我們的信譽，而我要承擔這個案子的責任，你知道，我們不能隨便交差了事。所以我從那時就住在北京，並把辦公室設置在這裡。CCTV新大樓在亞洲無論從各種角度看來都是一個令人驕傲的建築地標，我對這個案子十分重視。

你們也負責深圳的案子嗎？

S：是的，我們正在進行這個深圳證券交易所的案子，在完成CCTV之後就已經

開始建造了，這是繼CCTV之後的大型建案。

您如何看待深圳這個城市？

S：深圳這城市很明顯地異於上海和北京這兩個大都市，令人印象深刻。如果你到那裡，可以感受得到一種對於生活很真實的存在感和城市風格。這很難想像，但是你會覺得可以在那裡創造些什麼。我們的設計其實也在對這個新城市做一個實驗，對於可通過證券交易所的案子來對這裡有所貢獻，讓我們很興奮。

那您覺得臺北這個城市，是否需要一座重要的建築地標來帶動城市呢？

S：我不確定是否真的需要有所謂「重要」的建築，但我覺得建築一定要有意義。我覺得這部分像是，我們試著去指出今天我們所談論的東西、想法等等，並將之具體成形。建築最重要的，並不是來自那些擁有明星般地位的建築師，也不是那些到處可見、不停複製相同外型的建築物，而是最後能夠帶給這個地方、這個城市一些什麼。我們最關注也最認真思考的部分，是建築物的「現實性」，是這棟建築到底要做什麼。有時候是超越外形（form）的，甚至是沒有什麼外形可言，而是要真的影響社會。

您對於臺北和香港的建築有什麼樣的看法？

S：我們從7年前開始，就很積極經營亞洲這塊版圖，在那之前，比較是以消極的態度來看待這裡。我們先觀望一陣子，等到CCTV的國際競標開始時，我們決定要在北京成立一個辦公室，不只是為了CCTV這個案子，也要積極拓展在亞洲的名聲與業務。所以先將辦公室設在北京，將觸角延伸到上海、深圳及中國的其他地方，還有新加坡、泰國等等。我們也對臺北很有興趣，現在這個時刻對臺北來說是很有意思的，這個城市似乎已經準備好要做點什麼了。而香港的情形與臺北相較又是另一種情形，我覺得香港這城市已經自成一格，不管是本質上還是功能上都跟別的城市很不同。或許大部分較小型的亞洲城市，認為他們需要走出一條跟別人不一樣的路，才能擁有在中國或是亞洲出頭的力量。要運用自身的潛力找出自己與眾不同的特徵，還要讓它鮮明地呈現出來，我覺得這不是件容易的事。

您對於接下來要進行的臺北藝術中心有什麼看法？

S：我們對這個案子非常感興趣。這座表演藝術中心裡面共有三個非常不同的表演廳。首先，我們先在表演藝術領域內找出三種既有的不同表演形式，然後我們關注的，不只是設計出屬於這三種傳統表演形式的場所，更將它們彼此結合，看看是否能產生出新的創意、新的可能，甚至是與外頭的環境有所互動。這個案子的場地位於一個公交站附近，因此也是各種不同文化的集聚地，例如街頭文化、夜市文化等等，這些文化也間接影響到這棟建築物所呈現的方式。

我們知道您在2000年得到普里茲克獎，這對公司是否有影響或幫助？

Rem Koolhaas（以下訪談簡稱K）：在現在經濟不景氣的情況之下很多事都有可能發生，很難說得這個獎就能對公司有什麼幫助，不過做建築最難的就是一直保持水準與價值，越做越好。

您認為在北京和在荷蘭工作，有哪些差異呢？您在面對中國文化的時候，有遇到任何困難嗎？

K：我覺得並沒有什麼太大的差異，因為到哪裡都會有一些爭論，到哪裡都會有一些基本的事情要做，所以其實到哪裡都是要說服人們去接受我們的設計提案、尋找支持我們提案的人等等，基本上都是溝通。而我在北京，並不會覺得這些溝通會比在荷蘭困難。唯一不一樣的地方可能就是，北京可能會蓋像CCTV這樣的建築，而荷蘭不會。當現在世界上大部分的城市都很相似，要使這些城市有特色、受到矚目，建築是最好的一種方式，而癥結在於，不是人們是否有能力去做，而是他們是否願意去做。

你們似乎一直有很明確的方向和想法，並不會去追求一般建築師所想得到的東西。普里茲克獎就這麼送上門來，你們要做的只是去認可它……

K：也不是說有很明確的方向，只是對某些事情比較有興趣，這些事情讓我們的表現方式與別人比較不同。除了建築之外，我們還對四個領域有興趣，包括社會學、政治學、科技和媒體。

聽說現在因為經濟不景氣的關係，許多大型建築案都停止了，事實真是如此嗎？

K：確實，我們也注意到這樣的情形，所幸並沒有案子被取消。

很多年輕人都想到你們公司去工作，你對他們有什麼建議嗎？

S：這很簡單啊，他們應該將他們的履歷和作品寄來，我們都很樂意去看看。不過我必須說的是，每一個對某種事物有興趣的人都應該認真看待他們的興趣，而我們所要尋找的人，是會認同我們公司興趣的人，這裡說的興趣指的是 OMA 的核心理念、我們工作的目的。認同並有能力盡一份力的人，我們都非常歡迎。

您的下一個計畫是什麼？

S：我過去花了很多時間待在北京，要經營公司、計畫亞洲各項建築的計畫。之後我則希望能多到亞洲其他城市看看，像是臺北和香港等等。

請介紹你的背景，以及你在公司裡的角色。

Reinier de Graaf（以下訪談簡稱R）：我是學建築設計出身。1996年，我以建築師的身分加入公司。在公司與 AMO 的範疇裡，我也做了很多其他事情，這些事情一般建築師通常不會做。因此我在公司裡的角色變得相當多元。經過了12年，我不再只是建築師，也成為公司的合夥人。

對你來說，建築師究竟是什麼？你說你是一位建築師，在特定的脈絡中，你認為當代建築師應該是什麼樣子？

R：這是整個故事最有趣的地方。我認為並夢想，建築師設計建築，但隨著時間推移，建築師的路變得越來越廣。基本上從我的專業角度看來，建築師的角色持續地改變。同時建築師的任務，也變得越來越多元。雖然我們仍然要設計建築，但也要思考對公司的策略，有時甚至我們也被要求思考政治論述或其他議題。我們以比較廣闊的視野來思考，並且想像著未來這世界應有的模樣。基本上，建築師變得更在處理概念，建築也變得更為廣泛。

傳統的教育並不見得訓練建築師具備多元社會實踐的能力，你認為建築師該如何面對這項新挑戰？

R：我1988年大學畢業，20年前的事。我認為，隨著建築師的路線變廣，學校教育也隨之改革。現在的建築教育範疇比較寬廣，也較具彈性，學生畢業後將比較能面對多元的問題。

我們來談談 AMO，在功能上，AMO 與 OMA 有何不同？

R：你可以說，基本上兩者的功能差異在於，AMO 不僅運用建築概念在建築上，還將建築思考應用在多元的領域以及各種議題上。除此之外，也為公司構思策略，並建立概念架構作前瞻性思考。

AMO 現在有多少人？

R：我們的人數不一定，有時候只有7人，可是遇到比較大的項目時會擴充到25人。

我想你們有很多專案都來自OMA，不知AMO是如何運作？

R：一部分的專案來自OMA，而AMO是專案的腦袋，創造出概念性思考。除此之外，我們在1998年創立了AMO，有越來越多的項目是直接找上AMO，聘雇AMO處理各式各樣的問題，與OMA並無關係。這些問題一般並不會找建築師來處理。

可否描述一下AMO 的工作流程？我確信當你們創立AMO時，它的專業領域相當新，或許你們的技術決定了公司的走向。客戶怎麼知道能找你們做什麼？

R：從成立到現在，我們完成越來越多的項目，這方面越來越清楚。過去10年來我們完成的項目，在某種層面上告訴了客戶可以期待我們做什麼。我們創立AMO時，這幾乎可說是個巧合。那時有某個機場找上OMA這個建築規劃事務所，最後我們發現客戶的問題太大了，光靠一個建築規劃事務所是難以解決的。我們發現OMA的建築方法有更廣泛的應用，這個計畫啟發我們另開公司正式運用這個方法，除了OMA外，也服務其他的客戶。所以AMO的創立，是因為案子太大、太複雜所引發的結果。

客戶必須具備什麼之後才來找你們？我想你們接受任何的挑戰，但某些客戶的案子可以讓你們更有收穫。所以客戶去找你們時，應該準備些什麼？

R：我們對此的大致態度是，AMO不是建築師，我們並不會按照客戶隨機送到你桌前的要求來進行工作。AMO有很多工作，所以我們會安排長期的進度，尤其是在項目之間距離相當近的時候。所以在某個程度上，我們也會看新客戶能如何排進我們的進度，以及客戶能提供多少的相關的資料。這並不是說客戶是

否準備得井井有條是我們接案的先決條件，但在面對新客戶時，這的確是我們的考量之一。

你是否知道有其他建築事務所設立了類似的單位或獨立公司？

R：我不認為有人設立像AMO的單位，但其他建築事務所也開始有研究部門。而這些研究部門還是為了提供知識給建築計畫本身。我認為像AMO這種專門處理概念議題的獨立公司是前所未有的。

AMO與OMA是很好的組合，你認為為什麼這個趨勢沒有擴大，而其他建築事務所沒有積極採取這種模式？

R：我想這與創辦人Rem Koolhaas有些關係。在他成為建築師之前，他是個記者。因為他來自不同的背景，所以能做純粹建築背景出身的建築師無法做的事情。

10年來，你最喜歡哪一個項目？哪一個專案的經驗最讓你滿意？

R：我想全球AMO Atlas計畫以及歐盟的專案是最突出的。例如在「歐洲展覽－布魯塞爾」（EUROPE EXHIBITION-BRUSSELS）專案中，歐盟各地的藝術家思考布魯塞爾（歐盟首府），這個展的主題雖然是布魯塞爾，卻也思考了歐洲的再現。歐洲是什麼？其政治系統與傳統國家有何不同？思考歐盟首府，其實就是思考歐盟整體的再現。在某種層面上，也思考了政治與歐盟的關係。此展也啟發了對其他議題的思考，結果此計畫的規模變得比我們預期的要大得多。我認為這個展覽有政治的面向，也重新回應了建築與政治之間的相關性。對我而言，這也是此展最大的挑戰，在政治目標與議題的背景前，思考建築的意義。

那是一個研究計畫嗎？

R：那是一系列的計畫，AMO做了各類的東西。為布魯塞爾提出城市計畫書，也提出視覺語言的企劃，並分析傳播媒體。最後，我們提出重新建構布魯塞爾市中心的計畫。另外有趣的一點，我們在2001年夏天執行此項目，而911恐怖攻擊事件就在不久之後，當時我們並不知道這個事件將如何改變政治形勢。基本上這個計畫進行了一整年，因為其主題變得更為重要與迫切。

在中國，你在與政府合作的同時，應該會感覺亞洲國家並不太精準。既然你在未來與亞洲政府有很多計畫將進行，能否談談之前你與歐洲政府單位是如何合作的？

R：我想其實最終並沒有那麼大的差異，因為它們都是政治系統。政府總要小心地處理它們的議題，因此政府總是備受限制，需要非常非常謹慎，這也是為什麼與我們合作很有趣，因為它們心有餘但力不足以規劃所有的議題。如果政府要做激進的規劃，我們就可以發揮保密的功能，一切都不會外泄。因此大致上，與中國或歐洲政府合作，並沒太大差異。

大家都在談中國，OMA在中國也有一些計畫，從社會脈絡來看，當然除了中國很大以及其經濟實力之外，OMA在中國看到哪些一般人看不到的東西，你會舉起紅旗警告？

R：這非常難說。因為中國是個非常迫切需要被瞭解的主題，姑且不論它的建築與項目，中國的發展都是一大賭注，全世界的人都很容易想像中國可能會出現哪些問題。但是想像中國發展順利是很重要的，而以各種方式協助並參與中國發展也很重要。中國有這麼多人口，對全世界有非常大的影響力，我們不可能忽視中國這個議題。

你如何教建築系學生為未來作準備？

R：這很難。我會說的是，努力工作，保持開放的心胸。

Fabien Baron

對我而言，他具有重要意義，因為Fabien是第一位答應接受PPAPER訪問的人。他是時尚及設計界的佼佼者，他對PPAPER初創時的支持，讓我們後來無論採訪國際攝影師、設計師還是插畫家都十分順利。我覺得他是二十世紀最偉大的藝術總監，他在字體設計與攝影上的建樹，深深影響了美國BAZAAR、巴黎VOGUE、WMagazine與Interview雜誌。他也設計香水瓶，從Armani、Burberry、Issey Miyake到Prada都找他合作，甚至包括傢俱設計與時尚廣告等，Fabien Baron的確是一位我欣羨不已的極為優秀的Art Director。

能不能跟我們談一談你的成長過程和你受教育的背景。還有，你是怎麼知道自己想要做的是藝術指導還是設計師呢？

我在巴黎的 L'Ecole des Arts Appliques 讀了一年之後，我便離開這所學校，因為我知道自己想做的是什麼。我的父親是一名藝術指導，所以可以說我很早就開始接觸這個行業，也很早就大約知道自己想要的是什麼。所以我到學校只是想去看一看，去體驗一下美好的校園生活，但是後來我發現在學校學的東西不夠多，於是我開始為報紙雜誌工作，我真的開始這麼做，我離開學校到業界去實習，你知道的像是倒茶水、例行的事情、行政工作這些。也做一些設計編排的工作，都是一些非常基層辛苦的東西。那時候我大概17、18歲左右吧。

你擔任設計師的第一個工作是什麼？

我的第一份工作是在一份醫學報刊做採訪編輯，負責完稿和編排。

當初BAZZAR總編輯Liz把你找進BAZZAR，而你在她去世後很快就離開BAZZAR。

在她過世之後我就馬上離開。因為已經沒有讓我繼續待下去的理由。她雇用我與她一起工作以後，讓我覺得坦白真誠才是實在的，而她走了，我也選擇離開，我甚至沒有任何遲疑，也沒有告訴任何人，因為這是我唯一能夠做的事。這很難做到，不過很多人繼續留下來，而我離開。不過很奇怪的是，當時的團隊裡有許多人現在都在VOGUE，這真的是一件很有趣的事。BAZZAR所有的攝影師，後來不是去了W，就是到VOGUE去，所以BAZZAR真的失去很多東西。

我們知道你之前所待的BAZZAR 新團隊為這個雜誌創造了更好的銷量，另外，我們覺得你現在的作品比以前更優雅。你對這點有什麼樣的看法呢？

創造更好的銷售量嗎？我並不覺得。也許BAZZAR的銷售量上是增加了，但是他們少了很多原有的廣告收益，所以整體來說我不知道是不是更好了一些。不過情勢跟以前不一樣了，過去這些品牌所擁有的廣告收益和聲望到底怎麼了呢？當時是因為要建立品牌，所以我們能把所有的廣告主拉進來。但是現在，我的客戶在BAZZAR放了一頁廣告，卻在VOGUE放了四頁；在過去，相同的客戶在BAZZAR放四頁，在VOGUE放一頁，所以過去和現在不同了。感覺起來，

VOGUE像是一匹BAZZAR永遠都追不到的馬，因爲BAZZAR不僅沒有足夠的預算、沒有好的受眾、沒有好的結構、沒有強大的力量，也沒有好的編輯啊。

請和我們談談跟Peter Lindberg和Mario Testino兩位大師一起工作的經驗好嗎？（注：Peter Lindberg和Mario Testino是世界排名Top5的時尚攝影師，爲各大知名品牌愛用的攝影師，他們一天的酬勞是300萬台幣。）

喔，我跟他們認識好久了，我想有17年以上了吧。我喜歡跟他們工作，因爲他們很清楚自己在做的是什麼。我們做起事來向來是很有效率、很專業，我們總是盡最大的努力把東西做到最好，讓每一件作品都最適合客戶。

能不能跟我們說說你在創作CK香水瓶和平面廣告的過程？

CK的案子非常有趣。其實它是一個重新上市的香水，所以我做的是一個全新的東西。你知道這個香水已經有超過十年的歷史了，它需要一個新的視覺形象，所以我和CK正一起在做這件事，不過我不能跟你說到這個部分。

不過，原創的部分真的很有趣，在當時那真的是很新的想法，我覺得Calvin最偉大的地方就是他敢冒險。他很冒險地說「ok，就這樣做」，然後就做了，而且獲得空前的成功，不過他爲大眾開啓了一個全新的市場。

Calvin想要設計一瓶男性女性都可以用的香水，我覺得這是很棒的idea，而且也是當時潮流的取向。我的想法是，如果我們要設計一個瓶子，那一定是要平實簡約的；如果想要獲得青少年的喜愛，那麼我們表現的方式一定要讓人感到很熟悉。比方說瓶蓋，香水的瓶蓋，要讓它簡單到好像沒有設計一樣，要看起來像是沒有經過設計的。因爲這就像是一個長頸的瓶子蓋上一個可口可樂的瓶蓋一樣，就這樣。喔，還有商標也是。至於包裝的部分，我們只用了紙板。一般香水都是用塑膠的外包裝，上面可能有一些棉花啦、一些裝飾品，裡頭呢就是一片硬紙板。我們則是把其他的東西拿掉，只剩下紙板，就這樣，我們用了一些膠水，把紙板組合起來，就是我們的包裝了。

想成爲一個有自我風格的藝術指導需要具備什麼條件呢？

有你自己的觀點，就這樣。你的看法、你的想法、你的方向，如何用千百種說法來表達一件事情。我想最重要的是你要有一套自我哲學。

做廣告和做編輯有什麼樣的不同呢？

這兩個其實是很相似的東西，因為走到了最後它們都是解決問題，比方說你有了什麼樣的東西，然後你怎麼去做，後來又決定什麼……其實就是解決問題。我的工作就是解決問題。

你是怎麼開始跟傢俱公司合作的呢？

嗯，其實是兩條線同時並進的。我開始想做傢俱、需要合作夥伴，於是我們找了 CAPPELLINI，剛好 CAPPELLINI 有一些我的資料，也正想要找我做傢俱，就這樣。機緣恰好碰在一塊兒，真的很妙，非常的有趣啊。

你是如何挑選案子的？

必須是很有趣的客戶！其實，跟客戶間的合作都是自然而然的，就看我們之間互動如何、能不能溝通、是不是對彼此信任開放。順其自然讓情況自己去決定要跟誰合作。

你是怎麼說服客戶用你的點子呢？

啊哈，我想我是挺有說服力的。因為我有經驗，我也瞭解市場，所以我會有很棒的論點。我可以舉很多例子，我可以說「GUCCI 是這樣做的，PRADA 它們是這樣做的，那麼你現在這樣做，我不確定能不能行的通」，就是一種邏輯的分析。我會明確地指出來。我想我的工作大部分是幫客戶找出他們的優勢，那就是專屬他們的特點。每個人都需要有獨特的地方，人需要有個性才會成功，公司也是一樣，所以我們幫公司找出他們的特點到底在哪裡。

你做過平面設計、藝術指導、廣告、產品設計和傢俱設計，你是怎麼在這麼多不同的領域中嘗試遊玩？

我發現嘗試不同領域的東西是很刺激的，而且嘗試改變是很重要的。你知道這有一點像在走跑步機一樣，你可以在二十分鐘內設定各種不一樣的步調和速度，不停地調整腳步，這個對「心」來說是很不錯的一種訓練活動。雖然做了很多改變，但其實你的基礎精神是沒有變的，只是去轉換應用在不同的地方、不同的媒體上，我覺得應該讓自己更開放、嘗試更豐富的發想，讓自己擁有不可預期的力量。

其實每一個人都可以做到，只是大家都把自己限制住罷了。我相信人是可以做很多事情的，所以我試著走出那條界限。我覺得人有潛力去成為自己想要成為的任何模樣，尤其是在美國，所以一個人應該盡可能地去嘗試做各種不同的事情。這在美國是可行的，但是在歐洲就不是這樣了，在那邊人們只想到要限制你、框住你，他們沒有辦法把這些東西都看成是一種溝通的形式，你看不管是一幅畫、一件傢俱、一張海報或是一段音樂，不管是廣告還是雜誌，其實都是一樣的，都是試著要跟人溝通的媒介。所以不幸的是，我們所在的這個環境總是喜歡限制人們。很可惜啊。

我常常感到氣憤。我通常都是自己完成我想要的東西，如果等待別人給我東西，那我只會一直等下去而已。我認為機會是自己創造出來的，你做了一件引人注目的事情之後，大家就會開始注意你。

像這次的香水瓶設計案，ISSEY MIYAKE打電話給我們，問我們想不想幫他們設計香水瓶，我們說「當然想」，在那之後我們便接到無數的電話，所以你可以設計了兩三個香水瓶子之後，立刻成為一個瓶子設計者，不過還是要小心為妙，因為你很有可能因此而設計了太多太多的瓶子，我想你大概也不想要被看成只是一個「設計瓶子的人」或者是「做雜誌的人」吧。

我一點也不想要被限制，我要的是自由的空間，而這也是人們來到美國的原因，來感受自由，我也是，我不想要錯過這個機會。而且我還有好多事情想要嘗試，喔，我想要玩建築、我想要玩電影，我做過廣告、音樂錄影帶但是還沒碰過電影，所以為什麼不去試試呢？其實你去看看你就會發現有蠻多不怎麼樣的作品存在，所以沒有理由不去嘗試啊！也許我不會拿到奧斯卡獎，但是我不在乎。如果你有一些極富品味的東西想要表達，那麼why not？

我們知道設計師的生活方式會影響他創作設計的方向。你平日的生活是什麼樣子？假日又是怎麼安排的？

我大多在工作，這就是我的生活方式。不過我週末的時候不會在這裡，我都在四處拍照，要不就是旅行，有時候會在家工作。我大部分的時間總是在工作，我的生活形態就是很多的工作和很多的休假。

你常常旅行嗎？是去放鬆玩樂的嗎？

我常旅行，不過很少是去玩的。現在實在沒什麼時間出去。上一次出去旅行是去格陵蘭拍照，那真的很棒。我跟我的助理一起去，大概去了一個禮拜，純粹去拍照，還做了些作品。我們花了五天的時間搭船去冰山，你知道嗎，我們搭了直升機，然後直接降落在冰山上，那實在是非常奇妙。這是我上一次的旅行經驗。

我真的拍了很多很多照片、很多大自然景觀的照片。所以如果說我去了歐洲，在抵達倫敦之前有兩天空檔的話，那麼那兩天我就會到處去拍拍照。

你習慣使用什麼相機拍照？

8x10的，很大型的那種相機。有時候我只帶著相機跟裝備，就出發了。我拍照也有很長的一段時間，對我自己來說拍照是我最愛的工作、是屬於很個人的事情，我常常一個人出去，如果設備真的很多我就會找個夥伴一起去，然後到處去闖、去照相。我就是喜歡帶著大台照相機在大自然裡盡情地拍，這是我最喜愛做的事，沒有其他事可以比的上。

你出版過你自己拍攝的攝影集嗎？

沒有。我從來沒有去做這件事情。過去二十年來我只堅持要用什麼底片，我就只是喜歡照相而已，我沒有任何輸出印刷的產品。因為當你花時間在準備出版的同時，相對的就失去拍照的時間了，所以一直以來我只拍照。我已經搜集了上萬卷的底片和上萬張風景照片。這項工作我已經進行了17年左右，不管我到何處去，我都會尋找海當我拍攝的素材。

如果你不是設計師的話，你會做什麼？

我可能在研究像探索頻道裡的那些奇怪的東西吧。研究什麼物種啊，然後把觀察的結果都記錄下來，幾點幾分的時候要做什麼事，做完還要記錄剛剛做了些什麼，我想應該就是這類的事吧，跟大自然有關的事。

請你說出在這個世界上你最為尊敬的三個專業的人？

三個攝影師，分別是Irving Penn, Avedon，和Steven Meisel.（注：如果你不曉得他們是誰，那你真的必須要知道。這三位是影響當代時尚攝影的大師級

人物。）

你從你父親那裡學到什麼呢？

父親對我有很深的影響。我跟我父親一起工作大概有兩年的時間，與他共事感覺眞的很糟。因爲只要有什麼事情出錯了，他就會怪到我身上來，好像連續劇情節一樣，太扯了，我必須離開才行。之後我就來到美國。跟父親一起工作實在是讓人抓狂。我跟他一起工作，是因爲他有人脈、有資源。但是他在巴黎名氣實在太大，身爲名人之子的我覺得必須離開。我單槍匹馬的來到美國，我要獨立自主做我自己，而且也做到了，我眞的是個幸運兒。當然我是很努力的。

能不能以你自身的觀點來聊一聊從巴黎來美國之後的情況？

我從巴黎來到美國的時候，身上只帶著300美金和作品集。那個時候我才20歲，而且嚮往著要來美國。我18歲左右就來過了，大約是八〇年代早期吧，那是我第一次踏上美國國土，多少帶著一點冒險刺激的感覺，當時我眞的覺得「天啊！這個無與倫比的世界，跟我以前看的、做的東西全然不同啊！」我感覺這裡充滿了挑戰，所以後來我再次來到美國的時候，我決定給自己六個月的時間去闖一闖，那個時候我只認識一個人。

於是，我打電話給那個我唯一認識的人，懇求他給我機會。千萬不要怕彎下腰來跟別人請求，也不要害怕讓別人知道你有多麼想要得到這份工作，這是很重要的，因爲你會比任何人都更努力、更願意花時間去作好這份工作。我是很相信年輕人的。只要放下身段、表現積極，並隨時隨地把自己準備好去嘗試各種挑戰。當你在往上爬的時候，你會發現位置愈來愈小，就好像金字塔一樣，直到頂端的時候你就會發現已經沒有往前發展的空間了。眞的，當你不斷在進步的時候，眞的好像在爬金字塔一樣，哪一天你奮力地登上最高點時，下面還有很多人不斷地要往上爬，他們可能會推你一把，叫你讓開。這條路眞的不好走。當你才剛起步的時候，前面進步發展的空間還很大，所以不要害怕去嘗試任何東西，因爲你不知道未來到底會發生什麼事，而且，很難知道你想要的到底是什麼，所以每一件事情都試試看吧！

我知道在現在，這好像有點危險也蠻難做到的，因爲市場上有更多的雜誌，也

有更多的年輕人正在做新的嘗試。不過，就去打破界限吧，就算沒有成功至少也是一種挑戰。不管怎麼樣都要努力去做就對了。

你會想要搬回巴黎生活、工作嗎？爲什麼紐約是你的基地？

我現在就在巴黎做法國版VOGUE雜誌。我在巴黎有很多客戶，我在歐洲的時候會停留在倫敦、巴黎，也會到德國、義大利去。因爲我的客戶遍佈歐洲，所以我也會到各地去。我喜歡偶爾到歐洲一趟，讓自己更國際化是很不錯的一件事。做法國版VOGUE雜誌，再度接觸法國的案子，其實感覺是有些陌生的。因爲他們不像紐約那麼的有組織。不過還是很棒，有很不錯的人，而且非常有趣。

我喜歡改變，我喜歡在各種不同的地方嘗試。我不喜歡講一些什麼「喔，我討厭倫敦但是我喜歡紐約，巴黎的話就還好啦」之類的話，我眞的喜歡我所到過的每一個地方。我喜歡洛杉磯、我喜歡紐約、我喜歡倫敦、米蘭；我喜歡去巴黎，如果不要停留太久的話……我喜歡住在紐約，這是眞話，不管是步調啦、速度啦，我想我算是急驚風吧，我喜歡快速，不想要浪費時間。所以我喜歡專業的人、非常專業的人，而不是什麼張三李四的半調子。

你生活中有什麼樣的作品曾經感動你的？對你產生什麼刺激嗎？

太多了。比如建築物、書啊、攝影師，還有電影……太多了，要列名單的話實在是太長了。有太多美好的事物出現在生活之中，有時我甚至覺得自己還不夠好呢！你知道每一個領域都有好多很厲害、才華洋溢的人，實在是太瘋狂了，在攝影界啦、年輕的藝術家啦，他們讓我覺得說「哇，我應該要試試這樣做，還有那樣做……」這很棒，我不會怕去挑戰自己的。

你的作品有沒有受到純藝術的影響呢？有的話又是哪些呢？

有的，事實上我希望自己能多做些純藝術的東西。我很喜歡極簡抽象派藝術家，有很多很獨特的畫家，比方說Rosco，如果要列名單的話又會是一大串。不過藝術是很主觀的，沒有辦法去說這個是好的，那個是不好的，因爲觀點不一樣，都是因人而異的。我不喜歡變成一個藝術評論家，因爲實在很難說出「這個不好」這種話，所以我覺得藝術評論眞的批評數落了很多人。

你是怎麼運用電腦和印刷的？依你的觀察，它們對於現今來說有什麼樣的幫助？

電腦實在是一個很奇妙的東西，可不是嗎？它像是一個快捷方式一樣，真的是很棒的工具、很棒的發明啊。通過電腦你可以做出很多東西，創造很多機會，不過它沒辦法瞬間賦予你什麼才能就是了。有 photoshop 軟體、可以做版型、做這個做那個的，可以做太多太多東西啊。有一台電腦真的是一件很棒的事，你知道嗎，以前所有的工作都是在紙上完成的，是那種很古老的方法，所以當我發現有電腦這種東西出現的時候，我馬上就使用它，你可以用電腦做各式各樣的東西，這實在很有趣。像你們這樣的年輕人不是該很瘋狂嗎？

你會怎麼解釋「物體」和「影像」這兩者之間有什麼不同呢？

就是二維空間和三維空間。當你在創作一個影像的時候，你會從一個角度去構思你的影像：當我在拍一些時尚性、流行性的照片時，我會用鏡頭的角度去構思呈現的方式，因為一個影像是表達一個很獨特的觀點，而這影像的觀點就是通過鏡頭去捕捉，所以當我在處理影像的時候，我就只從一個角度去看。但是在創作一個物件的時候，就必須這邊、那邊、上面、下面，全方位去考慮了。而我在拍攝實物的時候的確遇到一些問題，因為照片的呈現效果不及實際物體來的全面。你不清楚這個東西長什麼樣子的時候，你就得整體的去弄清楚它到底是什麼樣子。當然，如果你看的是一張物體的照片，你當然可以說「哇……這好棒！」，但是當一個物體在你手上的時候，那就不太一樣了，不能用看照片的觀點去看它。照片所能呈現出來的東西比實際物體少上太多，這個情形在我設計香水瓶子的時候時常遇到，有些設計師會跟我說「你是不是從哪裡拿了一些元素過來，然後又弄了很像的東西給我啊？」，我當然會反駁，因為不是這樣的，那是完全不一樣，我都告訴他們我會拿一個實際物體給他們看，讓他們瞭解那絕對不是一模一樣的東西。

你對時尚圈的看法是什麼？

噢，我愛流行時尚。它是我過去二十年的生活啊，我太愛了，我說的是，我愛人，我愛那股活力。我喜歡變化，我喜歡流行週期就是短暫的事實；我喜歡那種認真幾個月的感覺；我喜歡那種時時刻刻都在跟自己挑戰的感覺；還有我還

喜歡那種你以為你做到了，但其實並沒有，所以又必須重頭來過的感覺。這是一個極富挑戰性的、艱難的工作，你必須要在非常短的時間內立即想出一個點子，你就是要變得那麼不由自主地直接做出反應。

我覺得沒有任何的行業能夠比得上時尚業的，時尚包括電影、傢俱、設計、音樂等等。對我來說，時尚流行只會愈來愈擴大。

你的工作常常是要刺激購買欲望的。對於過度購買的行為以及其對整個世界環境所產生的影響，你有想過怎麼去解決改善嗎？

嗯，這有些困難。

你喜歡買東西嗎？

其實我不會買很多東西。我穿GAP的T-shirt，LEVI'S的牛仔褲，我喜歡很棒的東西，比方說好的車子、好的房子，不過我不會過度追求。

不過說到過度消費這件事情呢……我倒覺得不全然是這樣，舉例來說，當我們在幫可口可樂或是麥當勞這樣的大公司做廣告的時候，我們不只是賣東西而已，我們賣的更是一種生活態度。

但是現在的人真的是過度消費，買太多東西了。當我走進店裡，我並不會去買什麼。比方說走進大型餐飲連鎖店或是喜瑞爾的店，成堆的喜瑞爾麥片盒就在你眼前，不過，我需要這麼多東西嗎？這實在是太瘋狂了。我不喜歡行銷，所有的行銷，甚至包括香水的。有些人會為了推一個新的香水而花大把的銀子去執行一個很白癡的想法……不過全世界似乎都這麼做，消費啊消費。這就是為什麼我喜歡大自然的原因，這就是為什麼我喜歡親近水、喜歡去照相的原因。就是返回大自然去啊，我就是喜歡簡單、自然、非常基本的東西。

你覺得過去五年之中最棒的發明是什麼？為什麼？

iPod。我覺得iPod很棒，你不覺得嗎？噢，對臺灣的人們來說也許不怎麼樣，因為你們的高科技產業很先進的。

當聽到「臺灣」這個詞的時候你想到什麼？請說出你的直覺反應。

未來。其實不只是臺灣，整個亞洲讓我想到的就是「未來」。就像是下一個美國一樣，不是嗎？比方說中國大陸……我想亞洲會是下一個發光發熱的地區。

那麼想過到亞洲工作呢？

當然，雖然我只去過日本，而且那是好幾年以前的事了……我很想去亞洲看看。去看看中國大陸廣大的人口，去拍些照片，我想那肯定會非常特別。你去過中國大陸嗎？我相信臺灣也是很特別的。亞洲讓我感受到有過去前人的傳承，但變化的速度又很快，人們個個蓄勢待發，儲備好自己的能量要大展拳腳，感覺是很渴望學習新知的。你知道未來是屬於不斷探求新知的人的，所以提到臺灣，我想到的就是未來。

你覺得在未來中國對於時尚流行的影響會是怎麼樣的？

我想，中國的影響會比我們所預估的還要更廣、更快，因為對全世界的設計師來說，亞洲已然成為最重要的市場了，有越來越多的人在從事設計工作的同時會去考慮到亞洲的市場。亞洲的製造生產業現在正在蓬勃發展，像BURBERRY，他們把代工生產線移到中國去做，而且你曉得嗎？做出來的品質很不錯。中國已經逐漸接下大部分的製造生產線，所以未來中國一定會出現很棒的設計師。

你覺得最能代表、呈現你的是哪件作品？

噢，對大眾來說我想應該是BAZZAR。但是對我自己來說，我沒辦法說出哪一件作品可以明確地代表我自己。我喜歡做雜誌、我喜歡出書、我喜歡照相、我喜歡設計傢俱，我喜歡很多東西。所以能夠代表我的，我想也許是這幾頁的訪談吧。說不定這幾頁的內容會很貼近我，我覺得這很特別。

什麼工作是你夢寐以求的？

好吧，異想天開的話，那我希望有個金主能出錢讓我到處去拍我想拍的東西，這樣最好了，嗯，也許兩個月啦或者是一年啦，那就太棒了。

對於想要在紐約工作的人，你有什麼樣的建議呢？

只有一句話：不要害怕嘗試任何的東西。

Irma Boom

Irma Boom是我最尊敬的一位荷蘭的書籍設計家，全世界專門設計書籍的人已經不多了，而做得最好的，像Irma這樣只專心設計書的人，就更少，而且必須做出很多犧牲，收入也一定不會高。而她居然還做到了很多人做不到的事：她曾經做過一家財經公司的年報，總共兩千頁，這是非常不容易做到的——從版型、印刷到如何精裝這本書，幾乎創下世界紀錄。荷蘭是一個相當重視平面設計的國家，而Irma Boom把設計書的藝術發揚得淋漓盡致，達到最高境界。她所設計的書都非常漂亮、宏觀、觸感極佳，這就是iPad永遠無法取代的，因為它只有同一種觸感，而書籍中的每一頁紙張摸起來都有不同感覺。Irma Boom是我心中最好的書籍設計師。

你認爲傳神地詮釋別人的作品是否重要？

以書籍來說，瞭解與表達作者的作品是非常重要的。

你可以分享你的美學世界嗎？

我的美學想法均來自我所工作的主題，但我也有一些所謂的「手寫」筆跡，讓人很容易能把我的作品認出。我喜歡明淨的感覺、色彩的運用還有清楚的樣式，也喜歡在每一本書用特定的材質。

你可以分享你的創作過程嗎？你是如何工作的？

在剛開始時，我經常主動去尋找或要求一份工作，甚至是在作家的文字或攝影師的作品出現前，我已經會主動要尋找機會。

對我來說，成爲那本書編輯團隊的成員之一，是很重要的。如果你是其中一分子，你便會對內容很熟悉，這也是我設計過程的開端。

你如何定義一本好的書？

當所有元素都匯合在一起：內容、設計、圖片等。

你覺得設計能否感動人心？爲什麼？

可以的。我曾經爲一位很有貴族氣息的人設計過一本私人發表的書，作爲他50歲生日時，送給親友的禮物。他40歲的時候曾罹患癌症，幸運地存活下來，因此他希望與他的知心密友分享他的一些想法。他對那本書非常滿意，他說我能完全地把他所思所感表達出來。

那本書是有關時間的相對性，當中包含了山與水的圖片：時間對於這些事物來說是相同的，但水會不斷流動改變，而山卻一直原封不動！還有，這本書所用的咖啡過濾紙也是非常獨特的。

你現在同時進行的設計有多少？

我通常同時間會設計15本書，但每本也在不同的時間設計。

你的作品是否受純藝術影響？

我是完全的被純藝術所影響。在藝術學校時期，我先學習繪畫，而且我極愛 Ellsworth Kelly（美籍極簡抽象派畫家及雕塑家）、Barnett Newman（美籍極簡抽象派畫家）、Daniel Buren（法籍概念藝術家）、Agnes Martin（美籍極簡抽象

派畫家）的作品。

你認為設計與純藝術的分別在哪？

最大的分別，就是一個平面設計師會有人付費委託你做設計，這一點足以令兩者完全不同。

你所設計的書被譽為「世界最漂亮的書」，你對這個讚譽有什麼看法？你認同嗎？

這些其實都是相對的。但在 Sheila Hicks：Weaving as Metaphor 這本書的設計上，我也的確是認同。我真的對這本書很滿意！所有的材料煮在一起成為完美的一餐，一切都配合得天衣無縫，印刷、裝訂都是極好的。

你花了五年時間去設計 SHV Think Book 1996-1896，你可以跟讀者分享你的設計過程嗎？有遇到什麼困難嗎？

那時候我幾乎是一天24小時無止境地在工作。這本書是我生命中的五年光景，是一生只此一次的工作。

例如你看我 1996 年設計的 SHV Think Book 1996-1896，你會發現那本書是完全不規則的：你像在流覽網頁多於一本傳統的書。雖然那書有2136頁，但卻沒有任何的頁碼或目錄。它並沒有依時間前後排列它，因為我希望把它像回憶一般，最新最近發生的事情在前面的部分，這些回憶是比較複雜、詳細的；然後，你會回溯到更久之前，內容經過過濾，有著簡單、寧靜的設計。

但很諷刺地，我們原本打算做出一張光碟，但當我們做出來後，還是覺得科技會極快被淘汰。一本書還是有其實物的優點，它能夠經得起時間考驗。

這本書是否你設計生涯中，最夢寐以求的一個案子？

一定是。五年投入其中：很好；沒有預算限制：很好；還有極好的客戶，這一切都是快樂的來源。

據說在你阿姆斯特丹的工作室，只有一位助理。你是否習慣獨立工作？

是的，我是非常獨立的，如我之前所說我學習畫畫也是時常一個人。

我喜愛一個人工作，但現在我有一位萬能的助理，坦白說我工作，已經不能沒有她！我也會與一些自由接案的設計師合作，我也需要新血液加入說明激發我的靈感。要尋找靈感時我會去旅行、看藝術展覽。

科技對你來說是什麼？

我喜愛科技！作為一位書籍設計師我喜歡最新的技術，我討厭手工造的書，我喜歡工業製造的書籍。書籍功用是讓資訊傳播，所以你要讓印刷永不停止。

色彩對你來說是什麼？

在藝術學院的繪畫訓練，給我對色彩運用的根基。很早的時候我已經迷上 Ellsworth Kelly 及 Barnett Newman 單純的作品。我也擁有大量與色彩相關的書籍，例如是哲學上的色彩、藝術上的色彩等。所以或許色彩已經占去我腦袋的一部分，我的設計都是以內容為本，憑著直覺去添上顏色，也許因此變得獨特。

設計對你來說是什麼？

我的生命。

時尚對你來說是什麼？

生命裡很貴重的一部分。

每個案子最刺激的部分是什麼？

懷疑的時候，我會徹底失望，然後我要更努力去想出一個更好的點子，無止境地製造樣本、嘗試，這都是很常發生的。

你如何面對及處理難以預料的狀況？

我會好好利用這些狀況。

目前你遇過最大的風險是什麼？

去創作、書寫、設計我的書：Boom on Books。

哪一個作品最能代表你？

我覺得有幾個作品對我來說非常重要：

 The Stamp Books 1987 / 1988

 SHV Think Book 1996-1896

 Kleur / Farbe / Renk / Chromo（The Color Book）

 Sheila Hicks：Weaving as Metaphor

這些都是我事業上的轉捩點。

你有計劃爲自己設計一本書嗎？

有。就是前面提及的 Boom on Books。

你的下一步是什麼？

看更多這個世界，與世界各地的人合作。

當你聽到「臺灣」時，你會想到什麼？

紅色。

當你聽到「中國大陸」時，你會想到什麼？

黃色。

如果你不是書籍設計師，你會做什麼？

我會是一位藝術家、畫家。

過去五年最好的發明是什麼？

網路。它令我的生活與工作徹底國際化。

形容你完美的一天。

今天便很好。我完成了很多的工作，準備我幾個小時之後的日本之旅（我也希望有機會來臺灣！）所有工作已經完成，包括回答你的訪問。感覺很好，重新提起精神。

你可以列出在阿姆斯特丹你最喜愛的餐廳、書店及旅館嗎？

　餐廳：Toscanini

　書店：Nijhoff & Lee

　旅館：The Philosophe

你希望你死後如何被記住？

或許讀過這些答案以後，你能告訴我。

Ronan & Erwan Bouroullec

他們是Karl Lagerfeld最喜歡的一對法國兄弟設計師，我自己呢，是非常非常喜歡Starck的作品，經過這麼多年，我總算找到新歡，就是Bouroullec Brothers。如果說今天我家想找兩位設計師設計的話，一個是Starck，另一個就是Bouroullec。他們的設計，擁有極簡的比例，但又與眾不同，那麼別具一格的浪漫，有如Starck與Jasper Morrison的合體，將極簡、浪漫、實用處理得非常經典。只要是他們主導的專案，絕對可以欣賞二三十年以上，而非下一季就過時，你永遠不會看膩Bouroullec Brothers的東西。

請談談你們的背景。

我們小時候住在布列塔尼靠近海邊的郊區,一直到我們20歲。之後我們開始修讀藝術,那時候幾乎都在巴黎。畢業之後,我們就在巴黎居住和工作。

你們怎麼知道會成為一個設計師?

Ronan:當我還是青少年的時候,我對學校完全提不起興趣,除了藝術之外。我很快就選擇了藝術。在嘗試過許多不同的媒介後(像攝影等等),自然而然我就選擇了設計。我非常推崇這個領域,因為它能夠同時把許多不同面向的東西結合起來。

Erwan:當我15、16歲時,我就明白(大概是通過音樂),我渴望致力於創意的工作。在修讀藝術之後,我便與那時已經是設計師的哥哥,開始一起工作。朝著設計發展的這個選擇,來得相當自然,一步一步就這樣前進著。

你的設計哲學和設計語言是什麼?

我們沒有辦法用一句話來清楚摘要我們的哲學。然而,不論文化背景如何,我們的設計都是要試著去融合我們生活的室內空間。因此我們的作品會被形容為「不太繁複」。但就某種意義來說,那是工業設計本身的邏輯,那是為了龐大市場而做的。就像我們從來都不會知道,每一件產品的設計過程會在哪一點終止,我們試著去把並非需要的東西剔除。最後,只能說我們在尋找一個「剛剛好」的物件。再來談設計語言,對我們來說,要去限定我們的風格或概念是困難的事情。有些人用這樣的詞來形容我們的作品:「lightness」(輕巧)或「minimalism」(極簡主義)。也許到了最後,我們的作品給人家一種輕巧的印象。但事實上,背景過程比第一眼看到物件,更為複雜和混亂。我們對於每件作品都非常地認真,並且對每個步驟都提出質疑。整個過程一點也不輕巧,作品標誌著工作、想法和嚴謹;不過這些在最後成品都不會看得到。

或許永遠就是這樣。要讓產品最後看起來簡單和輕巧,你需要很努力。而極簡主義,那並不是我們最後的興趣所在。我們從不認為我們的作品很有風格。但就某種意義來說,我們永遠試著把那些不需要的東西剔除。我們努力地朝著某種綜合體邁進,並試著找出每個案子的本質。這就是為什麼人們常用「極簡」來

形容我們，但這個是因為經過反復思考，與風格沒太大大關係。

你們認為最好或最具挑戰性的作品是什麼？

對我們而言，沒有一個所謂真的「最有挑戰性或最好的作品」。

我們的每個作品都是相互影響的，所以即使有些案子我們有比較強烈的感覺，但我們仍很難指出哪一些是最好。每個案子都豐富了我們的閱歷，所以每一個都有它的重要性。

可以告訴我們你們最喜歡的設計師是誰嗎？為什麼？

我們不認為我們有像良師益友般喜歡的設計師，然而，說真的我們還對於Eames（美國設計師）、Georges Nelson（美國設計師）、Castiglioni（義大利建築師兼工業設計師）和Andrea Branzi（義大利建築師兼工業設計師）的作品相當讚賞，當然還有Jasper Morrison（英國設計師），而我們也不能忽視他們作品對我們作品的影響。

你們兩人的組合，是怎麼在工作中定義你們各自的定位呢？

沒有固定的分工。對於每個案子，我們都用同樣的方式在進行。有時候一樣，有時候又不同，轉息瞬間，沒有一定的規則。我們沒有專長或試著表達很多想法，就像在工作臺上打乒乓球一樣來往。每個案子的每個步驟，都會經過相當長時間的討論。最重要的是，到了最後我們總會找到一個共同的觀點，一個讓我們兩個都滿意的解決方式。

到目前為止，你們兩個在專業或生活上碰到最大的危機是什麼？

截至目前，我們對於感興趣的案子很少作出妥協。當我們開始工作以來，我們拒絕過許多案子，因為那些都並不能完全吸引我們。那是個很大的冒險，但同時，這也讓我們在數量不多的案子裡，提升品質。時至今日，這都為我們帶來更好的信譽。

能跟我們多談談「Ronan & Erwan Bouroullec」這個品牌嗎？

事實上，我們並不會從品牌的角度去思考。如果要我們說它是個品牌的話，那它在行銷和傳播的方式上並沒有比別的品牌來得好。然而，我們覺得我們的品牌在品質與原創性上都有很好的信譽，至少，我們希望如此。

最近有什麼啟發你們嗎？

我們從來沒有直接受到什麼啟發，那非常複雜。然而，認真觀察可以說是我們外在最大的影響；我們會留意人們平日的行為，去理解平常的習慣和需求。事實上，我們對於生活中的小細節，人們怎麼考慮產品，怎麼去使用等等的問題，有很濃厚的興趣，甚至可說是熱情。

你們能談談創意的過程嗎？你們如何工作？

事實上，設計就像是烹飪。這種神奇力量太過於複雜，以致於我們無法用科學或有系統地規則去描述一個物件或一個案子。設計並沒有規則。有些想法來得非常快而且自然，有些則需要經過一些長時間的思考。

這沒有什麼秘方。在一個案子剛開始的時候，會圍繞著概念與用途做發想。接著，我們會使用畫圖、模型與3D等方法，但步驟的次序會取決於案子的需要。有些案子剛開始只會使用畫圖的方式，有些則會使用等比例的模型。步驟的先後沒有一定，因為它們會自動融合、對話。整個過程我們不停來回，隨時會有新的靈感加入。

每個案子裡最吸引你們的是哪個部分？

在整個設計的過程中，我們最喜歡研究的時期，以及我們直覺發現到有趣事物的當下。然後，我們最喜歡最後一刻，當我們拍照或安排一個公開發表會的時候。在那一刻，我們會想辦法確定最後的成果與當初的想法是一致的。

你們對於設計的未來有什麼看法？

事實上，方法上的變化一直在增加。這個變化正從正規方法、製作模式（大眾工業到工藝工業）等方面去被理解。這是較上個世紀設計師普遍的目標，有著巨大差異。

哪個領域是你想做但還沒做的？

有些是和設計有直接相關的領域，我們很有興趣，譬如說是建築，那是從設計所自然衍生的領域，我們很想進入這個領域。

但有些則是不同的領域，像是高科技產業。舉例來說，音響或汽車設計。我們也非常有興趣，因為它們的技術在持續進步、改變而且不斷地重新定義中，這

讓人非常興奮。

你怎麼看待亞洲設計的未來？

這很難說。或許不管我們怎麼說都可能會太過於批評。

時尚對你們來說是什麼？

事實上，時尚是個和設計相當接近的領域。感覺上那些類型很接近，作品的策略也很相似：找到點子，然後畫出那些不管大量或少量生產的產品。唯一不同的是，時尚的壽命是相當短暫的。

你怎麼看待你們和其他設計師之間的不同？

我們認為應該讓其他人來回答這個問題。

能給任何想要成為設計師的人一些建議嗎？

真誠。試著為業界設計產品，但剛開始不要有業界的專業知識，這樣你才能跨過那個產業的邊界。試著把焦點放在一個目標上，並且摒除你知識的限制，擴大可能性的局限。

誰對你們的影響最大？

到頭來，我們認為我們的摯友對我們的影響最大。

對於那些想和你們一起工作的人，有些什麼建議嗎？

保持真誠，以及在對的時間打電話來。

當你聽到臺灣時，你會想到什麼？請坦白。

我們第一台計算器的產地，那時我們才10歲。

當你聽到中國大陸時，第一個想法是什麼？

一個很大的地方，希望與恐懼共存。

亞洲的客戶應該怎麼和你們合作？你們能提供一些有用的建議嗎？你們的收費如何？

我們從不一開始就談收費。對我們來說，最重要的是我們創作的自由度，客戶對作品未來的計畫，還有他對案子願意作出的投資。

生活影響你的作品，你們怎麼利用平常的24小時呢？週末呢？

創意可以說是大腦的主要活動。在一天24小時中最開始時，不可或缺的工具，

就是素描本，它讓我們不會忘記任何東西。素描本可以說是如硬碟一般的存在。對我們來說，在工作桌前安靜和沉思的時間是很重要，這可以在任何地方發生。這並不表示我們所有的時間都在繪圖，但我們其餘時間的活動都會圍繞著這些寧靜的思考，這些活動的安排，很不具體也沒有一定的規則，也會有一些不可避免的步驟。

在你們的觀點來看，什麼是過去五年來最好的發明？為什麼？

這需要花點時間去認清那一個發明，真正對於未來幾年都有深刻影響的東西。

如果你們不是設計師，你們會做什麼？

我們可能會做團隊合作的工作。那可能是足球運動員或音樂指揮家。

請列出你們最喜歡的五張CD，五部電影，你最喜歡的餐館、咖啡店、書店與旅館，不管在巴黎或全世界。

我們並不是很擅於談論我們在別的領域的品味，我們還是談論設計比較好。

你認為人們如果想當個設計師，需要去學校學設計嗎？

我們認為學問是為著要帶來開放的思想。事實上，如果教學是豐富、多元、複雜而且有趣，那也許能帶領某人去面對多元的科目，像是建築或設計。當然，那還需要各類別的實際技術……但不管如何，當成為專業人士後，仍是要持續學習。

你們的下一步是什麼？

在我們的塗鴉本前找尋一些沉靜的片刻。

當你死去，你們希望被如何記住？

現在沒辦法決定那麼遙遠的事。

Tadao Ando

安藤忠雄對清水混凝土的應用，對建築的感覺把握已經毋庸贅言。他在歐洲通過「走路」來學習建築，是一位自學成才的日本建築大師，也是除了貝聿銘之外，少數幾位你必須親臨現場，去感受他作品中的浪漫與紀律的大師。我曾參觀過他在Vitra Design Museum以及其他地方設計的作品，但第一次讓我覺得震撼的，是他在紐約MOMA的作品展。當時我看到一幅兩米高的畫，只有二十釐米見方的白色小房子在正中間，然後其餘部分全部是黑色。我看了很久，揣想這形式就是表現給客戶看的設計圖，可是那黑色部分越看越覺得怪怪的，好像有點發亮。詢問之後才知道，原來那黑色，都是人徒手以2B鉛筆塗的，塗滿一整個兩米的黑底。然後我懂了這位元大師對於作品要求的紀律，黑色大可以是印刷輸出、是油畫，而如此純粹的黑，沒有一點缺點，那是大師對材質、對光線的要求。那一天，我實在體驗到建築大師的精神。

為什麼您選擇建築作為您的志業?

我從小就喜歡動手做東西,經常往我家對面的木工作坊裡面跑,成天泡在裡面。而第一次意識到「建築」這兩個字,則是在14歲的時候。當時我們居住的位於大阪的雜居長屋剛好有機會進行改建,附近的木工師傅們來進行工事,每天都帶來不同的風貌,原本是陰暗的雜居長屋,當光線如戲劇性般地射入時,我被深深感動,於是開始對建築這份工作感興趣。

您是這個世界上少數自學的建築師,可否告訴我們為何沒有去學校學習?

其實我並不是沒有考慮過選擇到大學裡學習這條路,不過基於家庭的經濟因素,還有最重要的是我個人的學業成績,不得不對這條路死心。在這個制度已然確立的「教育的時代」中,當初選擇自學這條路其實是有相當大的不安,不過我早有投入現實社會一邊工作一邊學習的覺悟,可以說是一路暗中摸索才走到今天這個境地。即便到了現在,我還是不斷地在自學建築這門課程。

您通過旅行來學習,可以告訴我們您那段時間心裡真正的想法嗎?

雖然讀書對於瞭解建築的真諦來說相當重要,然而我覺得,沒有什麼比通過自己的五感來實際體驗空間來的重要。然而,這裡所謂的「旅行」指的並不單純是字面上所顯示的只是借由實際上身體的移動來學習;像回想甚至是夢想這樣的心靈之旅都可以成為學習的一部分。「旅行」,可以讓人遠離日常生活的惰性迴圈、加深思考的深度,促進個人與自我的對話。不管是從實際的旅行或者是思索的旅程當中,我都學習了不少。

您如何看待建築師對於社會的責任?

建築,不分其規模大小,從每個人的日常生活開始,到街角的景觀、週邊環境等社會構成的要素都帶來巨大的影響。身為一個建築家,在工作時必須時時刻刻把這樣的觀念放在心上。不要只是追逐有形的外表,而是要能夠通過工作思考自己能夠對社會帶來什麼樣的貢獻。

在1995年獲得普里茲克建築獎後,對您的影響是什麼?

Pritzker Prize對於世界各地的建築師而言,有如建築界的諾貝爾獎一般,我從來不敢去奢望我有一天會得到這獎項。這獎完全是在我意料之外來到我手上的,

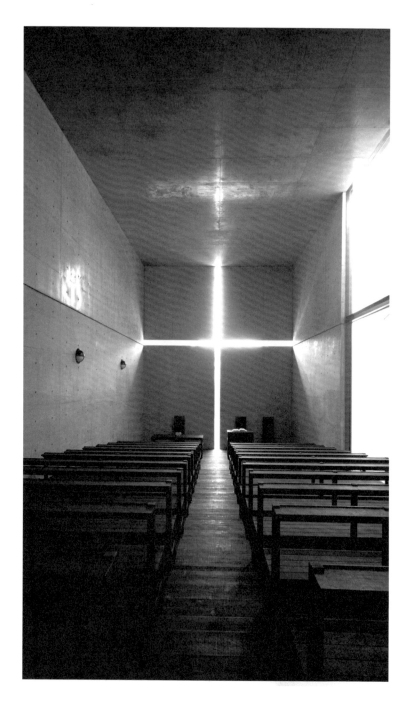

因此獲獎時只有驚訝而已。之後則感覺身為一個建築家，對於社會所抱持的責任又更深了一層。

您對於光線在您作品中的作用有什麼看法？

1965年，我造訪了當代建築大師柯布西耶（Le Corbusier）晚年最後一件代表作品朗香（Ronchamp）的聖母教堂，才踏進教堂內部，各式各樣的光線立即像洪水一般令人震懾。當時，造訪那堪稱「光之雕刻」的教堂內部時所受到的衝擊，至今仍縈留在我心頭。

從1989年我在大阪茨木建造的「光的教堂」開始，我在許多建築計畫當中嘗試塑造出自己的光的空間。相較於朗香教堂裡面的「洪水般的彩色光芒」，我試著把開口處限縮到極限，讓象徵化的光芒將獻上祈禱的人們的心靈統合為一。雖然建築本身不大，但是通過它，讓我體認到可以以通過光線來打動人們的心靈，對我而言是件相當重要的工作。

您覺得博物館對於這個社會的意義是什麼？

我認為博物館是展現不同人們之間的知識與文化如何對峙著的舞臺。在創造這樣的空間時，勢必得超越使用機能的考量，進一步去思考這樣的建築能夠在人們的心裡遺留下些什麼才行。

可否談談您的公司？有多少成員？他們怎麼工作？創作的過程又是如何？

事務所裡的工作人員不到30個人。通常都是以這樣的人數來進行工作。

可否請您聊聊對於中國的看法？

中國是個擁有13億人口的世界大國。從經濟開始，中國的動向在各方面都給世界帶來莫大的影響。而今後讓人不得不留心的，是這麼多的人口在追尋能源消費時對地球環境的影響，思考這個問題應該是今後最大的課題吧。

生活影響設計，可否請您聊聊您平常一天24小時如何分配？那週末呢？

一天24小時大半都在思考有關建築的事情。

請問您在尋找怎樣的人到您公司上班？他們需要具備怎樣的條件或特質？

通常我們會先從學生時代開始找他們進來事務所兼職、打工，通過大概兩年間的相處，看看彼此是否適合再進行正式雇用。

可以請您列舉東京或其他地方，最喜歡的餐廳、咖啡店、書店與旅館嗎？

東京目前以「Tokyo Midtown」為首，出現了許多新地標，提供人們不少聚集的場所。不過，東京最讓我感興趣的地標，是1964年我初到東京時第一次看到由丹下健三設計的代代木體育館、同潤會的青山公寓以及明治神宮週邊巨大森林所共同構築的表參道風景。

Blue Sky Studios

我們已經看過太多動畫，尤其自 Pixar 創立以來，全球掀起動畫電影的熱潮。我們很幸運地訪問到 Blue Sky Studios，他們有名的作品有《冰河世紀》，因為廣受歡迎已經出了四集。我們在訪問中邀請創辦人為我們解答，關於他們如何構思腳本、如何做動畫，以及經營公司與管理流程的方法等，也讓大家得以借由不同的角度來認識好萊塢動漫產業。

你是如何走入動畫這門專業領域裡？

我已在動畫界工作了很長一段時間，大概是 1980 年代的時候，我很幸運加入紐約第一家動畫製作公司 MAGI / SynthaVision，（編按：美國 1980 年代知名動畫、電腦影像製作公司，代表作有迪士尼動畫 Tron），我一直對動畫有很大興趣，也認爲動畫的確擁有很遠大的前景，這是一門很新的技術。當然現在來說動畫已經不再是新事物了。Blue Sky Studios 在今年已經踏入第 21 年，我們起步的時候，完全是在一個你沒辦法買到動畫軟體的環境，我們在這 21 年一直在發展、進化，我們都是憑自己的力量去研發，所以這一切成果都是很重要的。

時至今日，動畫所面臨的最大挑戰是什麼？

我相信現在我們是無所不能，我們什麼也可以創作，但所要花的，就是時間和金錢。這已是一個技術上很大的挑戰，我們要去想如何讓整個動畫製作過程更划算，同時卻又能自由地探索不同的類型、內容，讓大家更接受動畫日新月異的技術。

你是動畫師出身，後來卻成爲了動畫如《冰河世紀》的導演，這是如何演變而成的？

在 1990 年代中期，我們開始向洛杉磯的電影工作室，推銷我們自己的動畫概念，慢與二十世紀福克斯影片公司（以下稱福克斯）建立了合作關係，至 1990 年代後期，我們與他們有更緊密的來往，最後 Blue Sky Studios 更成爲福克斯旗下的子公司之一，後來我有些做一部關於冰河時期的動畫的想法，1998 年寫了第一份劇本的初稿，到 1999 年的時候，他們都差不多正式要開始動工。福克斯那邊唯一要求，是希望我把它寫成一部喜劇、一個歷險記，然後我覺得沒什麼問題，就著手去做了。一步一步從設計、草稿慢慢做，動員當時 Blue Sky Studios 很多人力物力，整個團隊差不多有 90 人，現在 Blue Sky Studios 全公司已有近 340 名員工了。

他們都是動畫師嗎？

我們有一部分人是精通各種技能，也有撰稿人、設計師、畫家、專門畫 Storyboard 的人、編輯人員、雕塑家、做模型的技術人員，而且還有超過 40 位

動畫師，一起整合出一部完整的動畫來。長久以來，這一切對我來說都是很刺激很有趣，好像是一場文藝復興，有很多來自不同範疇的精英一起共創出美好的東西來。

現在的技術容許動畫有更戲劇化的效果，但當中的思考過程是如何產生的？

我們在 3D 虛擬的世界自由探索，也要令這個虛擬世界貼近現實。當我們在創造一個場景時，要試著不去做以前做過的，我們要嘗試做更好。我們有個名為「Layout Team」的團隊，他們會負責將 Storyboard 的圖畫，變換置入 3D 的攝影機裡，然後再置入一個場景裡（由電腦設計的虛擬場景），開始研究所有動作出來，就像是一部攝影機放在場景裡控制、移動、變化動畫人物角色的位置、活動。現在我們有更複雜精密的攝影機，卻也有更難處理的角色。現在的動畫都變得更有活力生氣，像最新的這部 Horton Hears a Who!（霍頓奇遇記），我們希望講的是一個更有趣、更戲劇化的故事，但所需要技巧也跟以前很不同。

我相信動畫這些年來不停演進，越多精密的電腦加入，使我們有一雙更好的眼睛去觀看動畫裡的世界。

以往我們做的動畫只在 2D 世界，我們用手去畫，用攝影機去拍玩偶，即使現在有這麼多電腦，但還是會有許多限制存在，例如攝影機其實還是不能那麼靈活自如地移動。在 2D 世界我們要不斷畫背景去替換，在 3D 世界我們不停創作有吸引力、不停移動的畫面，我們現在像在做以前的實景拍攝（live-action），例如是被車子狂追之類，也像蜘蛛俠不停與壞人對抗，都是非常戲劇化的呈現。電腦把所有畫面都變得更真實。

你覺得為什麼動畫對全世界不管什麼地方的人，都有那麼大的吸引力？

因為在設計時，我們已儘量不把故事特別定在某一個文化裡，故事通常是發生在一個我們無法看得到的世界裡，像是《冰河世紀》、《機器人歷險記》，都是發生在這一種世界裡。我們一直都在希望給大家一個全世界都能瞭解的人性體驗，任何人來自任何文化看到也會看得懂。例如故事是一個人聽到一段聲音從一粒塵埃中傳出來，他會一直追蹤試著去找出聲音的源頭，試著去回應，這都是一般人應該會有的反應。其實想法、根基都很簡單，我們尤其在喜劇動畫方面，

得到很大的成功，喜劇、幽默感都是很好的世界語言，淺顯易懂。我們很幸運地在《冰河世紀》取得空前成功，觀眾也對我們做的東西更有信心。

亞洲已經成為全球最重要的市場之一，這個趨勢有影響你們在動畫創作上的方向嗎？你們會考慮地區因素嗎？

很坦白說，我們只是平常人，住在平常的世界裡，我們和其他人一樣每天上班，下班回家，沒有什麼不同。就像我之前所說，我們已儘量不會把故事特別定在某一個文化裡，我們很熟悉美國的觀眾，但我們也不一定要做一些迎合他們的東西。儘管有時候我們也有受到壓力，要去做迎合某個市場的作品，但我們可以的話都會盡力避免。我相信這也是使《霍頓奇遇記》成為一部能跨越文化、地域的動畫的原因。《冰河世紀》、《機器人歷險記》其實都象徵著我們熟悉的世界，我們自然就會感同身受。

相信有不少人會把Blue Sky Studios與另一家知名動畫公司Pixar比較。Pixar有為你們的工作帶來挑戰或是任何的靈感嗎？

在我們的工作室裡，同事們之間唯一的反應就是：我們會儘量避免去做Pixar做過的。每一部動畫都從一個概念而起，即使我們與Pixar擁有同一個故事概念，從我們開始把劇本寫下來，到各自埋首製作動畫，三年後我相信得出來的結果，也是兩部截然不同的動畫，或許兩部動畫有相似之處，但他們之間還是不同的，當中的演變、發展也是由兩個完全不同的團隊去做的。我們一直不會刻意地去作比較，也沒有刻意去觀察別人的作品。不過如果我們在Blue Sky Studios放Pixar的動畫，有同事經過看到，他們也許是會被啟發，不然就會是很沮喪，哈哈哈。

一部動畫的製作時間，通常是約三年嗎？

如果你幸運的話，那就是三年。三年當中是有很大量的人才在不停創作的。

你可以跟我們分享現在做一部動畫，需要多少資源呢？

這一切其實都沒有關聯，我們只是一直都在做我們以前無法做到的事情。1982年我們製作Tron這部電影的時候（編按：第一部大量使用電腦動畫的電影，Chris Wedge曾參與製作），我們只有一台電腦及兩台處理器，它們的體積差不

多是一台洗衣機那麼大，那時候我們儘量都做得很簡單，完全沒有任何的花俏質感，也沒有什麼動作特效，每一格都限定在10分鐘去完成，現在我們每一格的製作幾乎要用上數十小時才能完成，有大量的移動特效，更多新穎的刺激，有多少資源時間，我們就會物盡其用。

為什麼你會選擇製作《霍頓奇遇記》？

蘇斯博士的這本圖文書，自1954年出版，在世界各地深受歡迎，基本上我們這群嬰兒潮之後出生的一代，都是讀這本書長大的，它是我們國家的瑰寶，而且他的故事內容，幾乎像是為製作動畫而寫作的，故事有讓人進退兩難的困境，也有很豐富有趣的場景。

當我們有想法將蘇斯博士的書改編成動畫時，便立刻與他會面，得到他授權後便著手去做資料搜集，我們希望忠於原著，所以甚至做了很多模型、畫了草圖給他看過。這是第一部改編自蘇斯博士的童書動畫，但我們都知道，動畫是不分年齡的，我們也盡力把它做到大人小朋友都喜歡。

你認為在動畫工業中工作，最重要的是什麼？

你需要成為先驅者，做一些從來沒有別人做過的事。給別人耳目一新的體驗，就是你需要做的事。動畫的美好，就是因為科技不停地推進，我們現在幾乎都沒有2D的動畫了，因為只要花很短時間，大家便很易學會去做3D，電腦一直給我們更大的能力，激出更多的變化用在動畫上，也許不久將來我們就能真的看到互動的電影了。

你希望死後如何被記住？

只要記住就好！

Cirque du Soleil

我在加州的時候,曾經參觀過他們的劇團,CirqueduSoleil融合了馬戲與戲劇表演,尤其在現今網路時代,它真的讓你體驗到何謂感官世界的魅力。馬戲團並不一定有美、戲劇與歌劇的元素,而CirqueduSoleil則結合了這一切。有一次CirqueduSoleil到LasVegas表演,我跟胡至宜去看,她一開始還覺得一張票100美金有點貴,然後我們買的票又是最後一排,但是在開幕的一刹那,她就完全買單了!一般的開幕,是將布幕往上或往側拉,那次我們看的劇名叫做「L'eau」,就是水的意思,開幕時是從舞臺中間將那塊布往內拉,有如一個黑洞將十幾米的布整個吸進去消失不見,當場就讓所有人驚豔不已,覺得真是太好看了,完全是之前從未有過的經驗。接下來的一個小時,更將大家帶到一個音樂與視覺的天堂,能訪問到他們與我們分享成功經驗,實在是非常幸運。

請簡述你在太陽馬戲團的角色以及專業背景？

我叫Milan Rokic，我是太陽馬戲團亞太地區的市場拓展部副總裁。我的專業背景主要是在運動與娛樂產業，負責行銷、傳播、贊助與公關。我已經有17年的相關經驗，在太陽馬戲團也已經8年了。

你會怎麼形容太陽馬戲團的風格？

這個問題很難回答。太陽馬戲團擁有很多不同的元素與藝術形式，呈現出一種前衛、創意的作品。但基本上太陽馬戲團融合了馬戲團特技、舞蹈、現場音樂、燈光、影像投射等所有這些元素，組合出一種獨特的氛圍，用情緒、動作、聲音而不是文字語言來描述一個故事。

太陽馬戲團對於創意產業是否產生了某種影響？

我不確定我們是否對整個創意產業產生影響，但我想我們的確創造出一種新的藝術，也就是一種不同以往的現代馬戲團，一種全新的詮釋方式。從這個層面來看，我們非常專注並全面性地去做這件事，現在更與全球許多其他組織合作。有些人試圖發展出與我們風格相似的藝術作品，你可以在北京奧運開幕式上看到，另外在很多商展、新品發表會上多多少少看到一些雷同的影子，這就是太陽馬戲團的影響。

對太陽馬戲團而言，在表演上以及行銷上最大的挑戰為何？

我們試圖讓藝術與商業互不干擾，所以藝術家們可以發揮創意，而行銷業務也能找到適合的方法推廣我們的作品。從藝術的方面來說，最大的挑戰是挖掘那些有才華、光芒獨具的表演者。而行銷方面要面對的則是尋找新的城市演出，找到新的觀眾群，讓太陽馬戲團充滿新鮮感。對行銷而言，維持其獨特鮮明的品牌風格一直是最大的挑戰。

為何太陽馬戲團選擇只以表演者為主，而不加入任何動物的演出？是出於愛護動物嗎？

因為動物太貴了，而且每次的運送費用也很貴。很多人以為我們是為了保護動物才不加入動物表演，但其實這不是原因，我們創辦人對於太陽馬戲團的理念，是關於人的表演，對他而言，動物並不適合在他的藝術表演中出現。雖然他本

身並不是針對保護動物，但是大眾以及媒體卻把我們視為動物保育團體。2004年當太陽馬戲團的ZUMANITY上演時，我們有場戲是表演者把一隻白化症的蟒蛇纏繞在頸上跳舞，但蟒蛇本身並沒有做任何表演。結果整個媒體都瘋狂報導這件事，動物保護人士也抓狂了，說太陽馬戲團竟然做出這樣的事，還說我們不顧我們的宗旨等等，當時這些媒體讓我們產生很多困擾，後來我們就把蛇從那出劇裡刪掉了，因為它並不是很重要的角色。

一出太陽馬戲團的經典戲碼是如何創作出來的？每出表演大概需要多少籌備時間？

通常我們會因某些原因而決定創作新的表演。有時是因如賭場等場地需要新的秀，也可能是我們需要一出新的巡迴戲碼。一旦我們決定創作一出新戲，通常需要2年半至3年的時間才能真正上演。首先我們會選擇導演以及創作團隊，然後開始發想這出表演的概念與視覺，接著我們會把它變成storyboard，然後開始舞臺、燈光、影像投射、特技表演、舞蹈、化妝與服裝造型設計，然後其他的細節再從這邊開始延伸，大約有14個設計師參與。這段期間，我們開始組成一個討論小組，並加入所有的表演者。之前我們會有一個預先的甄選過程來選出參與研討會的人選，這是由一個選角部門負責，他們專門尋找才華洋溢並適合我們表演中特定角色的人選。接下來，我們正式從這12個月的過程進入排演的階段，這時我們就會真正開始創作這出表演，並逐步調整整個表演的細節，包括演員試裝、量尺寸、定妝等等。在劇場以及大帳篷裡的場景設計也正同步進行中，一切都將轉變成適合在正式舞臺上的演出。如果是在大帳篷的表演，在演出的3個月前我們會把舞台移至帳篷內，然後開始在那裡訓練演員。如果是劇場，我們大約會在5個月前就開始在裡面排演訓練了。

每場表演需要投入多少人力？

我想大概四百到五百人吧！如果把會計或是表演場地的服務人員等所有的人都算進去的話。

太陽馬戲團甄選表演者的標準？最重要的特質是？

我們有一個很大的部門專門負責選角，裡面大約有50至60人。我們有馬戲團學

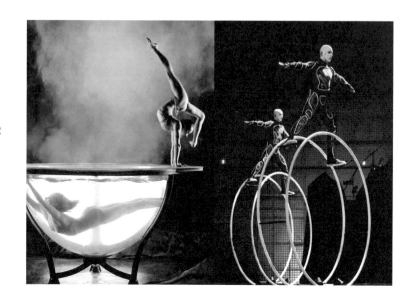

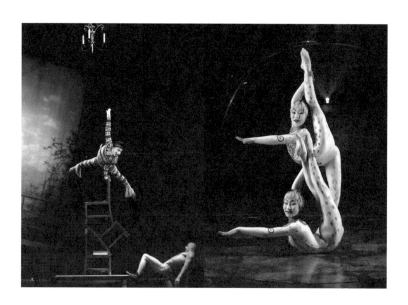

校，並且在全球許多城市舉行公開甄選的活動。我們在尋找歌者、舞者、小丑、特技人員等等，所以我們在尋找各式各樣的人選。當然，我們在全世界的體操協會都有合作計畫，而所有這些單位對我們而言都很重要，其中一個很大的單位是Chinese performing arts association（CPAA），我們有將近20%的表演者是來自中國，他們都非常有才華。

每場戲大約有多少表演者？

如果是在大帳篷的話，最多可以到大約55人，如果是在劇場裡的話，人數大約在75至90人左右！

據說所有的服裝、化妝等部門都有一本聖經，規範所有的細節。這本聖經當初是如何被規範出來的？

我們每一齣戲都是獨一無二的，並不會試圖去複製以前任何的創作。我們很多部門的確都有一本規範每出戲細節的手冊，但我們並不自視為工廠，這些規範也不是為了讓每位工作人員能隨時被替換，這些規範是為了尊重導演與創作者最初的創作，以及他們為每出戲投入的心力。所有的規範是為了讓舞臺上的演出完美。

成本最高的一場表演是？

我想應該是「KÀ」。洛杉磯時報對這出秀的首映評語是：「KÀ對於劇場而言，就像iMAX之於電影院。」我覺得這是一個對它最好的詮釋。它耗資一億六千萬加幣，我們得賣出很多票才行。

太陽馬戲團也擁有影像與音樂等方面的公司，開始決定多角化經營的原因？

我們在幾年前決定不要只靠販賣門票而已，我們可以延展觸角，為不同的市場提供創意。有些我們做得還不錯，有的則還在努力。我們仍在尋找不同的方式。像電視影像與錄影相關內容可以重現我們的現場表演，是非常好的宣傳方式。另外，我們的Revolution Bar則是一個非常有趣的概念。目前我們也與全球各地的酒吧、旅館、度假中心等洽詢各種合作機會，以提供一些創意的靈感。我們的商品一直是很重要的部分。像是T恤或發展更多可穿的藝術是我們努力的目標。

這些多元化經營在整個太陽馬戲團所占的比例是？

這些延伸產業大約占我們總收入5%到6%。

太陽馬戲團目前在日本、澳門、臺灣等亞洲地區表演，它在亞太地區的行銷計劃著重在哪？

對我們而言亞洲還是個很新的市場，太陽馬戲團在這裡的品牌知名度還不像在歐洲與北美地區那麼高。我們現在是在一個特技藝術傳統歷史悠久的區域，尤其是華人地區，但也因為與他們的文化相近，而成為一個很好的市場。

總之，每個新開始都需要時間經營、成長。加上亞洲地區的各個國家也非常不同，像泰國人與韓國人就完全不同，也與臺灣人完全相異，所以對於這個公司而言我們還在學習瞭解如何打動這些不同國家的觀眾。

但我相信我們的表演可以為我們的觀眾傳達同樣的情緒，我們表達快樂與悲傷，這是宇宙通用的語言。所以希望過一段時間，當大家更知道我們之後，會喜歡我們。

太陽馬戲團這次在臺灣的發表非常成功，你們在臺灣有下一步計畫嗎？

還沒，但是快了。我們現在正在談一些合作，我們希望將臺灣列為我們世界巡迴計畫的固定地區。

你個人還喜歡哪些藝術形式？原因？

我在太陽馬戲團這麼久之後，幾乎沒有想過這個問題。我喜歡百老匯舞臺劇，也喜歡現代舞。有一個來自紐約的團體叫做MOMIX，我去年在澳洲看過他們的表演，非常精彩。另外我在韓國看過「Jump」，也很棒。我希望我能多看看亞洲的表演藝術，我現在看得還不夠。目前我住在澳門，以後會有更多機會看到中國像廣東各省的表演藝術。

你會建議有志於藝術表演者如何讓自己的作品兼顧市場行銷面？

你無法叫市場去接受你的作品，市場要不就是喜歡你，要不就是不喜歡你。以太陽馬戲團的經驗來說，我們確認呈現的是我們的藝術形式，並且盡力呈現出最好的結果。我們不會妥協我們的標準與目標，我們能做的就是把這樣的原則執行到市場上。從行銷面而言，我們會善用公共關係，與媒體合作，相信口耳

相傳，以建立品牌形象，而品牌形象是無價的。我想大家要瞭解品牌是什麼，品牌不是logo，品牌是活的。所以如果我要給任何建議的話，就是要呈現最真的自己，同時思考一下你希望你的藝術對觀眾引起什麼樣的共鳴，以及要以何種方式達到它。當然公關永遠都是最好的第一步。

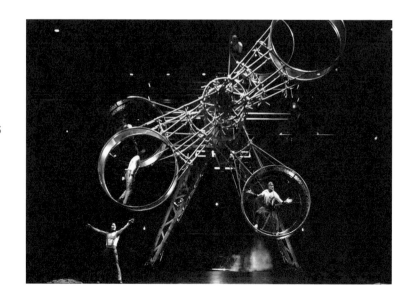

Hella Jongerius

她是一位元優秀的荷蘭產品設計師，她的Polder Sofa十分著名，她也為IKEA設計多種產品。她的作品有Marcel Wanders的味道，具有豐富花紋的設計風格卻融入極簡手法，飄著些微Droog的氣息以及引人入勝的奇想趣味，使她在設計界中創造出不同凡響的別致新鮮。

你可以簡單介紹你的背景嗎？

1993年，我畢業於荷蘭的Design Academy in Eindhoven，主修工業設計，那時正值荷蘭設計起飛的階段，剛畢業便加入了Droog Design成為其中一分子。這是一個很快的開始，我甚至覺得我的起步是因為那時有很好的發展平臺，而不是單純因為我的才華。概念設計在那時候開始被國際所認同，我不需要很積極去推廣我的設計、尋求客戶或藝廊賞識，我只做設計，Droog就會幫我安排好一切。

1997年，我首次自立門戶，在鹿特丹開設了我的個人工作室「Jongeriuslab」，真正開始尋找客戶，才發現這不是一件容易的事。我也許太藝術、太概念化，不太懂得處理問題與應對設計市場。但一步一步下來，我的工作室裡，現在有8個人在幫我工作，我也有一些蠻重要的客戶像是Vitra等，我們仍然在替客戶設計產品，同時也自己開發一些新的計畫，建立我們自己的創作風格，尋求新靈感、新的設計方法，現在有些作品也會在巴黎的藝廊發售。

你是如何在國際間打開知名度的？

我覺得最有效的方法，是通過作品傳遞資訊。現在設計師都很容易得到極多的媒體曝光，世界各地也有很多藝廊讓你展出自己的作品，有很多公司現在也積極地找設計師合作。但是，假如你沒有好的作品，以上這一切都是沒有用的。你需要用創新的想法去創作，這樣才能將世界的聚光燈投在你身上，這樣才能夠與世界接軌、溝通。品質是人們追求的東西，我想大概是因為我很有好奇心，我總是希望做些令我感到驚喜的東西出來。

你對設計變得越來越流行及普遍有什麼感想？

這只是一個經濟浪潮。設計越來越流行，其實跟設計的品質沒有什麼關係。尤其是越來越多人做一些限量生產的作品，但做限量品我們都要有合理的理由，而且不鼓勵把價格定得太高。現在設計限量單品都好像一股熱潮，不問理由地做，但我相信大家終有一天會醒來的，這一切都是虛幻。我做限量品都會有一個理由，也許是一個實驗，也許是將來一系列產品的試驗品等。我不抗拒去做限量品，因為義大利在很久以前已經有限量生產的傳統，這都是以前早在發生

的東西，最重要的還是我們如何去看待它，如何去保持它的品質。

時尚潮流有否影響你的設計風格？

我其實很喜歡時尚，時尚是我世界裡一項很重要的東西，它非常尖銳也很快速，每隔半年、一季都會有新的主題與作品登場，這都是一些快速變化的事物。

對你來說，美感對設計是否重要？

很重要，注意整個過程。我的設計過程裡總是包含了很多細節，也有很多親自動手做的部分，這樣做成本當然會上漲，但我也希望我的設計能夠遍及普羅大眾，所以我才會為IKEA做設計，我希望可以做一些低成本、大眾也能負擔得起的作品。

跟IKEA合作的感覺如何？

很好，非常棒。我們有很好的溝通，儘管我有我的想法，他們也有他們的制度，但我們仍然合作得很愉快，也有新的火花。

你可以簡單形容你的設計哲學嗎？

我的設計結合了手工技藝及工業設計的知識，我喜歡由草圖開始，慢慢將新的概念連接起來。我也喜歡有選擇性自由地創作，而不是只做一件產品，盡可能也會想出更多可能性的組合來。

你覺得荷蘭的自由開放且成熟的設計背景，對你的發展有什麼幫助？

的確幫了我很多，像我剛畢業時，便得到Droog的幫助，我可以隨意地創作；在荷蘭我們有一個非常支持設計工業的政府機關，每次不論我到世界哪個城市舉辦展覽，我也可以向這個政府機關申請資助，他們對創意產業是有很成熟且前瞻性的想法，他們贊助我，不是純粹為了幫我，也是為了政府的大利益，我們都相信創意產業的力量，不單是在文化上有正面作用，最後還是會帶來經濟效益。他們並不是單純地做慈善而已。

你覺得你在荷蘭的設計教育下，學到最獨特的東西是什麼？

我只能講我自己讀過的那一所學校，不過我相信它已經是荷蘭最頂尖的學院。Design Academy in Eindhoven會教你一般設計學習以外的東西，除了一般教授，也會有很多耳目一新的老師來教書，我們有很高的紀律，也需要比一般人

更用功努力，不然你便會被踢出學校。這是一所擁有最好師資的學校，所以前景是無可限量的。

荷蘭設計的一大特色就是原創性，你的原創想法是從何而來的？

這是一個很艱深的問題，也是一件很個人的東西，是你個人的感覺與想法，因為我們都希望不仿效別人，做自己。也許是這樣，教我懂得依靠直覺來做設計，我們也被鼓勵去建立自己的風格與個性，這大概就是所謂的原創性。

你對臺灣的印象是什麼？

很強大的製造業及高科技產業。

你認為過去10年最佳的發明是什麼？

iPod、只售一百美元的筆記型電腦都是很棒的發明。

你最夢寐以求的案子是什麼？

設計一輛汽車或腳踏車。

Art + Commerce

我在Nike的時候看過一些著名攝影師的作品集，真是讓人大開眼界。令人好奇的是，究竟誰是這些厲害攝影師的經紀人？它就是全世界最有名的攝影經紀公司，Art + Commerce。Annie Leibovitz、Steven Klein、Ellen Von Unwerth 這些一天能賺十萬美金的攝影師，80%都在 Art + Commerce。

除了他們有能力將這些頂級大師都收於麾下，他們的取名也非常到位——Art + Commerce：代表藝術與商業的結合，他們一開始就清楚自己的定位，在時尚界做到頂端位置，需要高度創意也要高額花費，他們扮演著很重要的角色，我覺得 Art + Commerce 很值得我們瞭解。

請告訴我們你在 ART + COMMERCE 所扮演的角色？

ANNE KENNEDY（以下訪談簡稱A）：我是 ART + COMMERCE 的創辦人之一，在八○年代早期跟我的夥伴 Jim Moffat 一起創辦了 ART + COMMERCE。然後在八○年代中期，另一個夥伴 Leslie Sweeney 加入了我們。我們開發了代理設計師和化妝師的部門，這是在那個時期並不存在的。

ART + COMMERCE 是怎麼開始的？換句話說，要做些不同的事的推動力與企圖心是什麼？

A：我們在一個藝術家對商業冷感的年代開始了 ART + COMMERCE，那時有明顯的區隔。Jimmy 和我都在藝術界工作，他在 Christies 拍賣行做事，我則是在藝術出版業，擔任 Whitney 美術館的策展人和其他特別編輯。Jimmy 和我都想開始一些新的東西，我們都有自己想做的專題企劃。我記得他想寫作，而我想出版藝術史書籍。所以我們都需要做些什麼來度過這個時期，我們不想再開一間藝廊，我們並不想直接接觸大眾。我們都是老照片世界的擁護者，我當時也在經紀二三○年代的老照片——德國、法國、實驗性……還有許多我身為經紀人和藝術史學家特別感興趣的照片，都是為商業而拍的。像許多 Man Ray 的照片。很多事是因為跟雜誌、印刷品、創意總監合作而開始的。藝術市場那時很強壯，而我們開始的時候它正要準備起飛。

我們覺得創辦 ART + COMMERCE 來贊助藝術家會非常有趣，讓他們進入商業世界，回到印刷的領域，你知道，不是只停留在藝廊裡。畢竟我們沒興趣開藝廊。為了設立一個能為藝術家在商業世界裡運作的架構，我們有一個非常好的朋友在 Condé Nast 集團工作並兼著 Mademoiselle 的藝術指導，她是許多年輕藝術家和攝影師的支持者，我想她是第一個大張旗鼓出版 Steven Meisel 作品的人。所以我們找她談我們的點子，我們於是開始代理一小群人。我們有 Robert Mapplethorpe 和 Steven Meisel，以及其他幾個人。尤其是 Robert 的情形非常有趣，他是個活躍的藝術家，而這正是能幫助他打好基礎讓他能把這些靈感轉換到他其他的作品上。那時比較像資助藝術家。我們也代理 Lynn Davis。當初的想法是把攝影帶回到印刷年代，因為它有美好的歷史。本來照片就是該被複

製的，我們也想為藝術家創造那樣的可能性。所以開始時規模很小，我們本來都該忙自己的事，可是這從來沒發生。然後事業就起飛了。幾年後，Leslie 加入。她之前是 Mademoiselle 的編輯，跟我們的幾個攝影師合作過。她覺得設立一個代理造型師和編輯類的部門會很有趣。然後當真的設立時，公司就變得更正式了。之後它就像有機生物一樣快速生長！我們甚至不是生意人，我們只是接觸許多拍照片的人。它真的發展到了一個不同的層次。

所以它意外地跟商業結合得非常好？

A：是的！因為它紮根于支持藝術家，並幫助他們製作出一流的照片，讓他們事業順遂，建議他們，跟他們有親密的關係，支持他們，給他們機會。當然基於商業考慮我們總是相信你要先有好的作品，其他東西自然就會跟著來。與其一開始就做得不好，真正有幫助的是建立一個遠景，之後，成功就會跟著來。

當你開始的時候，你知道它將會和流行時尚有如此密切的關聯嗎？

A：這個嘛，我們剛開始的時候或許是綜合的。可是在那個階段，時尚和藝術世界已經開始慢慢融合在一起，但不是現在這般光景。很多我紐約的朋友覺得我瘋了，跨足商業世界。可是一旦界限被打破，現在有越來越多藝術家會來找我們希望參與。因為我們活在一個媒體意識充斥的年代，所以他們也想拓展受眾群。一方面他們想賺錢，另一方面他們想要是流行與藝術融合文化的一分子。我們總是覺得時尚是人們最具表達力的方法之一，因為有許多創意的空間。那時有許多很棒的合作是跟 Steven Meisel，你可以看到不同的世界那樣地結合在一起。那真的很有趣，而時尚仍然是我們所做的最重要的一部分。當然有個比這個更寬廣的基礎，可是時尚無疑是最重要的一部分。

除了 ART + COMMERCE 名字延伸出的具體意義外，你可不可以告訴我們更多關於 ART + COMMERCE 的哲學？

A：它真的是關於藝術，更是對藝術和藝術家的一種貢獻。所以即使我們代理低知名度的藝術家，客戶也會覺得這是 OK 的；我想這是跟其他代理機構不同的地方。

ART + COMMERCE 管理藝術家的方式跟其他代理機構有何不同？

A：我們的目標總是不同，我們的目標永遠是關於建立機會，而不只是建立客戶

名單而已。在過去十年我們積極地參與出版和藝廊，建立他們可以尋得支持的場所。從這個區塊衍生而來的是 ART + COMMERCE Anthology，一個影像授權部門。

ART + COMMERCE 是如何讓所有大人物都到它的旗下？

A：大家都被我們所吸引而前來，因為我們的聲譽，覺得我們很可靠，也在商業上非常創新嘗試不同的出發點。所以我想因為我們很棒，所以有更多機會吸引很棒的藝術家。我們不簽很多藝術家，但我想只要做好作品就可以吸引更多好作品，還有許多人都跟了我們很久，有著很深厚的關係。

除了費用的考量外，ART + COMMERCE 是如何挑選案子的？還是價錢是第一考慮？

A：這真的是我們旗下藝術家的選擇。有時候他們選擇做一件沒有錢的案子，當他們覺得這可以幫助他們的事業，或者為他們的熱情建立一個基礎。我們會幫助他們完成，無論是藝術家正在合作並想提拔的年輕設計師還是一個沒有錢的出書計畫，真的以優秀的作品為出發點，一起完成創意案子。至於比較商業的作品，我們非常保護自己的藝術家，確保他們賺到我們覺得他們應得的。

你是否會說藝術家願意做沒有錢的案子因為他們熱愛藝術並有相同的願景？

A：或許「熱愛藝術」有點誇張，但是我想我們都知道能引導自己創作的那些東西的重要性，而有這樣的案子在你的生命裡是難得的，不是只當個商業行為的奴隸。作為一個有實力的藝術家你必須實驗與發展其他點子，除了商業的範疇外，你必須有其他的機會這麼做。

ART + COMMERCE 到目前為止所做過最大的案子是什麼？ 你是否可以描述一下整個活動？

A：這個我不知道，這對我們來說不是個好問題。因為你知道這很難說，每個人都不同。我是說我們只是負責處理各種未來的案子而已。

請告訴我們你如何看待中國藝術與攝影的未來？

A：我覺得這很有趣！我想經過1976年文化大革命後很多事都改變了，現在外面的世界已經很不同了。我想是因為有趣又很棒的作品開始進來，紐約有幾個

現代中國攝影展，很多有趣的攝影表現都集合在一起。我想中國在改變，因為有許多從不同省份遷移到大城市的人，然後一起聚集在都市環境裡。事實上他們的文化大致上也受到媒體激發。我認為就商業攝影而言，看他們如何處理會很有趣。我是說中國有如此令人讚歎的藝術歷史，如此精彩與深遠……我想中國已經開始看到了人們對他們的激賞。從雜誌的商業角度而言對我們來說也會很有趣，我們也跟日本的Vogue合作。整個亞洲是個迷人的市場，我等著結識願意從那兒到我們的世界來工作的攝影師，我覺得會很有趣！

你剛剛說ART + COMMERCE 也跟日本合作？

A：我們常跟日本合作，我們有很多日本客戶，我們跟日本Vogue工作外也參與編輯的工作。我們授權了很多 ART + COMMERCE 的照片。對我們來說那是個有潛力的大市場。我的意思是我們的確跟日本工作比跟中國多，但是我想這很快就會改變了。每天都在發生，我們都很興奮也很饑渴地看著從中國流出屬於我們領域的作品。

依你所見，這些攝影師、插畫家、創意總監、髮型師、化妝師和造型師成功的共同要素是什麼？

A：我想是有著強而有力觀點的人。他們可能是各個年齡層的攝影師，他們熱情、有承諾，並有一個非常精確用來看待這個世界的角度。我認為這真的是一個藝術家之所以是一個厲害的影像製造者的原因。這也是你該找的，原創，而不是某人的翻版。我想看了我們新秀攝影師的展覽——等一下我會給你一本目錄——我們幾個禮拜前辦了這個展覽，有幾個年輕的攝影師——我是說他們並非都是年輕的——你會看到有些人解決了許多關於他們作品的課題，穿越創作過程，為了成就作品成熟度和溝通。基本上這是你要找的。

在這些令人尊敬的專業人士中，誰讓你對他／她這個人最印象深刻？

A：有好多，這題真難回答。有好多我仰慕的人，因為各種不同的原因。譬如說 Mats Gustafson 是我們唯一一個插畫家，乍看之下我們會有個插畫家也是很奇怪的事。但是他是一個多麼有趣的藝術家！他也開始辦更多的展覽。我非常仰慕他。我仰慕在 ART + COMMERCE 很長一段時間的 Steven Meisel，我認為

他真的很了不起，可以拍出如此充滿文化氣息的照片。我記得 Craig McDean 來的時候還很年輕，他有很強的觀點也有很多其他興趣，像時尚和肖像等等。他為 New Yorker、歌劇家和搖滾歌手拍照，現在他也有自己的書要出來了。

我們有些有趣的年輕藝術家，像 Katherine Wolkoff，去年剛念完碩士就參加了我們的新秀展。她比 Craig 年輕個幾歲，現在有個藝廊，並正在進行著幾個好玩的案子，很厲害的藝術家。Collier Schorr 做個真正的藝術家則比做個商業藝術家來得稱職，但是她用青年文化作為她作品的觀點，成功完美地轉換成她為雜誌與時尚所拍的作品。這裡有許多不同層次與不同的人是我所仰慕的，我想我選不出單一的一個。

ART + COMMERCE 最近有什麼突破嗎？

對你來說什麼才算是 ART + COMMERCE 的突破？

A：我想 ART + COMMERCE Anthology 對我們來說是一個大突破。我們發現有趣的是這一切都是被 Andy Warhol 所激發的。因為當他還活著的時候，我永遠不會忘記他開始向利用他圖像的人收費。這是只有典型的、很傻的 Andy 才會做的事。過度經營名氣之類的，但至少掌握了他的形象。在過去，我在美國藝廊工作時發現，藝廊總是隨意把照片給出複製，或者為了宣傳，並不是商業宣傳，比較像是宣傳藝術家。但是我們其實真正想要的是為藝術家把關，我們想確定照片不會被粗糙不當地複製，我們想確定照片被複製時這些藝術家會有體面的報酬。所以我們開始了 ART + COMMERCE Anthology，為我們的藝術家真正控制這一整塊，說明他們管理他們的紀錄，保護著作權。這一部分成長為公司非常重要的一塊，通過這個我們現在就像有了第二個公司一樣。

我們有大約 15 個人一起作案子、編輯、整合特別案子和跟客戶一起重新界定照片用途。這很有趣，因為你可以用 Robert Mapplethorpe 和我們代理的其他藝術家像是 Jack Pierson，並重新界定他們照片的正確用法。例如我們代理 Guy Bourdin Estate，還有去年我們的創意總監與 Nars 化妝保養品一起合作，有一次我們用 Lynn Davis 的作品宣傳 Helmut Lang，Ronnie Newhouse 為 Comme des Garçons 做襯衫活動時我們也用照片。能把厲害的作品呈現給世界是很有趣

的事。所以我們旗下大多數的藝術家也都在 ART + COMMERCE Anthology 裡面，這對控制照片授權有幫助，那些商業活動是我們的專長，但是他們也授權給全世界的雜誌與封面，他們與公關和明星一起合作。這是另一個我們跟其他經紀公司不同的地方。有些人也做授權但不像我們的規模一樣大，他們傾向於小一點的機構。但是有創意總監是有幫助的，你知道，我們還利用1940年馬術美女的照片來闡述什麼或用於其他出版個案。其中一個讓我們與眾不同的突破是我們現在有一個文化事務總監，她叫 Charlotte Cotton，曾經是倫敦 Victoria & Albert 美術館館長和幾個攝影藝廊經紀。她加入我們爲了幫忙照料新進展覽、出版和導覽這一切流程，以及辦理藝術家出書與展覽等。我們有許多藝術家想要在美術館或藝廊展覽，現在因爲有她的專長和人脈，她可以幫忙整合以及和機構、館長溝通。

這會是以紐約爲基礎嗎？

A：這個嘛，她四處爲家，例如飛到巴黎去見館長討論一個展覽該如何辦，出版刊物該如何策劃。

這會是一個新的部門嗎？

A：它像是一個新的部門，一個新的出發點——有些藝術家出書的事項已經安排好了。他們有個好的藝廊，他們在美術館裡有展覽，他們有許多圖冊。但是有好幾個還沒有，然後好幾個已經又有想做的企劃了。

有趣的是這一切又回到以藝術爲焦點，又是藝廊又辦展覽？

A：對！但是在不設藝廊的情況下！我想能支持兩邊的人是很棒的一件事，這其實也是 ART + COMMERCE 的精髓，是我們在藝術世界所紮的根，讓我們能跟專業人士一起推廣。所有的攝影師都愛她（Charlotte Cotton），她是個很棒的人。聰明，很好的女孩。

是不是有時候 ART + COMMERCE 會需要針對某些案子說服客戶？還是藝術家有責任協調並達到雙方都滿意的程度？

A：有時候事情會因爲幾個原因變得有點棘手。例如有時候人們有很棒的點子但是他們沒有錢做，然後客戶不能做，我們找不到讓它行得通的方法——你試著

找出夠大的中間地帶，或者是讓攝影師想其他點子出來。我想我們跟客戶的關係建立得非常好，他們來找我們因為他們知道我們可以創想出可行的東西，我們會依照他們的預算來工作，並儘量照他們的概念來。每個製作都是獨特的，我們的創意總監可以支援我們的攝影師和客戶想達成的。我想為商業工作的人都知道有許多元素包含在內，不只是攝影，還有頭髮、化妝、造型、客戶、創意總監……所以真的是一個需要層層合作的過程。但是我想攝影師其實很享受這個，你有個可以激發你的團隊。所以這些都是挑戰。

就你的工作來說，你的日常生活是怎樣的？你如何保有你的理性與感性？

A：我不知道。我想是對藝術的興趣和對攝影的熱忱，這是我學了和做了多年的事。我不單單只是個藝術史學者，同時也有興趣成為現在正在發生中的文化一分子。我想如果我們只是做我們正在做的工作，對我而言是不夠的。還有一個層面是你知道有這樣的人存在，而他們的作品在世界上有著穩固的地位。當年我經紀二三○年代的照片時，我稍微意識到：這是 Man Ray 的照片而我正要把它賣給美術館，但是現在它已經是被重新利用的照片，上面還有美術館蓋的章。我想一張好的照片能用各種方法被拍出來，你可以在時尚照場合拍，可以獨自一人在山坡上拍，可以像紀錄片一樣拍，所以這一切真的是關於我對好照片源源不絕的興趣，這也成就了我所作的一切。我逛書店，我搜集書，我嫁給了一個藝術家，我住在紐約，這是世界的中心。這是我生命中非常重要的一部分，它激勵著我。

我們曾經與 Mats Gustafson 合作過，是 ART + COMMERCE 唯一的一個插畫家。這是因為適合的插畫家很難找嗎？你要的是什麼？對你來說，插畫在商業世界裡扮演什麼角色？

A：我確信有很多很好的插畫家存在。Mats 的作品是我們會欣賞傾慕的。我們遇見他後總是優先用他的作品。對我來說，他是完美跨足商業和藝術的人。一般來說我對插畫並不是那麼熟悉，但我想他是個非常重要的人物。同時我也覺得當你有了 Mats，就不需要其他人了。就像我們的創意總監，我們有 Ronnie Newhouse 和 David James，我們沒有很多創意總監，但是他們足以照料我們所

屬的領域。

基於你在純藝術和出版界的背景，你如何看待雜誌在日常生活裡的角色？（我是一個雜誌迷。）

A：我也是！有時候我甚至有種覺悟是你可以花時間看很多雜誌，再也不看一本書！我必須留意這個現象。跟網路聯手，它們（雜誌）從來沒有像今天一樣，可以在我們的生命裡扮演這麼重要的角色。雜誌仍然是一種特殊的體驗，對媒體文化來說是個很重要的基礎。雜誌的速食屬性和看了就丟的情形讓你被激發，思考一下，再很快地進行下一步。

我對 ART + COMMERCE 拍攝的一系列 Drew Barrymore 照片印象深刻，標題是「美女與野獸」。如此古典的元素竟然可以被巧妙融合，讓它不只是照片而已。然後我就想著有多少小時，多少人力只為了拍出這樣的東西，而它竟然在流行雜誌裡，你知道，就這樣被傳閱後放一邊。你對這個有甚麼感覺？

A：我知道，這是我們在說的，有些照片有它自己的生命，是超越雜誌很遠很遠的，很遠很遠，然後這一瞬間會一直回來。這很奇怪，但是這些照片是為了非常明確的目的而被拍攝的。我看待它的方式是，有些照片很棒，有些照片不怎麼樣。這時，你就真的很想把整本雜誌都丟掉！

當照片很棒的時候，它們會對當下那一刻、文化、人有所影響。然後它們退場，被拉回來，然後會再有一個範疇是它們會被再利用，或許是在展覽，或許在路上，或許在書裡……我是說很多作品其實挺像廢物的，可是也有很多是很精彩的！這也是吸引觀眾的另一個方法。有件事在我們開始 ART + COMMERCE 的時候對我來說很有趣，從哲學觀點，就是我非常習慣在藝廊或編輯出版少量的書，面對一群小眾，某方面來說可以說是一群精英。攝影傳承一個很棒的精神就是：照片本來就是應該被複製的。如果你的作品在雜誌裡，你就可以讓你的資訊多方傳達到全世界。

ART + COMMERCE 是否如你剛開始設立時的期望發展？

A：我不知道我剛開始對它有什麼期望。但是某方面來說我知道我自己和我的夥伴並不會感到太訝異，你知道，這是自然的一種演變，或許不是那時我們可以

完成的事，可是過去二十年來我們不斷地進步，現在變得不可思議。因為那時對我們而言重要的元素現在仍然一樣重要，只是範疇和規模改變了。

你覺得你工作最有趣的部分是什麼？難道你都不會厭煩嗎？

A：噢！會啊！總是會有問題與課題，在公司裡總是有很多事要做很多事在進行。但是我想最棒的是幫助藝術家出點子和完成願望。這對我來說是最有趣的，作為這樣的一分子，支持這些事，以及跟我的拍檔一起建立一個幫助藝術家和文化的公司。真是個很棒的方法。

如果你可以想像 ART + COMMERCE 到達另一個層次，不管現在到了沒有，那會是什麼？

A：我想那就是我們現在做的，一些新的出發點還有一些特別的案子。有了充滿文化的創意總監鼓勵支援新的案子，給了我們機會去做我們沒做過的事。加上 ART + COMMERCE Anthology 展覽館的成長還有出版機會、展覽機會，這些都是正在開始被開發的事。還有好多事要做。

你會對那些自認有天分並想在商業領域也有所成就的藝術家說些什麼？

A：我想最重要的是發展你的作品，你的「眼」，你的觀點，保持你作品的原創性，讓作品成熟。然後才是你到世界大展身手的時候。我想有些人太急了，譬如說他們才畢業就想馬上完成所有事情。但是我總是覺得作品一定是最優先的。很多人進門（ART + COMMERCE）就想要個經紀人代理。然後我就說：「你知道嗎？你何不發展作品？做好作品，發展你的同僚。如果你在商業世界工作，有其他年輕的編輯正在起步。自己去牽那些關係，這對你來說會是很重要的。你真的還不需要一個經紀人。你需要為攝影付出努力，並跟其他正在起步的人一起切磋。」我一直到三十幾歲才開始 ART + COMMERCE，你並不需要工作——你需要實驗。你不需要一直擔心錢。我一直都有工作，我發展點子，我非常努力地工作。你必須要試著在賺錢上不要太過，我覺得我們的文化讓我們有這樣的傾向。當我搬到紐約的時候，這裡充滿著年輕的藝術家，沒有人有錢。但是我覺得所做的一切都關於做出厲害的作品，你總是可以晚一點賺錢。

Marc Atlan

他最近成為我Facebook上的好友，我們因為訪問而結識，雖然沒有天天聊天，但我很高興他想看我的Facebook，畢竟他關注世界上那麼多有趣的東西。Marc Atlan是生活在加州的一位著名的藝術總監，他做過很多優秀的化妝品與時尚廣告，最為人熟知的作品，就是為川久保玲香水設計的包裝，不知道他是如何拿到這個案子的，真是讓我太羨慕了。觀察他在化妝品與時尚界的傑出表現，我們可以發現，在時尚廣告中的頂尖作品，往往都不是來自4A廣告公司，而是這種更個人化的、表現極為優異的Art Director，也許以前在雜誌社工作，都是曾在時尚界從業的人，從而他們深諳以時尚語彙包裝並行銷產品的訣竅。我覺得MarcAtlan的設計風格很強烈，堪稱一位當代傑出的藝術總監。

請你簡短地告訴我們你的背景與事業。

簡短地……就如青春飛逝,距離我正式以設計師及藝術總監為職業,轉眼已經 17 年了。1990 年我在一家工業設計學校主修平面設計,完成四年學位課程。畢業後為了瞭解設計行業,我在一家廣告公司工作了一年,然後在我兒子 1992 年出生後,我正式開始當起 Freelancer 來。我的首批客戶非常極端,分別是文化機構及高級奢侈品牌,我其實頗喜歡且享受這種兩極的分裂,讓我懂得在藝術美感與商業上取得平衡,這兩種東西也不是我們想像中那麼南轅北轍。

我在創意上的突破,大概是在 1993 年時,我與 Comme des Garçons 開始長達六年的合作,那段時間我設計大批香水包裝,幫助 CdG 這個極有影響力及想像力的品牌,奠定基礎的設計圖像語言。

1999 年,我從巴黎移居洛杉磯,在 Venice Beach 的一間海灘小屋建立我的工作室。移居三個月後,奧地利籍的紐約時裝設計師 Helmut Lang 找我,邀請我為他的品牌及香水廣告作藝術總監。

幾年後,大約在 2001 年,就在 Yves Saint Laurent 剛被 Gucci 集團收購的那段時間,我的作品集落到 Tom Ford 的手中。Tom Ford 希望為 YSL 找一個能將法國與美國感覺融合,且在美學世界擁有豐富經驗的藝術總監。他是一個叫人驚喜的創作者、商人及外交家。我的工作就是以新鮮的意念帶給他驚喜,他不喜歡沉悶!

自 2003 年,開始有不少特別客戶對我的作品有興趣。他們大都有一個共通點,就是都傾向極端,極端的大、極端的有野心、極端的有錢、極端的有才華,如果我幸運的話,更會遇上擁有以上所有共通點的客戶。

你一直都知道你希望成為一個創意人或設計師嗎?

坦白說,我其實不太肯定我自己想成為設計師……我的父母是自由主義者,他們對周遭事物都比較保守,所以我不能說我完全受成長環境所影響。另一方面,我的母親是位老師,她一直教我勤勞的重要性,我的父親則是位企業家,我想他在野心與目標追求上,給我極深遠的影響。

你認為曾經主修設計是優點還是缺點？

這有好也有不好，主修設計大概令我過於理性，但這也是一種恩賜，助我開拓眼界。

你有部分的作品都與性關聯且有話題，這是因為你個人喜好，還是因為你認為性這元素能刺激銷量？

製造話題永遠刺激。坦白說我只愛具爭議性的東西，但必須用得聰明。如果你真的為客戶設想，你便要挑起人們對它的欲望。像「優雅」這種大家夢寐以求的東西，便可以有千萬種表達方法。

川久保玲一直很低調，你可以分享你與她及 Comme des Garçons 的合作經驗嗎？

抱歉，我需要尊重川久保玲的隱私，所以我不能說太多。雖然這答案好像不太有意思，但我想說我總覺得與川久保玲這位活生生的大師合作，實在精彩得很。

有什麼事或是什麼人賦予你靈感？

我的太太是我靈感的源泉。她真的很完美，其實你們應該訪問她，她一直影響我最深。我靈感還有來自其他令我尊敬及喜愛、出色又扎實的人，像Andree Putman、Helmut Lang、Tom Ford、Hedi Slimane及川久保玲等，我盡我能力去創作一些能引誘他們、給他們驚喜的作品，他們全都有不同個性，但多少是我心目中理想且有代表性的人。

你跟Fabien Baron同是於法國出生，然後定居美國，你可以分享你在洛杉磯與巴黎生活的不同體驗嗎？

我不認識Fabien，但我其實已不再是法國人！我放棄了我的法國公民身分，然後於2005年正式成為美國公民。洛杉磯與巴黎明顯是兩個截然不同的城市，歐洲還需要更成熟的發展，但每當我想像與創作時，其實我並不感覺到這分別，洛杉磯這城市並沒有影響我的工作方向，在這裡生活純粹是我的個人選擇。雖然有時候我感覺自己有點被孤立，但我的大部分客戶都來自世界不同地方，我在哪裡居住根本不成問題。

到目前為止，哪一個案子是最具挑戰性的？為什麼？

我相信是我目前正進行的案子！我正在為知名香水公司Coty Prestige旗下的一

個名牌設計香水，美容工業是世界上最好卻又最困難的工作，你要面對明顯的、不清楚的；理性的、不理性的；俗氣的、私密的，美容界更是奢華又廣闊，推出一款香水不同於推出一個化妝品、護膚品系列。但最有趣的是這個行業能讓我與精彩、熱情且認真對待自己工作的人接觸。

你生命中最大的冒險是什麼？

我生命中最大的冒險，是若干年前決定離開法國，移居至美國與我的太太及兩個小孩一同生活。我幾乎沒有告訴家人與朋友，便離開那個我用了十幾年去鞏固的地方。冒這種險真的不容易，你知道人們怎樣形容紐約嗎？ 就是「只有最強的才能生存」，相信我，某個程度上洛杉磯也繼承了紐約這種知識分子自恃、無情的特質，每天都不停地震撼我。

Philippe Starck 形容你為「Creative Volcano」（具創意的火山），你對這個讚許有什麼感覺？

當我 1999 年開始與 Philippe Starck 合作，他說他有種感覺，就是如果他叫我設計一個火柴盒，我大概會造出一個火山。我倒認為這很貼切形容我們常常很「爆炸性」的合作關係。

你的設計哲學是什麼？

永遠不停鍛鍊，要清楚明確，別說廢話，最重要是有效傳遞資訊。

你的工作如何被科技所影響？

我在工作上也蠻守舊的，科技明顯占了我工作很大的部分，我用所有最新的工具，但我只是使用它們，我的創作從來不被科技影響。

哪一件作品最能代表你？

我不能只選一件作品，一定要是兩件：Comme des Garçons Original 香水包裝及 Helmut Lang 的第一瓶香水「Splash」與那一系列的廣告。

你對當代時裝攝影有什麼看法？ 你認為它會向哪個方向發展？

我認為時裝攝影真的有點沉悶，我看不到它特別向哪個方向發展，除了某部分少數能打破悶局的作品，我實在看不出時裝攝影有什麼有趣之處。

YSL 是一個很傳奇的品牌，當 GUCCI 收購 YSL，他們將整個品牌風格重新改造。你可以告訴我們多一點關於你的參與，還有你如何將新與舊融合？

我被 Tom Ford 邀請去助他重新打造 YSL，負責所有創意部分包括包裝設計以至所有的廣告創意。結果我在巴黎的 Avenue George V 建立一個 YSL 的 in-house 工作室，指導約20位專業的創意及客戶服務人才。在不出一年裡，我們完成了超過30個廣告及300個包裝設計。我與 Tom 在超越界限及追求完美上都很有默契。

你認為過去5年最佳的發明是什麼？為什麼？

3D印表機（3D printers），因為它令你有如上帝般，節省極多時間！

你會如何形容你工作的方式？

我不會以一個以往既定的概念去進行我的工作，我會由草稿開始，就如空白一片，沒有預設的想法。

與東方及西方的客戶工作，有什麼分別？

我不想泛泛而談去避免傷害任何人，我感覺上我與東方的客戶有更密切的關係，當中的妙處，是你隨時隨地都有機會遇到怪物與天才。

你相不相信形式追隨功能，少即是多？

我喜歡建築上的功能性，但不一定是設計上的。而當下，很不幸地，少的越來越少，多的越多越多。

你人生中最難忘的一刻是什麼？

我第一次遇見及親吻我的太太。那天是我24歲生日！直至現在，她仍是我眼裡最美麗的人。

你最大的夢想是什麼？你會如何實現你的夢想？

就我的野心而言，我自覺我正位處一個能力被證明與認同的層面，這份信心幫助我更冷靜，無須再去追逐所謂的「夢想」。但如果要我選夢想的職業，我心目中有幾家公司我很希望加入，像 Chanel Parfums 便一定會排在首位。雖然這樣說好像很造作，但我真的相信自己很適合為這個品牌工作。

請你推薦你最喜愛的五本書及五張唱片給設計系學生。

書

Dry-Augusten Burroughs

American Psycho-Bret Easton Ellis

The Book of Shrigley-David Shrigley

The Plight of the Creative Artist in the United States of America-Henry Miller

America and other Work-Andres Serrano

CD

Sébastien Tellier Sessions-Sébastien Tellier

I Figli Chiedono Perche-Ennio Morricone

Yoshimi Battles the Pink Robots-The Flaming Lips

Disco-Pet Shop Boys

American IV：The Man Comes Around-Johnny Cash

請形容你心中完美的一天。

與Jessica Simpson駕著敞篷車到處去。不，不是這樣……讓我想想，該是到超級市場在每列貨架上花上數小時，給我的小孩介紹壽司的美妙；在太平洋教Benedikt Taschen（著名德籍藝術書出版商）衝浪；與朋友在街頭破舊的小酒館吃東西；在半價洗車的星期三，看我的Jaguar房車穿過那自動洗車機；還有最重要的，花時間與我的太太聚在一起。

當你聽到「臺灣」這個地名，你會聯想起什麼？

蔣介石、華西街及臺灣製造。

下一步你有什麼計畫？

墨西哥Baja California Sur的五天汽車之旅；在極度荒蕪的阿肯色州為James Perse瘋狂地拍攝；為Coty Prestige設計香水；還有很多攝影工作，我在威尼斯的三層新居連工作室也快將完工。

你認為未來 10 年設計師的前景是怎樣？

與現在沒有很大分別。

如果你不是一位設計師，你會做什麼？

我不太肯定做什麼職業對我來說重不重要，因為我覺得無論做什麼，到最後我還是會成為同一種人。如果真的要我選的話，大概是努力趕上我父親，做一個企業家吧。

你希望你死後如何被記住？

這實在是一個很沉重的問題。我希望人們記住我是一個曾經嘗試而且用心努力的人；一個努力去克服比親人過世還嚴重的問題的人；一個非常熱情熱切、充滿情感，做每一件都盡心盡力的人。真的，是一個珍惜愛護妻兒的人，一個盡力避免犯錯的人……實際上我曾犯過一些很嚴重的錯誤，一些傷害了我最愛的人、令我很後悔的過錯。但除此以外，我還希望人們記著我是一個真誠、真實，能夠找出自己方向，而且建立了屬於自己、比現實世界更美好的小天地的一個人。

蔡國強
Guoqiang Cai

誠品曾邀請他來臺灣辦了一場很大的展覽，當時在華山藝文中心規劃了一個空間，讓來賓可以看他如何創作。他把舞者的舞姿投影在紙幕上，然後在這張畫紙上以炭筆描繪，接著爆破出圖案顏色與線條。能親眼看到蔡國強創作真是非常榮幸。他是一個很講禮節的人，他曾在日本留學，他說：「做一件事情的結果與過程同樣重要。」他進行爆破創作的過程是一套非常嚴謹的流程，何時要站起、何時該跪下來、何時該以布去撲火，宛如進行一場虔誠而莊重的儀式。這再次證明了頂級的藝術家不只是以想法與靈感創作，他的執行都極具哲理。我很高興可以有機會與他對談，並看到他創作，這是一生難得的經驗。

我們知道你的故鄉是在福建泉州，後來到了上海求學，你可以談一下泉州跟上海對於你的創作有什麼樣的影響？

那我就先從福建開始講起，在地理位置上那裡是屬於天高皇帝遠的類型，因為離北京有段距離，因此在社會主義時期，封建思想與信仰也同樣有較多被保留下來，像是普渡、風水這些民間的傳統習俗大多都依舊循著古法，而民間藝術例如戲曲、南音、木偶也幾乎都是原汁原味地被保存。北京反而因為社會主義的改革影響，所以在那邊發生的藝術舉凡歌劇、京劇、舞蹈，反而會是以反映社會主義改革的成就為主。另一個原因是泉州的宗教信仰多元化，在那裡雖然廣納各種宗教不過卻沒有因此失去其獨特性，反而保留著自己的特色。

對外的開放也是影響我很大的原因之一，我自己離開那片土地背井離鄉並不等於我失去這樣的背景，我的一些北方朋友離開自己的故鄉後，當他們再度回到中國時卻選擇往北京、上海發展，失去了他們原本的方向。而我這樣的一個泉州人，縱使跑遍天涯海角再次回到這片土地時，我依舊選擇回到那個小城市去。就是這種看不見的靈性與民間的迷信深深影響著我。中國當時很多美術家協會的會員或國家的藝術界人才，他們是政治表現的工具或該說是偉大文明的繼承者，但在泉州的國畫家、書法家聚在一起聊天時都是像古時候的文人那樣，畫一點花花草草，這種以個人作為藝術思想中心的文人自我精神也是影響我的因素之一。

後來我來到上海，跟其他大城市相比，上海保留了資本主義的特色，將過去傳統遺留下來的結合上西方個人主義思想，這裡的個人主義特點在於對自我表現的方法有興趣，這點還是又回到了繪畫的風格、色彩追求與線條表現上，在北京如果要表現社會主義的偉大成就，會將重點放在主題上而不在作品的色彩風格上頭，所以上海的創作者可以說是小家子氣的表現方式，我的作品也是其中一種，用一些火藥、噴一點煙火來表現社會主義的民主革命。

之後你也到過日本一段時間，現在定居美國，這兩個國家對你又有什麼樣的影響？

我經常說去了日本好像回到過去，中國的過去，那裡有著中國傳統文化的特點，

因為它保留著中國對於事物的看法，該如何呈現一件事的那種角度。應該說是詩意、含蓄謙卑的傳達方式，這樣的方式讓美學帶有距離的美感，不是直接呈現在眼前，而日本也有自己文化上的優點，像是 Wabi-sabi（編按：日文漢字「侘寂」）這種不完美的禪性美，保留了材料本身的美和自然形成的偶然效果。對於日本而言，他們的地理環境條件、土壤、火山、颱風、地震……等都是永無休止的天災，所以將這種對於生命的領悟投射到器皿破損變形的造型上，產生了一種感動，而有著古老文化的中國反而是一直在競爭中追求完美，從這點便可看見並非所有日本傳統文化都是受中國影響。

如果要說中國對於日本的文化有什麼影響，一個是含蓄的距離，這是中國文化中很好的一項傳統，像是清初的八大山人（朱耷），他是明朝的皇室遺族，他在作品中以花花草草和怪石頭表現其王族滅亡的心境故事，通過畫本身的美學來傳達人生與社會的故事，並非社會主義那般直接，而社會主義傳達的也並非中國的傳統，因為自鴉片戰爭以後中國人面臨著救國的苦難，在面對沒有文化或是文化素質不高的人民只能采以較為直接的手段，不過這樣的傳統到了日本卻回到了「距離感」上。

日本還有一項文化也讓我聯想到中國國情，那便是儀式化，食衣住行都有著生活上的一種儀式感，這個儀式化也是中國古代所擁有的，後來社會主義把各種儀式都抹掉，連封建禮教都沒了怎麼會有儀式，這一點日本對我是有影響的，它讓我感受到仿佛回到中國的過去，把注意力放在更多的人道自然主題，不論是材料的美或是形式感上。

到了美國，我看到了一點點中國未來的影子，而中國有沒有可能發展成那樣的世界強國？我想只要沒有發生動亂，就國力而言應該沒有太大的問題，不過就文化面來看，美國是如何把這麼多元的民族文化統合在一個社會中？在我看來，美國先前所面臨到的種種問題也即將都是中國所要面對的，而我到了美國後，作品的主題在社會、政治層面上也逐漸加重，也因為語言的不通順所以在介紹時會有傳達上的困難，我開始在作品表現上更注意視覺的力量，作品就是我想傳達的理念，也只有唯此才能更容易表達出我所想說的。

你還記得你第一次想要做一個藝術家的念頭是在什麼時候？

是在我很小的時候，受到我父親的影響，我父親很喜歡寫書法、談歷史、作畫，所以我成為一個藝術家好像是一件很自然而然的事。我小時候很怕當個上班族，總覺得長大之後如果每天還要擔心幾點鐘要上班這種生活會很乏味，這種擔心同時讓我想著以後要走藝術家這條路。但現在我還是要上班，每天還是要到工作室辦公。

你現在在世界上這麼有名，以一個中國藝術家的身份，你也做了很多代表作，你怎麼看待東方與西方的差異？

東西方不同是難免的，但兩者現在越來越接近。我的情況有點特殊，並不是說我能力好而是時代的不同。在我去美國之前，他們對於來自社會主義國家的人有著大量的期待，通常會有兩種表達方式，一種是他們狂熱地崇拜西方的現代文明成果，他們希望通過這些來自不同民族的文化表現出西方的熱情；而另一種則是他們對自己社會的批判，所以題材總是在訴說著社會有多不好。我到美國的時候也有人要求我這樣，我的回答總是：「因為你們很想看，所以我不做。」我認為藝術總是要跟它所處的時代與環境有距離，別人要求我做我就不想做，但其實這是一種調侃，我這種調侃帶著一種生存條件。

西方需要面臨全球化，學習去接納各種多元文化，在這樣的環境下，西方會對自己原本所擁有的文化產生懷疑，雖然他們覺得自己的文化很了不起，在二戰後他們曾有過一段很不錯的藝術發展年代，但到了八〇年代他們已經不知道該走哪一條路了，從政治體制到經濟體制都發現不少問題，政治就是討論第三條路的可行性，不是資本主義道路也不是社會主義道路，不左也不右，資本主義也沒辦法解決很多問題，像是金融危機就是一例，不管是政界、藝術界都對自己本身所固有的文化模式產生懷疑。在這種時代裡我到了西方，所以人們很容易為了尋求突破邀請我參展，像是惠特尼美術館打電話邀請我參加雙年展，我說我並不是領美國護照，結果他們說從今以後只要是在美國居住的藝術家也能參展，諸如此類的例子產生了很多的第一次，單純只是因為我剛好走到了他們打開門的時代，我就這樣溜進去了，並不是我有多了不起。

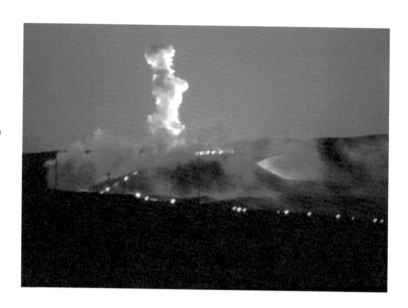

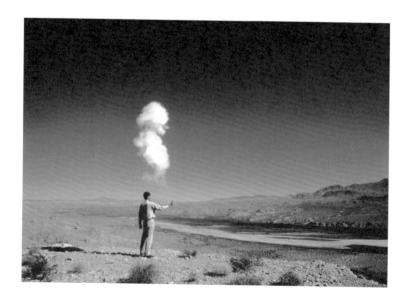

你怎麼看中國當代藝術的未來？

我沒有特別重視這個部分，因為它是與整個環境聯繫在一起的。政治體制要有創造力，兩岸關係要有創意，經濟也要有創意，才能找到解扣。連續三十年來中國不斷成長的經濟，在民主專政和計劃經濟的狀態裡面為什麼中國能做到？這個經濟理論是什麼？全世界都期待知道，而它需要通過創造力來交代這件事，所以中國現代藝術是不是有很多問題？跟它的社會制度這些問題是一模一樣的，未來有希望還是沒希望跟社會制度也有著很大的關係，不能單獨來看。

你曾經參與過的兩個非常大的國家級活動，最近這個就是中國的六十年國慶，這樣的作品等於是和國家一同創作，而通過網路幾乎全世界都看見這項作品，你是如何去看待這些作品？

跟我自身的作品有一樣的也有不一樣的。一樣的是以盛典異俗作為主題來研究，一直都是我創作的主題，包括美術館的開館、雙年展的開幕儀式，我做過幾十個這樣的作品，國外的國家盛典我也做過，而給中國做的尤其容易給人感到藝術上會出問題，因為作為一個藝術家又在海外生活，為什麼跑去做為國家處理政治的工具，這有一定的危險性，不過其實這個危險性從把盛典當作藝術來處理就開始了。盛典顧名思義就是要有很多觀眾來看才叫作盛典，一個人悄悄去萬里長城做一個「萬里長城延長10000米」這就不叫做盛典，但是我的另一項作品「給京都建城1200年：來自長安的祝賀」因為在市中心，由市政府主辦也有許多人觀看就算是盛典。不論是在中國或是在哪一個國家作都有危險性，危險在於你的創意有沒有辦法實現，表現的人文色彩是否有意義。

我在奧運典禮上的29個大腳印，至少大家認為是有創意的而且是有精神的作品，不僅僅是說出國家要說的那幾句話還有我所要說的話。

這次國慶我有幾項作品，一個是在天安門廣場上，有一千人手持煙火噴出了人民萬歲這四個字，我覺得六十年來這個廣場都是党萬歲、領袖萬歲或是國家萬歲，在這個時期我能讓人民噴出人民萬歲，這本身就相當有意思。

火藥與書法也是我經常玩的兩種元素，我其實沒有用火藥寫過書法，不過在現場利用這種方式炸出人民萬歲是我這個藝術家很想做的事，如果這項作品發生

在華盛頓廣場上可能就會是用英文來做，不過相對的也不會像這次這麼敏感；另一個作品就是我用煙火炸出一隻只和平鴿，飛過白天的閱兵廣場上空，這一點對我而言也是有意義的，因爲這個盛典主要的傳播對象是中國大地的人民，他們可以借此探討力量，白天他們看到這片空間展示著國力、軍力，晚上則是看著藝術家用和平鴿展現自由。

那在這次的創作中有什麼部分是礙於外在因素而沒有呈現出如你所原先預期的？

在這些工作中當然也有沒做到的，有些你很想做有些做不到，比方說：原本的設計是在晚會結束後，會有一連串的煙火，剛開始的煙火會使人愉悅，不過長時間的施放後人們會開始反思民族的歷史與命運，往後便會記得這股力量，這段歷史，但是後來做不到並非礙於政治理念而是如果需要這麼多的煙火，就需要相當大的陣地，在運輸過程中也有著安全性的考慮，所以很多事情都是有所堅持、有所妥協、有所失望。

我知道有很多人爭相邀約你舉辦展覽，這個月月底在臺灣就能看到你的大型展出，你之前也曾經在這裡做過不少作品，爲什麼這次會選擇臺灣？

我對臺灣是很有感情的，因爲當我在西方和日本四處流浪做藝術的時候，我是很期待能在擁有同樣的中華文化土地上來作展覽，香港、新加坡都沒有人邀請我，所以臺灣找我的時候我是很高興的，我有種文化返鄉的感覺，這種感情也延續到現在。

你做過這麼多作品，每天你也都在自我挑戰自我推翻，我很好奇你希望如果有一天你結束了生命的旅程後，你會希望人們怎麼記得你？

記得這個人很好玩，而且在玩的同時也想到很多事情。

Contrasts Gallery

這是中國第一個做跨界嘗試的藝廊，由 Pearl Lam 女士所創立。她曾經參加全世界重量級的巴塞爾藝博會（Basel Art），並在 Design Miami / Basel 講當代設計。Contrasts Gallery 專注於中國當代藝術，並邀請外國人來做跨界——包括 Jaime Hayon 做過一隻綠色的公雞，把中國唐代的椅子以宛如 CHANEL 的精品質感呈現。Pearl 女士與她的創作團隊，將中國藝術界與設計界充分結合，帶來先鋒式的偉大突破。

你和藝術家們工作的哲學是什麼？

重點放在藝術家身上，傾聽他們的想法並用正面、肯定的評語去引導他們。

當你委任藝術家與設計師合作去執行一個案子時，其中的創意過程是什麼？

我邀請這些國際級的藝術家、設計師，去體驗中國五千年歷史的傳統工藝，在去創造有關於當代中國印象的作品；我也會請中國藝術家，這些當代的文人學者，就他們今天所知的一切去定義及創作，盡可能讓作品整體更具鮮明的輪廓。

可以舉出三位你最喜歡的設計師嗎？

其實我喜歡的設計師不只三位，像是 Ron Arad[1]、Jurgen Bey[2]、Andre Dubreuil[3]，還有 WOK Media[4] 我都很喜歡。

你對藝術家、設計師們最重要的要求是什麼？

希望他們的作品能呈現出強而有力，而且毫無畏懼的個性。

可以舉出三位你最喜歡的藝術家嗎？

Jackson Pollock[5]、張洹[6]、邵帆[7]。

到目前為止，在工作上冒過最大的險是什麼？

以我不是藝術或藝術史專業領域的出身，不論在美術館策展或是對專家學者提出質疑，那都是一大挑戰。

通常你都閱讀哪些書籍讓你自己對這份工作保持高度的興趣？

我喜歡翻閱雜誌，像是 VANITY FAIR 之類的雜誌，或是報紙，像 WALL STREET JOURNAL、書本等等，像是 Ayn Rand 的 THE FOUNTAINHEAD 我就很喜歡，還有其他各式各樣的書籍。

你對目前蓬勃發展的當代設計有何看法？未來的趨勢又是如何？

不諱言地，當代設計將成為二十一世紀的藝術，不論在設計概念上或在價格上也將更平易近人，但這並不再僅局限於工業設計的領域，因為當「設計」與亞洲市場的發展扯上關係，便顯現出某種相當程度的重要性。

當提起「臺灣」時你腦中浮現的第一印象是什麼？

臺北故宮博物院和美食。

在合作過程中，西方藝術家和亞洲藝術家最大的差異是什麼？

西方藝術家對作品概念的闡述與呈現的手法相當傑出，而且期許藝廊對他們投以更多的注意力，但亞洲包括中國的藝術家則較含蓄，其實就語言上而言，我們和中國藝術家相處應該更親近才對，至少在溝通上就占了絕大的優勢，不過反倒是中國藝術家在這方面要向西方藝術家們學習。

聊聊你美好的一天是什麼樣子？

寒冷卻又天氣晴朗的好日子，不必去擔心或做什麼事情，可以讓我舒舒服服、安安穩穩地睡一覺，可以去shopping或看電影，可以很長一段時間都不必用到我的筆記型電腦。

能不能請你列舉出在上海你最歡的餐廳、咖啡館、書店和旅館？

餐廳：上海的新都里。

咖啡館：幾乎不去，所以沒有什麼特別推薦的。

書店：上海博物館的書店或 TIME ZONE。

旅館：沒有什麼非常了不起的旅館值得推薦。

對於設計界的明日之星或研讀藝術相關科系的學生有什麼建議？

找到你自己，做你自己，你的精神和品味都將會通過作品或工作被反映出來。

你的下一步計畫是什麼？

我會在鑑賞中國藝術上建立更好的基礎。

對於想要收藏藝術品的人有什麼建議？

上海除了莫干山路[8]之外，應該多到其他區域的藝廊看看，我相信會有不錯的收穫。

當你死後，希望如何被世界記住？

一個曾經創造與眾不同的購物狂。

注1：以前衛風格聞名的英國籍當代藝術家、設計師和建築師，1951年出生於以色列特拉維夫，父親是攝影師，母親則是畫家，在家庭的薰陶下，從小便展露出對設計與藝術的天分，除了精彩的傢俱設計之外，在巴黎、倫敦、米蘭等地都有相當出色的空間裝置藝術。

注2：荷蘭著名當代傢俱、空間創作及裝置藝術先鋒，曾經是荷蘭著名設計團隊DROOG的設計師之一，更被喻為「DROOG團隊最具號召力的設計師」。

注3：1951年出生于法國里昂，在當代裝置藝術界中深具代表性的領導人物之一，其傢俱設計、陶瓷、燈具都深具收藏價值，巴黎盧浮宮博物館、倫敦V&A博物館、英國曼徹斯特博物館，都有其作品永久館藏。

注4：2004年由年輕的Julie Mathias和Wolfgang Kaeppner共同創立，除了在倫敦的據點之外，也在上海成立專門生產製造的工作室，像是悉尼、墨爾本、阿姆斯特丹、奧斯陸、邁阿密和上海等地的當代美術館均有收藏WOK Media的作品，臺北的MoCA也有其作品作為館藏。

注5：二十世紀最富爭議性的現代藝術家之一，更是抽象表現主義運動中的主要力量，畫作以高處潑灑油彩和糾纏線條的強力張力聞名，與慈善女企業家佩姬‧古根海姆的愛情故事，更是二十世紀藝術史中令人津津樂道的傳奇。

注6：1965年出生於中國，現旅居美國，是中國相當具代表性的激進行為藝術家，九十年代期間以自虐式行為藝術創作聞名，曾參加過1999年義大利「威尼斯雙年展」、2000年法國「里昂雙年展」、2001年日本「橫濱三年展」。

注7：1964出生于北京，中國現代藝術家，創作以摩登元素和明代中式傢俱的混血最為出名，曾參加過1988年「亞洲藝術雙年展」、2000年義大利「都靈雙年展」、2004年北京「中國國際建築藝術雙年展」。

注8：莫干山路是上海市郊濱河的一個倉庫工業區，近幾年上海老舊社區再造重生計畫中發展相當成功的案例，以彙集文化創意、新興藝廊等進駐，最有名的「莫干山路50號」便是由舊倉庫改建，儼然是上海的蘇荷區，許多文化人、創意人、藝術家及媒體人經常出沒此區，形成上海特有的莫干山路創意文化園區。

Droog

這是一家來自荷蘭的公司。很多人會以為 Droog 的設計是宣導環保，但其實只是因為他們設計的靈感來源於生活，一切都不該是做作的，是 Ready-made，是可以通過現有物品的再組合與設計來實現的。我與 Droog 的創辦人談過，一把以樹幹做成的椅子並非為環保而做，而是為了保持原樣，不要加工，這是不同的出發點。Droog 現在又在荷蘭開了 Hotel，我覺得這一二十年來，他們一直是以基本的理念去將現有的東西轉換。為 Droog 創作的這一群設計團隊，自己做東西時風格各異，可是當他們受 Droog 邀請時，就會用 Droog 的思考邏輯跟語彙來創作作品，所以其實 Droog 並非擁有很多設計師，而是兩個創辦人去全世界邀請其他創作者共同合作，我覺得在現代 Ready-made 與無加工的產品設計領域，Droog 的確無人能出其右。

我們從是最困難的問題開始吧。請問什麼是 Droog 呢？

這很簡單，我會告訴你：請參閱我們網站上的資訊：「Droog 是一個品牌、一種精神，在設計的時候應該要去考慮是否合乎產品本身的屬性，要去思考會這樣設計的出發點是什麼？是講求功能？好玩有趣？帶有批判意味的？」

「Droog 集合了各種獨具特色的設計產品，也是各種類型設計師的玩樂天地。Droog 就像文化評論家解讀文化現象那樣，用一種自由的、鬆散的方式去解讀設計。Droog 也可以說是一種媒介，把全世界最棒的設計師的作品介紹給消費群眾。」

Droog 在荷蘭語裡面是「幹」的意思。你為什麼覺得這個字最能夠代表你們公司呢？

同樣的，請參閱我們網站上的資訊吧：「Droog Design 是開始於 1993 年我和 Gijs Bakker 舉辦的展覽，那時候我們找了 24 個設計師，這些設計師展出的理念大概可以歸納成「幹」。不去加以修飾的話，也可以再加以解釋成「睿智的幹」，是一種對過度講究的設計的諷刺。Droog 在荷蘭語裡的意象是「平實地去做」，而同時你也要檢視自己正在做什麼？又是怎麼做的？」

能不能跟我們談談你在進 Droog 之前的經歷呢？

我過去學的是藝術史，專門研究設計這領域。在創立 Droog 之前我是個設計評論家，從事藝術史的研究，也參與學校課程的編寫，擔任過荷蘭文化部官方諮詢局文化處的委員，主辦過展覽會等等。在 Droog 剛創立的前幾年，我還是荷蘭第一大設計雜誌 Items 的總編輯，那時候還可以安排調度自己的各種活動和邀約，後來 Droog 這邊的工作就越來越吃重了。

跟我們簡單介紹一下 Droog 的歷史好嗎？

大約是 1991 年的時候，我開始注意到荷蘭新銳設計師的作品，十分新穎也很有意思，我直覺那象徵的是一股新的潮流，便決定要集結這些設計師的作品，用一種共通的精神理念呈現給大眾，於是我在荷蘭和比利時辦了一個小型展覽。1993 年我遇到了跟我創辦 Droog 的合夥人 Gijs Bakker，當時他籌畫要在米蘭國際傢俱展展出的產品與我想做的東西很相近，於是我們決定合作，Droog 就這

麼誕生了，而且Droog在米蘭的展出十分成功，這促使我們繼續合作並且設立了Droog基金會。

基金會成立的第一年，我們都是在自己的私人工作室裡進行創作，當時的創作是針對米蘭的傢俱展。1996年開始接觸實驗性的案子，第一個案子是做高科技纖維的體驗，叫Dry Tech；1997年我們接了第一件商業案，是德國的瓷器制造公司的案子。後來因為工作案大增，99年我們便換到小型的辦公室，還請了一位助理。2000年我們開始參與Design Academy Eindhoven 的IM masters 課程，2003年我們成了這個課程的主講者。而Droog B.V. 也在03年成立，負責Droog部分系列商品的製造銷售。

2002年的時候我們在阿姆斯特丹開了個小藝廊。2004年我們搬進了一棟古老又漂亮、空間比較大的建築裡，除了工作空間之外，還有展覽的空間、販賣空間、閱讀空間和一個廚房。

目前Droog已經有超過160種產品，更有超過100個合作夥伴，產品的調性也都很相近。那麼如果出現了跟Droog感覺不同的設計作品時，你會怎麼讓它更像Droog呢？

Droog可以說是Gijs和我的作品，我們除了創辦之外，還進行篩選、指導、修正，讓Droog更完美；反過來的話也可以說是我們跟著設計師的方向走，他們的作品給了我們很多的啟發。但如果設計師的作品一點都不像Droog的話，我們是不會感興趣的。不過有時候設計作品呈現出來的感覺我們不喜歡，但是其背後的設計概念是很接近Droog的話，我們會引導他設計出我們雙方都滿意的作品。

我們已經拜訪過你們在阿姆斯特丹的店面。你們怎麼去經營Droog的店面和工作室呢？你會事必躬親嗎？

店面是在經營生意，展覽空間則是基金會負責，而我們也盡可能去掌理所有事務。當然開店會賺錢，但辦展覽是在花錢的。我們很高興阿姆斯特丹市政府答應未來四年會給我們一些補助。

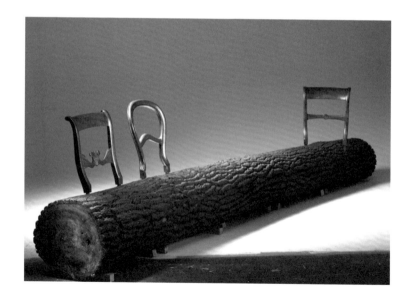

我們第一次看到你們的作品是在臺灣的清庭。請問現在你們在製造和銷售方面怎麼讓成本更低？讓銷售通路更廣呢？

像我之前提到的，我們創立了 Droog B.V.，負責部分產品的生產和分配。現在生產線開始往中國或土耳其轉移，大約下一次的米蘭傢俱展就有成品可以展出，而且成本只要原來的三分之一。

Droog 跟 Alessi 以及 Capellini 之間有什麼不一樣呢？

Alessi 和 Capellini 是商業性的公司，而 Droog 是一個非營利的基金會，我們的宗旨是希望設計是借由思考、啓發創意而來的，所以產品和銷售的手法並不是宗旨本身，而是依照這個宗旨運作之後的結果。Droog 的產品種類超過 160 種，其中只有三分之一是適合大量生產的，其餘的不是只有樣品就是只做少量生產，但這對 Droog 來說並沒有什麼影響。所以當我們有新的產品出現時，我們並不會去煩惱它是不是能夠大量生產。

跟合作夥伴之間會不會有很多的討論？有不同意見的時候你都怎麼溝通處理呢？

有時候需要多次的討論。我們會告訴設計師我們不喜歡什麼，有時候會順便想出可能的解決方法。就拿每一年的米蘭國際傢俱展來說好了，我們會規劃這次參展的主題然後邀請一些設計師來參與，請他們提出初稿跟我們一起討論。有的設計師的提案實在沒什麼好討論的，當然也有設計師的 idea 還可以再做調整，可以跟我們設定的主題更契合。另外還有讓人驚豔的設計師，他們提的想法非常棒，甚至影響我們去改變原本規劃的主題方向。

目前，我們正在籌備即將到來的米蘭展覽，我們大概從一年前就開始規劃這個案子了。同樣地我們設定參展的主題，跟設計師邀稿，這次的稿子感覺都不怎麼樣，但是其中有一個提案十分精彩，讓我們對自己原本的計畫翻了案，重新設定展覽主題，然後再邀請一堆設計師來參與。整個過程裡頭我們一直在改變，設計師來了又走。這就是我們運作的情形。

設計的過程大約是怎麼樣呢？你是如何決定要跟誰合作？這些人是抽版稅的嗎？

我們挑選設計師是依照我們自己的喜好以及案子的屬性。如果要做實驗性比較強的案子，我們會找非常年輕的設計師來合作；如果是比較複雜的商業案，就

會找資深一點的設計師。有時候我們會找一群設計師共同參與一個案子，預算夠的話我們會安排比稿。如果到最後產品可以生產的話，設計師們就抽版稅。

你們在1993年米蘭展覽裡的首次現身大獲好評。你們是否認為參展是提高知名度最好的方法呢？

米蘭展覽的確非常重要。過去的五年裡，設計界的重要人物或團體都會參加米蘭的展覽。

我們知道你參與很多博物館的展示展覽，這些展覽裡頭你最喜愛的是哪一個？還有為什麼你要這樣頻繁地參加呢？

我非常喜歡 No design. No style. Droog Design 這個展覽，是2003年由 Hangaram Museum of Art in Seoul 主辦的，他們除了主動籌辦這個展覽之外，還印了小本的目錄，並且把我的那本書 Less and More 翻成韓文。另外我也很喜歡現在正在巡迴展出的 Simply Droog 回顧展，它去年開始展覽的第一站是在慕尼克，當時的展覽場地足足有1600平方米那麼大，讓人印象十分深刻。參展最重要的一點，是我們可以接觸到一般的觀眾朋友。

請跟我們聊一聊 Do Create 設計案好嗎？

Do Create 是荷蘭廣告公司 KesselsKramer 創立的品牌系列。它剛開始是一個沒有產品的牌子，它有可能是任何能夠激發人去做些什麼事的東西或者物品。我們原本打算要設計生產一批叫做 Do Create 的系列商品，並在米蘭國際傢俱展上發表；KesselsKramer 開始製造生產和銷售分配部分的商品，後來似乎是因為不夠熟悉這個產業便停止了。目前我們販賣的有 Do Create、Do Hit 和 Do Scratch。

能不能跟我們談談 Mandarina Duck 和 Levi's 的合作案呢？

Mandarina Duck 請我們幫他們設計巴黎旗艦店，給了我們很大的自由去發揮。這案子我們找了 NL Architects 合作，每禮拜開一次會。店內是由零散的裝置組成的，每一個裝置都可以觸發不一樣的體驗。這部分是依照 Mandarina Duck 最初的要求而想出來的 idea，他們希望店內的裝潢可以運用在其他店面，每家店都有相同的元素但也有各自獨特的地方，而我們的提案是一本用陳列商品的

架子作成的目錄。每家店可以自行調整陳列的架子讓店的感覺變得不一樣。

Mandarina Duck 這家店在2002年開幕，不過可惜的是開了兩年就關了，裡頭的裝飾設計也拿去別店用了。Levi's 的部分，我們合作過好幾個案子。首先是2002年幫 Levi's 在世界幾個旗艦店設計紅標系列概念櫥窗，我們展示了由 Jurgen Bey 設計的躍動景幕。2003年 Lev's 同樣請我們為紅標系列規劃零售、包裝概念以及櫥窗設計。後來又合作出用具有物理黏性的軟 PVC 水滴呈現的 Levi's Window Drops，這是 Levi's 的服裝設計師和 Droog 邀請的兩名產品設計師一起討論玻璃題材的時候所激盪出來的 idea。

過去的十年裡，有沒有哪一年或者是哪一件案子你覺得是最精彩的？

這個很難回答。當然我們的初次展出很棒，那時候我們好像是從月球來的一樣沒有人認識我們，卻造成很大的轟動。

剛開始的幾年我們只是做一些系列產品，後來我們開始嘗試主題性的創作。我記得很清楚在 Plastics new treat 那次的展出裡，我們用便宜的二手材料做了一個象徵環保的雕像，但是旁邊卻擺滿 Droog 五顏六色的塑膠產品……我特別喜歡從2000年開始創作的 Do Create 系列主題，像我們為 Hotel Droog 展所租的那個不起眼的一星級旅館，現在已經比我們還要有名氣，人們試圖從旅館的擺設裡頭找到我們的產品，但是他們會發現很難找到，這是在批評每年米蘭傢俱展人們都想找要新的產品，而且還要告訴大家怎麼用很簡單的方法去創造新的東西出來，這個展出的評價是兩極……還有 Your Choice，是在講消費者的選擇和品牌的實際操作，同時我們在旁邊賣起 Droog 瓶裝水，還把瓶子堆起來企圖打打 Droog 的品牌知名度，觀眾都希望我們把那堆瓶子弄掉……還有在 Go Slow 這個主題活動，我們邀請老人家過來請他們喝茶吃點心什麼的。所有的案子我都很喜歡，看到人們被搞得一臉疑惑卻也有些興奮的感覺實在很好玩。我很喜歡看到展出的內容引發人們的討論。

到目前止你覺得哪一個作品最能夠代表你呢？

全部的作品。

可不可以跟我們談談你們在Design Academy Eindhoven開設的IM Masters課程？

我們從2002年開始擔任Design Academy Eindhoven裡IM Masters課程的主講者，它是一個研究方法以概念性和因果關係為基礎的課程。我們通常假設我們的學生是已經具備相當實力的資深設計師，而這兩年的學習完全專注在創意概念和研究上。這個課程的亞洲學生蠻多的。在課程的前半年就可以看見學生的變化，到最後有些學生呈現出來的潛力和才華真的非常棒！

Droog下一步的計畫是什麼？

我們想去亞洲瞧瞧。

如果你可以來亞洲開課，那會是什麼樣的課程？

我會想要著重在比方說中國的傳統價值和創新變化這種相對議題的討論。手工製造和新穎概念、傳統素材和現代高科技、外觀裝飾和概念呈現、手工藝和工業製造、全球化和本土化等等。其實跟我們在歐洲關心的事情是一樣的。

你們的作品是否有受到純藝術或是其他派別的影響？如果有，請列出來好嗎。

我們的作品是受到周遭生活所影響的。

生活形態會影響設計方式。請問你如何安排平日和假日的生活呢？

嗯，跟一般人一樣，沒什麼差別。

如果你可以五年不用工作，也不必擔心錢的問題，你會去做什麼？

就做我現在正在做的事。

可不可以列出你認為學生必聽的的五張CD和必看的五本書。

抱歉，我不喜歡做這種決定，因為有太多CD跟書，沒辦法做選擇。

過去的五年內，你覺得最棒的發明是什麼？為什麼？

我想是IT產業的發展。雖然IT產業起頭蠻早的，但是在最近的五年裡面它成長擴大得非常快速，讓世界同時變得好小也變得好大。

最近讓你湧現靈感的是哪些事物？

中國。

當你聽到「中國」時，你想到的是什麼？

繁榮成長。

當你聽到「臺灣」時，你想到的是什麼？

Made in Taiwan.

如果你可以為中國設計東西的話，你會設計什麼？

我想設計可以銜接中國在急速現代化之後和傳統文化之間所產生的落差的東西，對任何人、任何世代來說都很容易瞭解使用，所以基本上它應該會是很現代化的東西。

你認為對設計師來說，未來的十年會有什麼樣的發展呢？我們都知道Giorgio Armani也開始經營飯店，Marc Newson幫G-Star設計衣服，Philippe Starck擁有自己的KEY品牌，拳擊手Lennon Lewis為Habitat的VIP案子設計時鐘，玩具公司跨界製造傢俱。好像什麼事情都在發生，也都有可能發生。

現在設計變得好熱門，好像每個人都跳進來找機會撈一筆似的。我也不是未來趨勢觀察家，所以不曉得未來會變成什麼樣子，但我希望未來可以有更多的創新、設計更有意義。

對於想跟Droog共事的人，你有什麼要對他們說的？

不用跟我們聯絡！如果你的東西很Droog，我們會自動找到你的。

James Dyson

英國吸塵器品牌的創辦人James Dyson，可以說是二十一世紀的愛迪生。他為了讓吸塵器的吸力永不減弱，也不需消耗防塵袋，總共設計實驗了幾百個原型，才成功誕生出全新的Dyson吸塵器，連英國女王也是愛用者之一。這也證明一件事，任何事情，無論再小、再稀奇古怪，只要做得夠好，都可以讓你成功。Dyson吸塵器的外觀，長得就像是法拉利的引擎，極度有美感，宛如博物館中的藝術品，並且又具有如此強大的功能──Dyson能成為非常成功的企業，每年賣出幾十萬台，確實實至名歸。

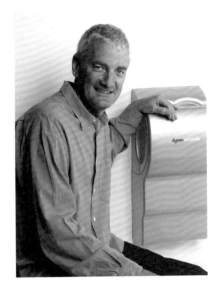

可以簡單介紹一下你的背景嗎？

我於1947年出生於英國東南方的Norfolk，生長於牧師與教職的家庭。後來於六〇年代就讀Royal College of Art，培養出對於設計與工程的興趣。

請描述你第一次使用吸塵器的情景。

我當時6歲，而那是一台很老的吸塵器。

當時吸塵器沒有直接的插頭，要用電燈泡的燈座來供電，所以每次我要幫忙吸地的時候，得先站在椅子上把燈泡取下，把吸塵器接在燈座上之後才能用。我還記得吸塵時空氣中彌漫著塵埃的味道，伴隨著很大的噪音，而且吸完地之後我還是得從地上撿起那些吸不起來的碎屑。當我28歲時，我有了自己的家庭，便跑去買了一台很貴的吸塵器，那是當時號稱世界上最強力的吸塵器。結果使用時卻發生了跟我6歲時同樣的狀況：尖銳的噪音、難聞的味道，我還是得彎腰撿起地上吸不起來的碎屑；這22年來，吸塵器並沒變得更好，只是用紙製集塵袋取代了布製集塵袋，用塑膠外殼取代了金屬外殼，但原理沒變，就一樣不好用。因此我開始思考我是否可以做點什麼。

你花了五年的時間，製作了5127個樣品才終於完成第一台DYSON吸塵器。你為何堅持用這麼久的時間去設計它？

我一開始並沒料到會這麼久。但我後來發現以前的吸塵原理是個很大的問題，於是我決定要解決它。不過這真的很困難，因為我其實發明的是一種完全不同的吸塵方式，能夠一次解決各種不同的灰塵與碎屑，小到微小的細菌塵蟎，大到人或寵物的毛髮等，這種新科技要花很多時間。

請與我們分享當你終於成功設計出第一台DYSON吸塵器的那一天。

我記得那一天我終於克服困難，發明出能夠吸起各種灰塵與毛髮的科技，但我仍得想辦法設計出樣品來測試效果。而我在做樣品時，又發現其實我並沒有解決所有的問題，永遠都有更高的山有待征服，等到我真正解決所有的問題時，我已經筋疲力竭，而那一天也並不如想像中令人興奮愉悅。然後我得去銷售這個產品，因為我已經負債累累。

這五年你想過放棄嗎？

沒有，我不會放棄任何事。

發明新產品的過程中，最具挑戰性的部分是什麼？

所謂的挑戰就是從一個有缺陷的產品中找出解決之道。這是一段漫長且不斷遭遇失敗的過程。

請告訴我們DYSON吸塵器演進的重要特色。

我把DYSON氣旋科技的演進分為3個階段：

從the Dual Cyclone（型號DC01-DC-08）、Root Cyclone（型號DC 11以及之後的產品）以及Core Separator第三代的氣旋科技（DC22系列）。

2003年，DYSON的工程師發明了一種更快速、智慧而且無碳的馬達。The Dyson Digital Motor（DDM）沒有刷子、沒有磁性也沒有整流器。它整整快了三倍，而且比一般吸塵器的馬達還小。

每年大約銷售幾台DYSON吸塵器？

大約五百萬台。

DYSON在世界上扮演的角色？

DYSON一直致力於讓日常用品更好用，並把客戶的使用經驗加強至家電商品中。而工程可以解決許多如地球暖化等全球議題。

對你而言什麼是設計？而機械構成與設計之間的關係為何？

我認為設計與機械構成密不可分。而好的設計也一定很好用。

與其他世界品牌相比，DYSON較不採用行銷的手法。你曾因此而感受壓力嗎？

我相信好的科技會自己說話，而且使用者的親身推薦比行銷更有效；82%的DYSON使用者都會把DYSON推薦給朋友。

哪個產品最能代表DYSON這個品牌？

這就像你比較愛你自己哪個小孩一樣，我不確定我可以很明確地回答。當然我們都對最新的產品感到很興奮，像是球型設計、最新的科技馬達，還有Airblade烘手機。

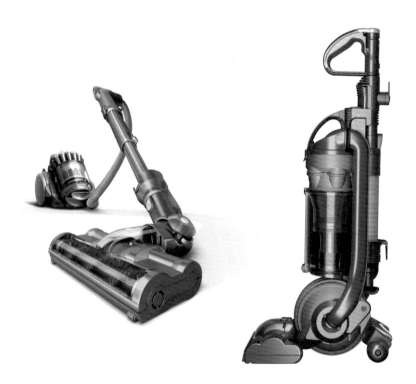

你會決定每個產品的外型嗎？

會，但我覺得是用一種不同的方式。這個產品的科技取決了這個產品的外型，我們並不會雇用設計師去著重造型部分，產品的外型完全是由工程師決定，外型跟機械構成是密不可分的。

DYSON 有多少研發人員？占全公司的比例多少？

占全公司三分之一。大部分的人在英國，還有一些在中國、馬來西亞、新加坡。我們甚至再增加投資了20%在研發部門上，這個比例在同類型的公司來說是很高的。

哪些特質是你選擇應徵者的條件？

我熱衷於開發年輕人的潛力，更非常歡迎社會新鮮人加入DYSON，直接從教室進入實驗室。我們雇用工程師時會尋找一些特質：有耐性、堅持、對於設計勇於嘗試，這些都與他的創意以及學術背景同樣重要。

你堅持手繪設計，並親手打造產品的紙模型，原因是？

因為用電腦畫圖並不會比手繪更快，只是比較容易去修改，這對於創意並無幫助。所以如果你要創造一個東西，應該先把腦中的點子用草稿畫出來，然後親手把模型做出來。這點很重要。因為萬一這個點子行不通，你可以馬上修正；但如果你請別人打造模型，你就不知道你失敗了。失敗比成功更令人興奮，因為你無法從成功學習，但你可以從失敗的過程中，學到如何成功。對工程師而言，他一生的課題就是處理失敗，讓事情行得通。

以你與日本人合作的經驗，你覺得與西方人工作有何不同？

我曾兩度與日本人合作：第一次是1980年的「G Force」，他們以開放的態度採用了最先進的科技，他們願意嘗試當時其他國家都不願承擔的風險。第二次是在去年我與藤原大及三宅一生先生合作「Wind」系列還有21_21Design Sight（最近的機器人展覽）。他們兩位對於DYSON 的科技都十分熟稔並具有強烈的熱情。日本人很有耐心、工作勤奮、注重細節而且欣賞工藝。

可否請你跟我們分享一下你成立「The DYSON School of Design Innovation」的原因？

我其中的一個動機是去挑戰既有的教育制度。我一直對6歲至14歲兒童很有創意這件事很感興趣。之後他們因主流教育制度而逐漸僵化了他們的創意，變得只會記憶和重複他們學習的東西，這就是所謂考試制度所帶來的效應。在我這個理想的學校裡，學生有機會學習創意並運用它。另一個原因是越來越少的人想成為工程師（尤其是西方世界），大家都想進媒體，或是當律師、會計師、醫生，這是因為老師和家長對他們施展壓力，社會也不會報導進入工業界的有趣之處。這是我成立這所學校想改變的，我想改變大家對工程師的印象，同時產生對設計的興趣。

你覺得念設計有沒有益處？

是的。當然有！但要成為一個成功的設計工程師，還是要有好奇心和開放的心胸。

未來是否有可能在其他國家創辦「The DYSON School of Design Innovation」？

我們已經跟歐洲以及美國一些大學做初步接觸，未來我們的確有這樣的打算。

對你影響最大的人是誰？

Jeremy Fry 對我發掘機械結構的興趣上有重大影響。1970年，他願意嘗試讓當時還僅是 Royal College of Art 新鮮人的我跟他一起設計海上貨船。

請分享你對於現代設計的看法與趨勢。

現代常有的錯誤觀念就是「設計」是一種空洞的風格。設計是關於「功能」而不是只是一種事物的「外型」。

你如何安排平日的24小時？請描述你認為最美好的一天。

當我不需要跟DYSON工程師一起工作時，如果是晴天（你也知道英國的天氣是陰晴不定的），那我喜歡享受園藝和造景之樂。

當你聽到「臺灣」，你會想到什麼？

臺灣過去30年締造了驚人的經濟與科技奇跡。臺灣人在發明上的成就一直在向上攀升。我在網路上讀到臺灣人每年在美國、日本、歐洲等地申請專利超過1萬

人次，在美國申請專利公司排行第四。以臺灣這樣的地方而言是令人驚訝的。

請為設計系學生推薦五本你最喜歡的書。

Isambard Kingdom Brunel、Buckminster Fuller 與 Thomas Edison 是我心目中工程與設計的英雄，我會推薦設計系學生去讀他們的書。

請列出世界上你最喜歡的餐廳與旅館？

我並沒有一間最喜歡的餐廳，因為我喜歡在家跟家人一起用餐。我最喜歡的旅館是 Bulgari Hotel Milan。

DYSON 的下一個計畫是什麼？

我不能告訴你，這是祕密。但我們一直都在尋找不同的機會，未來我們有一些令人興奮的商品即將上市。

你希望死後如何被人記得？

我希望人們記得我激勵啟發年輕人，讓他們瞭解設計與工程學是刺激、具有挑戰性、並擁有無限未來的。

Konstantin Grcic

他是一位德國產品設計師。從Volkswagen、BMW我們可以瞭解到德國的汽車工業是相當興盛而具有優異表現的一項產業。而Konstantin Grcic設計的產品，可以說全然是德國設計中，既實用又剛硬之設計特質的優秀範例。功能是首要，無論桌子、椅子都可以承重幾十噸的重量，結構簡潔且耐用。如果你今天要尋找一名兼顧結構、承重與美感的產品設計師，那麼Konstantin絕對是展現所有德國設計精髓的最佳人選。

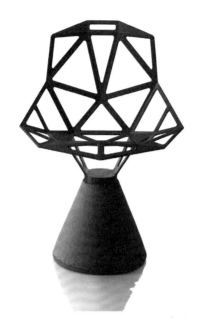
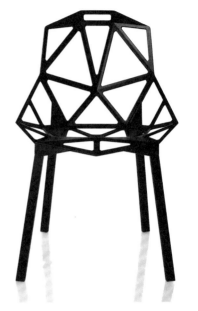

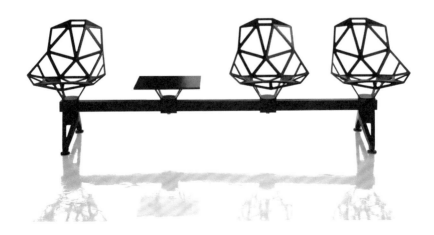

談談你認識Konstantin Grcic本人的第一印象是什麼？

石大宇（以下訪談簡稱石）：溫和，友善，不卑不亢。

你覺得Konstantin Grcic的設計最吸引你的地方是什麼？

石：我是從Konstantin的Coathangerbrush（1992）開始注意他，之後MAYDAY燈具、GLOVE花器、TIP垃圾桶、CHAIR_ONE椅子、MIURA系列都相當精彩。他的作品清楚誠實地呈現他天真率直的個性，也記錄了他人文哲理的思考能力，觀者對他作品的反應，更能驗證他的才氣。他的設計直接、簡潔易懂，但從未見別人做過類似的嘗試；他的作品是原創的、誠實、自然、精簡、耐人尋味，美感從作品中理所當然散發出，設計如此，人亦如此，這些是Konstantin最吸引我的地方。

你認為Konstantin Grcic的作品適合哪些人、哪些場所或家居？

石：我覺得他的東西適合所有能瞭解、欣賞他的設計的人，像MIURA這張輕巧、簡約、舒適的高腳椅能夠支撐高達600公斤的重量，不管是放在室內、戶外、公共空間、住家、商業空間都很合適，它是好看中用的雕塑。

為什麼會選擇引進Konstantin Grcic的代表作MIURA高腳桌／椅以及特別邀請Konstantin Grcic來臺灣？

石：MIURA高腳桌／椅是前所未見、引人注目、令人看過無法忘懷、會勾起觀者好奇心的傢俱，它所討論的是結構、功能、材質、製造工法，卻仍有如一件藝術品，其表現出的造型是誠實自然、順理成章的，沒有所謂的流行設計語言，獨一無二，所有細節流露出獨特的美感，因此我選擇MIURA。邀請Konstantin來臺灣，是希望給臺灣從事創意工作的年輕人、設計師帶來一個好榜樣。Konstantin在國際當代設計佔有一席之地，不是靠嘩眾取寵、一步登天，他不會把時間花在想如何行銷包裝個人，而是專注純粹地想「如何做出好的設計」，作品自然就會說話。他的設計哲學像水一般順勢流向一個未定，卻能夠到達得了目的地；他做設計沒有快捷方式，沒有任何投機取巧，真誠、自然、透明。正因為他是這樣的設計師，我希望臺灣能認識他做設計背後正確的觀念與態度。在臺灣，設計環境條件不比歐、美、日，從事創作設計不求一夕成名，但求誠

懇踏實、做自己、做原創的設計。

如果要請Konstantin Grcic為臺灣設計一件作品，你會提議什麼？

石：腳踏車。他說設計腳踏車是他的dream project。我曾經幫他接洽過臺灣的腳踏車品牌大廠尋找合作機會，但都不得要領，他們在Konstantin的作品中看不見流行設計語言，就以為他是過時的，殊不知Konstantin的作品其實是在「引導」流行，而不是「跟隨」流行。缺乏賞識原創的慧眼，這是臺灣的可悲。

臺灣對於德國設計，普遍都有一種「硬冷、精確」的刻板印象，對此你有什麼不同的看法？

石：德國設計講究理論、驗證，可能較理性、精確，所以對設計除了一般功能外，人文上有更深的探討；他們是自我要求高的民族，在做設計時亦是如此，不浮誇炫耀，卻仍有熱情。他們的熱情不是表現在結果，而是表現在設計的過程當中。

最近似乎臺灣的新生代設計師都特別鍾愛荷蘭Droog的風格，以你多年的經驗，對於臺灣的設計潮流，你有什麼想法與建議？

石：1998年我把Droog引進臺灣銷售，並舉辦荷蘭Droog Design特展，當年我真的覺得他們的東西令人驚豔，我對每件作品都印象深刻。Droog的設計作品確實很富實驗性，荷蘭設計現在已發展得非常成熟，甚至能影響世界，是介於設計與藝術之間的呈現，非常值得欣賞，但是有一點舊了。

如果文化是生存智慧及生活智慧的累積，臺灣近年經濟不景氣，導致大眾較依賴生存智慧，而忽略生活智慧才是文化前進的動力。我們有的多半是參考文化，荷蘭Droog設計出奇不意的直接、自然和幽默，是其文化環境孕育出來的調性，其設計背後的原因和邏輯，非常值得我們去欣賞和探討，但設計出來的成果，非常明顯的不屬於我們的文化。所以，在拓寬眼界、活絡思考之後，重要的是將所得轉化，融入我們的人文環境思考，發展出我們自己的生活智慧來。

臺灣地區的文化是二手的中國、日本、美國文化，像是大雜燴，很難定義出鮮明的identity，因此我認為要先瞭解、清清個人，有所自覺，有所反思，當我們能夠瞭解並真正做自己的時候，才能有屬於原創的創意出現，當大家的原創漸

漸形成一種共同特定的現象，才能走出臺灣的設計潮流。

清庭在臺灣精品及設計品市場擁有先鋒的地位，面對這麼多的抄襲者與競爭對手，你如何保持自己在市場的領導地位？

石：我不在意清庭是否居於市場的領導地位，我在乎的，是清庭的獨特性。抄襲者與競爭對手就像蒼蠅一樣趕也趕不完，其實不須想太多，重要的是我們對設計的信仰、熱誠，我做我想做的事，拿好東西換取利潤，是否立於領導地位我沒興趣。

你平日如何運用你的24小時？

石：時間是抽象的，計算時間的方法是人定出來的，我們在某程度上是時間的奴隸，受時間控制。如果要說我對時間的觀念，就是從生到死。我只希望活得有意義，就算能將24小時當48小時用，如不能對生命產生任何意義也是枉費。

清庭在今年與明年會有什麼計畫帶給我們？

石：順其自然。

你可以簡單介紹你的學術背景嗎？

Konstantin Grcic（以下訪談簡稱K）：我19歲左右在德國完成一般學校教育，畢業後，跟隨一位傢俱修復師工作，專門維修古董傢俱。一年後搬到英國，在Parnham College這所著名的工藝學院進修，接受兩年木工傢俱專業訓練。之後在馬德里居住一年後，回到英國，在皇家藝術學院攻讀設計碩士。

你什麼時候發現自己希望成為一位設計師？

K：我並不是很早就知道自己想成為一位設計師，但我一直希望我的工作能和生活接近，而不是每天早上去上班，傍晚回家做其他自己想做的事。我一直認為，生活與工作應該連成一體。我最喜歡做的事，就是製造物件，它可以是建築、純藝術，甚至是汽車。之前提到的修復舊傢俱、製作傢俱等學習經驗，讓我發現我的熱情所在，先是古董傢俱，然後是傢俱的當代設計，這股熱情讓我知道，設計就是我想做的工作。

你如何定義自己？設計師？藝術家？還是兩者皆是？

K：會稱自己為設計師，更準確一點，應該是一位工業設計師，這個區別對我來說蠻重要的。一位工業設計師通常會與工業聯繫；也就是我們發展出點子，與其他專業人員研發出製造工法，讓這個東西可以被大量生產。我們設計團隊很少做單件作品，最常做的就是工業設計。

你的設計靈感來自什麼地方？

K：這很難說，因為每件案子都有不同的內容、架構和限制。但一般而言，最主要的靈感還是來自於：生活，我們的日常生活，我們如何在這個物質世界裡生活。人與物件之間的關係很吸引我，這個關係是非常個人的，而非純粹以功能為基礎。觀察人與物件的關係，就是我的靈感來源。

你的設計哲學是什麼？

K：這個問題很難三言兩語回答，但我想我的設計哲學裡，最關鍵的元素，就是與生活緊密相連。意思是真正瞭解生活，不只是空談。當我在設計一個物件，會試著貼近其最中心與靈魂的部分，於是一種使用者與物件的關係漸漸形成。當中的關鍵就是保持精簡，讓人們很容易去解讀、明白這個設計、感到舒服、同時變得更有智慧。

我認為不好的設計是擾人、嚇人的，它讓觀者感覺自己是低下的，甚至是愚笨的。我們做的東西正好相反，我們想做的設計是能令使用者更投入其中、更有自信、更舒服。關鍵是精簡，但精簡不等於極簡，而是令對象更清晰，更具透明度。

每一個案子當中，哪些是最令人興奮的部分？

K：開始當然是令人興奮的，因為你是從零開始，有了第一個方向、第一個想法，也決定接下來很多事情。這雖然令人興奮，但有時候也有點令人害怕，而且很困難。我真正享受的，是當一個想法慢慢建立起來，我們找到方向，開始往細節裡鑽研，我很享受這個過程。當我與助理、其他專家一同合作，我們做出一樣東西，定出一個方向，然後為這個設計增加內容、理解、邏輯，那是最令人興奮的。

你如何處理困難或難以預料的處境？

K：難以預料的處境會一直發生，我如何處理？就是保持冷靜、保持清醒、面對問題、分析問題。做設計的過程好比一次探險，你知道目的地，你也擁有一些經驗、也有地圖與指南針，但旅途中一定還是會有障礙橫在眼前，你必須做抉擇以克服障礙；時常旅行的人，有較多經驗和較寬廣的眼界，在遇到障礙時做出更好的應對。

有時候，障礙甚至能幫助你找到更好的出路，讓你更有決心前進，更快抵達目的地。我認為如何解決問題沒有一套準則，問題一直都會出現，我能做的就是去分析它，將之視為過程的一部分，障礙是有建設性的，因為我們必須解決這些問題、理解它、再繼續前進。

到目前為止，你工作上冒過最大的風險是什麼？

K：要看你對「風險」的定義為何。比方說，我們現在手上有幾個大案子，身為設計師，我們做的決定都會牽扯到案子所投入的資金，這也許是一種風險，或者十多年前我決定成為一個獨立設計師也是一種風險，但現在我清楚知道這就是我想做的事，也許讓年輕設計新秀在我的公司工作、給他們一個未來，也我認為某種程度上，每件事都存在風險，你總是處於一連串的決定當中，每個決定會有個後果，後果也許不盡理想，但是你可以從下一個決定去修正；有時候你會失敗、犯錯，但可以再次從中學習，希望下次不再犯。這是很尋常的問題，這是我們生活的方式，或許你早上從家裡出門也是一場冒險，哈，基本上我不會將風險與我的工作聯想在一起。

到目前為止，你最喜歡哪三件作品？為什麼？

K：為PLANK設計的MIURA高腳椅、為MAGIS設計的CHAIR_ONE椅子，和為FLOS設計的MAYDAY燈飾。我喜歡MIURA高腳椅因為作為一個過程來說，它是非常正面的經驗，有很好的能量產生，像是幸運的一擊，所有事情都對了。也許之前設計CHAIR_ONE的經驗有所幫助，因此MIURA走到一個很好的位置，我們真正做出我們想做的東西。MIURA也是一個商業成功的案子，這很難得，因為即使是我非常喜歡的作品，也不一定能在商業上成功。MIURA一開始便受到接納，並持續有好的銷售成績，每個人都喜歡它，包括工程師、設計團隊，甚至是代理商，像現在臺灣的清庭，也很喜歡它，這是一個快樂的案子，是大家認同的產品。

你對當代設計有什麼看法？當代設計會往哪裡走？

K：我們可以看到兩個走向：一個是當代設計越趨工業化，作品可以被大量製造，吸引世界各地的人，像iPod便是很好的例子。另一個走向完全相反，設計師產品變得越來越量身訂做，非常昂貴，可能是手工製造，獨一無二，只有少數人能夠買得到。這是非常有趣的現象。

設計品通常都是高價的。你的看法如何？

K：幾年前，曾有一個「大眾設計」（democratic design）的概念，其想法是讓所有人都買得起設計。這是一個值得我們堅持的理想，但我不認為設計應該取悅大眾，這會令設計走下坡。因為如果你為大眾設計，必須做出很多妥協。每個人都不同，全世界各地的人這麼不同，你怎麼可能設計出一件令所有人都滿意的東西？如果你還記得iPod剛推出的時候，它是非常昂貴的，針對小眾市場而非流行產品，但經過時間洗禮，它的產品價值建立，才開始走向大眾市場，有較便宜的版本出現。我不覺得從小眾、從精英等級開始進入市場有什麼問題，文化運動都是從先鋒者開始，先鋒者是做獨一無二、只有少數人參與的事，隨時間才漸漸大眾化。

偉大的想法是以高水準為起點，非常具挑戰性、進步的、新鮮的；設計也應該保持這種模式，它的生命在使用者手中，受歡迎的設計，最終還是會回到群眾

本身。像IKEA是大眾的，但當中很多好產品原先是從很有名的傢俱公司，甚至米蘭傢俱展等而來，另外如H&M、GAP等大眾服裝品牌，有些設計也是源自知名的服裝設計師。這是很自然的過程，最後會大眾化，但原創都從小眾開始。

與亞洲、歐洲的客戶合作，兩者有什麼分別？

K：兩者的分別來自文化差異，這是自然的，也是好的。像我與無印良品合作，他們擁有非常強的經營哲學，所有產品都是基於其公司理念而行，像一種抱負，也像一種道德學。這個合作過程對我來說是正面的，與義大利人相比，亞洲客戶有時候沒有那麼大的彈性。義大利人視工作為一個持續的進程，當我們有新想法時就會作調整與改變，我們會因為想到新點子而感到興奮，這是義大利人的作風，我很喜歡。在亞洲，當一個點子已經被接納時，便要嚴謹地跟隨這個想法，盡力把它實踐。這沒有不好，不過這就是差異，我仍然很喜歡與亞洲客戶合作，無印良品的作品對我來說有很大的意義。

當你聽到「臺灣」時，你會想到什麼？

K：臺灣，我大概會想到兩樣東西：腳踏車與電影。我聽說臺灣的腳踏車工業很強，我看過一些很棒的臺灣電影。

當你聽到「中國大陸」時，你會想到什麼？

K：很巨大的東西、很有力量。中國是很宏大、擁有悠久歷史的國家，今日中國對當代文化應該有很大的影響力。

你平日如何運用你的24小時？

K：我早上7點進辦公室，泡茶讀報，想一下當日要做的事，然後與我的助理討論行政事務。我們有六個員工（五位設計師與一位特助），同時會有約10至15個案子進行，每天就像下棋般，一局接著一局，我輪流與設計師對談、做決定。大約晚上7點，所有人都會離開，過各自的私人生活。我會留在辦公室久一點，與朋友相約吃飯；若天氣好，晚上10至11點就會去慢跑，回家後看看書，然後睡覺。

如果你不是一位設計師，你會做什麼？

K：我不知道。我覺得設計師並不只是做設計，而是在處理生活中的問題，觀察

我們今日如何在地球上生活。這是我想做的，不管以什麼樣的形式，我總會在工作中找到這一部分。

你的下一步是什麼？

K：很多，有些新的案子，應該也會與很多新的人合作。像有個案子我們會與瑞士建築師 Herzog & de Meuron 合作，還有為客戶如汽車公司 MINI 做的案子，以及為來年的米蘭傢俱展作準備。我們是一家小型的工作室，可以選擇性地接案子，所以我們儘量選擇具挑戰性的案子，不讓工作變成例行公事，而是能在每天做的事情當中找到快樂與趣味，我希望工作能更貼近生活。

你希望死後如何被記住？

K：我不知道。大體而言，我當然希望借由我的創作被大家記住，不一定要附著我的名字，如果我所做的事情，能夠成為當代生活的一部分，或為生命增加一些東西，就很好。

Zaha Hadid

建築界一向少有女性建築師的出現，Zaha Hadid因其作品不易付諸實現，曾被稱作「紙上建築師」。可是我很高興看到她進入事業的高峰期，也得了普里茲克獎。當世界上的城市開始需要地標性建築時，Zaha極為獨特的作品立即脫穎而出。第一次見到她的作品是在瑞士Vitra Museum，那是一座消防局，也是她最早的作品，視覺上有一種可以發射出去把火撲滅的體量感。Zaha的作品都是隨環境而變化的，就像一種流動性的能量，你會發現Zaha設計的建築都仿佛在動，因為她講究的是環境的動感、交通的動線，可以由外而內交錯進入建築之中，而建築本體的線條，與周遭環境的動線皆富有穿透性。Zaha Hadid是今日最有成就的女性建築師，在北京就有許多她的作品可以供大家欣賞。

你可以簡單介紹你的背景嗎？

彭文苑（以下訪談簡稱彭）：我叫彭文苑。逢甲大學建築系畢業，在念大學時，一直想出國，想找機會在國外工作。最初一心只想要到美國，也有想過倫敦這邊的AA（Architecture Association），還有一些美國的學校，後來我去了U.T. Austin（University of Texas at Austin）。因為我有全額獎學金，所以經濟負擔小，U.T.在臺灣不算是個很有名的學校，很少人去。畢業之後我去洛杉磯工作了兩年，之後就想換個環境，當初幾個選擇是倫敦這邊，也有考慮加州的Frank Gehry，還有紐約的SOM。最後決定Zaha Hadid的原因，第一個是因為我大學時，已經很喜歡Zaha的作品，另一個原因是歐洲畢竟和美國的設計風格差很多，所以因緣際會下又到了倫敦，當初大學的時候其實最想去念的學校應該就是AA。當初有申請上，只是後來還是放棄了。

你來了Zaha Hadid有沒有很興奮？

彭：有，非常興奮，當初來這邊是很大的賭注啦，因為我放棄美國的工作簽證，還有美國建築師考試的一些資格，就過來了，我覺得很值得，很興奮，然後也非常的有挑戰性。

你在Zaha的工作室工作多久了？

彭：一年三個月。

你可以簡單介紹你在這邊一年多的經驗嗎？

彭：我想最特別應該是視野很不一樣吧。在一個世界級的建築師事務所工作的時候，你會遇到的人才、案子和挑戰是完全不同等級的。很多的挑戰都是來自於我們公司對案子的要求，另一方面我們要跟其他很有名的事務所競爭，所以我們各個方面的要求都比一般的公司高很多。

我們會遇到的人才，會合作的物件，比方說顧問團，也都是國際知名的。所以各方面資源上的整合，是我在臺灣的公司幾乎看不到的，出國這幾年之後我覺得因為臺灣是小島的關係，所以臺灣的建築還是很封閉，雖然說留學生非常多，這幾年因為美國歐州條件好，所以留下來工作的人也多。我一直覺得，五六年後，也許我們這一批在國外工作的人會選擇回到臺灣，我想那個時候臺灣也許

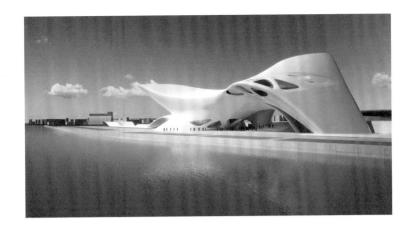

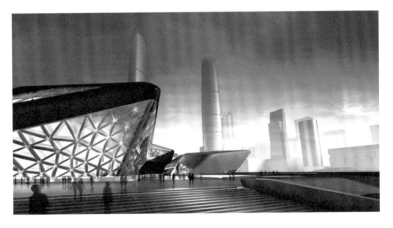

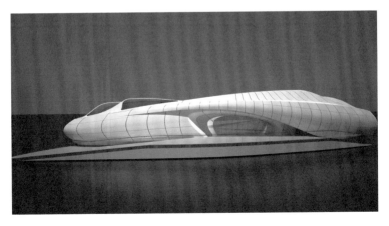

會有不一樣的新視野。

當然我覺得臺灣本身的環境限制上也是很大挑戰。我本身最大的感覺是臺灣的設計人才很多也都很優秀，差別可能是臺灣每個人都想要有自己公司，所以人才有點分散。在這邊我看到的狀況是，以Zaha為主，吸引了很多優秀的人才，所以變成你在你的同事身上可以學到很多東西，互相學習，感受當中的刺激跟成長。我在這邊工作了一年，感覺上像是來了很久。你吸收、面對新東西新挑戰，是一直不斷而來的。

你會直接和Zaha接觸工作嗎？

彭：現在比較不容易和她接觸，她通常只會review project，然後她會給一些指導，Patrik（Zaha的合夥人）才是主要和我們討論設計的人。

現在Zaha Hadid Architects的公司有多少人？

彭：大概兩百多人。在整棟建築物附近有兩百多個員工。然後我們在德國有個小小的辦公室，在羅馬也有辦公室，在廣州也有一個辦公室，因為現在正在進行廣州歌劇院的案子，我們必須派一些人過去，一年半前，這邊才只有約一百多人。

可以介紹一下你參與過的案子嗎？

彭：我一開始是做迪拜一個叫做i-tower的住宅案。那時難度很高，迪拜要找很有名的建築師，要有頭銜，他們要把建築很快蓋出來。基本上這都是和我們這種設計型的公司理念有點衝突。第一，我們工作的時間比一般公司要長，費用上難免會比較高，業主在考慮下，就把案子停掉。我們和他們工作經驗就是，因為他們是開發商，所以思考的角度完全是不一樣。另外一個辦公大樓案子，是The Opus，上個禮拜剛動土，前前後後我花了將近一年在處理這個案子。後來迪拜有另一個辦公室建案，我本身是負責所有的部分，幾乎是從頭，從很早期這邊和客戶開始談設計，到現在開始規劃一些細部設計，幾乎是全程參與，我想這就是我們公司的特色。

Zaha的公司從它開始變得很有名，變大擴張之後，算起來其實很年輕。我覺得公司有一個很大的特色是它給設計師很大的自由度，只要你有能力處理，公司

可以讓你去做很多在別的公司可能要資深設計師才能做的。比方說，我可以一個人去和顧問開會，我也可以去德國慕尼克和玻璃廠商開會，或者是我可以去迪拜和另一個同事跟業主開會，就是類似這種性質，我覺得這個公司給年輕人很多機會，只要你肯努力，有能力的話。

我們公司給年輕人機會，對這方面來說，我覺得非常有幫助，它先決條件是說，你需要自己去找你需要的資料，因為公司沒有辦法support你一個很好的學習系統，但是它給你機會，你就自己去學習，去爭取。我的經驗是，我光從顧問身上學到的東西就非常值得了，這是一個非常不一樣的工作環境，就我知道，其他公司幾乎很少有這樣的機會，像Frank Gehry事務所的組織架構非常清楚，你進去就是做某個領域的東西，通常你也不會做超過那個領域的事情。但這個公司不是，只要你願意做，你的leader願意讓你做，等我那個案子完了之後我就跳出來參加了一個競圖，後來就慢慢開始自己帶案子。

Zaha Hadid Architects目前有多少亞洲人在裡面工作？

彭：這一兩年多了，我想應該有十幾個。

來自臺灣的，除了你以外還有嗎？

彭：我加入的時候有兩個。他們都是AA系統出來的，因為Patrik有在AA任教，所以我們公司很多人是在AA畢業後直接過來的。今年初來了另外兩位，所以總共有五位。

我們幾個臺灣人大概只是吃飯時候碰個面，不然平常就是各忙各的，但還算蠻熟，因為難得都是臺灣人啦。以前大概也沒有這種機會。時機很重要，當初我們公司會找臺灣人是因為廣州的案子，公司需要一些會講中文的人，然後我在逢甲的學長當初在AA畢業之後，便一直留在這裡，後來就被Patrik找過來。早期的留學生來這邊，畢業時條件都非常不好，所以他們大部分是直接回國，我們這個年代我覺得比較慶倖是，比較多機會在國外歷練，與世界接軌，資訊交流、經驗分享都很方便。我覺得比以前好很多，這對臺灣是有幫助的，如果我們回去的話，有些經驗是可以帶回去。

但臺灣是不是沒有那麼多機會給你發展？

彭：對的，但我覺得很不一樣的是，態度很重要，也許你沒有很好的環境，會比較讓人容易有挫折感，但對我來說，學習的態度，我覺得應該是對以後的影響蠻大的。特別是現在臺灣建築系其實不是一個很熱門的科系，我本身是有打算要回臺灣。雖然現在還沒有很明確的計畫，但只是覺得既然來到這邊，就是盡量多學習。

你家人瞭解誰是 Zaha Hadid 嗎？

彭：因為我從鄉下出來，我媽媽其實不是個文化人，所以她也不認識我老闆，當初從美國來倫敦，因為這邊待遇其實很低，我媽媽就覺得為什麼我要放棄那麼好的工作來到 Zaha 這邊。我當然就是盡量和我的家人說，我們公司做過什麼事情，很有名這樣。她們會比較清楚，我有我想要追求的東西，我媽媽還算開放，她也不會攔我，她只是會想確定我想清楚了沒有。我常會和他們說我做了什麼事情、什麼作品、在什麼地方，他們可能也不見得說真的很懂，但是她可能會感覺到我在一個還算國際很知名的公司，有機會接觸很好的案子，有機會被發表出來。

台中古根海姆美術館這個案子對 Zaha 公司的衝擊，是什麼？

彭：我從一個外人的身份來看的時候，古根海姆大概就是類似政治籌碼的產物，當然以建築人來說，我是覺得很可惜，二來是說，也許真的不是很合理的事情。以公司的角度來看，公司是覺得非常可惜，那個案子主要的設計師是個華裔的建築師，他在公司待七八年了，我從他身上聽到的是，當初大家都很期待古根海姆，不過當初他們對臺灣的環境不是很瞭解，所以抱持很大的期望，結果後來這個案子停了之後，他們覺得可惜但是還可以接受。像很早期的 Zaha 的成名作（編按：THE PEAK CLUB），香港那個地區的競標，當初就是因為得獎之後，整個經濟環境不好了，就停了。後來也有兩次競標，最後也是沒有蓋，這很多都是政治，其實他們都很有經驗了，但還是覺得很可惜。

你在公司的職稱身分是什麼？

彭：我們公司是沒有職稱的，但我們大概就是 project leader，中間曾經參與過

一些香港的競標，還有臺灣衛伍營的競標，但我主要的project還是迪拜那個 The Opus。公司現在因為人多，所以走向非常多元，案子類型很多元，它開始讓你可以去發展，但是Zaha和Patrik會有些大原則，在這大原則下，你儘量去發揮都沒關係。

你覺得為什麼看起來現在世界都這麼需要Zaha？

彭：我想這當然跟她多年來，特別是早期那些作品給大家的印象有關，大家都知道她是非常有天分的設計師，我覺得她也是因緣際會下，像她早該有機會成名卻沒有成名。

我覺得在她拿到普立茲克獎之前，你如果問人家對Zaha的印象，我想大部分應該都是很正面的，都覺得她很有天分。但一旦開始有案子被蓋出來之後，像美國那個美術館，大家開始知道她的東西真的可以被蓋之後，大家就覺得她的東西非常前衛，在這個年代是蠻有意義的。你會看到大家開始會做一些以前想象不到的事情。那我想Zaha在潮流裡面算是蠻前衛、頂尖的人物，所以後來她得獎之後，那完全就是有實力、也有名氣了。

我想一般人對Zaha設計的評價當然就是非常exciting。這個年代是非常未來主義的年代，大家很看重視覺上的震撼，自然而然我們公司在視覺設計方面有它的優勢，我們最大的挑戰就是怎麼在設計上，可以蓋出一個難度更高的建築。

你的設計如何讓人家感覺還是保有Zaha的精神，你們怎麼去展現獨特性？

彭：Zaha很早期就發展出自己的設計語言，所以其實你只要做出類似的語言，一般人都會把它歸類成Zaha的。她一直有這方面的優勢，但當然這都是前面這幾十年來發展的成果。Patrik是第一個知道怎麼掌握這個語言的人。我們本身其實就像一般大事務所那樣，就像你進到Frank Gehry你就去學它那一套，我們進來之後也就是去觀摩去學習，儘量去把Zaha那種流動感，那種dynamic感覺變化成自己的東西，這是最基本的，然後開始去嘗試一些譬如說比較時代性的新東西，新的風格，混合在一起，彈性還是很大。

你對臺灣學生未來想要進到這種規模的公司會有什麼建議？他們應該做些什麼？

彭：我覺得臺灣學生和國外學生最大的差別是，臺灣一向是技巧比較好，原創

性比較差，自己的想法比較薄弱，我想國外其實這個方面從小就鼓勵有自己的想法，然後勇敢地去把想法表達出來，這是我在臺灣的學生時代比較看不到的東西。據我所知現在年輕人應該很難勇敢表達自己想法，我想如果他們希望到這樣的公司，當然第一個就是學校的基本教育要落實，二來就是說要儘量鼓勵他們培養自己對建築的一套想法，將來你要很大膽去追求你要的東西，也許不見得第一次就成功，但是就我的經驗是，你只要朝你想走的方向，也許中間會有挫折，也許要轉一個彎，但是最後都還是會有機會。我想我本身就是一個蠻好的例子，以前大學時能進入這種國際大公司工作就是一個夢想，慢慢之後你就發現，愈來愈靠近，當機會出現的時候，你準備好就可以。

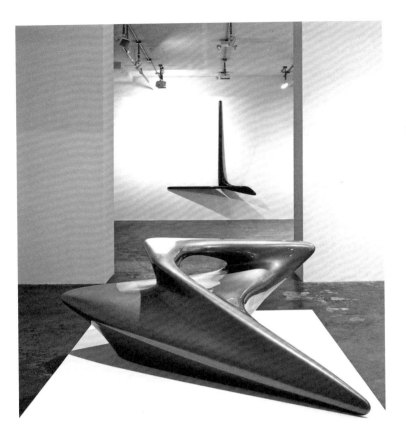

大約五六年前Zaha Hadid Architects開始接下許多重要的案子，2004年Zaha更得了普立茲克建築大獎，這一切對你和公司有什麼改變？

Patrik Schumacher（以下訪談簡稱P）：這一切都給我們很多機會，去實現長久以來規劃一個城市的夢想，去嘗試新的建築設計語言，更有能力去處理複雜的結構，真正把一切想法實踐出來。我們在迪拜，在很多地方，都有建築計畫，需要一家很有規模的建築公司去支援。我甚至會覺得我們規模不夠大去做一些大案子。現在我們正在做很多不同大樓的建設，同時也希望做更多東西，這都需要有一群很強的設計師，能夠承擔這一切的團隊。規劃好所有的製造階段，當中包括細節的設計，還有很多檔上的處理。這都是很新很大的挑戰，這都超越了設計或想法概念的層面，我們用了十多年的時間去建立這種模式，我們的文化就是所有設計都是有根據的。

你在建築事務所裡的角色，實際上是什麼？

P：我是合夥人、也是總監，也是決策者。主要為每個客戶建立一個團隊，與客戶溝通、見面、發展出基本的東西，也要用直覺去收集設計的靈感，去配合客戶的需求，瞭解客戶的心態及包容力，找最合適的團隊去實踐。要做到這個，我至少要認識全公司較重要的150人（Zaha Hadid Architects約有200多位元員工），建立基礎結構是一件非常奇妙的事，我們都知道我們不能在一個案子裡試盡所有的想法，所以我們也會接一些規模比較小的案子，以實驗性為目標，我會一直在旁加快推動這些實驗性想法去進行。

你們除了建築設計，也有做傢俱，現在還替CHANEL做一個移動性的美術館，你們是刻意去選擇這些特別及規模較小的案子嗎？

P：大的案子對我們來說是很重要，但大的案子很容易遇到障礙而延期甚至是停止，時間拖太長，就會變成像在一個迷宮裡需要很長時間才能走出來。像我們有個羅馬的案子，我們有一個團隊一直做了五年，但現在幾乎都被遺忘了，太多的延期、建造時間也很長，所以我們都會樂於去接觸一些特別的案子。

你對於這個轉變有什麼感覺？

P：這很有趣、很刺激，只是生活變得更緊張忙碌。我們更有能力不是順流而

行，而是塑造我們與客戶眞正想要的東西，塑造一個團體，執行案子的能力。我們其實在每個案子中不斷成長，而公司是與案子一同成長，朝向不同的階段進發。

你對在中國及迪拜這些全速發展的區域，有什麼看法？

P：我們一直為迪拜進行一個很大型的規劃。迪拜很積極都在進行都市生活規劃，希望通過不同建築去表達整個城市，那是一個很龐大的市場，我們也有參與很多，到目前為止還是令人相信它有很大潛力。至於中國，我一直有批評中國的城市規劃，很擠擁細小，越來越多人買車也造成更多的交通問題。在迪拜其實也有同樣的問題，有很多的漏洞，各地方的規劃沒有好好連接，不論是創意上、規劃上，我們都感受到很多需要更好的地方，我也相信我們能有所貢獻。

你們未來五年的計畫是什麼？

P：我們希望有更多的都市建設計畫，也希望設計更多公共空間及建築，這不是說我們會拒絕接商業案，而是希望在文化、公共建設上有所實現。我們仍然會保持高度的選擇性，創造與眾不同的建築。中國是一個很重要的地方，我們現在在中國很多城市都有積極參與項目。很可惜臺灣的案子我們最後沒有實現，哈哈，將來還是有很多有趣的案子在等我們。

原研哉
Kenya Hara

他是一位極和藹可親的人。他最為人熟知應該是為無印良品創作的作品，我也有幸幾年前在北京設計周與他對談。日本的美學一向在全球佔有重要地位，而他更借由無印良品將日式美學推廣到大眾日常生活層面。不只是日本，在法國、英國，全世界都可以接觸到日本無印良品的生活用品，而原研哉在當中扮演著重要的角色，就是他以自己的設計觀念將無印的理念傳播出來。他算是設計界著述頗豐的一位設計師，在日本的平面設計師當中，他絕對是一位重量級的人物。

原
研
哉 KENYA HARA

無印良品

無印良品の未来

您立志成為設計家的起因為何？

我從很久以前就相當喜歡藝術，然而當進入大學時，仍舊免不了面臨選擇「純藝術」或是「設計」這樣的重大抉擇。不過我毫不猶豫地選擇了「設計」。當時純粹是被「設計」這兩個字所吸引。我真正瞭解到設計是怎麼一回事，其實是在進了大學之後。雖然我的學系是「武藏野美術大學基礎設計學系」，然而這裡所謂的基礎並不是所謂的「Basic」而是「Science」，學系的英文名稱其實是「Department of Science of Design」。這裡並不是學習取得設計所必須擁有的實技與技能，而是學習「設計學」的地方。設計就大方向來說，是迎合著環境形成的產物，因此每個設計家必須將「帶來影響」當成自己的職能進而學習各式各樣的知識。

比方說「造型」的基礎訓練並不只是單純字面上所形容的那樣簡單，它甚至可能涉及到數學甚至是符號學。因此，在學習時，必須建立一個思考平臺為前提，以期在這平臺之上與符號學領域中的專家學者（語言學、哲學、建築學等）用共通的語言進行對話。在設計的歷史中，只有德國的「烏爾姆造型大學」──這所在包豪斯國立造型設計學校之後成立的大學中，才有這樣針對設計學而設置的縝密教育訓練體系，而承繼這項學風的正是日本的「Science of Design」。

我是在這樣的學風之下培育出來的，和設計可以說是正面遭遇。也因此，在學校中雖然學習的是所謂的商業設計，但並不只是學習針對產品畫出具體的完成想像圖這類的實技，反而比較傾向「理解設計概念」的這個面向。肇因於此，我個人對於設計這樣的概念非常有好感。因此我想成為的並不是一般人口中所謂的「設計家」而是想成為帶著「設計」這樣的概念活著的人。或許在某些場合中，我是以計畫者的身份參與；然而，在某些場合我可能化身成一個研究者的身份。對我而言這是相當平常的思考模式。

您說很久以前就很喜歡藝術，可否具體說明是哪個類型的作品？

我從小就對藝術作品充滿興趣，尤其是歐洲的繪畫。不是所謂的現代藝術而是繪畫。我喜歡二十世紀前半的繪畫作品。像是立體派或是超現實主義的作品……特別是德國超現實主義的 Max Ernst 等人的作品是我特別欣賞的。

您的設計作品是否受到藝術作品影響？

應該是說受到現代藝術的全面性影響吧！我非常喜歡藝術。像參觀威尼斯雙年展時，我喜歡那種連續幾天舉目盡是藝術、被藝術包圍到近乎窒息的刺激，我想應該解讀爲是受到這種刺激的影響，而不是特定受到某件藝術作品的影響。除了藝術之外，我同時也受到科學，像是生物、基因科學以及生命工程等的影響。針對科學知識的攝取我多半採用讀書、對談以及參加講座的方式進行。

您如何思考有關設計和藝術之間的界定？

藝術的表現發端於創作者自身。這樣的表現除了創作者之外其他人難以理解。其他人雖然能夠參與，但僅止於鑑賞的形式而已。個人的解釋，或以客觀的立場集合不同創作者舉辦展覽，這些其實都是以既存的藝術作品爲資源加上享受的角度去欣賞。我們可視這些爲旁人所能參與藝術的極限。藝術本身是非常個人化的存在。不論對個人或社會而言都有著非常私密的關係，因此，藝術的本質除了創作的藝術家之外無人能解。這是藝術的孤高之處。相對於此，設計的發端卻起源於社會。表現的理由以及必須解決的疑問都來自於社會，必須通過設計加以解決。更明白地說，解決這些疑問的進程非常客觀，而且任何人都有可能和設計師一樣用相同的觀點追尋這樣的進程。在這平凡的進程中產生的感動就是設計。雖然兩者都需要獨創性和創造性，但不同之處就如同上述。我的論點並不是硬要把藝術和設計作一個明顯的切割，而是希望在藝術創作中融入設計的概念，在設計中加入藝術的理念，在這樣的前提之下，我才作出上述的劃分出來。

什麼樣的設計作品或者設計家曾經影響「感動」了您？

就設計思想這方面來說，是我大學時代的老師「向井周太郎」；就針對設計上的意氣投合這方面來說的話是「石岡瑛子」。除此之外，「杉浦康平」讓我留意到亞洲風的事物；至於讓我留心到屬於日本的事物的則是藝術家「野口勇」。以及產品設計師「深澤直人」。這些人所從事的工作和思考方式都影響著我。

您認爲「無印良品」是「日本性」的品牌，還是「國際性」的品牌？

應該說是以「日本性」的優美意識爲根本的「國際性」品牌。可以說是以簡素

196

無印良品

無印良品

無印良品

無印良品

原研哉 KENYA HARA

的美，符合世界今後的需求，具有簡約的優美意識的品牌。如果沒有深掘自己的國粹，是沒有辦法達到國際性的。

您本身認為「無印良品」的哲學是什麼？

我覺得應該是順應今後的世界，提供必要而合理的價值觀的產品。用稍微詩意一點的講法，就如同永遠指著北方的指北針一樣，持續不斷地展現人類的「基本與普遍性」。普遍，提到這個詞可能就會想到「universal」，雖然有universal design的說詞，但是我是最討厭這個了，因為都是一些仿製品。而我們是堅持自己的方向不會任意搖擺不定，就像是指北針一樣永遠指著同一個方向。

您認為「無印良品」的商品具有什麼樣的特徵？

我想「無印良品」的商品給人的感覺不是「這個，很好」；而是「這個，就好」。要真正瞭解其中的差別可能有些困難，在前者的感覺中隱約藏著些微的利己主義，像有些產品或是名牌往往就是以這種感覺為目標，希望人家會說「這個，很好」。但是「無印良品」就不是如此，而是後者；在這裡面已將那小小的不滿足與不安給完全消除，而充滿著自信的「這個，就好」，這就是無印良品。

就您而言，在「無印良品」工作是怎麼樣的一個情形？

雖然我喜歡說是以設計的概念來工作，不過這個所謂的「設計」的概念因為和「無印良品」的concept是一致的，所以對我而言，無印良品就是自我本身的設計的實踐場所。

最近您是否有在什麼事件或日常生活中受到啟發？

應該是我好幾年前看到了「地平線」。南美的玻利維亞有個稱為「烏尤尼（UYUNI）」的鹽湖。其幹鹽原的幅員大約有臺灣面積的三分之一那麼廣大，真是可謂一覽無遺。因此四面八方所看到的幾乎都是完美的地平線。眼睛環視四周，就是那樣的坪坦，那樣白茫茫的一片。因為天空是完全湛藍色，因此眼底所見的只有藍與白。另外有一條河川穿流而過，因季節不同形成約長靴可涉過的淺灘，大概因為是濃度極高的鹽水結晶緊貼附在地面上，看起來就像是淡水一樣漂蕩著……因此地面就如同一面鏡子。看到這種景象，會變成如何呢？看起來，就好像天空會變成兩個！感覺上像是自己一個人孤零零地站在雲海中一

樣。拍攝的那天正好是滿月,傍晚太陽西沉的時後,東方有兩個滿月,而西邊有兩個太陽。這樣的場景確實是存在的,那是水中倒影,看起來真的就有四個!說到像這樣難能可貴的景象,感覺就好像身處在不一樣的行星上。到那樣的地方給了我非常大的體驗,那時是2002年的6月。我們所拍攝到的地平線也作為「無印良品」的廣告宣傳主題,那是考察了全世界的所見的地平線之後所發現的地方。

那不就是獲得「東京ADC賞」的「無印良品」:「地平線系列篇」?

當時為什麼會想到要拍攝地平線呢?

有一段時間了吧,「無印良品」的形象在周遭已經沒有什麼話題性了。「無印良品」創始以來歷經20年,以所謂「減少浪費」為主要的概念一直延續至今;當初大約只有40個品項的商品,演變到現在超過有5000個品項,慢慢地瞭解到光只是以簡略的方式,並沒有辦法將原本以簡單而優質的產品為初衷再繼續下去。像記事用紙或筆記本等因為省略不必要的加工,反而會有不一樣的美感。例如紙張省略漂白的過程,不僅能產生自然樸拙的駝色系,價格便宜之外更展現出與眾不同風情的產品。但是,像椅子或桌子等等的製品可就不能一概而言了。即使只是一張簡單的椅子,如果不好用根本就行不通,所以這並不是說以簡約的方式就可以做出來的產品。雖然說當初「無印良品」確實是標榜著「無設計」的概念,然而誰都知道真正了不起的簡單,如果沒有非常優秀的設計家是沒有辦法完成的。

再者,若只是簡略的東西也很容易被模仿。因此,不能只是單純簡略的考慮,而必須再構築一個具有世界性的視野;一個以嶄新而合理性為主角的願景才行。如此一來,就必須站在歧路面臨抉擇。從2001年開始,我便是「無印良品」的諮詢委員會的成員之一,該團隊由數名成員所組成,在「無印良品」中具有特定的地位,針對「無印良品」的未來願景等,可以與該企業的高層直接對話提出建言。由這樣的立場出發,我參與了製作「無印良品」未來願景的計畫。提到2002年的廣告宣傳活動,首先必須厘清種種問題以及建構一個全新的「無印良品」的形象為主,重新再出發為切入,大致上就是這麼樣的一年。簡單地來說,如同

原研哉 KENYA HARA

原
研
哉
KENYA HARA

三
月

MARS MARCH

日 DIMANCHE SUNDAY	月 LUNDI MONDAY	火 MARDI TUESDAY	水 MERCREDI WEDNESDAY	木 JEUDI THURSDAY	金 VENDREDI FRIDAY	土 SAMEDI SATURDAY
	一	二	三	四	五	六
七	八	九	十	十一	十二	十三
十四	十五	十六	十七	十八	十九	二十
二十一	二十二	二十三	二十四	二十五	二十六	二十七
二十八	二十九	三十	三十一			

L'ASSOCIATION JAPONAISE POUR L'EXPOSITION INTERNATIONALE DE 2005
JAPAN ASSOCIATION FOR THE 2005 WORLD EXPOSITION

剛剛所提到的，全球的消費者漸漸地也越來越成熟了，因此為了能在今後的世界立足，便應該開始去認識整個世界為基本先決的考慮，就在這樣的因緣際會之下，於是便策劃出2003年的廣告主題了。

而在發想廣告宣傳新形象的手法時，我不想採用傳統單方面製作廣告資訊來發送的這樣溝通方式。例如，說些「生態環保」或是「節省資源」等等這類的資訊似乎都沒有用了，與其說光是提一些「生態環保」、「節省資源」、「簡單」、「洗練」、「低價格」，或是「基本與普遍」等等，事實上這些全都是被包含在整個形象視覺中，根本不需用言語來贅述；反倒不如「端出一個空無一物的容器，讓大家在這裡頭去感受這樣的氛圍」，這種溝通表現手法應該可行吧？因此，視覺表現就如同是空無一物的容器。這樣的概念，我稱之為「Emptiness」，以虛無的視覺表現作為提案。讓觀眾感覺到「MUJI就是這樣簡單啊！」，抑或「很有生態環保的意識」或是「很有普遍性啊！」……等等自由發揮想像空間。總之，作出這樣的廣告，就是要讓看到的人能夠將我們所要表達的資訊自由地放進想像中。而為了尋找能夠表現出「Emptiness」視覺效果的素材，於是我們想到地平線這個創意，接下來就是要去拍攝最能表現出簡單元素的地平線的影像。因為我們需要一個作為紀錄的影像。雖然說採用CG來做，愛怎麼做就怎麼作，然而CG所做出來的影像一點兒都不會令人有所感動；而攝影照片的力量就是一種真實的紀錄，因此我們才會勞師動眾地跑到玻利維亞去拍攝。我們不僅到波利維亞，其實也去了蒙古。蒙古那邊也非常不錯，但是烏尤尼鹽湖這邊更棒；來到這裡就好像可以通過隨身聽聆賞假聲男高音的歌聲一般，仿佛置身於天堂國度一樣。在這個地方根本沒有廁所，只要筆直地往前走約10分鐘就地就可完事，因為大約走了這樣的路程後人影變得好小好小，根本看不到你在做什麼。在那樣的地方走個10分鐘之後，人影快看不到了，可以說真的是漂渺虛無的一處所在啊！不管是撒哈拉沙漠、亞馬遜，或南美的依瓜蘇大瀑布等，都沒有這個地方來的如此令人讚歎。置身在這裡，好像會有些什麼改變一般，我鄭重推薦這個地方。

您認為設計是否能夠感動觀賞者的心？

我認為設計能帶來感動。只是在什麼樣的「時間點」帶來感動，對於感動的程

度有著或多或少的影響。Philippe Starck曾經設計過一款造型奇特的檸檬榨汁機，它讓我在看到它的瞬間就「哇！」一聲叫了出來。另一方面，在看到阪茂設計的捲筒衛生紙時，最初卻全然不知所云，只在腦袋裡浮上了個大問號。雖然我一開始不知道阪茂的設計意旨為何，但當我深入瞭解之後，腦袋裡的大問號馬上變成了驚嘆號，發出了「啊！原來如此！」的讚歎。在這項設計作品中，讓人「哇！」一聲叫了出來的部分來的比較晚些。關於這一點，產品設計家深澤直人曾把他們區分為帶來瞬間感動的「First Wow！」以及稍後產生感動的「Later Wow！」；而「Later Wow！」往往比「First Wow！」更令人印象深刻。因此，Philippe Starck的「Wow！」看過兩次三次之後就沒那麼新鮮了，然而阪茂設計的捲筒衛生紙卻深深烙印在我的印象之中無法忘懷。

就我個人而言，工作的重點是放在稍後產生的「Later Wow！」上面。「新」有各種表現方式，基本上可以分成兩類。其一是發現別人不曾發現過的事物，這是New的真諦；另一種則是今日引領流行，但到了明天卻略顯過時的New，感覺像是流行。比方說：黑色在今年是New，但是如果明年深藍色變成New的話，黑色就變成Old了。只要深藍色不出現的話，黑色就不會變Old；也就是所謂的Style Change。比方說，當薄型的液晶電視上市之後，厚重的映射管電視似乎變得惹人厭了起來。這50年來的經濟活動，仿佛都肇因於人們對於跟不上潮流的恐懼進而刺激產生的行為。「First Wow！」的確是如此地刺激了經濟的活力，然而我認為，對於這樣子的行為有著良好敏感度的生活家來說，應該已經開始厭倦了這樣的刺激了吧。

您是否認為這是否和社會的成熟度有所聯繫？

我認為要綜觀世界今後的發展，這是必要的價值觀。在任何地方，必然都有像大美國主義與伊斯蘭回教主義這樣子的對立。但不是壓制對方就是勝利。在對峙中要能找出讓對峙雙方都能接納的觀點才是解決對峙的方法。像這樣某種程度上的協調，事關今後地球的存續，同時也關係到各種文化的共存；世界上有越來越多的人已經如此體認，因此大多數的人都會在心裡思索著「要如何讓這樣的觀念被具體實行？」的狀況。我認為這是某種程度的世界性、合理性被實踐的

時代。所謂的成熟並不單只是意味著所得水準的提高，而是能夠以理性的心智來對應今後世界的發展。我認為其實類似這樣微妙的心理變化事實上決定了對設計的看法。

聽說您的作品常受到生活方式的影響，那麼可否請教您每天的生活和休閒時都怎麼度過？

其實，我向來一直不想把設計完全視為工作的全部。這麼說雖然有些曖昧，因為我都是在忙碌之中度過每一天的。當沒有工作的時候，大概不是旅行就是吃東西，不然就是睡覺吧。我非常喜歡旅行，一有休假就會去旅行。雖然我喜歡都市，不過對於偏僻的所在也很著迷，像是撒哈拉沙漠或亞馬遜流域等等。那是人煙罕至，到處都是大自然沒什麼人工建造的世界，到這樣的地方是非常棒的事。浸淫在大自然溫暖的懷抱中，不由地便會想要好好地保護大自然。用那些膚淺的感傷，是無法與大自然抗衡比擬的。人類也是大自然的一部分，因此在那樣的情境中可以讓人感覺到為了人類的生活，大家都是必須戰戰兢兢腳踏實地的，並且懂得珍惜一切；用這樣的方式來表現應該才有說服力。光只是說大自然是很柔弱的，要大家保護大自然等等的話，可以說對大自然或是地球根本就不瞭解。你只要真正深入亞馬遜流域的雨林中，光看到當地用棕櫚樹葉編織而成的屋頂，便會打從心底覺得「這真是太棒了！」。因為這是人類與大自然息息相關、根深蒂固真實的好感，就如同花道一樣，能讓人有這樣的感覺。

您身為一個設計師所扮演的角色是什麼？

我覺得是「發現創造性的問題」。在做任何事之前，如果有一個先決良好的問題，自然地就會得到良好的答案。其實，發現問題的技巧比解決問題的技巧要來的困難多了。

哪一項作品是您自認的代表作？

其中一個是醫院的標示牌設計計畫。我用紡織布料來設計婦產科醫院的標示牌，這同時也成為我自己內在思考方式的轉捩點。在我的工作中，觸覺部分相當重要。除了視覺性的東西之外，我強烈地希望針對人們纖細的感覺器叢提供服務。不僅僅是針對視覺或是聽覺，而是更纖細的感覺，是在靜態之中可以感受

原
研
哉
KENYA HARA

到的知覺。「我是不是能設計出這樣的東西呢？」是我接下這份工作的緣由。簡單說明我的概念：我認為，醫院就是要提供來看病的人安心的空間，因此我採用了能帶來溫柔感受讓人放鬆的紡織布料。在某方面來說，布是相當容易被弄髒的材質。我之所以敢大膽採用這樣脆弱的材質，是因為如果醫院能夠經常保持標示牌的清潔，當來院的人看到了乾淨的標示牌時，就能瞭解這所醫院的高度熱忱。在醫院這樣的空間中，最被要求且最重要的莫過於提供最高程度的潔淨感了。通過對於用容易弄髒的白布製成的標示牌的清潔管理，無形中傳達了這所醫院對於清潔管理的重視。

在一流的餐廳中，通常都使用雪白的桌巾，其實就是在暗示來店的客人，餐廳為客人準備好了清潔的用餐環境。其實，如果單純只是要讓髒汙不太顯眼，餐廳可以選擇使用深色的桌巾；為了怕弄髒，甚至還有餐廳在餐桌上鋪上塑膠桌布。之所以要大費周章選用雪白的桌巾，無不是希望通過保持桌巾雪白的工夫展現餐廳的服務水準。這也是醫生穿著白袍看診、病房採用白床單的原理。醫院中本來就有針對白色布料的清潔管理流程，跟病床的床單比較起來，標示牌其實更不容易弄髒，因此我就選擇特別著重在這個部分。

原本，標示牌是以文字或方向箭頭配置在空間之中的，沒有辦法讓資訊通過它在空中浮游。不管是在玻璃、亞克力或者金屬上面印刷或是雕琢，總是被當成空間中的物質必須加以固定。也就是說標示牌總不免被當成物質來對待。因此我的嘗試中含有超越物質，通過物質性傳遞資訊的意圖。這是我覺得相當有趣的一件工作，同時這也是眾所周知能夠展現我的設計理念的一項設計工作。

另外就是「RE DESIGN」這場展覽會了。基本上在這場展覽會中，我負責的部分不是設計，而是展覽的指導、負責人。這場展覽主要是要試著重新設計一些日常生活中極為平凡的物品。展覽目的並不是希望參展的人士發揮設計長才，改良現有物品，作成一場社會改善提案展，而是希望通過日常的角度來思考「設計的真諦究竟為何？」。

比方說：建築家阪茂，把捲筒衛生紙的捲筒重新設計成四角形的。在實際使用時，產生疙疙瘩瘩拗手的感覺，並不像傳統的捲筒衛生紙用起來那麼順手。他

希望通過這樣的反應來傳達「節約資源」的資訊。這樣的做法，並不帶有想向世人表示這種做法比較好的說教性質。圓形的捲筒衛生紙自然有它的好處，因此我們目前在市面上找不到四角形的捲筒衛生紙。捲筒衛生紙的誕生，自然擁有著屬於它的設計理念，這一點對於捲筒衛生紙來說是相當重要的。然而，阪茂這位建築家為什麼要重新設計它呢？這一點就是這次展覽的重點了。

阪茂是利用紙筒建構建築物而成名的建築家，對於建築他有一套自己的設計理念。當這樣的一位建築家在重新設計捲筒衛生紙時，會發生什麼樣的變化呢？他新構思提案出來的衛生紙與一般捲筒衛生紙之間的差別連家庭主婦都能一目了然。當注意到這些差別的一瞬間，「設計」一詞到底所指為何，我想大家就能清楚的感受到了。而通過這樣的程式，也讓這些平常大家用慣了的東西存在的意義更加鮮明。

另外，我所說的讓人「清楚感受」，並不是希望接下來的設計，都要用讓人吃驚的搶眼造型或奇怪的材質來做出瞠目結舌的東西——雖然這是二十世紀後半盛行的設計手法，然而，不順著這樣的潮流走也沒什麼關係。與其扒開別人的眼睛強迫別人接受資訊，倒不如讓資訊在不知不覺之間一點一滴地滲透到別人的大腦中來的有效。

即使在平凡的日常生活中，只要有一點小小的變化，就能帶來仿佛第一次見到般的新鮮認知。前所未見的事物固然能夠帶來強烈的衝擊，然而在日常生活的縫隙之間製造出新鮮的驚奇，其實也是一種設計；我同時開始思索這樣的做法，或許在今後是更重要的設計方向。

在這層意義之下，我也必須改變目前從事設計的做法、方法以及著眼點。這次的展出讓我注意到這些事，我希望通過這次展出，也能把這樣的資訊傳達給社會大眾或者是更多的設計界同儕。在這個層面上，我認為這項展覽也是我的代表作之一。

您所說的改變是否不僅限於年輕的世代而是針對所有的人呢？

應該說是期待整個社會邁向成熟吧！話題再回到Philippe Starck設計的那款檸檬榨汁機，我第一次看到這件作品時感覺「哇！真了不起！」，然而不久就習慣

原研哉 KENYA HARA

了。習慣了之後，當初讓我覺得驚訝到「哇！」的這部分，反倒變成是讓我最無法接受的。所謂的改變應該不只是這樣，更本質的部分所帶來的感動，才能對人的意識帶來更深入、更長遠的影響。在接受資訊時，也最好能從這樣的體認開始。從1、2、3、4一直數到8、9、10，10的後面是什麼呢？是11嗎？在這樣的時刻為什麼不是9.8或者10.5呢？希望大家能在這樣的時刻裡想到小數點的存在，想到在屈指可數的數字之間，其實隱藏著無限的數字。如果能留意到這一點，就能明白其實日常生活之間也隱藏了無限的設計空間。聯想到小數點以下的數字，其實和在10後面聯想到11一樣了不起。

同樣的，在設計手法上也面臨著相同的變革。小數點的出現，讓我們對世界的認識起了飛躍般的變化；設計的領域當中亦複如此。

就您個人而言，在這五年間最偉大發明是什麼？為什麼？

我想應該那就是發現了在設計中的小數點。換句話說，要去體會在日常生活中存在著無數的設計的可能性。用語言來表現的話，我把它稱為：將日常生活「未知化」。如果可以將平常看慣的事物，變成完全不知的事物來看的話，那麼看起來會感覺特別新鮮。例如，以我們日本人而言平假名是常見的，但對外國人來說可能是平生第一次看到的；例如我將日文平假名文字寫成反的，看起來很新鮮吧！以我們日本人來說，看這些字應該絕不會有這種感覺才對；這就好像日文中有句話形容說：眼睛被魚鱗黏住了（被蒙蔽看不清的意思）……當把黏在眼睛上的鱗片拿掉，再看清楚的話應該會感到十分驚奇。這就是我的目的而故意這麼做的。在此我並非想要做出全新的文字來，這只是我想要用來解釋設計就是日常生活的未知化，這也就是我的發明。

如果您不是設計師的話，您會想要做什麼？

我想要成為一個海洋生物學家。或許是因為我對於自然與生命抱持濃厚的興趣，在觀察之中，從大自然裡去發現「Wow！」。最近，更是深深地如此覺得。抱持著想要從大自然中尋找感動的這樣的動機，或許和在日常生活中發現感動的設計是一樣的也說不定啊！

請您對於學習設計的學生，各推薦幾本書與 CD：

這三張是我從高中時代就一直聽到現在的音樂專輯：

Diary-Rarph Towner

The Koln Concert-Keith Jarrett

Icarus-Paul Winter

書本的方面有些可能已經絕版了，請大家找找看吧：

Eiko-Eiko—石岡瑛子作品集

Peter Zumtho—彼得‧卒姆托作品集 a＋u

Sugimoto—杉本博司寫真集

RE-DESIGN：21 世紀的日常設計—原研哉

設計中的設計—原研哉

提到臺灣，你心裡會浮現什麼印象？

應該說是像人情味這類的東西吧！不見得一定是臺灣料理，因為中華料理不管在什麼地方都是很了不起的。我很喜歡臺灣的路邊攤小吃，像是夜晚到華西街附近到處走走，我覺得相當不錯。有人會說那不是很擁擠雜亂的地方嗎？比起香港我還真的比較喜歡臺灣華西街的擁擠雜亂呢，大概是因為平民百姓的人情味吧。像中國大陸的文化，讓人感覺就像是君王般的威嚴；人民總是受到強烈的意志所操控，在這樣的情況之下雖然也成就了非凡的藝術與文化，但是臺灣給我的感覺就是平民所造就出來的。

對於有志於想要以像「無印良品」一樣傑出的商品設計為目標者，可否請給予一些建議？

最重要的就是盡可能地不要只是在做設計。不要去想著你自己是在做設計，盡可能地去訓練自己什麼都不要做的結果，和做了很多之後所產生的效果是一樣的。還有就是看看國外的商品雜誌，也不要受到其形態的影響，如果受到它的影響，慢慢地你只會臣服在它之下而已。

Jaime Hayón

三位元我最喜歡的產品設計師中，除了 Philippe Starck、Marc Newson，還有就是 Jaime Hayón。雖然認識他也採訪過他，但我從未想過我們的緣分還會延續。現在他為我們幫忠泰生活開發合作的案子，幫大陸藝術家周春芽設計了兩個櫃子，也來臺灣演講並參加記者會，開始跟他合作後，我體會到為什麼人家說他是「設計界的畢卡索」，從室內到產品設計都是他參與的領域，而讓他有別于其他設計師的，則是他對製造執行的濃厚興趣。他會住在工廠、親自參與整個製造過程，然後從中獲得靈感，以此再推進設計。他其實是讀平面設計的，他能從平面做到產品，然後設計空間，對我來講是非常大的啓發。那些過去他在 Benetton 的媒體研究中心 Fabrica 擔任執行創意總監時，筆下那些天馬行空、童趣盎然的作品，近來又帶入了洗練高明的奢華語彙，從過去的 Camper 到最近的經典傢俱設計，我認為他是一位可以走很遠的傑出設計師。

可以和我們談談你的背景，以及你的專業嗎？

我在馬德里的「Instituto Europeo di Design」（IED）讀書，我註冊修習它們的工業設計課程，並且得到學位。後來，我得到海外獎學金的補助，並且前往法國的巴黎高等藝術裝飾學院（École Nationale Supérieure des Arts Décoratifs）念書。在ENSAD畢業後，被一位國際人事仲介紹到Luciano Benetton的Fabrica通訊研究中心工作一年。三個月之內，我就得到足以繼續長達一年學習的獎學金。一年後，Oliviero Toscani即任命我擔任3D設計部門的經理，我並在那邊工作了六年之久。直到2000年，我建立了「Hayonstudio」，並且真正地開始完全屬於自己的事業。

你能夠和我們分享一些你在Fabrica設計部門工作的經驗嗎？

對我來說那是個迅速成長的階段。這段期間內，我懂得了所有有關影像、溝通與概念的重要性。

從時髦的浴室室內設計到令人崇拜的玩具，看起來你似乎都將玩樂的熱忱運用在設計上。你可以闡述你的設計哲學嗎？

設計師可以讓生活增加更多的樂趣，我熱愛我正在做的這些東西，而我做東西的方法也反映了這些原則。我相信，一件作品就像是一個想要被說出口的故事，或是想要被分享的情感。設計就是創造美好的事物，而且對於創造出來的東西有品質和個性上的責任。我喜歡創造主題，因為它們可以激發一整個系列的創作。

有人說過，你改變了西班牙傳統的浴室文化。什麼事情激發你創作出令人注目的「AQ Hayon Collection」浴室？

AQ bathroom並無關西班牙，我創作它的方式是很國際化的。我並不想讓AQ變成像是一個浴室的系列作品，每樣東西都是那麼白、那麼臨窗，這是個隱藏在所有人心中的房間。為什麼不將它視為傢俱呢？為何不能讓它像任何一個傢俱，在屋子裡的任何一個房間內使用呢？所以我導入了更多現代與古典具爆發性色彩和奇特的外型。一個非常特別的浴室，於焉產生。

什麼或者是誰激發了你？

靈感來自非常多的面向。有時，最變化莫測的部分，是當我注視著一個新的作品，我產生一個主題或者行為時，我會因為我在哪或者我看到什麼而被吸引住。我尤其對於那些被忽略的世界感興趣，我喜歡用第三隻眼而且非常直覺的方式看這個世界。

可以談談你創作的過程嗎？你怎麼進行你的工作？

我把所有事情都記進日記中，而且經常畫畫，這通常是我一切的起點。我對於主題深入地調查，然後允許我的幻想接管一切。我觀察這些變異、材質、大小，充分地讓它們進入我所選擇的主題中。

你可以談談有關「Mediterranean Digital Baroque style」？

MDB 不是一種風格。它是一個裝置的名稱，我第一個而且是我第一次有機會能夠展示我作品的地方。這個名字來自一個記者，他在 David Gill 畫廊開幕式上，問我想要用哪些詞彙來描述我的展覽。而這就是我在當下短暫的時間內，我所能想到用來描述「我的裝置」的名稱，人們便開始記住它。不知何故，即便到目前為止我的風格已有許多不同，但那仍是一個用來描述我的作品的最好方式。

對你來說，流行是什麼？

流行是創意世界的一部分，我非常讚賞它，尤其是當流行跨越界限的時候。

對你來說，玩具是什麼？

玩具是我最原始的一部分。在某些時候，那是一種融合設計與特質的樂趣。人們從這些玩具中得到許多熱忱，特別是在亞洲。對我來說，它們是空白的畫布，一個為了表現的簡單平臺。它允許我去理解如何將圖像轉換 3D 變成其他。

你怎麼定義你身為一個館長、設計師或藝術家的角色？

恩，我試著兼顧，我認為我自己是個設計師，並且在這個角色上，我可以盡情地扮演其他的角色。我並不是非常相信這些所謂的標籤，尤其在這個並不是那麼重視創意的世界裡。我喜歡自己親手來做這些事情，而這些也允許我盡情地表達我自己並思考我正在進行的主題。對我來說，可以在這些角色中轉換是一件非常好的事情。創意並不是一件工作，它是一種生活方式。

你怎麼看待你自己和其他工業設計師之間的差異？

我不覺得工業設計師這個名稱現在還適合我，那是一個非常狹隘的解釋。我們經過許多次的混合而成，我現在倒是比較喜歡被稱為「在設計界的藝術家」。

什麼是你到目前為止所碰到的最大危機呢？

對我來說，我想應該是離開Fabrica，而且開始我自己的工作室。這是一個很大的危機，但我從未後悔過。我總是冒著風險在做事情，沒有風險就沒有榮耀，那就是我的哲學。

從玩具、傢俱、室內設計到裝置藝術，哪一種是你最感興趣的設計主題？

我已經把玩具的世界擱置在後一段時間了，而現在我比較專心在更高級更精密的設計作品上。我的裝置對我來說非常重要，因為它提供了我試煉的機會，並且讓我的想像力可以任意運行，那是一個讓人變得瘋狂的平臺。我已經開始室內設計，而且試著在未來企盼更多有關的一切。未來在我面前還有許多夢想。

身為一個西班牙人，什麼是你設計靈感的獨特性？

你的起源會影響你所做的一切。在我的風格裡有某種非常明確的東西，那就是我從哪裡來，和我曾經去過哪裡。它很難精確定位，它就在那邊。也許，進入這個社會，或者和其他人說話寧可用西班牙語而已。

哪件作品最能夠代表你？

你來選吧！每一件作品都代表我。裝置裡的作品，目前對我的全球化有最完整的描述，因為我可以改變去使用各種語言。

你怎麼從平面設計和產品設計轉到室內設計？

它總是一個全球性的系列，它們之間並沒有什麼不同。它們都需要一個主題，去代表一些東西或者擁有一些令人驚喜的元素。

你怎麼選擇你的客戶？或者你怎麼決定和誰一起工作？

我靠品質選擇我的客戶。當我決定和某些人一起工作時，那總是因為它們提出某些挑戰，或者從以前開始我就很欣賞它在業界的領導地位，又或者它們是真的想要改變某些東西。我相當讚賞那些由客戶們帶來，不按慣例的思考。

以你的觀點來看，什麼是當代藝術？它又該何去何從？

現今，這個行業足以做任何事情。設計唯一的未來必然蘊含情感，這些產品必將告訴我們：我們來自何方，我們的個性是什麼，我們唯一能做的就是更加老練。設計將回歸到根本基礎上，設計也將被認爲是某些時候的藝術作品。

你能告訴我們誰是你最喜歡的設計師或藝術家嗎？爲什麼？

喜歡眞是個沉重的字眼。我欣賞許多人，包括Koons和Richard Deacon。

在London Design Week與Camper工作的經驗如何？

Design Week非常有趣，在倫敦的那個星期中，我們有兩個不同的事件。我們在Aram畫廊有一個名爲「STAGE」的展覽，那個展覽展出了我過去一年最好的作品。而Camper的這個案子也在這段期間進行，我們和他們在Cranaby street一同設計了一間店，我們非常高興能夠成爲他的夥伴。

可以談談和西班牙設計品牌「BD」的工作經驗嗎？

「Showtime」是我們單獨和BD一起工作的第一個案子。這個展覽進行得非常美好，而且對於結果我們也相當滿意。當它持續在進行時，人們也眞正爲它做準備。它是一個相當不同於以往的展覽，就像是老歌一樣迷人。

當你第一次聽到臺灣時，你怎麼想？

收音機。（我眞的不知道爲什麼！）

如果你不是個設計師，你會做什麼？

我會變成一本書。

請問你未來10年將要做什麼？要去哪？

我會重新再次回到我的根源，我不知道在哪？但那很可能是一個未預期的地方。

沒有什麼你就會活不下去？

沒有愛我就活不下去。

請你挑選五張最喜歡的CD。

沒有最喜歡的CD。

可以告訴我們你最喜歡的五部電影嗎？

沒有最喜歡的電影。

工作影響你的生活態度，你平常24小時的時間怎麼分配？那假日呢？

我平常的日子都在工作，我旅行的次數相當多（也許是非常多），而且已經變成我生活的一部分。週末時，我試著什麼事都不做，享受和人群相處，喝喝好酒以及溝通聊天，並且盡我所能地花費許多時間和女朋友相處。

對於想要成為設計師的人，你有什麼建議嗎？

絕對不要看任何的設計雜誌（開玩笑的），改變事情的來龍去脈，試著做你自己。

當你死的時候，你希望怎麼被人們記住？

那個充滿笑容而且生活得多彩多姿的人。

Herzog & de Meuron

這兩位長得猶如搖滾明星的瑞士建築師，得過普里茲克獎。當初我參與臺北松菸標案與「學學文創」一起邀請了他們擔任首席設計師，從而有幸認識了他們。他們與眾不同、獨具一格的設計語彙是將建築內部展現於外部，把材料變成表面，突破以往總是光滑完整的建築表面形式。北京鳥巢以及他們在全世界其他地區的著名專案，都是真實地將材質表現出來，不再另外包裝，骨架結構材質成為建築的外表。無論對空間的掌握、對立面的表現都非常出色，是我非常欣賞的全球建築師中的代表。

可以簡短地告訴我們你們的背景嗎？

我們（Jacques Herzog and Pierre de Meuron）在6歲的時候，已經認識對方。後來，我們分別進入不同的學校，我們從來沒計畫要一同合作或是很仔細去想讀同一個學系，我們甚至沒有任何與建築相關的背景與理念。剛開始時，我希望將主力放在研究或藝術方面，又或是結合兩者；而Pierre則希望成為一位元結構工程師（Structural Engineer）。我進入第一所大學就讀幾個月後，便因為感到很不快樂而休學，後來我跟Pierre都認為大家能做其他的事，而建築是我們其中感興趣的一項。建築之於我們，就是一個多元的世界，運用不同的語言、繪圖手法、概念思考、結構規劃去溝通，沒有界限地讓我們用各種方式去伸展。這聽起來很幼稚，但卻正是我們決定合作成為建築師的原因。於是，畢業後不久，我們便順理成章地開起現在這家建築公司來。

你們兩人在公司裡的角色是如何分配的？

很理想地，我們兩人都會一同參與每個案子，幾乎從以前到現在都如此。我覺得我們跟其他國際性的建築公司很不一樣，我們是有完整結構的公司，但不像金字塔那種分等級的體系，我們要展現真正的合夥關係，不是只有我們兩人的組合，而是一個230人的合作。當然我跟Pierre會在每個案子由開始到結束都擔任主導角色，注入創意靈感，非常緊密地溝通，所以我們只有200人而不是2000人。我們同一時間平均會有30個案子進行，五個合夥人共分配三至四個案子，每人均負責所有日常大小事情，領導及組織每個小組，讓我跟Pierre有極大的自由度，同時也有極大的責任，我們須監督並且清楚每個案子，在工作中不斷學習。

2001年Herzog & de Meuron獲得有建築界諾貝爾獎之稱的「Pritzker Prize」，這項殊榮有沒有改變你們公司，或改變你對事情的看法？

得獎並沒有改變我們的公司，不過確實讓公司在國際間更有知名度，更吸引客戶。當然得到「Pritzker Prize」是一個極大的榮耀，不過這個獎項每年也會頒發，所以其他有才能的人遲早也會出現，嗯，這獎項的確給了我們很好的機會去發展，直至現在我們還有與頒獎的評審團保持聯繫。而且你也該知道，世界這

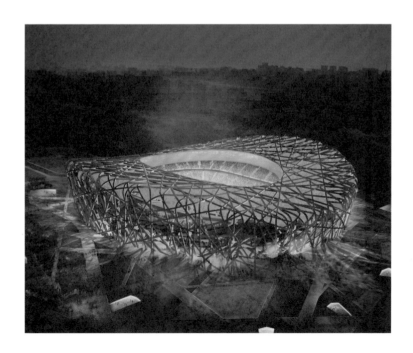

麼大，媒體需要這種國際認可的獎項，去瞭解到底什麼是素質，但單靠這些都不能改善我們的素質，獲獎讓我們的工作得到肯定，也令我們知道我們能做什麼。但我們希望成爲最好、希望做得更好的野心，一直都是獨立於這些獎項殊榮之外的。

Herzog & de Meuron 有沒有一個統一的理念，貫徹於每個案子？

我不會說我們有一個統一的理念，因爲這感覺好像一個品牌，Herzog & de Meuron 是「反品牌」（anti-brand）的。我們聚在一起同時進行各類工作，我們會儘量不去排斥或漏掉任何可能性。每個案子都會定出自己的一套準則，而不是案子以外的東西加進去制定準則。這聽起來很複雜，外人也難以理解；但我們是非常開放，實際地按照客戶是誰、地點在哪、預算有多少……這些因素去計畫及準備。即使預算是有限制，我們還可以靈活去分配運用。對我們來說，與客戶有「對話」是非常重要的，要知道他們眞正的需要，要與他們建立關係，因爲對我們與客戶兩者來說，打造一座建築都是很大的挑戰，不論是城市、地勢以至國家環境，我們都會認眞地去考慮。

我們來自瑞士這個小地方，並沒有什麼所謂的民族自尊，也沒有什麼要去保衛，因此我們可以隨意地想像發揮，不受限於「大國」的心理。有時候開始時我們會很迷失，由零開始是非常困難的。今天的建築師都有極大的自由度，但這也是有這麼多醜及壞建築的原因，大家都很迷失，建築師憑著時裝潮流、自己的品味喜好去創作，通常都會造出很多不符合要求的作品。與客戶建立關係，是將「人」介入整個創作過程，重視人的意見、人與人之間學習，讓每個角色都有機會將意見表達；這並不代表客戶說什麼我們就照著做，但這樣眞的令我們整個過程更理性去思考，去打造符合實際且理想的作品。

你曾在別的訪問提到，你認爲在亞洲有更大空間及自由度，去建造有活力的建築。你對亞洲的建築有何看法？

我認爲要我分享我眼中的亞洲，是有點愚笨，因爲你們比我清楚亞洲不是一個單一的實體……我只對某幾個國家比較熟悉。在思想上，亞洲比起西方沒有那麼多限制，而且重點是亞洲正處於一個不停改造、轉變，要變得更具現代競爭

力的大環境中。這是一個充滿趣味的過程，但也可能極度恐怖。有大量的機會去建造是件很棒的事，但若東方國家將西方的錯誤再重複一次，那便會很可笑。亞洲充滿機遇，但如何聰明地規劃城市與建築，是全世界面臨最大的挑戰。我不是一個非常樂觀的人，建築在當代有著全球性的地位，而亞洲與西方有著截然不同的政治體系，各方面都充滿趣味與挑戰。在亞洲發展，必須抱著好奇與開放的心，願意去做出改變。

時尚對你來說是什麼？

我對名設計師、名模特兒的時尚界並沒有很大的興趣。當然，我也喜歡美麗的東西，時尚就是有關美麗、有關誘惑、有關情色、有關愉悅與轉變的事物，我們都在利用時裝去裝扮自己，這是每個人生活的成分。

第二項是，時尚界其實就像建築界，由不同團隊組成。如果你有專業的眼光與視野，仔細去看便能看出素質上的分別。我們很幸運能與 Prada 合作，也被 Comme des Garçons 所迷倒，他們是真正充滿實驗性且敢於創新的合作夥伴。

第三項是，在過去幾年間，我清楚相信藝術、時尚與建築比 20 年前有更密切的關係。各行業間有更多的溝通與合作，工作方式跟以往大有不同；我們要從不同範疇中學習，儘管我並不相信跨媒介混合的東西，但這無可否認是當代的趨勢，建築就如時裝般，成為美麗東西的一種。

東京的 Prada Aoyama 是你們首件亞洲的作品，可否談談你們跟 Prada 合作的經驗？

我們與 Prada 是長期進行的合作關係。Miuccia Prada 是世界最出色的時裝設計師之一，也是我們其中一個最優秀的客戶。我深信與客戶的關係，是影響一座建築物是否成功的關鍵。能與客戶有效且有啟發性地對話，才會帶來一幢與眾不同的建築物，兩者關係也可以變得個人化。與 Prada 對我來說，不只是一個時裝品牌，她有非常獨立富創見的思考與運作。

可否談談建造 2008 年北京奧運的國家體育館的經驗？

我們非常幸運能夠接到這個案子，由東京與 Prada 到北京的國家體育館，某程度上，Prada 的店鋪就像是北京體育館的弟弟，因為不論是裝飾上、結構上、空

間上都有一脈相承的共通點，Prada是我們首次能將以上三個元素完美融合的作品。而北京奧運體育館，當然是更具代表性而且規模大更多。我們無疑是感到很自豪，它可能會是Herzog & de Meuron設計得最好的建築，它的規模與結構真的非常龐大，我能看到我們肩負很重大的責任，我們不能只建築一座我們認為是好的體育館，但在2008年奧運後卻沒有存在價值。這個體育館是要能像巴黎艾菲爾鐵塔般，成為一個城市的地標，不單是只為討好遊客，也要給居住在當地的人去享用。我理解的中國人，都喜歡善用公共空間，聚在街上或公園，這跟日本人很不同。總之，北京的國家體育館將是為奧運而建，也為奧運之後的未來而建。

你認為城市真的需要一座地標建築嗎？

我認為每個人都會知道這問題的答案，如果那城市只是一個不會擴展的日常生活空間，自然不需要地標。但如果那城市正在發展、有邁向國際的野心，我相信地標是必須的。城市與城市之間無可避免有競爭，因此近年來有越來越多的地標湧現。然而，一個城市不能有太多地標，不然就會像漫畫世界般跳來跳去。當然，每個投資者都希望做出與眾不同的建築物，但這樣的趨勢只會令傳統城市概念崩潰。大家都愛遊覽地標，但它在城市的比例絕不能太多，其餘的部分仍然相當重要，尋常的街頭巷尾也能令一個城市更具代表性，我們永遠不能遺忘其餘的部分。

Herzog & de Meuron有史以來最大的冒險是什麼？

我想我們從來都不冒險。沒錯，我們是很實驗性，但我們在不肯定可行以前，從來也不會開始去做。因此，過去的作品沒有一件是不可行的。

對你而言，過去5年中最偉大的發明是什麼？

我4年前出生的兒子。

你對建築系的學生有什麼建議？

我覺得最優秀人才應該有希望加入Herzog & de Meuron的野心，我們非常歡迎亞洲人加入。

KCD
Worldwide

PPAPER介紹各行各業的佼佼者，在行銷行業中大家都要做的就是活動（Event），全世界執行活動總有一家最好的公司，而KCD就是這樣一家頂尖的活動公司。全球時尚界當中，品牌要辦活動，或時裝周，要請哪些人、如何佈置、準備哪些餐點、如何服務全球大客戶、怎麼調整安排他們的時間……樣樣都是學問。我是在一本雜誌上讀到這家公司，然後直接致電與他們聯繫。我認為，觀察市場，一定要看每個行業的第一名，從中瞭解他們之所以成為領導者的原因，去瞭解他們的態度、剖析做事方法。為何最重視品味的時尚品牌會一致選擇KCD？這是很好的案例研究。

可以簡單告訴我們KCD的歷史嗎？

Ed：KCD於1984年由Kezia Keeble、Paul Cavaco及John Duka成立，最初是一家廣告及造型設計公司。Julie在公司成立之初，便與Kezia及Paul一起工作，KCD不久便受到相當的注目，因為Kezia在時裝造型設計上很出名（她是Vogue的前任編輯）、John Duka是New York Times的記者，而Paul也在造型設計上擁有一定知名度，所以很快KCD便吸引到很多重要的客戶以及開始籌辦重要的時裝秀。大約3年後，Kezia、Paul及John都希望開始涉獵公關方面的工作，所以積極尋找機會，也就在這時候我正式加入KCD。自八〇年代起，我們的客戶主要均來自本土美國，也有少部分國際的客戶。八〇年代後期，美國有大量有才華的新設計師湧出，自始有更多出色的時裝設計師陸續成為我們的客戶。

1989年John因愛滋病離世，而Kezia接著一年也因為乳腺癌過世，之後Paul繼續帶領我們經營KCD，直到1991年，Paul返回編采界工作，從那時開始，我和Julie正式成為公司總裁。這15年間，不管是時尚潮流與整個時尚產業都有很大的變化，我們一直努力緊隨著潮流改變。

KCD與其他時尚公關公司有什麼分別？

Ed：KCD與世界各地其他時尚公關的分別，在於我們有兩個非常強大且有創意的部門：公關部及專門籌辦活動及時裝秀的創意服務部。我跟Julie分別帶領這兩個團隊。有很多公關公司只擅長於公關配套方面，但在時裝秀或辦活動上往往力有不逮；有些則很會籌辦活動卻無法做好公關工作，但這兩樣都是不可或缺的，也是我們獨特的過人之處。基本上這就是我們成功的秘密，我們擁有不同的專長但可以成功地融合發揮出來。而且在八〇年代，我們是第一家公關公司，以更全面、複合、有策略性及著重行銷角度的方法，在時尚公關界確立了新的標準，改變了八〇年代後期及九〇年代前期所有時尚公關的模式。

KCD是否針對同一個客戶，同時負責它的公關及創意活動籌畫呢？

Ed：這是個有點複雜的問題。大部分的客戶，我們都是同時負責它的公關及創意活動籌畫，但也有些我們不負責公關，這也許是因為他們有自己的公關部門。有時候我們只做公關，客戶用別的公司去籌辦活動，但我們仍然會以最好的服

務去協助我們每一位客戶。

Julie：兩項服務兼備是我們的強項，不管我們實際上有沒有兩項都做，但我們會懂得細心去處理。我們以公關與時尚的角度去幫客戶籌辦活動，所以我們能瞭解他們的需求。即使我們只是負責活動執行的工作，我們也能立刻注意且相當瞭解他們的公關需求，什麼對他們是重要，什麼是他們優先考慮的事。

過去15年，時尚與整個時尚產業有什麼改變？

Ed：最大的改變，是時尚潮流全球化。現在我們有紐約及巴黎的辦公室。7年前我們決定在巴黎開分公司，作為一家時尚公司，我們需要保持與世界聯繫，經常穿梭於巴黎、紐約、洛杉磯及倫敦，所有人一直都在移動中。當我們發現時尚潮流在改變，我們立即作出適當的行動，擴展我們的專長，與更多國際媒體、記者保持聯繫，開始在巴黎及米蘭籌辦時裝秀，以及建立起我們的世界觀。時尚現在已經成為一種主流文化，也像是一種全球的流行文化。時裝秀隨時可以在電視上看得到，模特兒變成了「超級模特兒」；時尚可以有千百萬種方法去呈現，名人效應也成為品牌推廣重要的因素。時尚的普及化，我覺得也是近8到10年間另一個大轉變，現在網路與博客，令所有東西都變得更快，令溝通交流更容易。

Julie：所有人都希望主動提供資訊，而時尚往往被視為資訊來源。

Ed：時尚是那麼快速且具滲透性，公關公司同時也在尋找更新更好的方法去保持素質。

你可以形容一下你們所提供的服務嗎？

Ed：在公關方面，我們基本上要令整系列的設計師服飾受到注意。我們就像是客戶的夥伴，瞭解他們的需求與目標，然後通過一些公關活動與工作或特別的活動去達到這些目標。例如是Zac Posen，公關方面我們要瞭解所有的業務發展，我們要為他構想如何發表新的配飾？如何將品牌引進俄羅斯？用什麼手法，才能最迎合市場同時符合他的業務發展。若是時裝秀，每場秀完結後，Julie的團隊便會與服裝設計團隊討論下場秀的內容，Julie會再跟我討論公關方面如何配合。

Julie：我們已在這個時尚產業立足超過20年，訓練出對這產業應有的世界觀，這更是因為我們擁有很多不同層次與美感的客戶，像是Marc Jacobs、Ralph Lauren、Calvin Klein、Zac Posen及許多的年輕設計師。我們的角色是去確保他們知道自己的定位與應該走的方向，不要讓他們好高騖遠、走錯方向。他們尊重我們，同時也需要我們對這產業的經驗與概觀。

你如何與身邊的人合作？有沒有什麼哲學或所謂的KCD方式？

Ed：當我跟Julie接手這家公司時，我們很自覺地決定，作為一家公關公司，我們要守在客戶的背後，不希望成為一間將自己或自己的個性放在最前面的公司，我與Julie是認真的以客戶為優先。

Julie：最底線、更根本的信念，是我們都要愛時尚也熱愛服務業，你要喜愛你所做的事，你要喜歡服務別人。我們深切地相信，這就是公司的基礎，我們享受各種智力上的挑戰，與時裝設計師合作，尋找他們的定位、需要、夢想、目標，暸解他們想往哪個方向走，然後協助他們達成。這是我們對待客戶的方式，也是我們的工作範圍。如果你不喜歡服務別人，甚至本質上不相信這一套，你在這個要求極高的行業裡工作，便會有很多問題。我們是真誠地覺得與這些客戶合作是我們的榮幸，我們真心相信也認為這一切非常有趣。此外，我們也要照顧到記者編輯的需要，讓他們開心、更順利地採訪及作出中肯的報導。

你如何處理有困難或意料之外的狀況？

Julie：用盡全力去作準備。我們籌畫活動、時裝秀以至公關計畫上，都擁有一個非常核心及穩固的結構。我們依著這良好的根基，隨之而運作。然而，意外總是會發生，有時候是服裝沒有準時送到現場、有東西不見了，但有這些狀況才能讓創意湧現。我們會如何處理？我們會試著將當下的狀況，把問題轉化成一種狀況並試著解決。我們從來不會驚恐，我們只會尋找其他解決方法。

Ed：通過保持最核心原則：對媒體的尊重，我們通常能控制嚴重事件對他們的影響。對媒體，我們一直賦予極大的尊重，因此我們也期待得到同樣的尊重，通常這都是可行的。

你如何定義一個成功的公關活動？是根據時裝系列的銷售嗎？

Ed：這不是唯一的因素。我們希望得到的是一個雙贏的局面。媒體方面，照顧到記者編輯的需要很重要；客戶方面，當然希望他們對活動的創意點子及表現手法感到滿意。更有組織的講法，也許是三贏的局面，包括客戶、媒體還有我們公司本身。若任何一方有問題出現，我們也不認為那是一個成功的公關活動。

你們如何準備一個活動？你們有任何的工作列表或清單嗎？

Ed：在公關方面，我們在紐約及巴黎共有45個公關客戶。我們一直定期為每個客戶做策略及計畫，這是我們的基本也是公司哲學。我們是一家提供服務的公司，我們提供的服務是客戶自己無法做到的，這是我們工作其中的50%。另外50%，是遇到問題時，我們為他們排解疑難。

Julie：公關工作是不間斷的，它就像是一個演化，開始時我們會先為每個主要客戶建立一個年度計畫。基本上，巴黎與米蘭的時裝秀之外，每季在紐約，我們大約籌畫10到12個時裝秀或活動。時裝是一門季節性的生意，每個客戶每季都有大量時裝秀同時進行，每一天以至每一小時都可能造成很大的差別，因此時間表與計畫相當重要，我們會按著時間表去說明我們及客戶做好每件事。

如何準備一份好的媒體資料？

Ed：這視乎什麼樣的活動，但多數的媒體資料，都是以圖檔為最重要。坦白說我們都是雇用專業記者去寫我們的新聞稿，以提供可信度較高的觀點。

你們共有多少個員工？

Juile：在紐約我們有30人、巴黎有11人。另外我們約有30個不同的freelancer兼職協助我們籌辦時裝秀，他們大部分負責制作方面，我們從早期開始訓練他們，與他們都有很長的合作關係。

你們只有30人，如何處理如此龐大的工作量？當中有什麼秘技嗎？

Ed：很幸運地大部分員工已在KCD工作很久，像Julie在KCD工作差不多20年。我們的創意總監也在這裡工作超過15年，有幾位副總裁也與我們一起超過10年。大部分的人平均都在KCD工作長達6至7年；在巴黎我們有一個公關部總監，在KCD開展了她的事業，工作了4年，然後離開了3年，再回到KCD的

巴黎分公司工作。

Julie：的確，我們有很多長期服務的員工，我與Ed已經合作了差不多20年，我們與KCD一同成長，我們愛我們的工作以及員工。我也相信KCD就像是一所少林寺，培育很多出色人材。

Ed：Julie與我有一個很明確的決定，我們每一個部門、每一個客戶的每件事都要親力親為，這因此令我與Ed能與所有員工都很配合，他們願意留下來，就是因為他們相信這是非常有價值的經驗。

Julie：我們喜歡公司現在的規模，我們並不想去擴大，假使我們變得越來越大，明顯地我們不可能每件事都親力親為，我們只會有更多的管理工作。也因為這樣我們並不積極去尋找新客戶；但在同樣的工作量內，我們一直追求蛻變與業務成長，同時尋找新的創意挑戰。

除了要對工作有熱情外，你們對員工還有什麼要求？

Ed：我們希望他們是來這裡服務別人：照顧客戶與媒體。我們也需要創意、好奇心還有良好的溝通技巧。我們其實就像是一所公關學校，我們有很多想進來的人，我們也有實習的機會，為很多想加入這行業的人提供優秀的環境去學習體驗。

Julie：當你開始與一個人談話，你自然會對那個人略知一二，你會知道那人對時尚時裝的態度，他或許來自時裝學校，也許從小就在時裝薰陶下成長。基本上如果他有熱情，你自然會看到他心裡有顆閃亮的種子，當他跟模特兒、攝影師、髮型師及化妝師工作時，他們會真的對各樣要素都很好奇心。

他們需要是時裝的狂熱者嗎？

Ed：我們並不要求這樣的人才，但當你面試時你會看得出他如何想像這個行業，如何被時尚激發靈感。

Julie：每個人都有不同的興趣，對時裝也有不同的價值，但如果一個人不只著眼表面的一兩件事，而是真正領會瞭解整個畫面，他自然會成功。

Ed：你要知道所有有關整個公司的事情、在你身邊發生的事，如果你只對著電腦去看你需要做什麼事，你不可能會在這裡工作。這不可能在這裡發生。

Julie：我記得我剛開始在KCD的時候，我必須要做很多雜事如包裝拍攝用的衣物，當時我整理的，就是那些刊登在每本時尚雜誌的時裝，我試著在腦中細想，到底潮流是什麼，為什麼這件時裝或這件上衣會比其他的衣服更好？什麼令它變得特別？我很想去知道去瞭解當中的力量與魔法，看清楚身邊來回的事物，如何讓事情變得可行，想想這套衣服告訴我什麼……這就是一個真正對工作充滿熱情的人，與一個隻把這些視作職責的人間的最大分別。

你如何平衡你的工作與私人生活？

Julie：其實我們有想過退休的問題，哈哈。Ed與我合作太久，已經建立很深厚的夥伴關係。我們共同擁有KCD，我們也慶倖我們有很出色的團隊，能讓自由與彈性充分發揮。我們對人賦予信任，要保持新鮮感與趣味也實在很不容易，直到現在，我們還是很熱愛這份工作。

你的平常一天是怎樣的？

Julie：我通常在早上7點到7點半左右便會進公司。我喜歡以閱讀報紙來開始我新的一天，這是我奢侈的時間。我會喝杯咖啡然後開始計畫我在巴黎及倫敦的工作。基本上我們都常常往海外出差，籌畫紐約與海外的工作細節。

Ed：我大約在9點進公司，然後與巴黎的公關團隊討論事情，下午我多會與設計師開會，為他們想一些不同的點子，保持所有的事都一直在進行中。

你是一個完美主義者嗎？

Ed：我想是的。

Julie：我覺得我們的標準很高。我們要求自己去達到高標準，也希望鼓勵我們的員工能夠做到。

你希望你死後，如何被人們記住？

Ed + Julie：我們的答案是一樣的：我們對自己所做的事擁有無限的熱情。這真的很重要。

Ross
Lovegrove

這位元英國的產品設計師,他所設計的東西,是眞正的未來。如果說有一天外星人會降臨地球,他們所使用的東西,應該就像Ross Lovegrove的作品。將極爲性感的柔性線條交錯,是他慣用的設計語言。他最有名也是我最喜愛的設計作品,是他爲Ty Nant設計的水瓶,就像是一個性感女人的身體曲線。我爲何會對他的商品特別感興趣?是因爲我覺得一個設計師可以創造這樣優美的設計,把它帶給大眾,而且只要100元新臺幣就可以擁有,實在是一件很令人欣慰的事。

請你談談你的背景。

我出生在威爾斯的沿海地區，家裡有四個小孩，一起住在一間牆壁單薄的小房子裡。我通常花大部分的時間在海邊獨處，在那邊發展我的心靈並尋找內心深處的寧靜。我的父親是個海軍官員，在二次大戰期間曾經在臺灣待了一段時間，他現在已經85歲，依舊是最老的英國海軍。

你怎麼知道你會成為一個設計師？

我就像一個小孩，對物料有很敏銳的直覺，也有愛發明創造的頭腦，而且夠幸運的是，我能夠把這些東西真實畫出來。所以我能將我的想法，形象化地和人們溝通。

你認為，你最好的作品是哪一件？

我試著在我的作品中創造一種連續性，所以它能夠被視為一個整體，像藝術家般自有一種美學語言。

能告訴我們，你最喜歡的設計師是哪位嗎？為什麼？

我所參考的是藝術家的那部分……我會說Isamu Noguchi（野口勇，二十世紀知名的日裔美國藝術家，對現代公共花園及景觀雕塑有極大影響。）是一位元在物件及空間裡，令人驚喜而且有影響力的設計師。他完全理解物料和形式的內在力量。到今天來說，Anish Kapoor（印度裔英國雕塑家，1991年獲得透納獎。）的作品，將我帶往一個更技術性的方向前進。

你在英國求學，畢業後旅行世界各地，這些經驗怎麼影響你的作品呢？

把生命經驗當作一整個系列來看待，是相當重要的。我無法容忍狹隘主義，所以我要生活在一個可以激發我創意的全球社群裡。

你的設計哲學和設計語言為何？

有機本質論（Organic Essentialism），「不多不少」是必要的，在材質、技術和形式三位一體之間不斷尋找，讓我的設計走在進化的目標與人性的道路上。

最近你有什麼啟發？

我看了Richard Deacon（英國雕塑家，1987年獲得透納獎。）在威尼斯雙年展Welsh Pacilion的裝置作品，那是一個非常巨大的陶製品。還有Anthony

Gormley（英國雕塑家，1994年獲得透納獎。）在海沃德的展覽，一種以人爲中心的自然力量，那眞的觸動了我心靈最深對人性比例及對原始意念的感動。

可以談談你創意的過程嗎？你怎麼工作的呢？

我在我的皮革筆記本上創作作品，這變得有點傳奇性。我記錄的不只是我在進行的設計，也有思考有關將來的簡單草圖，這本子都讓我一直開拓自己的思想，感到非常自由。我也會一絲不苟地將在報紙雜誌上看到有關環境、令我震驚的文章抄下來，因爲當我抱著懷疑，回頭再看這些文章，就會深刻感受到人類是多麼愚昧。

到目前爲止，你碰過最具挑戰性的案子是什麼？爲什麼？

也許是我的 Ty Nant 礦泉水瓶，因爲也許我們並不需要它們，而且雲應該才是承載這些水更好的容器！

你的職業與生活中，最大的冒險是什麼？

我一直是非常實驗性並且敢去冒險的，這對我來說很自然。如果你看我的設計語言和它所構成的線條，曾幾何時這曾經是個反對流線設計的世界，但現在看起來它似乎成爲基礎形式、自然和數字年代極有潛力的哲學。我對於改變和不可預期，永恆保持開放的態度。

設計對你來說是什麼？

設計是一種親民的藝術。

你對於產品設計的未來，有什麼看法呢？

它應該反應我們的智慧，是對於萬物和地球上豐沛資源的尊重。

你如何看待亞洲設計的未來？

亞洲設計是一個向世界展示的機會，告訴大家亞洲可以吸取來自西方的所有東西並且改進它們。

有哪個商品是你很想做但卻還沒做的呢？

我想要設計一輛車，或者磁懸浮列車。

談談你和其他設計師之間的不同。

我很不同，因爲我不是個追隨者。

生活態度影響你的作品，請問你怎麼度過你平常一天24個小時和週末？

我都在設計，甚至是週末。我覺得生命裡可以實現夢想的時間很短暫。

可以給那些想要成爲設計師的人一些建議嗎？

學習環境科學，閱讀Richard Dawkins、Janine Benjus、Adrian Beuker和 Darwin的所有作品。看戈爾的《難以忽視的眞相》，並且仔細去看如何讓未來在 後石油經濟結構下持續發展。

當你聽到臺灣時，第一個反應是什麼？

臺北⋯⋯像是一個以中心爲震中，爆發出的平坦地區。

有什麼條件能夠促成你到臺灣訪問呢？

有機會可以設計一輛令人無法置信的碳纖維腳踏車，或者全世界最輕量、最聰 明的電腦智慧型汽車。

亞洲的客戶應該如何和你合作？可以提供一些有用的提示嗎？

亞洲的客戶似乎對於知名設計師有令人難以置信的尊敬，假如一個設計師能自 由地創作去代表一家公司的哲學，這樣的結果是好的。一個可分享的哲學也讓 客戶想要成爲其中的一分子。就像蘋果電腦，那是一個由公司在背後支持的設 計師們所繪製出來的完美畫面。

如果你不是設計師，你會做什麼？

我會很無聊！

以你的觀點來看，什麼是過去五年來最好的發明？爲什麼？

蘋果電腦和iPhone。它讓技術和介面都到了一個新境界，完全地整合，我稱之 爲那是不可避免的，有些事情就在那等著發生。

請列出五張你最喜歡的CD和五本最喜歡的書。

CD

Justin Timberlake、David Bowie的

所有東西及八〇年代以降所有的Jazz Funk。

書

Noguchi East and West-Dore Ashton

Biomimcry：Innovation Inspired-Nature

Intelligent Thought：Science versus the Intelligent Design Movement-John
Brockman

請你挑選五部最喜歡的電影。

The Million Pound Note

The Third Man

Children of Men

Close Encounters of the Third Kind

The Man Who Would Be King

可以列出你最喜歡的餐館、咖啡廳、書店或旅館嗎？

The Hotel D'Ingliterre Rome的頂樓房間，東京The Hanezawa Garden的餐館
（東京羽澤花園飯店已於06年底因建物本體老朽，宣佈休業），倫敦的Marcus
Cambell Art Books。

可以給那些想跟你一起工作的人一些建議嗎？

我需要擁有驚人先進電腦技術而且懂得思考，和一般人所認知爲「聰明」的人。

你認爲人們需要通過學校教育才能成爲設計師嗎？

不確定……也許將來的設計師都會是哲學家！

你的下一步？

爲Swarovski在奧地利做的風車，一個替Globetrotter做的全新超羽量級的碳纖
維手提箱，爲維也納做的太陽能街燈，在羅馬與芝加哥的旅館，和Issey Miyake
合作的手錶，產品和傢俱的一種新的數字實驗，我在倫敦、邁阿密和東京的新
展覽，在上海及香港發表我替KEF設計的Muon揚聲器。

當你死後，你希望人們怎麼記住你？

一個有遠見夢想的設計師、人道主義者並且深入人心的人。

Kessels Kramer

Kessels Kramer是荷蘭的廣告公司。他們曾在Archive雜誌評選的全球最具創意的廣告公司中名列第一。他們為什麼那麼厲害？因為他們有非常棒的幽默感。我一直對荷蘭人很感興趣，當初念設計時，學校都選荷蘭與瑞士的老師來教我們，荷蘭政府也非常重視與提倡設計。Kramer真的把幽默與商業行銷融合得天衣無縫，最著名的兩個案例是Diesel與Hans Brinker Hotel，他竟然可以把一個平常的hotel行銷得讓人很想去住，這是少數我覺得廣告可以改變人想法的作品。Kramer以將Hans Brinker Hotel的缺點誠實展現的手法，讓它成為荷蘭最受歡迎的Budget Hotel，這讓我覺得他們太有創意了。還有一次是Kramer把Porsche賣不好的918跟911放在一起，文案為：「他有父親的眼睛」——然後庫存就賣光了！這完全是以廣告改變消費行為。後來我們成為很好的朋友，他們還寄了本書給我，叫做Bad Food Gone Worse已經不可口的食物如何在menu上變得更糟。Kessels Kramer是通過幽默有效地做行銷的完美典範。

請為我們介紹一下你們的背景以及貴公司的歷史。

我從藝術學校畢業後做了一段時間的插畫家，之後我去了奧美廣告擔任助理藝術指導，兩年在Eindhoven，之後三年在阿姆斯特丹。之後我在Lowe廣告工作了兩年，下一步就是到海外工作個幾年，我在94年的時候和Johan Kramer成為搭檔，他也有在阿姆斯特丹類似的工作資歷，我們在倫敦Chiat / Day工作了兩年，之後就決定回到阿姆斯特丹開始自己的廣告公司。

KK廣告所追求的和美國或英國的廣告公司有何不同？

我們不尋求狡猾昂貴的製作成本，創意想法才是最重要的。

為什麼你會想要成為廣告人？

我覺得這是一份有創意的工作，並且你必須經常和一群人合作，經過一段時間你就會發現工作中有許多的專業部分。

你們的作品有受到純藝術的影響嗎？

有沒有影響我的作品我不知道，但是激發熱情是絕對有的。

你們覺得廣告創意在社會上所扮演的角色為何？

創造溝通及廣告的人當承擔極大的責任，避免不入流的想法及謊言是很重要的。

你們如何說服客戶使用你們的設計及想法？這似乎是工作中最困難的部分？

誠實，並且不要太強迫，如果真有人很不喜歡某個想法，再想個新的也很好。

你覺得廣告中的誠實性有多重要？

老實說，真的很重要。

你的作品大多很幽默，你如何確定作品能夠被其他不同文化接受？

當你接到一通立陶宛的青少年打來嘲笑你的電話。

至今你所執行過最昂貴的案子為何？多少錢？

Ben（行動電話公司），含媒體一共八千萬美金。

你如何定義一個成功的廣告？

連你媽媽都說好。

你如何定義「打破規則」？

一般常識和簡單的道理往往可以打破所有的規則。

請問服裝品牌DIESEL的創意過程如何發展的？從客戶還是從你們？

DIESEL每年發表兩個系列，客戶簡報多從設計主題而來，不過，只要是符合整個品牌的主要價值觀：諷刺，什麼都是可以發想的。

你覺得過去十年的廣告最普遍的弱點是什麼？

太多廣告是從其他的廣告啓發而來，95%的廣告都是陳腔濫調和老想法，並且狗的出現也不夠多。

有哪一個品牌是你們特別想合作的嗎？爲什麼？

有趣的是，想要做某一個品牌跟那個品牌並沒什麼關係，而是品牌後面的那群人如果很有啓發性的話，通常這個品牌就會變得很有啓發性。

你會不斷地奮戰以期客戶接受你的想法嗎？

不會。

你曾和亞洲客戶工作過嗎？

還沒有，我們很樂意。

作品風格來自生活風格，工作日你們是如何安排規劃一天24小時，週末又是如何呢？

我的女朋友和我有三個小孩，其中兩個要上學，我每天八點半騎腳踏車送他們去學校，然後回來工作，通常工作到晚上七點，晚間我們「什麼事都做」。我一星期工作四天，星期五的時候我會花一整天陪孩子，或是自己獨處，週末的時候，我會逛逛展覽，看電影，去戲院或是什麼也不做。四天的工作日是非常緊張的。

如果重回學生時代，你會做些什麼事？有什麼建議給學生的嗎？

這就很難說了，經歷過時間人都會有不同的發展。

最近你們曾被任何事件或任何事啓發嗎？

我看了一部兩兄弟都是研究生拍的紀錄片，內容是他們的鄰居們養了一樣的狗，而且每天一起去溜狗，他們記錄拍攝了他們數個月，結果很驚人，這些男人每天都在同一個地方抽一根煙，狗也在同一個地方小便等等，三分鐘的短片記錄了千篇一律的日常生活。

你個人認爲近五年來最好的發明是什麼？爲什麼？

保險套販賣機，越多保險套，性愛越安全。

當你們聽到臺灣的時候，你們會聯想到什麼？

我總在清晨八點鐘換上新內褲的時候見到 Made in Taiwan ！抱歉！

請爲我們列出學生不可不知的五張音樂CD 和五本書。

CD

Solo Piano-Philip Glass

Ace of Spades-Motorhead

Siamese Dream-Smashing Pumpkins

Dirty Deeds Done Dirt Cheap-AC/DC

Electric Counterpoint-Steve Reich

書

Kaddish-Christian Boltanski

The Art of Advertising-George Lois

272 Pages-Hans-Peter Feldmann

Double Game & Gothan Handbook-Sophie Calle

Tibor-Tibor Khalman

對於任何想要加入廣告這個行業的人，你有什麼建議？

多讀書，多聽聽你母親的意見。

對於想要在阿姆斯特丹從事設計工作的人，你有什麼建議？

多讀書，多聽聽你父親的意見。

Jasper Morrison

英國與日本有許多共通點，他們都重視傳統，同時也力求在傳統中創造新潮。非常多的英國人吃日本菜，許多日本人也選擇去英國留學，他們都是很有禮貌與創意的民族。Jasper Morrison的身上正是這兩種元素的融合 —— 他是很有創意的英國設計師，所創造的作品中卻帶有日本的「禪」的精神，設計看來非常簡單到你甚至會懷疑，這需要設計嗎？但卻非常耐看，就像是「高端的無印良品」。這並不是說無印良品不好，只是無印良品比較平價，他也曾為無印良品設計產品，他的設計永遠是單純而雋永。我覺得「Less Is More」沒有人比Jasper Morrison做得更好。

可以跟我們談談你的背景嗎？

我1959年出生在倫敦，成長過程中曾經在美國紐約、德國法蘭克福待過，最後回到倫敦，並且在倫敦的Kingston Polytechnic Design School與英國皇家藝術學院就讀，後來搬到柏林居住。1986年的時候，在倫敦成立了Office for Design。

你怎麼瞭解到你想要成為一個設計師？

在我16歲的時候，曾經在一次做東西的過程中，我心裡面有了想成為一個設計師的真實感受，那時候我還非常年輕。

你認為你做過最好的產品是哪一件？

沒有特別喜愛哪一件。每一件我都非常喜歡，如果一定要我選一件我的最愛，那應該是我最近替ALESS設計的餐具。

你能告訴我們，你最喜歡的設計師是哪位嗎？為什麼？

我最喜歡的設計師是我自己。這個原因是儘管我喜歡許多設計師設計出來的東西，但我更喜歡我自己設計的東西。深澤直人則是第二個我喜歡的設計師，而柳宗理也對我有相當大的影響。

你曾經在德國求學以及教書，這些經驗對你作品有哪些影響？

我一直都非常讚賞德國ULM學校的理性主義，以及Werkstatt運動。居住在德國給我很多更貼近這個運動精神上的啟發，Dieter Rams也是很重要的影響。

（編按：Werkstatt正確的說法應該是指Wiener Werkstätte，德文原意為Vienna Workshop。是指由一群藝術家與手工藝家在1903年創立的協會，他們一起協力製作許多時興的家常用品。他們的用意在於他們試圖想和舊有的藝術傳統作分割，而當時歐洲舊有的藝術傳統，來自於十九世紀後期以降的維也納。Werkstätt運動則是將簡化的形狀、幾何學的樣式、極小化的裝飾物，融合到產品當中。）

最近有什麼事情啟發你嗎？

我最近和深澤直人在日本東京辦了一場名為Super Normal的展覽。我們找來了200樣物件來描述說明我們的理論，我堅信這個結果代表著設計往前跨了一步，

避免了媒體上那些可見的，而且以外型取勝的陷阱。

什麼是你的設計哲學和設計語言？

我的設計哲學稱爲「平常至極」（Super Normal）。我相信很多設計都跟日常生活脫軌，所以才導致失敗。而且很多設計也太過重視個人創意的表現。另一方面來說，適合我們生活的好物件，都不應該太過做作或太強調自我風格。如果要我形容我的設計語言，那就是不需要有任何強烈的語言。

可以談談你創作的過程嗎？你怎麼工作的呢？

在這個過程中最重要的一個部分，其實是觀察。當我工作時，我通常需要在觀察所有事物，以及判斷它們如何在運作之間找到一個平衡點。之後 面對靈感時，我會持續保持內心的開放與雙眼的開敞，而且我從來不對尋找靈感這件事感到憂慮。當你看得越少，你將可以發現越多。

對於未來的產品設計，你有什麼看法？

對於每個時間點來說，總是會有個明確而且對工業更適切的設計風格出現。但長時間來看的話，我認爲設計將有很大的成長，並且將對這個人爲的環境有更大的責任感。此時此刻，我認爲太多設計都是視覺污染。

哪一種產品是你沒有設計過，但卻是很想設計的呢？

我從來沒想過這樣的問題。

你怎麼看待亞洲設計的未來？

我確信將來將會有更多傑出的亞洲設計師出現。

你的生活形態會影響你的工作，你都怎麼度過你的日常生活？那週末生活呢？

平常的時間裡，我總是待在我位於倫敦或巴黎的其中一間辦公室中，和我的團隊一起工作。週末時我通常都會去騎腳踏車。

可以給未來想要成爲設計師的人一些建議嗎？

Keep your eyes open。

對於MUJI你有什麼想法？與原研哉和深澤直人會面，對你來說得到什麼樣的經驗？

和原研哉以及深澤直人一起替MUJI工作，是一個相當棒的經驗。MUJI的哲學

非常接近我的想法，那是一個對於工業與商業來說相當完美的模式。MUJI是一個非常有內涵的公司，它們試著提供給消費者沒有任何花俏點綴，而且價錢低廉的好產品。

你如何看待日本的設計？以及它對於世界的影響？

我認為日本人在設計方面，有著非常現代的觸感，甚至比歐洲的設計走得更前面。歐洲設計是非常有創意的，放在雜誌上看起來是非常漂亮，但日本的設計卻是相當成熟而且心思縝密。

如果你不是個設計師，你希望你可以成為什麼？

一個廚師，或許是個園丁。

你沒有聘用助理和秘書，通常你都怎麼管理你的工作呢？

很糟糕，我最近決定我真的需要一些人來幫忙。

在你的職業生涯中，你碰到最大的危機是什麼？

我碰到最大的危機，應該是我接受了Hannover的邀請，設計了一款輕軌電車。

可以給那些想要和你一起工作的人一些建議嗎？

很抱歉，但我們真的是家小公司，而且我們很少需要新的人，不過千萬別沮喪。

你認為，如果要成為一個設計師，就得進入設計學校學習嗎？

不需要，不過那會讓事情變得更容易。設計是一件非常專業的事情，而要讓自己成為一個專業的設計者，你必須要學習比你所會的還要多更多的東西。

當你死後，你希望可以如何被人記得？

他就是平常至極。

Raymond Meier

攝影師要同時將人像與靜物都拍得好是很難的。比如說歐美人拍人拍得特別好，那是因為他們喜歡人，對女人或人體美的掌握很有感觸。東方人因為比較害羞，不擅長去挑逗模特的感情，所以相較之下喜歡拍靜物。而 Raymond Meier 是少數能兩者兼顧，拍得同樣優秀的攝影師。我第一次看到他的作品，是在 Fabien Baron 所編的 BAZAAR 雜誌上，色彩濃厚又充滿科技感，他拍的建築物就像出現在電影大片中的場景。我一直還沒有機會與他合作，他在我心目中就像是同 Steven Spielberg 等級的時尚攝影師，能拍出既美麗又壯觀的畫面。

RAYMOND MEIER

你第一次意識到自己想要成爲攝影師是什麼時候？

作爲一個在瑞士長大的孩子，我對上學其實沒多大興趣，反而對科技世界興致勃勃。那時候的我想要成爲一個太空人，想要成爲一個天文學家。12歲那年，有個大我幾歲的朋友有間暗房，他在我面前秀了一手沖洗照片的過程。當我第一次看見影像從黑暗中浮現，當下我便明白這就是我要的！我立刻打造了自己的暗房，一開始，我著迷的是混合化學藥劑、使圖像顯影以及沖洗出相片的過程。不過，當然啦，要想洗出照片，我得先讓膠捲曝光，所以我便開始拍照。起先我根本不在乎自己拍了些什麼，我拍花，因爲花就種在我媽媽的花園裡。但是，在某一個神奇的瞬間，我忽然瞭解到原來拍照遠比沖洗底片有趣多了！你可以說，就是從那一刻開始，我成爲了一個攝影師。在蘇黎世藝術學校見習、求學後，我在蘇黎世開設了第一間工作室，並且開始自由接案。在攝影這條路上，一直以來，我都對創意與技術保有平行且濃厚的興趣。然而，從開始拍照的第一天起，對於增加收入的可能我也同樣感興趣。化學藥品和底片都是花錢的耗材，相機更是貴得離譜。於是，我開始在學校舉辦攝影活動，也接拍婚禮紀錄，還會拍些女孩子——我把這些照片洗出來並且公開販賣。所有花費在攝影上的錢都來自於攝影賺取的所得。對我而言，技術、創意和商業價值，是攝影不可分割的一體三面。而我認爲我絕對是相當幸運，在整個攝影生涯中，這三項要素彼此間一直都相當協調。

拍出好照片的秘訣是什麼？

你必須真的瞭解自己在拍什麼，因爲照片永遠都不可能比你聰明。你若是不瞭解自己在拍什麼，就永遠無法拍出一張像樣的照片。

你所指的「瞭解」是什麼？

我指的是一種情感上的東西。你必須去感受你在拍的東西、去研究你的主題，並且產生你自己的見解，然後才是提出一個概念。

這麼說來，你的攝影過程是直覺勝於理智的。

絕對是這樣！如果什麼事都要憑理智去做，那會比靠直覺行事還要多花上百倍的時間。

純粹就照片來看，有些人可能會說你的風格有些冷調。

我的攝影概念和構圖相當清晰，也的確，它們在某種程度上是比較偏冷調。但如果我的作品僅止於此，那我就不會成功了。我相信我的作品之所以成功，在於它們能夠激發情感、帶有幽默感，並且在視覺上有那麼一點點扭曲的氛圍。我的照片可能乍看之下是極度科技而乾淨俐落的，但人們總可以讀出畫面背後那個隱藏的部分，而這個部分也許能啓發觀者，或許不能，然而，如果只有一張完全冷調、科技感的照片，是絕對、絕對不能觸動觀者的任何情感。

和我談談關於你攝影裡的那個「隱藏起來的部分」。

我想某些所謂特別的細節並不眞的存在。有時可能明明影像中的一切都完美得無懈可擊，但就是需要把頭髮稍微弄亂那一點點。就像我說的，你需要「在最後破壞它」。先使其完美，然後再破壞它，讓細微的小錯誤發生：可能是笨拙的手勢，可能是稍微松脫的鞋帶，就是那麼一點點的不完全正確，一件稍稍幹擾的事情。然後，照片就突然開始說故事了。

所以，照片應該是要能說故事的嗎？

我認爲照片應該要能刺激觀者，引發出他們自己的故事，每位觀者很可能產生各自不同的故事。一張好照片不應該只訴說單一而限定的故事。

你在工作室裡拍照，也經常在世界各地進行不同的計畫。爲什麼要有那麼多不同類型的工作呢？

我熱愛攝影，但我不是時尚界的人也不是新聞記者，而且我對名流也不特別有興趣。事實上，我是一個全方位的攝影師，而我認爲現在看來所謂全才攝影亦相當罕見了。我在攝影棚中拍照，但我也有機會出去走走，去旅行、去拍些建築物、異國風情，去做一些屬於我自己的計畫。只是，不管拍了什麼、身在何處，我都秉持著同樣的原則——和爲了創造影像而去學習瞭解拍攝主題的過程一樣，我要有自己的詮釋。

除了商業性質的任務之外，你也從事一些個人的計畫。你最具突破性的個人項目是什麼？

那絕對是我在18歲時拍下的一系列行人的影像。我瘋狂地將4×5的相機架上摩

托車，然後向著路上行人加速並拍下他們，即是在記錄他們的反應啦。但我並不是像新聞工作者那樣等待事情發生的那個時刻再拍照。我創造了那個片刻。

這種主動創造拍照時機的方式，也正是你的攝影特色。

是的，我的每張照片都是通過創造和加工、精心製作的成果。

你把最近那項個人計畫稱之為「紀實（documentations）」，來聊這個吧。

九〇年代早期，我開始不大滿意自己拍出來的黑白照。我一向喜愛白金印相法（platinum prints），所以我打造了一整個的實驗室來製作白金版相片。我用這種美好極了的科技來拍那些真正令我著迷的東西，也就是人類和我們所在的這個星球之間微妙的互動。我拍了一些納斯卡線（Nazca，編按：納斯卡是秘魯古文明遺址，被認為是兩千多年前即存在於地球表面的圖案），夜晚的天空和人造衛星的發射。當我看見義大利巴勒摩地下墓穴裡的木乃伊，我知道我必須保留下這些畫面。這些人曾經是如此嘗試著想要獲得永生，使我受到強大的衝擊。另一項紀錄檔則是關於「TWA Flight 800」（編按：TWA 為 Trans World Airlines，環球航空）。經過漫長的嘗試後，我終於獲准得以在那巨大的停機棚裡拍攝該架失事飛機的殘骸。它具有一種令人難以置信的美感。從天空墜毀的飛機，完全是一場浩劫，既令人震驚，同時卻也充滿了詩意──我們人類是多麼想要超越自然的極限啊，我們想要永遠存活，我們還想要飛翔。

你的商業攝影作品看來似乎迥異於這些紀實作品。

其實它們之間的關聯性相當高，背後都蘊藏了同樣的精神。假如你很熟悉我的商業攝影作品，你就會認得出這些紀錄照片，它們是系出同源的。

所以說，攝影主題其實沒有攝影手法那麼重要？

我想是的。就像是演奏樂器一樣，某個程度來說，你用什麼樂器幾乎不重要，重要的是你怎麼演奏它。

你也拍了大量有關建築的照片，建築之於你的吸引力何在？

在建造我位於瑞士山上的房子之前，我就意識到自己必須更瞭解建築，方能和建築師有效溝通。對我來說，認識建築最好的方式就是拍攝它們，而我發現我可以將靜物攝影的原則應用於此。觀察一棟建築物就和觀察一個瓶子無異，你

繞著建築物走動就像是旋轉瓶子那般，你會注意到沐浴晨光中的建物較平時好看許多，或者，應該在日正當中的時候拍攝這棟建築，如此一來你才可以看清楚混凝土的所有紋路。你可以說，直到我拍攝了建築後我才開始懂得建築。

你的第一本攝影專書是關於 Louis Kahn 在孟加拉首都達卡的「Capital Complex」（編按：位於孟加拉首都的國會大樓），**什麼激發你去做這計畫呢？**

我深深著迷於這棟極少人拍攝的建築。因為拍照，我得以瞭解這棟建築物，同時也開始瞭解這位建築師。一位好的建築師會將自己建構於建物中，就像一位好的攝影師會把自己投射進他的相片中。我將之設計為兩冊一套的裝幀：一冊包含了所有該建築尚在建構時的檔案照片，那些全是經過我們的修復方能重見天日；而另一本則收錄了我所拍攝的彩色照片。我是用8×10的彩色底片拍攝的，事實上，這也是我最後一次使用膠捲的計畫。此後不久，所有東西都數位化了。我總是將負片掃描起來，然後再做數文書處理。只是，基本上，我的這個由膠捲到數位相機的過渡時期，仿佛只是一夜之間便完成變革了。

MIT SAP

我第一次瞭解 MIT 就是我去波士頓參觀哈佛的時候，這所世界聞名的麻省理工
學院建築系的系主任來臺灣的時候，我們有機會碰面，於是我決定做一期 MIT
的報導。MIT 集科技、創意、設計於一身，到底這位系主任如何管理她的系所，
她講的一段話讓我很感動，也是我自己為什麼要去美國學習的原因，她說：「當
你身為一個教育者，你必須做兩件事：一個是質疑（Question），另一個是想像
（Imagine）。」你要問問題，也要想像答案。這個觀點十分能為中國以及全世界
從事創意教育的人帶來啓發。一旦我們質疑，就會不滿現狀，然後以想像力征
服它。愛因斯坦說：「想像力大過於知識，大過於事實。」原來在這所對於數字、
科學極為重視的學府當中，他們依舊認為想像力是如此重要。

據我們所知，你的父親也是一位建築師，他帶給你什麼影響？他是你選讀建築的原因嗎？

我父親很明顯對我影響很大，從小我就圍著他的storyboard成長，與他的色彩世界打轉，在他的工作室裡生活。你可以說我選讀建築或多或少受我父親影響，但這一切都要看你的才能。選科的時候，我曾認真審視自己的才能與方向，覺得大概就是往藝術、雕塑或建築方面發展，於是前兩年先讀建築，後來我自己決定轉攻美術系，但因為我在建築系裡，是全班唯一一個取得優等成績的女生，我家人要我先修完建築，才去讀別的科目，結果後來我還是走入建築世界，從此沒有回頭。我爸爸其實一直沒有特別鼓勵我走入建築，因為那是一個男性的世界，他只是讓我自由去發展所長，後來我還是決定了往倫敦的Architectural Association完成我的學業。

你在南非出生，你的成長有影響你對建築的看法嗎？

我在開普敦出生，這像是非常偏僻的一個角落，卻也是片美麗天然的天地，我慶幸我在一個非常自由自在的環境成長，而且我小時候有機會與家人在歐洲到處遊歷。我還記得與爸媽在義大利羅馬、佛羅倫斯看過極多出色的建築，不論是巨大的樓房還是小小的教堂，都令我非常震撼，也令我立志成為一位建築師。

你過往有不少作品都是與藝術家合作的，可以分享一下當中的經驗，還有你的角色及參與嗎？

與Mary Miss的合作是我印象最深的一次。那時候我們選了Mary Miss與我一起為Albright College的Center for the Arts做設計，我們來自非常不同的背景，我知道她做的是什麼，她也有看過我的作品。本來我已經把整幢樓宇都設計好，我跟她見面時，是拿著一張白紙放在桌上，她有點驚訝，但我跟她說，雖然我已經設計了，但我還是想跟你一起從零開始去合作。我選她與我合作之前，曾經與不少藝術家碰面，但我特別喜歡她的風格與作品，我們一同吃午餐，慢慢建立互信的關係，合作一開始，正式對話，便有很開放真誠的意見交流。我有不同的想法，但Mary想出了運用圓圈，這個我甚少使用的元素去建構整座建築，創造出有趣的一面。大家的合作建立了很好的默契，設計出代表學院的作品來，

這大概是 1990 年的事。這些年來，我發現我自己很享受與人合作，即使過程不容易也不一定順利，但都是一種體會。每一次合作其實都充滿樂趣，就像是歷險一般，所以我一直都喜歡與藝術家合作。

你也曾經做過不少的與兒童相關的案子，可以分享一下？

為兒童做設計實在充滿樂趣，我曾經義務為聖地牙哥的一個兒童中心做設計。中心的總監知道我是建築師，邀請我改建一個舊倉庫，預算非常有限。我邀請了當地的兒童參與建設，成為工程的一分子，他們大部分都是貧民的孩子，或者露宿者。與孩子們一同建造，一同想像，他們其實非常開心與享受，所有小朋友都想沖上樓頂看風景，他們不需要趕工，可以很輕鬆地工作，一步一步去建出屬於他們的兒童中心。我看出來自不同背景的一群人合作，是可以很開心，沒有錢但仍可以很民主平等地創作。

你可以分享一下你作為 MIT 的院長，你的理念與使命嗎？未來有什麼計畫？

我當然會想令我們的學院，是每個人都希望考進的學院。我相信 MIT，尤其是建築學院，有能力在這國家擔當舉足輕重的角色，由好變為更好，成為 Best of the Best。我希望能建立對話，令學院裡不同的學系互相溝通，就像一系列的工作坊一樣，凝聚更深厚的默契。

除了建築與規劃學院學系，你們還有 Media Lab 與 Visual Art，可以介紹一下嗎？

除了主要的建築系與城市規劃系，我們希望突破傳統，不論是科技、公共藝術方面，隨著科技的大洪流，關注電腦化、人類與科技等問題，所以有了 Media Lab，人性在設計上是不可或缺，我們也做 Human Authentication（人類鑒證）的工作，去思考在電腦世界如何更有創意更有生產力，設計合適的系統與儀器。另外我們的 Visual Art 學系雖然規模較小，但我們致力去使它更獨立更具規模；不少出色的藝術家也在 Visual Ar 學系修讀過，我們有自己的一套與眾不同的風格與歷史背景。

你如何將 MIT 與其他知名學府區別？

我們並不是要成為哈佛，也沒有意圖變成耶魯。MIT 是完全不同的，別人以為

我們在競爭，但他們做他們的，有些學校是比較注重設計方面；但我們視自己是一群創作者（inventor），我們進行研究也同時做不同的設計，我的野心是希望使MIT SAP成為最優秀的創作學院，增加建築學院的招生數，引進更多出色的師資與設計師，繼續認真地去創作。

你是第一位被任命爲院長的女性，在男性當道的建築界，你覺得這是一項挑戰嗎？

在MIT是第一位而已，據我所知在UC San Diego也有女院長。其實這件事很有趣，因爲建築界這幾年改變很大，有男的也有女的加入，而且越來越多女性，像是爲女性打開了一扇窗戶。大家都以爲女性不一定是偉大的思想家，或者在技術上不太聰敏，但這個改變證明了女性也是充滿創意，於結構、平面上還是有出色之處，在不少價值上，女性能帶來很多轉變，也同樣有能力去處理龐大的問題。大家或許都有一個錯覺，認爲MIT作爲理工學院，會是男性的世界。我當時純粹是想找一份工作便決定來到MIT，沒考慮過其他問題，然後最後發現這裡並不是大家所想的，我蠻驚訝這裡的女性也很多，各有不同的角色與發揮。

美國孕育了很多出色的創造家與人才，你認爲美國教育獨特之處在於哪裡？

我認爲世界上大部分的教育都有成熟的結構，但很多時候只是告訴我們該怎去做，沒有給我們很高的自由度去發問去想像。我在倫敦Architecture Association念書的經歷，卻完全改變了我的人生，他們教我的，是引發自己的想法與意念，美國教育也一樣，不是給你答案與解決方法，而是給你自由、訓練你習慣去發問、自己去執行。

「趣味」是你工作生活中一個重要的元素嗎？

噢，趣味？我認爲只要你享受你所做的事就已經很足夠。

你對中國的看法是？

中國現在正面臨很大的問題，走得太快、做了很多錯的選擇，大家都興高采烈在建設及發展，但我最擔憂的卻是污染問題。在很多地區污染都很嚴重，大家都太渴望經濟成長卻完全忘了保護環境；也有很多外國的建築師在中國趁機會

賺很多錢，完全忽視當地的文化與需要。

那如果你要為中國做一件事，你會做什麼？

我想第一項必定要環保，像北京的空氣污染便非常嚴重；第二就是住房問題，我看到大家在不停建設的同時，也有很多窮人居住在建築工地裡，這非常震撼而且恐怖。

你希望你死後會如何被人們記住？

我希望大家會記住我是一位曾經激發別人靈感，曾經做出不一樣的東西的人。我希望我被形容為曾帶來改變，也帶來某種程度上的影響。我現在的事業與人生，並不是所預計之內的，自成為建築師開始，我就知道自己並不是想成立大公司做大事的人，我只想做很多微小卻又很有意思的作品，我遺留下的設計，都代表了我，代表了我的思想，還有我相信的每件事。

Inez & Vinoodh

他們是罕見的、頂尖的、夫妻合作的攝影師組合。擺脫攝影師的個人主義，突破夫妻不易共同工作的窠臼，創造如此成功的聲譽。身為世界上數一數二的時尚攝影師，他們最為著名的作品，便是夫妻兩人接吻的一幅自拍照。我認為，辨別攝影師的好壞，並不能由他們在雜誌上的作品來判斷。如果他們的作品進了美術館，掛在牆上被放得很大，你才能夠懂得，什麼叫做好的攝影師，什麼是一般的攝影師。一流的攝影師，他的作品可以放得很大，讓你細看，一張照片被沖洗出來，每一個角度的光線、色澤、濃度、線條，都要照顧到，那就證明了功力，以及——攝影是一種藝術，不只是技術。

INEZ & VINOODH

你可以簡單介紹你們的背景嗎？

我們一起入讀藝術學校（編按：Gerrit Rietveld Academie），在學校裡相遇。Inez在1991年畢業於攝影系，Vinoodh以前是一位時裝設計師，他在1986至1992年期間，創立了他自己的時裝品牌。在1991至1992年時，我們開始在紐約的P.S.1（美國歷史最悠久、地位最崇高的現代藝術機構，曾有不少未成名的藝術家進駐）成為駐場藝術家。到1995年我們直接搬去紐約居住。我們的作品，第一次在國際上出版，是在1994年4月的THE FACE上，自此之後，我們便開始與美國的VOGUE合作，我們在紐約有了自己的經紀公司，也因為有了經紀人，我們過去12年一直在時尚、雜誌、人像攝影以至美術館展覽等各個領域發展。

你們的作品，常被形容為有戀物癖、過度性感、夢幻且超現實，你能解釋一下嗎？

我們一直追求能破壞、干擾完美無瑕的東西，並能夠打開另一個現實世界。

能夠兩個人一起從事攝影長達20年，是非常難得且罕見。你們是如何做到的？

我們覺得生命苦短，所以選擇一起工作、時時刻刻都在一起。我們跟一般人一樣，也會鬧得不愉快，但也會恰到好處地互相激發靈感，讓我們有更多新的點子去創作。

你們如何分配工作？誰負責拍攝、誰負責創意發想或藝術指導？

我們所有事都是一起去做、去決定的，我們會同時使用兩台攝影機，但Inez主要負責指導模特兒，而我（Vinoodh）則會偷偷地從不同角度去捕捉最棒的一瞬間。

你們為什麼會選擇進入時尚這個華麗的行業？

這從來不是一個決定或選擇，一切都是自然而然的發展，延續了我們的青春時代與家庭薰陶。

你們與其他時尚攝影師不同之處是什麼？

我們對人感興趣，也熱愛通過時尚影像或肖像，呈現他們的生活。

什麼東西會觸發你們的靈感？

電影、音樂、圖畫。

你們的攝影哲學是什麼？

尊重被拍攝的人。

哪一張作品最能代表你們？

Me Kissing Vinoodh（Passionately）（我〔Inez〕熱情地親吻Vinoodh）

時尚對你們來說是什麼？

時尚是一種語言。它是一種通過特有符碼的溝通方式，而所有的靈感其實都源自懷舊——來自我們小時候的記憶，我們從中慢慢真正發現自己的風格、生命與音樂。一直對這段美好光陰的渴望，就是驅動時尚的力量。

你們曾經講過：「每當拍攝一個人的時候，我們都會得到模特兒的徹底信任，讓他完全願意奉獻所有。」你們是如何做到的？

通過心無雜念的專注，還有尊重他們。

你們都是生於阿姆斯特丹但移居紐約的攝影師，在兩地生活與工作，有什麼差異？

阿姆斯特丹是個小巧且很棒的地方，能夠讓你不受外來影響，發展出自己的風格。而紐約則是個充滿力量與文化的地方，不斷地帶給我們靈感。

可以分享一下你們的創作過程嗎？你們是如何工作的？

我們有很多想法，每個案子都會努力嘗試並專注。我們總是尋找新的方法去處理光線、技巧以至造型，我們會從模特兒出發，從而找出所有靈感。我們以數碼相機拍攝，然後同一天完成拍攝後，便會開始處理圖片，修飾更改影像。與造型師、模特兒、化妝師等等這一個團隊合作，是非常刺激的。

你們把作品視為藝術還是時尚攝影？

我們只是把我們的作品視為攝影，有時它會在時尚世界裡結束，有時它會在藝術世界裡流傳。

你們到目前為止，曾經遇過的最大冒險是什麼？

每一次拍攝都是一場冒險，但這也是每次都很刺激的原因。

你們稱得上是修片的攝影先驅者。修片到底如何改善及改變你們的攝影？

修片讓所有事情都變得有可能，我們都盡可能在數字修片上，嘗試各種新的可能性。

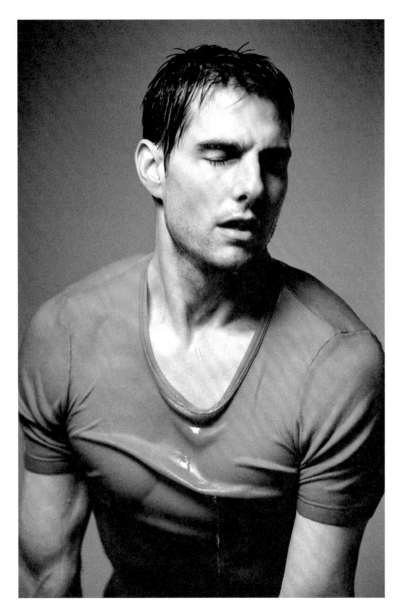

你們為什麼會拍出「Final Fantasies」這系列讓人注目的作品？

我對「小朋友都是無知的」，這樣的想法感到疑惑，也許他們與生俱來也有壞的一面。所以我們以成年男人、長滿牙齒的笑容，替代小朋友的三歲小嘴巴。

你們最喜愛的攝影師或藝術家是誰？為什麼？

Richard Avedon 應該是我們最愛的攝影師，因為他以不加掩飾、赤裸裸卻又莊嚴的手法拍攝人物，完全把每個他拍攝的人物所擁有的精髓與美麗徹底呈現。

Franz Gertsch 是我們最喜愛的畫家，他愛以 Snapshot 手法拍他的朋友，再以超乎現實的風格繪畫出來。

你們每一張作品最不可或缺的元素是什麼？

靈魂。

你們如何挑選客戶？

只要是刺激的時尚案子，我們都會極度樂意去拍攝。我們的作品都會吸引到很前衛的時尚設計師，他們都希望以更有創意的角度去拍攝他們的作品。

你們對當代時尚攝影有什麼看法？會往哪個方向發展？

我們相信時尚攝影會逐漸往錄影這方面發展，越來越多品牌及雜誌會希望將動態的影像，放在他們的網站裡。

可以分享一下你們與 Björk 合作的經驗嗎？

她是一個非常值得信賴且具啟發性的人，她能帶給別人很深的影響，卻又會給予很大的自由度，讓人不受限制地創作。我們不常對話，但一起工作便會一直保持在同一個頻道上。

Inez & Vinoodh 的下一步會是什麼？

我們希望能好好分配我們在紐約與洛杉磯的時間。

當你聽到臺灣這名字時，你第一時間會想到什麼？

臺灣是充滿異域情調、非常摩登的地方，歷史與未來一同並存著。

可以分享一下你們與 VIKTOR & ROLF 合作的經驗嗎？

他們對時裝與設計的理念，與我們對時尚攝影及藝術的想法不謀而合，我們互有共鳴，是非常好的朋友。

如果你們不是攝影師，你們會做什麼？

我想我會開一家賣兒童玩具、時裝及公平交易貨品的店。

可以列出你當下最愛的五首歌嗎？

Pain In Any Language-Apollo440

I Am Boy-Antony and the Johnsons

Too Funky-George Michael

Someone Great-LCD Soundsystem

Teardrop-Massive Attack

可以列出你最愛的五部電影嗎？

Death in Venice-Visconti

Madame Bovary-Sokourov

Claire's Knee-Eric Romer

Passion d'Amore-Ettore Scola

La Luna – Bertolucci

你在平日及週末如何運用你一天24小時呢？

平日：

7：30與我們的兒子Charles吃早餐

8：30帶他上學

9：30開車到攝影棚開始拍攝

19：30帶Charles上床睡覺

21：00在家晚餐或在外與朋友約會

週末：

我們都會去我們在郊外的別墅，與Charles一起放鬆、游泳，與朋友共聚。

你們對有志成為時尚攝影師的人，有什麼建議嗎？

學習。去學校在不受壓迫的環境下，發展你個人的意念與風格。

你們希望死後會如何被世人記住？

一對最棒的父母！

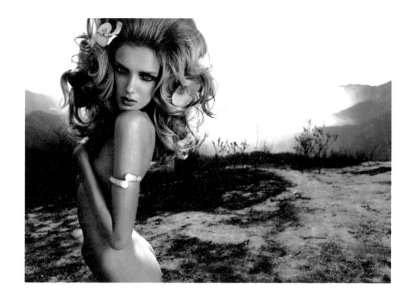

Pentagram

Pentagram是以平面設計起家並進而開設經營分公司，在全球數一數二的代表。他們在倫敦、紐約、三藩市各有分部，並有幾個不同的創辦人。通常做平面設計是很難能有這麼大規模的，有幾個原因：一是不容易找到經濟能力足以支撐的客戶；二是不容易找到經營人才去管理設計公司。廣告界比較多這樣的例子，這是因為廣告客戶的預算通常比較大，可以找到專業的經理人才去經營。Pentagram員工總共一兩百人，是由業界頂尖的設計公司老闆，以合夥人的制度來加入這個團隊。Pentagram使這些老闆在加入後，能比原先單打獨鬥得到更大平臺和效益。Pentagram除了設計品牌標識、年報，也做很多室內設計與產品，具有多樣化的服務專案，是世界上少有並且值得學習的平面設計公司典範。

可以簡單介紹一下你的背景、專業嗎？（譬如你和Pentagram的關係）

Michael Bierut（以下訪談簡稱M）：我在辛辛納堤大學（編按：全美第二古老的大學，於1977年成為俄亥俄州立大學之一）讀平面設計，之後前往紐約跟著Massimo Vignelli工作長達十年。我一直在尋找一種可以讓我得到最佳獨立性的環境，但我重視在大組織裡工作的好處，所以我從來就沒想過要開設自己的工作室。Pentagram在紐約辦公室的合夥人，Woody Pirtle在一次晚餐後建議我可以考慮加入Pentagram成為他們的合夥人。這個公司的架構，由合夥人們各自的團隊一起組成，他們既獨立又合作，那正是我一直尋找的環境，而這已經是17年前的事了。

Pentagram如何保持這種跨領域的架構那麼久時間呢？

M：最早創立Pentagram的合夥人，是三個平面設計師，一位元產品設計師，和一個建築師。所以從一開始，各種領域的元素已經開始合作了。我們重視不同領域的觀點所能提供的不同變化。

Pentagram如何發展出這樣19個合夥人的結構？ Pentagram目前還在尋找新合夥人嗎？

M：最早五個合夥人的架構運作得相當好，所以在幾年間，它成長增加了第一個、第二個，甚至第三個新合夥人。我們瞭解到保持合夥人關係間活力的最佳方法，便是持續從外面增加新合夥人。我們經常都在尋找新合夥人，因為每一個新合夥人都需要全體合夥人全數同意，每一次針對新合夥人的討論，也是我們冷靜地去討論公司未來發展的最佳方法。

Pentagram和其他設計公司不同的地方在哪？

M：Pentagram的基本原則，就是所有合夥人都是平等的，而且每個都是線上的設計師。沒有管理階層，也沒有執行合夥人。我知道沒有任何全球、跨領域的公司如此。這讓我們如此與眾不同地專注在設計，而不是像生意人那般汲汲於營利。

時尚和設計對你來說是什麼？

我通常避而不答，所以這次我也會這麼做。

VISUAL AND PERFORMING ARTS

VOL 9 : NO 1

2wice

CUNNINGHAM
RAUSCHENBERG

CAUTION!
WATCH
UR STEP

最近有什麼或者有任何人啓發你嗎？

M：我能夠被任何事情啓發，我的合夥人、我的家人、我的朋友、一張音樂、一幅藝術作品、一部電影的片段、偉大領導者的一席演講、酒後的一則即興笑話。容易得到啓發，對於一個設計師來說是很棒的好處。

你怎麼應付困難或非預期的狀況？

M：在短暫的情緒後，我通常試著讓情況透明化。如果那是和另一個人的衝突，我會努力嘗試從他們的觀點來看待這樣的情況。總是有方法可以找出中間地帶，無論當時的情況有多糟，我總是提醒我自己會有更糟的情況。

你能談談你創意的過程嗎？你都怎麼工作呢？

M：當我投入一個案子時，我會努力傾聽客戶和聯繫視窗的想法。在我設計前，我會思考得相當周詳。找到開始的那個點，通常都會是最困難的部分。有時，那很明顯，有時，你又得隨意選取某些東西，從那開始並期待從中找到重點。從沒有預想開始，和準備從非預期的解決之道切入，是我屢次給自己的要求。

在你職業生涯中遇過的最大冒險是什麼？

拒絕那些我認爲不適合我或Pentagram的案子。

什麼原因讓你願意待在Pentagram那麼久的時間？

M：每當新合夥人加入，Pentagram就會變成一個新的工作場合。17年前，我是最新的合夥人。現在，我是五個最資深的其中一員。每一個在我之後進來的合夥人，都帶給我們新觀點，讓Pentagram變成一個更好的工作場所，也讓我成爲更好的設計師。

在日常運作裡，每位合夥人各自的角色、責任和額外好處是什麼？面對如此多樣化的個人特質以及合夥人，你又如何去維繫Pentagram的文化和精神？幾乎沒有設計公司以你們這樣的合夥人關係來經營品牌。通常當設計師或創辦人退休後，公司也就隨之落幕，而Pentagram是非常少數的例外。

M：在紐約辦公室，沒有任何正式或官方的決定，每個合夥人各自對財務、辦公環境、新商機、公關、人事管理等不同的領域有興趣。幸運的是這個合夥人團隊中有形形色色的人物，所以每個領域都有人感興趣願意負責。

假如你問我的話，這些就是讓Pentagram持續運作了35年而不輟的秘密。

首先，有五個創辦人，而他們有不同的個性、背景和專長。這種多樣化的組成能夠帶來和單一或者兩三個創始者所能造就的未來極為不同的發展藍圖。

第二，他們既然將公司取名為Pentagram，就等於避免了日後再有新合夥人加入時，不會有那些「誰在當家作主」的問題。

第三，儘管我們對新合夥人的選擇非常小心翼翼（每一個新成員都需要經過全體合夥人無異議地通過，而這通常得花上18個月的議期來討論），我們也試著讓加盟的過程在財務和行政事務方面愈簡單愈好。

第四，這些新合夥人幾乎都來自於外部，他們通常都已經建立了獨立的名聲，並擁有他們的事業。這讓公司的態度可以一直不斷地更新，並且保持那最重要的企業精神。至今，我們仍維持著1972年草創Pentagram時的管理哲學來運作公司，這樣算來，我們現在是第四代（甚至可能是第五代）的合夥人。

房地產經紀人通常用自己的錢買賣房子，財務顧問也會投資自己建議他人買的股票。是不是只有當設計師真的投資並生產了自己的品牌或者產品時，他們的建議才可信呢？設計師應該花錢在他們賴以生存的事物上嗎？

M：雖然我很敬佩那些已經開發並行銷自己產品的設計師，但那不是我曾做過或者我想要做的事情。我不認為那對成為一個好設計師來說，是必要的事情。一個好的醫生可以為嬰兒接生，即便他自己從來沒有懷孕過。

哪件作品最能代表你？

M：那留給別人去評斷。

能告訴我們你最喜歡哪五件Pentagram的作品嗎？為什麼？

M：我喜歡的不只五件，但最近有幾件我真的非常喜歡，像是Abbott Miller替Harley Davidson作的旅遊展覽；Paula Scher替紐約大都會歌劇院設計的識別系統；Daniel Weil's替聯合航空國際航線設計的頭等艙、商務艙座椅；Luke Hayman設計的Time Magazine，還有Angus Hyland替倫敦EAT. Restaurants設計的識別系統。

你怎麼看待當代藝術？你覺得它會往哪裡走？

M：大眾以前從未意識到設計這件事。這表示設計將更廣泛地被我們的文化所接受（這是好的），並且要面對市場所帶來的商業壓力（這就不那麼好了），平衡這兩個面向就是一個挑戰。

未來幾年 Pentagram 會往哪走？

M：我們希望可以持續做一些好作品，並且在新的及不同領域上找到新合夥人。

當你聽到臺灣或中國大陸時，有什麼想法？

M：我生長在一個「臺灣製造等同於便宜和用完即棄」的年代。現在，亞洲的貿易支配著這個世界，而亞洲的文化也變得越來越有影響力。設計不能被拋在後面。

如果你不是設計師，你會做什麼？

M：我想當個電影評論家。

請列舉五張你最喜歡的 CD。

M：J.S. Bach's Goldberg Variations-Glenn Gould

　　Kind of Blue-Miles Davis

　　Blood on the Tracks-Bob Dylan

　　Imperial Bedroom-Elvis Costello

　　Three Feet High and Rising-De La Soul

請推薦五本給學設計的學生讀的書。

M：*A Designer's Art*-Paul Rand

　　Beautiful Evidence-Edward Tufte

　　Designing with Type-Ellen Lupton

　　Designing Pornotopia-Rick Poynor

　　The Art of Looking Sideways-Alan Fletcher

你最喜歡的咖啡廳？書店？餐廳和博物館是什麼？

M：咖啡廳：City Bakery

　　書店：Urban Center Books

餐廳：The Modern at the Museum of Modern Art

博物館：The Morgan Library and Museum

請形容一下你的「完美的一天」。

M：工作嗎？沒有會議，沒有電話，不用坐飛機，整天都在設計。通常一年只發生兩次。

可以給任何想要加入Pentagram的人一些建議嗎？

M：努力工作，保持好奇心，而且記住一件事：這個世界有很多很棒的地方可以工作。

就你的觀點來看，什麼是過去五年來最好的發明？為什麼？

M：無線網路的使用。我們還有做什麼事而不使用它的嗎？

當你死後，你希望怎麼被記住？

M：只希望能在告別式上放些很棒的歌。

可以簡單介紹一下你的背景、專業嗎？（譬如你和Pentagram的關係）

DomenicLippa（以下訪談簡稱D）：我在1962年出生在倫敦。我父親是從費城來的意大利裔美國人，我的母親則是英國人。他們兩人都是學繪畫的，所以對於打開我藝術、政治和設計等方面的視野，有相當大的影響。

1981年到1984年，我在倫敦印刷學院（編按：現稱為倫敦傳播學院，隸屬於倫敦藝術大學的五個院校之一）主修平面設計。在我與Harry Pearce於1990年成立Lippa Pearce之前，我曾經在倫敦幾個設計集團工作過。從那時候起，我們就開始持續和Pentagram合作一些案子，Harry和我也認識了許多夥伴。2006年，我們才正式加入Pentagram的倫敦辦公室。

19個Pentagram的工作合夥人如何分配工作和責任呢？

D：所有的合夥人都在各自的辦公室扮演各自的角色，但團隊還是一體的。不管是各自負責或擔任團隊的一部分，都能夠針對不同的議題有不同的意見表達。

Pentagram如何發展出這種19個工作合夥人的架構呢？

D：Pentagram最早是由Fletcher、Forbes和Gill建立的設計公司，這個公司開始發展並且有新成員加入後，它就勢必需要一個正式的架構，而這個架構由Colin Forbes建立。這個機制讓所有合夥人能負責他們自己的案子和財務表現，這樣分擔支出費用的方式，讓他們可以去做更多不同規模的案子。這些年來，合夥人們來來去去，而且也將這樣持續著。然而，大家仍需共用寬容和責任的價值觀。每一個合夥人仍需要在好的財務效益下，維持高品質的設計。

Pentagram還積極地在全球尋找新合夥人嗎？

D：我們仍持續地在尋找新合夥人。然而，我們絕對不會說「我們要在新加坡開一間新辦公室，因此在那邊找一個新合夥人吧！」，我們比較希望是「找一個適合我們文化的對的合夥人」。

Pentagram和其他設計公司的不同在哪？

D：從來沒有人來管理我們。所有的合夥人都是設計師，我們都有各自的團隊，我們也分擔讓公司運作下去的責任，以及分擔費用和分享營收。Pentagram也是一個真正多領域的設計公司，不管是過去、現在或未來，作品的品質才是最

重要的事情。

設計對你來說是什麼？

D：設計是關於解決問題。但是，那可能簡單如挑選一個正確的顏色，或者是複雜如幫助一個公司重新的自我改造。

你對時尚有什麼看法？

D：平面設計裡，時尚有生命週期，意指著某一個字體、某一種解決方式。廣義來說，時尚就是當下，它頂多只有幾個星期的壽命。

什麼或誰啓發你？

D：許多事情都啓發我。我的家庭，朋友和合夥人們，都持續地讓我體認到我身爲設計師的角色是什麼。我有責任去爲正直的、有意義的和恰當的東西奮鬥。其他的設計師也不斷地刺激我，並讓我覺得應該要更努力嘗試。藝術、電影、政治、文學都幫助我豐富我的經驗，也幫助我身爲一個設計師能有所成長。

你如何處理困難或非預期的情況呢？

D：我試著不急著做反應。我認爲我應該在頭腦清醒時，才會去思考。然而，我認爲「非預期的情況」非常健康，而且可以讓你有所警惕。所有不好的經驗都可能變得正面。相較於我根本無法想像許多遭逢痛苦的人來說，我實在是無法置信地幸運。

能談談你創意的過程嗎？你都是怎麼工作的呢？

D：我沒有什麼過程。我相當的直覺。在我遇到客戶或討論案子的時候，我可能很快地在心裡有解決的方法，但其他時間它可能更慢或更痛苦。我也很幸運在倫敦擁有一個很棒的團隊，我能很容易地分享問題。我和 Harry Pearce 工作 20 年後，現在我經常會和他分享我最初的創意，每當他無意中笑了出來時，我就知道我的方向錯誤了。

你的職業生涯中，碰過最大的冒險是什麼？

D：沒有把焦點放在錢上面，所以我總是需要工作。當我們加入 Pentagram 時，我們可以用幾百萬賣掉我們的公司，但那不是我們想要的。快樂比起有更多錢在銀行戶頭裡，對我們來說更重要。我至今仍舊早起做設計。

你為什麼想要加入Pentagram呢？

D：我認為，在Lippa Pearce成立16年後，它已經完成了階段性任務。我們討論想要賣掉公司，或關掉它。Pentagram剛好提出一個機會，那可以讓Harry和我繼續一起工作，而且也可以有新合夥人。我們也都很想能夠做更大而且更多樣化的案子，而Pentagram給我們這樣一個平臺，同時無損於我們過去的信譽。

在日常運作裡，每位合夥人各自的角色、責任和額外好處是什麼？面對如此多樣化的個人特質以及合夥人，你又如何去維繫Pentagram的文化和精神？幾乎沒有設計公司以你們這樣的合夥人關係來經營品牌。通常來說，當設計師或創辦人退休後，公司也就隨之落幕，而Pentagram是非常少數的例外。

每一個合夥人有不同的角色、責任，而且，要在這兒一一羅列，恐怕會有族繁不及備載又太過複雜無聊之嫌。簡明扼要地說，每個合夥人在各個辦公室都扮演各自的角色。所以在倫敦，一個人會負責新商機的開發，一個負責財務，一個做公關，一個管辦公環境，一個看人力資源等。

我們總是親力親為這些工作，而非授權給所謂的經理人來做。有時候我們會共同承擔相同角色，有時候會交換。我們並沒有針對誰要做什麼產生一套死板的規定，反倒比較傾向於依照各自不同的特質自然而然地去做某些事。合夥人的好處則是來自於我們共同照料維繫的環境和紀律，在Pentagram，我們時常需要參與，或者會見相當不同的人才，而這也可以視為合夥人在這裡所會享有的持續好處。

我們借由不斷地討論、會議和分享來維持我們的文化。讓文化永續流傳太重要了，我們總是努力尋找聚在一起的機會，合夥人之間有密切頻繁的交流，而且，很重要的是我們這群人也一直非常喜歡聚在一塊兒。一年我們也會有兩次正式的會議，用以討論所有和業務相關的議題，像是財政、法務，以及最重要的創意問題。

Pentagram的核心理念就是沒有單一領導統馭者，所以，人人都可以影響Pentagram，但不是控制它。加入這家公司之後就會明白Pentagram是不會被出售的，所以你便不會想盡方法要離開這裡，反而會思考怎麼做才是對你自己和

你的合夥人更有益。如此一來，我們都變得更精進且更有經驗。

房地產經紀人通常用自己的錢買賣房子，財務顧問也會投資自己建議他人買的股票。是不是只有當設計師真的投資並生產了自己的品牌或者產品時，他們的建議才可信呢？設計師應該花錢在他們賴以生存的事物上嗎？

D：我們每個人都不同。就我本人而言，我所做的案子都是在賠錢的，所以我其實是在投資這些案子，而不是關注那些純粹是讓我賺錢的案子。我們也製作了Pentagram Papers，那是一系列關於我們所感興趣的東西的小冊子。我們會和朋友、合作的設計師以及我們的同事一起分享。

最能代表你的作品是什麼？

D：我想應該是我過去八年，和Typographic Circle合作的所有作品。它結合了我對字體學的興趣和編輯工作。

可以告訴我們，你最喜歡Pentagram哪五件作品嗎？為什麼？

D：過去的作品

　　V&A標誌

　　Down with Dogma海報

　　Napoli海報

　　Atheneum旅館標誌

　　The Guardian報紙

　　現在的作品

　　Public Theater：它捕捉了表演的動作和活力

　　2wice雜誌：一本漂亮、有深度、具啟發性的雜誌

　　Canongate書封：非常有原創性

　　Light Years海報：因為十分優雅

　　One & Only識別系統：讓我很想去One & Only渡假

你對於當代設計的看法是什麼？它將往哪個方向前進？

D：我認為當代設計稱得上健全。我認為那是因為有許多有趣的設計師，設計出許多有趣的作品。感謝上天的是，他們大多是小而獨立的設計師。我認為所有

大的經紀公司都只是大量產生毫無新意的東西，追逐財富而非夢想。然而，這些事情總是一直在發生。但我所感興趣的，是那些很小的設計公司，卻生產一些具有影響力作品的能力，而我也希望這會一直持續著。我認為所有的界線都會不斷位移、合併，而未來將無法定義，除非我們不斷突破、改變，但設計裡再也沒有什麼確定的事情了。

未來幾年，Pentagram 將要朝哪個方向前進？

D：我希望Pentagram 會走自己的路。Pentagram 不是關於「統治世界」，我們也不想要這樣繼續擴張。並不是所有的客戶或案子都適合我們，那也一直是 Pentagram 的看法。我希望我們可以繼續和其他很棒的設計師一起合作，但我還是希望我們可以持續設計出可以令客戶、我們以及社會大眾感到驚喜、夠吸引人而且是讓人快樂的作品。

當你聽到臺灣時，你心裡想到什麼？

D：我同時想到科技、進步，遺產和現代化。

當你聽到中國大陸時，你心裡又想到什麼？

D：我想到的是成長、龐大的文化和經濟變革。

如果你不是設計師，你想做什麼？

D：攝影師、作家，不確定，因為我總是想像我會成為一個設計師。我小時候曾經想過要當一位足球選手，但誰不想呢？

請你列舉五張你最喜歡的CD。

D：沒有最喜歡的CD，但最近比較喜歡聽的是：

The Very Best of The Stone Roses-The Stone Roses

Whatever People Say I Am, That's What I'm Not-Arctic Monkeys

Hot Fuss-The Killers

Coles Corner-Richard Hawley

The Bends-Radiohead

請你推薦五本給設計學生讀的書。

D：*Tibor Kalman: Perverse Optimist*-Chronicle Books Llc

The Art of Looking sideways-Alan Fletcher

Twentieth-Century Type-Lewis Blackwell

My Way to Typography-Wolfgang Weingart：Lars Müller Publishers

The Art of Graphic Design-Bradbury Thompson

任何由 Rand/Tschicold/Muller Brockman/Brodovitch 撰寫或出版的書。

你最喜歡的咖啡廳、書店、餐廳和博物館是什麼？

D：很難回答。

Tate Modern-shop and gallery，Bar Italia，La Fromagerie，Patisserie
Valerie，Magma，A Cena，Assaggi，Dulwich Picture Gallery

描述一下你「完美的一天」。

D：和我的家庭共度時光，做一些我不確定它會往哪個方向前進的案子，並且和一些真的在乎他們自己在做些什麼的客戶或其他設計師一起工作。

有任何建議要給那些想和Pentagram一起工作的人嗎？

D：只要專注於做出最好的作品，並且在好與壞的設計中，學習到其中的差異。

以你的觀點來看，什麼是過去五年最好的發明？為什麼？

D：我不認為它已經被發明了！蘋果電腦把我們的產業導向好的那方面去，而他們也持續製造出更好用的產品給我們，但最好的發明必須能夠幫助每一個人，或實際上能解決一些人性的大問題。

當你死了之後，你希望如何被世人記住？

D：想到我時，我的家人、朋友和合作夥伴都能夠微笑。

jonah

micah, nuham

with an introduction by | alistair gray

Steidl Publishers

我非常喜歡收藏書，我們也曾參加法蘭克福書展，在不認識 Steidl 之前，我就覺得他們出版的書，是全世界最好看的書。後來才知道他們有自己的印刷廠，跟一個自己的小 Villa，而且可以在網路上看到他們在 Villa 的創作過程。所有的創作者要與 Steidl 合作出版，就必須住在這個 Villa，中午大家一起吃飯，然後花上一兩個禮拜的時間，從色稿到打樣全部做出來，這是他們的工作方式。Steidl 花很多時間去做幾本暢銷書，再以販賣所得來養其他的書。Steidl 的攝影書尤為聞名，Karl Lagerfeld 也是一個很愛書的人，他家中牆面都擺滿了書，後來 Karl Lagerfeld 跟 Steidl 合作開了一間名為 7L 的出版社，最近他的 Chanel The Little Black Jacket 就是由 Steidl 出版的。Steidl 對於紙張、印刷、顏色、編輯都極為講究用心，當初我們採訪他們，他們還來臺北，照片一張張地調整編排，知道我對書的鍾愛與收藏，更特別寄了 20 本書給我。在如今的 iPad 時代，我仍然非常喜歡書，因為那種手所觸摸到的質感是無法取代的。

可以簡短地告訴我們你的背景嗎？

1967年我開始成爲一個設計師和印刷業者，那年我才17歲。與其選擇一個傳統的正式教育途徑，我寧願選擇一個準則——「做中學習」。我總是在所有的工作場所裡不斷地自我學習。當我著手印製藝術展覽的海報後，Joseph Beuys、Klaus Staeck和其他的藝術家都成爲我的客戶。那正是我認知到印刷不僅只是一個機械式的過程，它更是我的熱情，而它本身就是藝術。

1972年，STEIDL出版了第一本書籍Befragung zur documenta。從1974年開始，我們增加了政治性非小說作品，在我們的出版系列中。在1980年早期，我們擴充了文學，以及我們選擇的藝術和攝影書籍，1989年，我們更出版了第一本平裝版本的書籍。

從1993年開始，我們正式擁有諾貝爾1999年桂冠得主Günter Grass的全球版權。爲了讚揚這個時代某些獨特的意見，我們更出版了包括John McGahern、A.L. Kennedy、諾貝爾獎得主Halldór Laxness，以及非小說類的Oskar Negt、Hans Leyendecker等等。

1996年，我終於決定依循著我對於攝影的熱情，並開始了以國際化爲導向的攝影書籍系列。今天，STEIDL已經擁有了全球許多知名攝影師及藝術家的書籍版權，其中包括了Joel Sternfeld、Mitch Epstein、Richard Serra、Bruce Davidson、Susan Meisalas、Karl Lagerfeld、Péter Nádas、Gerard Malanga、Lewis Baltz、Ed Ruscha、Bill Brandt、Michel Comte、Philip-Lorca diCorcia、Jim Dine、Roni Horn、Paolo Roversi、Richard Serra、Christopher Wool和Jürgen Teller，不過這些都還只是其中一部分。

你爲什麼創立STEIDL？又爲什麼選擇了出版工作？

我仍堅信，在民主政體中的印刷品，可以讓藝術家或作家的想法與作品，更容易地普及。

你怎麼看待你對於出版工業的貢獻？

我們出版高級訂製服設計的書籍，並且被社會認知到一件事：我們開拓了可收藏的高級書籍市場。

可以談談你和Andy Warhol工作的經驗嗎？而且又帶給你怎樣的影響？

1968年，也就是我剛開始工作之後，我在Andy Warhol科隆的展覽上，被他作品裡強烈而且飽和的顏色所深深吸引。那時候我曾經向Andy Warhol與Gerard Malanga請教有關絲網印的技巧。我眼花撩亂地回到我那個在法蘭克福北方，約兩個小時車程的家鄉，Göttingen。我仿佛得到某些啟發，並且創立了我第一個印刷工作室。

每一件作品最讓你感興趣的部分是什麼？

印刷的過程——當油墨浮起慢慢呈現出整本書模樣的過程。

「攝影」對你來說有什麼意義？

我對於攝影的所有事物都相當有興趣，那非常讓人興奮而且可以開闊你的心靈，不管從19世紀到現在，一直都是如此。

對你來說，什麼是「藝術」？

偉大藝術真正的創意能量，是那些超越我們所能理解的範圍。舉些例子來說，像是Joseph Beuys、Pablo Picasso和Henri Cartier-Bresson。

概括看來，在工作以及人生過程中，你最大的冒險是什麼？

我曾和Karl Lagerfeld合作，尤其是針對CHANEL和FENDI在高級訂制服的型錄與書籍上。但我對時尚及其產業一無所知，然而，Karl教我的許多事情影響了我之後所做的每件事。

你至今做過最具挑戰性的作品為何？

重印1931年Moi Ver經典之作Paris。我只有一本原版書可供參考；作者也已經不在人世，所以無從討論設計細節，甚至是適當瞭解其創作心境與背景。一切我都得自己作主，但是，當一位評論家表示在未來20至30年間，人們很難去辨別原版和STEIDL版本之間的不同時，我覺得很驕傲。

什麼造就一本好的藝術書籍？

我有Fluxus Art（激浪派）的背景，那時的藝術家們在紙上進行複合式創作。所以，對我而言，一本好的藝術書籍就是一件帶有Fluxus Art那種複合紙藝精神的作品。

如何和作家及藝術家溝通，然後為他們做出最好的出版品？

他們都會飛來Göttingen，手裡拎著一箱子的想法；然後我們會一起坐在我們的圖書館裡，夢想著可以做出什麼樣的東西。

你如何為自己的書作行銷和宣傳？

我們在倫敦的辦事處負責協調國際間的代理經銷事宜。雜誌和報紙這些媒體當然都有幫助，但是，好書自然有其市場，口耳相傳也能暢銷。

怎麼挑選藝術家或者書籍主題呢？

靈感和直覺。從來不是因為市場考慮或者營收評估來決定的。我們的一位作者，加拿大攝影師Robert Polidori曾經說了一句讓我永生難忘的話：「如果出版商一心只想出書致富，那他鐵定會虧損；如果他覺得他可能會賠本，就意味著他可能將要賺錢了。」

能否請你跟我們說說你對亞洲／中國市場的計畫？

我們已經花了些時間與中國的書店和出版社推展關係，希望能使他們肯定STEIDL，並理解我們的出版品與大部分來自西方世界的書籍有多麼不同。同時，對於亞洲和中國市場上的傑作，我們也抱持著高度興趣。

作為一個出版商最重要的責任是什麼？

我和藝術家之間的關係。

你認為哪一件作品最能夠代表你？

沒有。

你認為接下來的10年內出版業的前景如何？

螢幕（上的閱讀）很明顯的，將會是整個出版業的未來趨勢；然而，紙張所能創造的感知可能性永遠會存續——你可以觸摸、可以聞到或者聽見它的獨特性。

你同時要做書籍的設計和出版，還要負責品質控管；請問你是否仍相信這種親力親為的管理模式？

這個概念其實是模仿古登堡（Johannes Gutenberg）的生產方式。當他決定要讓第一本聖經既普及又大眾化時，他就是在一個屋簷下掌控所有的狀況。我們則是以最新科技來將此典範發揚光大。

一個45人的團隊出版了300本以上的書籍,可否請你分享一下你的工作法則?

早起,不煙不酒也不吸毒,拼命工作!我的工作內容需要整個團隊循規蹈矩,毫無意外地絕對集中和專注於上述工作法則。我們必須有技術地效率超群,操作最好的儀器,並確保印刷廠每天都能24小時運作。

你的生活模式影響了你的工作形態,那麼,你如何運用你平常的24小時?那週末呢?

我每天清晨四點半開始工作,為早上六點印刷機的人手更換作準備。在大家來上班之前,我有幾個小時的安靜時間可以處理信件和做些計畫。大約八點左右,大家開始陸續上工,接手我已經安排好的案件;通常我會和一至五位藝術家、評論人或作者討論,然後訂下今天該做的事項,將他們各自安排給特定設計師,或者掃描、校樣部門。一天的時間過得很快,而我們會一起在下午兩點半之後享用主廚為我們準備的午餐,這也是一個機會讓拜訪者和一些職員聚在一起的時間。一般工作日的最後幾個小時反而是異常忙亂,因為像美國這些其他時區的國家,會有很多電話和傳真進來。整棟大樓在七點之後會漸漸安靜下來,整個就只聽見印刷機運轉不息的聲音;我會繼續工作幾個小時,為徹夜的印務轉換和明天的行程做準備。週末的話,公司裡通常只有小貓兩三隻或者沒人,我可以整天安靜工作之外,沒有什麼特別不同之處。

最近你有被日常生活中的任何事件啟發的經驗?

即使在經年合作之後,我仍會被下列四位人士啟發:Klaus Staeck,他影響了我的政治理念;Joseph Beuys 和他的方法論;Günter Grass 則是說故事好手也是個藝術家;Karl Lagerfeld 則是時尚和藝術攝影師。

你對中國藝術和攝影有什麼看法?

我們出版過一本令人興奮的書 Between Past and Future(今昔之間),是一本關於現代中國攝影和影像的書籍;這本書真的使我大開眼界,我開始覺得中國不僅僅是二十一世紀顯而易見的產業領袖,更會是新世紀裡最具啟發性的文化輸出來源。

請直言當你聽到臺灣時你會想到什麼？

年輕時我曾經對「毛學」很有興趣，雖然我從未真的受其影響——在我看來那毋寧是某種形式的宗教信仰，所以我並不信那一套。由於毛澤東始終抨擊臺灣，反而使我心向臺灣。然而，我也總是將臺灣視爲美國帝國主義的追隨者，因此我會覺得臺灣和中國大陸之間的差異就好比過去的東西德，此種衝突和分裂是我曾經在自己國家裡親身體驗過的。

中國大陸又會使你想到什麼呢？

中國大陸顯然是未來世界的領袖，但這僅止於工業和商業。文化面來說，它早已是一股強權，而我認爲我們都會在生活中各面向裡，不斷地面對這股強權。

對你而言，過去五年中最偉大的發明是什麼？

我的職務涉及到技術的彙整，從早期到最新的科技都有。我相信唯有「整合」才能做到兼顧品質，同時實現想法。

請提供想與STEIDL合作的人一些意見。

我們歡迎藝術和作家的投稿。投稿方式刊登在我們的網站www.steidlville.com。

當你死後，你希望人們如何記得你？

一個做出了會被讀者及藝術家視之爲「向作者致敬」而珍藏該書籍的人。

時曉凡
Quentin Shih

時曉凡，一位中國的創作家，現居紐約。你說他是攝影師也不全然，因為他的東西糅合了時尚氣息與純藝術的樣貌。他為 Dior 拍的東西，像是戲劇，像一出無聲的歌劇，裡面有故事，有壯大的場景，有眾多角色。他讓我覺得中國真的起頭了，除了在經濟上，藝術上也找到了自己的風格，足以與 Art + Commerce 的那些攝影師並列，十分令人欣慰。時曉凡的作品的確有如此高度與等級。

時曉凡　QUENTIN SHIH

西方媒體把你喻為最好的當代中國時尚攝影師，然而我們從你的作品中看得到相當強烈的藝術企圖。你試圖把攝影作為藝術創作的媒介嗎？

我談不上中國最好的攝影師。我一直喜歡藝術攝影，商業攝影開始只是我認為謀生的一個手段，後來覺得也很有意思，至少是一個團隊合作，和一些人一起完成一個創意是很有意思的事情。我自己希望兩個方向都可以發展。

如果只能二選一，時曉凡將是一位藝術家還是攝影師？

我當然希望是藝術家，或者叫 camera artist，作品裡面有我自己的視點和經驗。

我們覺得你的攝影作品非常接近繪畫，同時有漫畫的味道，更常常呈現出電影場景般的戲劇感受。為什麼你有這種美學上的偏好？

電影、文學一直對我有影響，我個人認為電影是最好的「講故事」(storytelling)的媒介，我也希望用我的攝影作品講故事，我的製作流程也接近於電影，我每個工作前都有具體的腳本，我也常常請電影的製作團隊幫我完成工作，我不希望照片中有偶然性，我希望從演員、服裝、光線、道具、場景都在我的控制之中。

光線的處理在你的攝影風格中也常常強烈到幾乎是非常人工的、非寫實的。在拍攝的現場你都花很多時間打燈嗎？

我拍攝之前一定會有對於光線的想法，也會有布光的圖紙，拍攝現場只是完成這些想法，更多的時間花在前期的準備上面。

你在照片上做很多後期修片的處理嗎？

當我們沒有足夠的預算一次性完成一個工作的時候，後期的修圖工作是必須的，那些修圖工作只是手段，不是目的。

寫實和超寫實，你似乎比較偏好超寫實？

攝影的局限我覺得是它太忠於現實了，不夠主觀，我自己喜歡「staged photography」，相機背後的人作為導演或者藝術家在完成一個構思好的作品，所有光影和畫面元素都在藝術家的控制當中，有時候我判斷一個好的作品往往是作品多大程度上創造了一個現實，這種現實完全是藝術家加工過的個人經驗中虛擬的現實，Cindy Sherman、Jeff Wall、Gregory Crewdson，他們的作品中都有再造的現實。

時曉凡 QUENTIN SHIH

可不可以爲我們的讀者透露你所使用的相機機型？

我目前使用 Hasselblad H2、Phaseone P65 和 Digital Back。它能帶來足夠大的檔來列印一個大幅作品。

你在天津出生，學生時期就開始拿起相機，常常與地下音樂樂手和其他藝術家接觸。能談談這段經歷嗎？

那是大學時代的生活，我身邊的朋友有很多做音樂和攝影的，他們對我有很多的影響，包括他們的價值觀、生活方式。

你從一開始就拍攝自己想拍攝的事物和主題嗎？有沒有爲任何前輩攝影師擔任助理的經驗？

我沒有作爲攝影助理的經驗，因爲那時身邊也沒有可以學習的機會，只好自己邊學習，邊實踐，其實攝影的技術並沒有那麼複雜，複雜的是去瞭解整個東西方的攝影發展，然後看到自己要發展的方向。

攝影是可以無師自通的嗎？你對「學習攝影」或「進修攝影學位」的看法是什麼？

攝影肯定能無師自通，因爲它畢竟不像電影製作一樣是一個大的團隊合作，fine art 攝影很多都是一個人完成的專案，當然商業攝影需要團隊合作。我曾經在紐約 School of Visual Art 的一個 artist residency program 裡面學習過一年時間，在這一年當中可以更多瞭解其他藝術家的作品和想法，如果不去進修很難有機會和別人分享自己藝術上的想法。做商業攝影很多人一開始選擇去做助理，以便瞭解整個行業的工作流程，所以我覺得如果做藝術攝影，去到一個藝術學院還是很有幫助的，如果選擇做商業攝影，做一個助理慢慢學習，積累自己的作品集會是更好的選擇。

你所接的第一個商業攝影案是什麼？第一個時尚攝影系列是什麼？對當時還是個新人的你來說，是如何得到這些機會的？

2000 年左右，開始幫身邊做音樂的朋友拍攝肖像和他們的宣傳照片，後來開始幫音樂雜誌拍攝，因爲一個朋友在廣告公司（Ogilvy & Mather）工作，當時在大陸廣告還是新的行業，也沒有那麼多攝影師從事這個行業，他找到我拍攝 IBM

的廣告，也是一些人物的肖像，這是我第一個商業攝影的工作，也開始知道商業攝影可以賺到不錯的錢。

你如何看待商業攝影和時尚攝影之間的區別？這兩者某種程度上都是商業導向的？

商業攝影有著嚴格的標準和潮流，想要把自己的情感融入到作品當中，對於商業攝影來說是個奢求，所以我越來越厭倦拍攝商業攝影。時裝攝影是最能發揮攝影魅力的攝影形式，攝影中營造的夢幻和時裝中營造的夢幻是一致的，時裝攝影有更大的寬容度，可以包容政治性等敏感的題材，它的製作方式也非常接近於藝術攝影中的「staged photography」，所以我對時裝攝影一直很有興趣。

當時有參考過任何西方藝術家或攝影師的作品嗎？今天哪一個藝術家或攝影師是能夠啟發你的？

我最喜歡的攝影藝術家是 Gregory Crewdson，他的作品有高超的技巧和超現實的想像力。我也很喜歡美國油畫家 Edward Hopper 的作品，他油畫中的構圖和對光線的運用對我的攝影有很大的影響。

你嘗試在自己的作品中表現「新中國」的樣貌嗎？中國的改變和演進對你個人所造成的影響是什麼？

相反我經常會從「舊中國」中找到靈感和主題，因為我成長的30多年是中國大陸急劇變化的時代，有太多的感觸需要說。今天的所謂「新中國」在我看來無外乎是又一個西方國家的誕生和發展，沒有任何新意。我這個年代的人隨著大陸的改革開放一點點地接觸著西方文化，同時那些共產主義式的教育也永遠在大腦裡，所以這個年代是很荒誕的年代，人們往往不知所措。

你認為時尚在當今中國社會的角色是什麼？

時尚是一種前衛藝術，應該是永遠看得見碰不到的，不然就成為大眾藝術了。

法國精品品牌 Dior 與你有相當密切的關係，可不可以談談當初是怎麼開始這一連串的合作？

2008年開始合作一個藝術專案，並在當年北京尤倫斯當代藝術中心（UCCA）名為「迪奧與中國藝術家」的展覽中展出，當時有20個藝術家以不同的媒介作品

324

參加了這個展覽。後來我自己和Dior又開始做第二個專案,接下來會是第三個項目。

我們知道Dior即將繼續與你有最新的展出計畫,能否先讓我們知道這個最新展出的主題和想法?

是一個關於城市的系列,從北京到上海,後面會是香港,成都等等,最後會促成一本畫冊和展覽。Dior會資助我做這個系列的專案,當然我也會把Dior的模特兒放到圖片裡面。

你對臺灣和臺灣人的觀感是什麼?

在我很小的時候在大陸對臺灣的宣傳都是負面的,是資本主義社會和美國的附庸,比較有意思的是我父親在我小的時候是一個設計收音機的工程師,所以大概八十年代末就有短波收音機能收到香港和臺灣的頻道,當時我經常收聽臺灣的音樂頻道,我記得的歌手有羅大佑、王治平等等。後來媒體慢慢開放,可以通過臺灣電影,侯孝賢、楊德昌、蔡明亮等人的電影瞭解臺灣社會。再後來臺灣流行文化和娛樂節目進入大陸,說實話我對這些流行文化不是特別有好的印象。我記得電影《牯嶺街少年殺人事件》中有一句臺詞是:「一個不知名的小島上都有人喜歡聽他的歌」,我能感到電影中說話的那個少年對生存環境的失落,同時覺得臺灣是一個受美國文化影響生機勃勃的地方,比電影中那個少年晚了20多年我才知道美國有個歌星叫Elvis Presley。

你目前住在紐約,為什麼?從北京到紐約,哪些事物改變了你?

像西方人對東方有獵奇,我也對西方文化充滿了好奇,所以趁著沒有老的時候過來看看,另外紐約畢竟是世界藝術的中心,在這裡可以學到更多東西。我還沒有完全瞭解這個地方。

每天早上(或晚上)醒來,你想到的第一件事情是?

這個很難講,可能是想想今天要做的工作或猜一下窗外是什麼天氣。

下一步最想作的project是什麼?

我有一些自己的fine art項目要做,有的在我腦子裡很多年了,這是我最想完成的項目。如果有可能我最想做的是和朝鮮政府合作為他們拍攝一本國家的畫冊,

畫冊中是平壤枯燥但超現實的城市（在我看來）。

誰是你最想拍攝的模特兒？

其實我最想拍的肖像還是那些普通人或者陌生人，其實相機就是窺探別人的
工具。

最近常聽的音樂是？

Pink Floyd和Ennio Morricone的電影配樂，最近在聽布魯克林一個叫The
National樂隊的新專輯High Violet，其中一首叫「Anyone's Ghost」的歌真是一
首好歌。

10年後的時曉凡將會是……？

我希望我床頭放著我自己的三本畫冊，另外能隨心所欲地為商業客戶工作。

為什麼時曉凡是一個攝影師？為什麼時曉凡是一位藝術家？

我希望被稱作camera artist，攝影只是工具不是目的。

時曉凡 QUENTIN SHIH

Murakami Takashi + Geisai

村上隆是日本的 Damien Hirst，他也是一個備受爭議的藝術家。他願意為自己的藝術規劃商品設計部門，其實作為一名藝術家，願意做商品化的東西是很危險的，因為他在學術界就會被質疑和挑戰，而村上隆的確做到了。他的背後有一個非常嚴謹的團隊去做動畫跟製作，而他自己仍繼續保持創作，使他在藝術界的地位得以維持不墜。因為在藝術上的成就與累積的財富，村上隆也希望能帶動日本當代藝術的新生代，所以他每一季都會自己出資舉辦名為「Geisai」的藝術發表會，讓藝術家新血有機會展出作品。有一年，他邀請我到日本去報導這個展覽，我也親自去參觀他的工作坊、創意工作室、動畫工作室，整個過程讓我對當代藝術有了更深的認識。當代藝術不只是玩弄噱頭，而是必須以紀律面對自己的生活：幾點起床、繪畫、開會，沒有人逼你，但要能生產出世界矚目的作品。這是為什麼 LV 會選擇村上隆來跨界合作，除了過去日本是奢侈品的最大市場（目前是中國），還有他作品中的質感、他創作的態度、他的影響力，無一不證明了村上隆是一名世界級的創作家。

您致力於「GEISAI」（藝祭）的活動已經11年了，能不能請您談談這個活動創立的目的？

「GEISAI」的目的其實就是希望給新銳藝術家一個曝光的舞臺，最初創設的動機，是因為有感於日本新銳藝術家，缺乏公開亮相的機會，為了能讓他們在藝術界初試啼聲，才創設這個活動，草創的時候，我向美術館相關人員，和已成名的藝術家尋求協助，但是很少有人能幫得上忙，這些管道不是需要大量的作品集，就是僅有兩三個展示的機會，對新銳藝術家來說，當時實在缺乏一個健全、理想的藝術環境，後來，我決定採用類似美術大學學園祭（園遊會）的方式，作為這些年輕藝術家的發聲管道，讓他們有和大眾直接面對面的機會，「GEISAI」也就是在這樣的動機下應運而生。

活動一直都相當成功，每年參展人數都不斷在成長，今年也是舉辦以來最為盛大的一次嗎？

是的，今年的確是最盛大的一次，差不多有將近960到970個參展藝術家。

我剛剛四處看了一下，瞭解您在這個活動中所扮演的角色以及想達成的目標，在這個活動中的位置，就好比 Damien Hirst，他一直嘗試著切斷仲介商在收藏家和藝術家之間的關係，我知道同樣身為藝術家的您，向來也不斷試著與收藏家和大眾直接接觸，但這樣的做法似乎和過去市場的運作方式不同，有些爭議性，能分享一下您的想法是什麼？

我想這是誤解，我的工作一直都希望能夠結合整個產業的人，並沒有打算切斷任何環節。以音樂產業為例，我覺得這個產業過去一直非常健全，只要音樂好，配合MTV宣傳，CD的銷售量就能沖高，音樂創作者也就能賺大錢，進而繼續有新的作品，想從事音樂創作的人在這樣健全的環境下，相信自己也能夠做出受歡迎的音樂，這是非常重要的。因此，我的目標並不是剷除仲介商，仲介商對我而言其實非常重要。我想 Damien Hirst 也深諳個中的道理，但身為藝術家，我們必須做的是「革命」，市場很大，也不斷地擴展，可是下一步呢？他思考的結果是親自加入拍賣會，而我則決定待在亞洲，公開且直接地面對大眾，這看起來似乎是兩條不同的路徑，卻有著相同的目標，也許革命的方法不同，但我

們都希望能直接面對大眾，並創造未來。

所以您贊同 Damien Hirst 的做法嗎？

是的，可以這麼說，其實我們雖然路徑不同，目標卻是一致的。

您是什麼時候開始想成爲藝術家的？

其實我一直想進入娛樂產業成爲藝人，尤其是搞笑藝人（如志村健、加藤茶），但娛樂產業只適合精明又靈巧的人，對我這種遲鈍的人，簡直就是災難，加上我自己對於動漫的喜愛，高中畢業之後，我想去當動畫師，但這條路畢竟沒有我想的這麼簡單，所以，後來我就進入了東京藝術大學，在大學時期主修日本傳統繪畫，然後我把我喜愛的動漫，和我所學習的日本繪畫技巧融合在一起，嘗試一些以前沒有出現過的風格，所以就走上純藝術這條路。

您是什麼時候開始意識到，必須有一整個工作團隊，幫您生產不同的東西？在這個產業中，這樣做的人似乎並不多，這樣的工作模式是如何發生的？

我剛創業就已經非常忙碌，一個人除了打點開銷、收入，還得應付藝廊和美術館的展演，甚至還要接受媒體訪問。當時，我一個人實在忙不過來，所以只好轉而尋求朋友的幫助，大部分的朋友經過我的說明，也同意幫助我，不過八九年前的我，實在沒有什麼經費雇用他們，所以只能請他們義務幫忙，當時有50個人答應我的請求，最開始的時候，我甚至還要求他們自備電腦，那時所有的資源幾乎都是免費的。於是，很多人就這樣到我的工作室幫忙，對我來說，我別無選擇，我很清楚自己將會有一番作爲，因此我很努力地讓這些願意義務幫助我的人，瞭解我的夢想，我當時的想法是，既然我沒有錢，我就必須貢獻我的夢想，這就是我的工作，接著，我創造出自己的風格，以及工作流程，從我創業至今，我的生活方式與當初創業時並沒有太大的差異。

長久以來許多傳統藝術家，或者我們說西方藝術家，對於涉足商業領域都感到害怕，他們主張藝術家應該專注於藝術，避免讓作品因商業利益而扭曲。但是，我們知道您除了創作獨特的藝術作品之外，不但不避諱與流行品牌合作，同時還參與了各種商品的製作，事實上，您幾乎是唯一一個願意跨足各種領域的藝術家。我想請教的是，在什麼樣的機緣下，使您決定如此全方位發展您的藝術

事業版圖？您如何知道自己可以放手去做，不用擔心社會或外界的質疑和挑戰？

我曾經從紐約的藝術環境，及九○年代英國的年輕藝術家身上學到很多東西，也跟隨他們的藝術足跡，模仿了很多作品，但是在這個過程當中，我不斷質疑自己，這樣做「誠實」嗎？我的答案是：不！但是，什麼是「誠實」呢？如果我能做動畫、商品廣告、明信片、電視節目、7-11商品，甚至流行事物，爲什麼過去沒有人投身去做呢？這是我的質疑。既然沒有人這樣做？爲什麼我不做？我既沒有包袱，也不必擔心外界怎麼看，這就是我的潛力啊！於是，我就做了，也得到許多回饋。現在，對年輕一代的藝術家來說，根本沒有人在乎，沒有人害怕所謂的外在壓力，大多數的亞洲藝術家認爲：「對！我們想這麼做！」這不就是我所思考的「誠實感」嗎？也許不久的將來，可能再過兩三年，所有的藝術家都會想這麼做，因爲這樣做很好玩！非常好玩！

您和 Louis Vuitton 跨界合作，至今仍傳爲佳話，當初是怎麼開始的？

當時 Marc Jacobs 親自發了一封 email 給我，問我要不要一起合作，剛開始我還不太相信，但我知道他是認眞的，尤其是跟像 Louis Vuitton 這麼大的一個國際品牌，事前的會議、細節，非常嚴謹，決定之後，又是 100% 投入，那是相當難得而且珍貴的經驗。

您認爲是什麼原因，這樣的多元跨界，無懼商業形式的藝術創作，在過去不曾發生？

這是一個很好的問題。我想主要的原因在於，直到現在亞洲都沒有所謂的「藝術市場」，相對的，西方世界已經有很大的藝術市場，有市場就有規則，他們必須遵循既有的遊戲規則，但這樣的市場規則在亞洲並不存在，我們必須自己創造屬於我們的規則。

您本身對於時尚的看法是什麼？

服裝最原始的用意，是爲了能保暖、禦寒、遮羞，演變至今，這一層意義仍然存在，但更多的比重，更強而有力的，是服裝顯現在媒體前塑造出來的形象、概念，對我來說這就是時尚。

您西方的藝術家友人，現在如何看待您？

老實說，也許有很多誤解吧！有些人很討厭我，有些人又「超」愛我，所以平均起來可能「平平」……（笑）。這也是我舉辦「GEISAI」的原因——讓大家更瞭解我的創作哲學。

我的創作哲學來自日本的深層文化和流行文化（pop culture），討厭我的人不瞭解這些，超愛我的那些人又沒看到作品的陰暗面，因此我必須向他們介紹我的理念，讓那些想討論我作品的人，張開眼睛、認清事實，深入瞭解我的作品風格，甚至也理解日本其他藝術家的作品。

這並不是件容易的事，我們知道您在亞洲甚至全世界，建立自己的遊戲規則，是什麼樣的動機支持您繼續這樣的工作？

動機？我也不知道該怎麼說，很難解釋是什麼支持我這樣做，就像現在我的感覺很好，向您解釋著未來的計畫……我承認活動開始前壓力很大，但是活動一開始，我的心滿滿地像是要爆炸一樣，像是陷入狂喜一般。

您是少數藝術家，能于在世時就享受財富、盛名與幸福的，就我所知，這也是您從事創作的哲學，除了您之外，過去我所知道的只有Andy Warhol、Pablo Ruiz Picasso能在生前，就靠他們的作品致富並享受盛名，其他藝術家大部分都無法享受創作所帶給他們的財富。這種「藝術家也能享受財富與幸福」的理念，是否也是您希望傳遞給下個世代藝術家的理念，讓他們知道這是有可能辦到的？

這個問題很特別，不過，我必須承認，這個答案是肯定的。你能想像嗎？不久之前，我不過是個無名小卒，每天都得面對龐大的壓力，尤其日本社會根本不關心藝術，在日本搞藝術，必須承受來自學校、社會、妻子、整體藝術環境以及同儕朋友的壓力。不過，這些壓力在很多人的幫助下，我都一一克服了，如果創作者或藝術家能夠應付這些外在的強烈質疑和壓力，我想他們一定也能辦得到。我隨時都在思考Steve Jobs所創造出來的奇蹟，當我第一眼看到iPhone，我仿佛看到了未來，那眞是令人無法置信的一刻，我心想：這不就是藝術創作者所應該做的嗎？藝術家的工作就是應該提供人們簡單易懂的夢想啊！這也就是爲什麼我認爲任何人都可以辦得到，年輕的藝術家需要有人說明，

但是我已經不再年輕，因此我希望能把我的經驗傳承下去，讓他們知道「創作藝術，同時享受財富與幸福」絕對不是空想，是可以辦得到的。

對你而言，你的成功改變了什麼？又或者，什麼是沒有改變的？

改變的是責任更多了，這是很沉重的負擔；不變的是我的生活模式，每天還是24小時，睡覺、起床、尖叫（笑）、肚子餓、收發 E-mail、接不完的電話、吃飯……這些都沒什麼改變。

在您的創作過程中，是否有對什麼感到恐懼的嗎？

我怕從別人口中聽到「你看起來很累……」、「最近是不是太忙了」這樣的字眼，就像是自己不夠努力，而被人有所察覺，所以我就算工作再忙，也會找時間鍛鍊自己，更不忘時時保持愉快的心情，帶著為笑容工作，這樣作品才能帶給人歡樂。

很多藝術家選擇居住在不同的國家，我知道您非常以身為日本藝術家為傲，但您是否曾經考慮過，如果有機會選擇其他國家作為第二個工作地點，您會選擇哪個國家？

我目前已經在紐約設立了工作室，同時在洛杉磯也租了第二個工作室，打算進軍電影產業。但是，如果可以選擇在南亞某個溫暖舒服的國家，或是像日本沖繩這樣比較溫暖的地方也不錯。

所以您還是比較傾向住在亞洲和日本？

對，主要還是希望在亞洲，當然住日本的話，語言溝通上對我來說比較容易，飲食也比較方便。

中國當代藝術如今在藝術品市場上相當火紅，能談談您對中國當代藝術的看法嗎？

我今年三月剛造訪北京，在此之前，老實說，我對中國的當代藝術相當反感；參訪之後，北京的一切讓我大大改觀，我發現我愛上了中國當代藝術。使我改觀的原因在於，我強烈感受到中國當代藝術家想表達的，並且終於明白他們「追求自由」的概念。過去，什麼是「追求自由」對我來說難以理解，日本身為二次世界大戰的戰敗國，和美國簽訂了「美日安保條約」，骨子裡看起來就像是美國的

一個州，早已享受慣自由空氣的我，對於「為什麼要追求自由」是無法理解的。

但是，經過這次參訪，我發現中國的藝術家對「自由」的感覺非常強烈，我可以感受到作品中那種「我們可以做點什麼」的熱切渴望，舉個例子來說，其中有個藝術家的作品，我過去一直相當反感，但這次參訪後，我發現他的作品其實和我所創作的「Mr. DOB」概念十分相像，那種似笑非笑的表情，充滿了對現實社會的批判，這就是使我對中國當代藝術從厭惡轉為喜愛的主要原因。

您剛剛說打算進軍電影產業，我們知道，過去為了挽救日漸低迷的電影工業，吸引觀眾進電影院看電影，許多超級明星會集合起來共同出演一部電影，比方說《十一羅漢》(Ocean 11) 這部片，就集合了 George Clooney、Brad Pitt 等超級大咖來共同演出。在此之前，一部電影只有一個超級明星，但是現在可能會有 10 個超級明星出演一部電影的狀況，過去我們曾經有過藝術家與電影、藝術家與流行品牌跨界交流的經驗，但是藝術家與藝術家之間卻很少有類似的合作交流，就我所知僅有 Andy Warhol 和 Jean Michel Basquiat 曾經有過這樣的交流經驗，我想知道您未來有沒有可能會和其他知名藝術家共同交流合作？

是的，通常一個有天賦的藝術家，都會有自己的一套想法，這套想法往往也會伴隨著限制，五個有天賦的藝術家，就可能出現 5 套想法，和 5 種不同的限制。換言之，愈多的藝術家就會有愈多的想法和限制，往好處想我們可以從中選出很棒的點子。我不清楚〈十一羅漢〉的想法從何而來，但就我自己而言，我作畫時也常會徵詢助手的意見，當他們有好的想法和提議時我都會採用，因此我並不是一個閉門造車的創作者。過去，因為時間或機緣不湊巧等種種因素，我雖然未曾和其他知名藝術家共同合作過，但是未來我並不排除這樣的可能性。

如果有機會，您最想和哪一位藝術家合作？

我目前最想合作的對象，應該是電影圈的創作者，比方說像執導並製作 LOST 的 J.J. Abrams，我認為他有很多很棒的點子，如果有朝一日可以一起合作，我認為一定能激盪出很棒的火花。

您對下一步的展望是什麼？

環境，我對於我們所生存的環境遭到如此迅速而大範圍的破壞感到相當憂心，

我希望能夠借由作品來提醒人們去面對這個已經存在的問題，在許多案子的構想過程，我都會去思考，如何把環境的議題加進去，使用更環保，綠化，節約能源的素材。

最後一個問題想請教您的是，您希望人們將來如何記住您？

（笑）我也不知道，我只知道我目前很享受現在的生活，也和公司裡的員工合作愉快，如果將來有一些人記得我，記得「GEISAI」和這裡許許多多的創作，然後從中擷取某些點子，作為靈感去創作出新的作品，我就很滿足了，就像是傳承創作的DNA一樣，不斷激發、衍生出新的靈感。

請您送一句話給從事創作、設計或藝術的人，給他們一些建議或指引。

嗯……相信自己！哈哈！我想大家都會這樣說吧！？

謝謝您接受我們的專訪！

謝謝！您也辛苦了！

Sissel Tolaas

我們在採訪之後成為很好的朋友，她是一位香水設計師，為全世界知名品牌設計香水，自己也發表一些以氣味為主題的展覽。她的背景很有意思，她是挪威人，住在德國，擁有四個博士學位，分別是語言、心理學、化學與文學。這樣既有科學背景，又有很強的語言能力與心理分析能力的人，讓美國國防部曾經想聘請她設計出一套方法來偵測恐怖分子的體味。能以味道作為調查工具是非常了不起的技術，但是 Sissel 不答應，她覺得這樣做是侵犯人權。當我去柏林時拜訪了她的家，是我看過最喜歡的家居之一。

我一直找機會希望可以跟 Sissel 合作創作香水，我本身非常鍾愛香水，能認識一位元以氣味創作的設計師，對我來說實為榮幸。

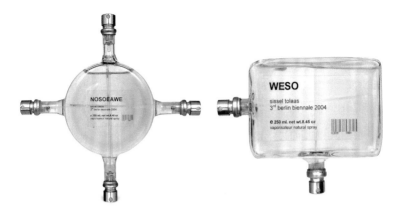

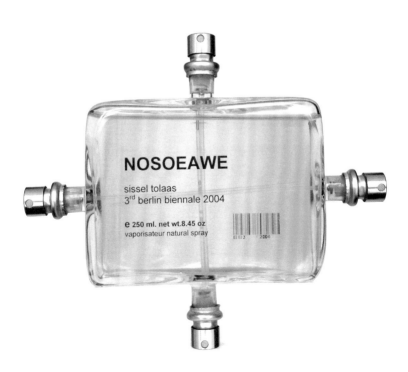

能簡單地介紹一下你自己嗎？談談你的背景。

我是挪威人，在斯堪的納維亞長大。我之前是在美國。因為教育環境的關係，所以我本來是位講師。16歲的時候，有個夢想要成為一個太空人，所以我到美國去。去美國之前，我希望找到未來的計畫。因為這樣，所以我瞭解到如何使用非語言的溝通。

我是在一個很典型的熱帶氣候環境中長大，之後開始在北方的氣候、北方的環境下工作，我學習化學、科學、數學、文學、藝術，我一直想要尋找一個可以把這些結合起來的專業。我一直想把這結合起來，放到我的知識領域中，不管是在有形或無形方面的東西，我都很想要瞭解這些東西如何影響我們。我可以把這些瘋狂的想法投諸現實中，那就是藝術。

把藝術視為一個專業，可以讓你變成你想要成為的人。他們不會去過問你學習些什麼、為什麼學習、你為什麼想要做這樣的事等等的問題。我需要這樣的自由，來做我想做的研究。因為一開始我的研究在我的職業生涯中，是要處理跟人類生活現實有關的事情。我希望把焦點集中在很單純的現實與住在這個星球上的人類，所以，我從天氣裡的最小元素開始研究，並且學習天氣氣象學。我從天氣改變到環境的氣氛，再到心理的改變，我發現相反的氣候會產生一些化學變化，這些化學變化會影響到氣候對於環境與氣候對於人體的一些微妙的化學反應。後來我發現味道，氣味是空氣中最為明顯的因數，那這些東西是化學變化產生的，你對於化學變化有沒有一些基本的想法？你跟這些材料相處，有時候會得到一些好的與壞的結果，不管如何你都會得到某一種氣味。所以這些東西突然之間就出現到我的腦海裡。

當我在做這些研究的時候，帶我到達一個新的境界的研究。在這些研究中，我發現一些氣味的成分，覺得這實在是太有趣了，而且我還有鼻子可以去接受這樣的氣味，並且讓它傳遍我的身體。那跟我知道我必須呼吸才能生存的感覺是不一樣的。對我來說，最明顯的感受就是眼睛看到、耳朵聽到的事物。所以當我開始研究氣味的領域時，發現了這個領域中只有很小的部分被完成，還有很大的部分需要被研究和完成。我決定要從風裡面學習。在九○年代初期，當我

住在某一個地方三年，我學到很多東西，就像我在波蘭學習我的語言一樣。我一直在準備，不管是任何人進到我的生命裡並帶給我一些驚喜。我有一個行李箱準備好了，隨時都可以到世界各地去搜集氣味，這就是我怎麼開始這件事情的。之後，我就開始經由旅遊來搜集很多氣味，來取代我原本的寫作。我搜集了53個地方的氣味，基本上我對氣味的態度是抓住這些氣味，而不是去儲存它們，因為我所抓住的這些原料，不是像空氣一般無法儲存，那些氣味對我來說相當獨特，也非常重要。那些氣味代表著當時的社會環境或我的回憶，我很想把他們帶回去。從這方面來說，我漸漸開始記下這些有趣的現象。到目前，我們基本上已經在三個月內從50種的來源中，精准地從空氣中抓到了65%的成分，這件事給我相當大的鼓勵。這很有趣，因為我可以記得某種氣味，但我沒辦法記得這些。我想要去證實這件事，從1990到1996年，這六年當中，我有八個放置味道的牽引器，我一直想要去學習這些味道，就像我學習A、B、C和1、2、3一樣，所以我也開始用鼻子去聞這些味道。之後，我開始能辨識出味道的層次，也可以舉出上萬種味道。在歐洲，我們對味道有兩種表達的方式，好聞或者不好聞，而不好聞則是無法令人接受的。不管是基於背景、教育、文化，我希望可以把對於氣味的問題集中，在之後的六年裡可以和人們討論。這就是我的背景和所做的事情。

在這過程中你何以維生？

我有很多事情要做，我是個工作狂，無時無刻都有工作，我對身邊的事情永遠都保持著好奇。我也會去找事情來做，也會尋找別人的贊助，來當作研究基金。我來自於世界上的某一個研究團體，這些團體接受許多瘋狂的想法和政策，這些有錢的人很樂於支持贊助我們。所以，我一直以來都沒有在尋找贊助者上碰到任何困難。現在我還是在這樣的軌道上運行，我認為這是一個有品質而且必須的事情，如果你開始這樣的事情之後，你就在這個軌道上。

你如何去抓住？你有很多的規則或測量方式嗎？

我稱我自己為「介於專業間的人」（Professional in betweener），因為我剛剛在一開始的時候已經說了，什麼是藝術？我是介於科學和藝術之間。我在柏林學習

研究，然後開始在紐約幫世界上最大香料香精公司IFF（International Flavors and Fragrances）工作，這家公司主要在研究香味，他們將不同的氣味放入現今社會不同的主題中。我們兩年前開始合作，我們在這裡的目的，是因為我認為氣味與社會的溝通有絕對的關聯性。但是基本上我們的重點不在於去創造味道，而是從現有的氣味當中來做研究，所以這樣來說，公司的老闆必須要很清楚地知道我們的想法，並且瞭解這些研究的必要性。這是一個觸及各種不同領域的好機會。而所謂的必要性，不是去注重內部的關聯，而是往外發展成更大的網路。我不是那種說停就停的人，我並不會停留在某個點，而是會一直往前研究下去。而我對這些東西沒有任何主觀想法，而是很客觀地看待。

你怎麼定義味道？對你來說，什麼是味道？

當我談到這個問題時，我對於詞彙的使用相當薄弱，我無法確切地表達。因為有很多不同的溝通方式來解釋，我很害怕使用到反面的意思，我試著使用「smell」這個詞，因為這個字很有用。普遍來說，「smell」這個詞相當有趣。我可以接受各種不同的味道，甚至別人的嘔吐味道都可以成為一種研究。我發現我們可以去訓練我們的鼻子，其實鼻子有很強的適應性。這個地球的開始是從鼻子，我們有很多不同的人種、信仰，但如果無法聞到對方的話，就無法真的認識。我在柏林一所國際學校，在小孩子身上做很多研究，其實我覺得應該從嬰兒開始做實驗，但太過於困難。所以只好從小學生開始，這是一件不容易的事情，因為我們與小孩子共事，要讓他們瞭解到鼻子的存在很困難，因為他們擁有純淨的心靈、鼻子、眼睛和耳朵。這樣的研究其實不好做，因為每個人在不同的環境中長大，除非你願意去做。在我們的生活當中，有很多已經習以為常的事情，以我來說我想要改變我的生活，要進入這樣的時間就已經花了六年，要把這個想法從消極變成積極非常困難，但在教育上來說是非常重要。所以大家都已經習慣我們現有的溝通方式，但我覺得氣味這個東西才是人類溝通中必須的，但這些要去改變人們既有的模式是相當困難，所以從小孩子做起會比較好。我試著去忘記我的眼睛，我發現這是一個新的里程碑，當我閉上眼睛體會的時候，會聞到一些周圍的事情，這對人類來說是一個很新的發現。

我們能瞭解你可以接受許多不同的味道，但現實生活中氣味無法控制，它是跟隨著時間改變。我們想像把花放到水瓶中，並希望明天還是一樣的味道，但事實上是不太可能的事情。時間這個東西其實是很重要的，有些時候我們把味道放在我們身上，但是它就隨著時間改變了，所以你怎麼……

你的改變是什麼意思？

舉例來說，玫瑰在同一天內不會是同一個味道，味道會隨著時間改變。

對，那基本上是基於身邊的環境。所以當氣味附著到你的身體時，到底是什麼氣味的成分會附著到你身上，所以即使是相同的味道，在你身上跟在我上聞到的是不一樣的。尤其你又四處走動或碰觸其他人身體，那味道就會再改變。所以這基本上是一個味道的綜合，這是很正常的。

在某個層面上你在從事商業性的活動，在創造一個氣味，而這個氣味是當你走到市場上後，有些人就把這些氣味放在他們身上，但這些氣味會隨著不同的房間、環境而改變，你怎麼去控制這樣的改變？當你把這樣的味道放到一個社交環境下，這味道會因為環境或氧化而改變，你怎麼確定你所創造的味道在這時候是大家可以接受的味道？

首先，我試著儘量不要做這樣的事，而且我不做香水。我其實是在複製現實生活中的一些氣味，我無法用自己的鼻子或高科技來抓住氣味，但我可以把它們帶回到人類使用這個氣味的最原始目的。對我來說鼻子就是我們溝通資訊的方式，這個東西會傳到我們大腦，而且這不會隨著時間改變，這才是我在做的事情。我的確是創造一些香味，但這並不是我研究的主題，當然事情總會有變化，但我並不覺得「改變」這件事能引起我的興趣。你懂我的意思嗎？就像玫瑰的味道在這裡或在那裡聞得很清楚，我並不認為那是重點，我會比較著重在鼻子所聞到的味道跟溝通。我當然知道，玫瑰的味道在不同的地方聞起來不一樣，我當然經歷太多這樣的事情了，就像我在紐西蘭聞過玫瑰，也在美國聞到玫瑰，那都是小小的改變，但玫瑰的味道就是玫瑰的味道，我覺得比較重要的是，我們稱之為玫瑰的味道，大家怎麼去定義這個聞就知道是玫瑰的味道。當你把字放到氣味上的時候，會發生什麼事？所以我們真正在做的事情，是怎麼去定

義味道。就像定義藍色一樣，或許有些人最喜歡藍色，我不覺得這是情緒化或私有性的。我就是想要把鼻子所聞到的味道轉成語言性的溝通，研究的方式，比較不是像你所提到的味道改變這件事。

你有提到說你不相信大香水公司所創造的地球村概念，創造一個香水然後賣到全世界，每個地方聞起來都一樣。你比較著重於獨特文化，每個文化有不一樣的識別性，你能多談談嗎？

好呀！當然可以。每個人都有獨特的味道，這是很難以置信的，在七月的時候我在東京的地鐵裡，我沒有辦法聞到任何味道。但在歐洲，即便在有空調的地鐵裡，我還是可以聞到每個人不一樣的味道。這眞的令人很難以置信，我當時非常震驚於這樣的一個事實。我當初到東京，是因爲IFF的相關事宜，那時我就開始提出問題：日本人的香水是什麼？因爲日本人很少使用香水，因爲它們的花就已經非常香了。我想知道怎麼去定義東京這樣的市場，所以在東京很多問題你是不知道的。市場行銷者要怎麼依照每個城市不同的文化背景或價值觀，而去改變它們對於香水的行銷方式？行銷者是不是讓我們跟著他們去聞到一些他想要我們聞的味道？而實際上，我們住在一個用美麗或性感影像，來讓我們購買一整瓶香水或購買某個品牌香水的社會。他們計畫通過媒體將焦點放置在我們如何購買香水的資訊上，然後你就會記住這些資訊然後購買。人們並不是因爲喜歡那個味道而買什麼香水，只是因爲他們喜歡那個品牌才買，這才是眞正最大的問題所在。我們已經無法看到事物的本質，這也是我現在要提出這些問題的主要理由。

所以你不會使用任何人工香味？

我其實沒有選擇的餘地……我畢竟還是住在現代人類社會裡啊。只是，我剛剛說的「其實無關乎你做的事情，重點是你有沒有意識到你自己在做什麼」。比方說，我們一直談論「特質」、「特質」、「特質」，每個人當然都有其獨特的味道，然而，就像追逐時尚潮流那樣，如果你捨棄自己的味道，去使用大家崇尚的香水，那麼大家聞起來或者看起來不就都一樣了，那麼，再去談什麼「特質」有什麼意義呢？我想要借由我的香氛，讓人們重新去意識到自己和他人之間的不同，

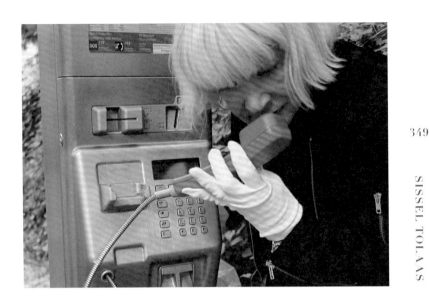

再度好好地和自己的身體溝通，這就是我一直努力在做的事情。先除去所有外在而來的氣味，好好感受一下由你自己身上散發出的味道，然後，再試著從外在世界裡，慢慢慢慢地，找到適合自己的香氛。我們應該讓自己的鼻子去認識自己在不同情況時的氣味，工作的時候、運動的時候，重點是那種敏銳的認識。我並不覺得人工香味不好，應該是說，我們不應該只有一種方式去和所處的社會、去和自己的身體進行氣味的交流。

你覺得是從心理學的角度來看人們天生就有一種意識，想要讓自己聞起來很棒，還是因為商業操作，使人們產生這種想要讓自己聞起來很香、很舒服的意識？

我認為這當然是市場行銷的結果。好幾組人員坐下來去研究探討，定義什麼味道好、什麼味道差，或者這種好味道可以吸引到巴黎的仕女、歐洲族群，還是會銷售到北美、南非等地。不過，我覺得這是錯誤的！我不能接受這樣的事情，人的感知為什麼要被制約呢？雖然你不能像閉上眼睛、搗著耳朵那樣拒絕看見聽見，因為你總是需要空氣、需要呼吸去維生，但是你可以自主決定忽略你所聞到的氣味啊。我就是不能接受為什麼要製造出那麼多人工的答案，去回應身體自然的疑問，哪些狀況時應該要怎樣，哪些狀況時又該如何。

我們試著想要去描繪出你生活的狀況，「藝術」畢竟是件難以駕馭的東西，有時候你也許要四處闖闖、享受人生或者尋找靈感。所以，你的平日和週末是怎樣的呢？你有所謂的生活裡的例行公事嗎？

24小時我都在生活，24小時我都在工作，24小時我都醒著！我無時無刻不在感受氣味，讓它們深深地印在腦海裡，只要我的腦子還在運作，我就在工作。我有無窮盡的熱情，將生活奉獻給對人生的好奇。我想我是個有紀律的人，然而我的生活實在沒有什麼例行公事，起床後開始工作，外出午餐回來繼續工作，有時我會偷懶幾天，什麼都不做，然後又再繼續工作。不過我的確是時常旅遊，去很多地方，做很多研究，翻遍整個地球。

你的公司裡有多少人呢？

我其實沒有公司。不過我有個很大的工作室，還有一個可以和世界各地的人溝通、共事的實驗室，我在實驗室裡和地球四處的人們溝通，探討、分享稀奇的

事物，有時候我會聘請私人助理，不過我的實驗室裡通常是只有一個人。

你曾來過臺灣嗎？如果沒有，我們是不是有榮幸能為你安排一趟臺灣之旅呢？

從來沒有。不過我即將要去日本一趟，還不確定會待多久，不過我會花些時間，看些展覽，好好觀察一下日本的地下社會，試著打破一些我對日本既定的概念。若是想要找些富有藝術性的氣味，我想日本會是個探險的好地方。也許我們可以把臺灣之旅和日本之行整並在一塊兒，那實在太棒了喔！

你個人最喜歡的一次專案或者作品是什麼？

我想是和MIT合作的經驗。這又要回歸到我最大的那個疑慮：身體所產生的有形或無形的溝通。實驗共分兩組，「情緒的身體」和「受道德規範的身體」，我的重點放在是不是可以從人的身體嗅出「恐懼」的味道。我從世界各地找來了16個人，他們都曾遭受其他人類極端的對待。他們會觸碰一面牆，讓牆面吸收他們分泌的汗水，同時，面對這面牆，他們會去釋放自己的情緒，他們尖叫、痛哭，然後分析、重制其中的化學分子。事實上，CIA曾經請我試著借由氣味分析，來找出美國境內的恐怖分子，我當然拒絕了他們，因為這是我做不到的事情。總之，令人非常興奮的是，這16個人的汗水裡的微小分子都不一樣，實在非常有趣！然而，身體的確可以釋放出恐懼的氣味，同時也可以釋放出快樂的氣味。人們實在應該用心聞聞其他人的身體，身體的確可以在無形中進行溝通。

你總在訪談中表示自己最喜歡的味道是自己的汗味？

那是我自己獨特的味道啊。當你去party，你歡樂地與人交流，男人女人相互吸引，然後你們都流了些汗，身上混雜了許多其他人的氣味，這時你身上的味道真是很美妙的。我時常在party裡聞他人的氣味，大家都應該試試，去感受、去認識一下不同情況下身體會釋放出怎樣的味道。

你的人生哲學是什麼？如果要用一句話來告訴人們「人生是什麼」，你會怎麼說呢？

人們一開始可能忽略你，然後嘲笑你、考驗你，最後你就贏了。我想這就是我的人生哲學，我也是這麼看人生的吧。

Winkreative

Wallpaper雜誌的創辦人Tyler Brûlé（現在是Monocle雜誌的創辦人）當初就想到，有很多人來找他們要以「Wallpaper Look」來做企業刊物、廣告、形象、包裝等設計，於是就有了創立Winkreative設計公司的想法。其實我們PPAPER也是，不過是倒過來，我們先是設計公司才創辦雜誌。Winkreative是一家雜誌社開的設計公司，提供大家具有Wallpaper氣質的高質感設計。這是很值得學習的商業模式，我認為所有辦雜誌的都應該自己開顧問公司，比如VOGUE可以開婚紗顧問公司，台灣現在就在做，發揮攝影與包裝的強項，把普通人打造成大明星；而如果你是商業雜誌就應該開投資顧問公司，以其專業財經分析協助客戶投資，我相信雜誌與顧問公司是可以兼顧的。

可以告訴我們你的背景以及公司歷史嗎？

我一開始的工作，是在1989年擔任BBC每週新聞時事節目的電視特派員。之後我繼續在其他不同的電視臺工作，但很快我就厭倦了媒體，轉戰出版界。我以自由作家的身分度過幾年之後，在阿富汗發生一次幾近致命的事件，我花了很長一段時間休養回來後，成立了Wallpaper*。這本雜誌的成功，也催生了我們後來同樣成功的品牌及設計經紀公司。

一開始爲何會成立Wallpaper*？

這件事其實很簡單。我在喀布爾遭到兩次槍擊，在醫院躺了很久，當時就常常思考我的下半生還能做什麼。那段時間，我發現市場上缺乏一種不同形態、包含生活各種面向的雜誌。同時，我很想發展出一種爲讀者量身訂做的雜誌，不論他是住在東京、倫敦或是西雅圖。在東奔西跑籌措經費一段時間之後，終於在1996年九月定稿發行。

雖然是雜誌社，你卻開始接商業案來建立公司的品牌形象，使得傳統雜誌逐漸發展成另一種角色。可以告訴我們這種演變的背後動機嗎？

我想這是因爲Wallpaper*建立了非常明確的指標風格，當客戶要求做出「Wallpaper感」時，其他傳統的廣告公司很難仿而效之。這讓我們在提供服務上先天就占了優勢。

你如何看待你對Wallpaper*的貢獻，以及它對一般大衆的影響？

我想我對Wallpaper*不只是貢獻，因爲我不但想到這個概念，而且眞的創辦了它。我覺得這是我一生中做過最棒的事，有時候卻覺得這是爲了未來更重要、更具影響的事，所以必須經歷的最初課題而已。

爲什麼你離開Wallpaper*之後成立Winkreative？Winkreative跟其他創意／設計公司有何不同？

我不是離開Wallpaper*之後才創辦Winkreative，而是我還在Wallpaper*的時候就成立了Winkreative。這點很重要。後來我離開雜誌之後，2002年把Winkreative重新買回來。

你如何定義成功的品牌？

一個成功的品牌需要 4R：有意義的（Relevant）、辨識度高的（Recognizable）、帶來收入的（Revenue Generating）、有彈性的（Resilient）。這是我所謂的「品牌 4R」。

請跟我們分享 Swiss Air Lines 的案子，你想要達到什麼成果？

我一直喜愛 Swiss Air 的品牌形象，當貨運部門宣告破產時，我們有機會參與他們重新定位的過程，為瑞士創造一個全新的國家貨運。結果我們將停止營運的 Swiss Air 與當地的運輸公司 Crossair，合併之後成立了 Swiss International Air Lines。我們想要創造一個乾淨、俐落、摩登的視覺印象，來傳達瑞士一直以來予人視覺強烈的設計感。

Winkreative 有史以來最大的冒險為何？

這問題很妙。坦白講，我想我們寧願不要冒險。畢竟，我們是來自瑞士的公司。

從出版到設計，然後從品牌定位到現在跨足電視圈，是什麼原因讓你決定為 BBC 製作 THE DESK 這個節目。

很簡單，我喜歡媒體，並且剛好有個可以跟世界最知名與最受推崇的媒體公司做些新東西的機會。

你覺得哪個作品是你的代表作？

我想公司許多案子都非常具有我的風格。雖然不是每一個，但至少有 70%。除此之外，應該就是我在 Financial Times Newspaper 的專欄。我想寫什麼都可以，這對我而言是非常奢侈難得的。

對你而言，每個案子最令人興奮的地方為何？

老實說，我喜歡開球。然後我也喜歡它們完成的結果。我不太熱衷於所有中間的執行部分。我把這部分留給一個很有才華的團隊，他們會確保所有的事往正確的方向進行。我自己則開始追逐另一個新事業的刺激。

哪一種設計或哪一位設計師會感動你？

我喜歡 Stig Lindberg 的 graphic 作品、Borge Mogensen 的傢俱、Sori Yanagi 工業設計作品以及 Antonin Raymond 的建築。

356

「設計」對你而言的意義是什麼？

所有可以改善我生活的事物。

你想重新設計什麼嗎？

喔！很多。

像是為英國設計新的火車系統，還有創辦一個亞洲地區的航空公司，另外我覺得 Sony 現在也很需要幫忙，他們似乎有點失去方向了。BenQ 很有潛力設計出一支外型很讚的手機。為什麼現在全世界的手機都一樣醜？

什麼是「情報服務」？你可以舉一個商業案例嗎？

這有點像你問 CIA 他們在做什麼事一樣。我們為客戶搜集世界的資料，並提供他們一個世界變遷的觀點。如果我告訴你我的客戶是誰，那我一定得殺了你。

你的生活風格會影響你的設計，你如何度過平時的 24 小時？週末呢？

我幾乎是住在飛機上和旅館裡。我每年大概有 250 天都在旅行，大部分都是為了工作。沒有一天相同，這是一件好事。冬天週末的時候，如果可能的話，我會待在 St. Moritz 的公寓，夏天的週末我會待在我瑞典的島上。

你會因平時生活中的任何事啟發靈感，或最近任何特殊的事情？

我最近搭乘日本 ANA 航空的經驗很棒。我想他們是文明的航空業中最棒的奧秘之一。

以你的觀點，什麼是最近五年最棒的發明？為什麼？

電腦無線溝通，例如像 Apple 的 Airport。也許它已超過五年的時間，但我愛所有無線的應用，因為它讓所有難看的線都消失了。

你覺得東方與西方的設計，在外型與功能上必須特別考慮的地方為何？

沒有。我覺得設計一定要功能很棒，外型也讚。就這樣。

你覺得在未來十年，設計師的未來如何？

這要看我們在講的是哪個部分。出版品的設計師將成為更好的工藝師。工業設計師將要找出能夠更快速製作原型，並且在設計中注入更多的個人特色。至於建築師應該具備的基本條件，則是他們必須更努力建立出屬於他們自己、具本土代表性的作品，不但讓客戶覺得更有價值，同時又應用了世界上最新的科技。

請為設計系學生推薦五本書以及 CD。

音樂部分，韓國的流行樂團 Rollercoaster、瑞典的流行團體 Heed、日本歌手 Nobuchika Eri、日本流行樂團 The Emigrants 最新的專輯 Fake and Towa Tei。

書嗎？從哪開始呢？所有 Gio Ponti 的書、所有 Stig Lindberg 的書、所有 Sori Yanagi 的書、所有 Antonin Raymond 的書，如果是文字書的話，我推薦 Giles Foden 的作品。

當你聽到「臺灣」，你想到什麼？請直言。

被誤解的、缺乏明確定位、充滿機會的地方。

當你聽到「中國大陸」，你想到什麼？請直言。

龐大、積極主動、咄咄逼人、具生產力以及有一點點粗野。

對於那些想來 Winkreative 工作的人，你想對他們說什麼？

你是說哪種語言？

你希望死後如何被記得？

一個真誠的新聞記者。

UNStudio

大家可以發現我對荷蘭的設計師情有獨鍾。UNStudio是荷蘭的一家建築事務所,他們曾爲臺灣高雄的百貨公司與忠泰建設負責幾個項目的設計。他們的設計風格是幾何圖形中的蛻變,荷蘭有許多十分傑出的產品與傢俱設計師,比如說Marcel Wanders,而UNStudio無疑是極爲優秀的建築師代表。他們在世界上做很多美術館等建築專案,建築的設計角度總是在粗獷中又充分展現未來感,令人過目難忘。

你們是兩人創辦的建築公司。你與 Caroline Bos 的工作與角色是如何分配的？

基本上，每個案子我都會參與，Caroline 也會參與大部分。她大部分時間都會在工作室裡，工作室就像是一個平臺去讓她寫作，她去做研究及寫論文。我多做創作與執行。我們是一對非常好的組合、工作夥伴，會一起討論如何制定整個設計、尋求更大的彈性、重新去審視建築，將建築重新定位。

你們曾經出版一本名為 UNStudio：Design Models 的書，可否談談你對 Design Model 的看法？

這幾年來，在建築上，電腦仿佛超越傳統的設計模型，電腦可以設計出 3D 的模型，但都是大同小異，電腦甚至超越了設計。設計模型卻應該是沒有限制且極多樣化的，現在我們做出來的，卻要看你的電腦有多厲害，品質有多高，這是不對的。

Design Model 是一個指引，你去執行整個計畫的藍本。我們不斷提升的同時，卻也不要被電腦控制支配，將你的思想理念都實在地實踐。電腦只是將知識、技巧等集合在一起，幫我們重新思考，電腦只是幫我們交流資訊，我們才是去控制素質的人。

你公司的哲學是什麼？

我們注重的是有素質的建築。這不是關於數學、物理或拼貼出一幢建築物，而是整合系統、資訊，如何展視，如何讓形式、體驗以及最重要的資訊傳送，而且還要保持原創性。我最近對很多流於形式設計的建築感到很反感，如果一幢建築不帶任何資訊給使用者，是沒有意義的。

例如你進到一幢建築你覺得很奇怪，這不是贊許，但觀眾可能會因此願意再回去看。就像是一些書籍或音樂，每看一次每聽一次你都能找出新的細節，不同的東西。我們不要只看表面，永遠不要忘記為什麼你想看的原因。我希望我們的設計會是這樣。

你如何挑選你的客戶？東方與西方客戶又有什麼分別？

嗯。這很奇怪，過去兩年我都意外地有不少很注重設計、建築的客戶，例如 Mercedes 他們懂設計，因為他們設計汽車。最近我們與 ALESSI、LOUIS

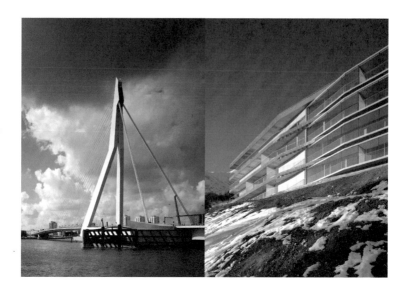

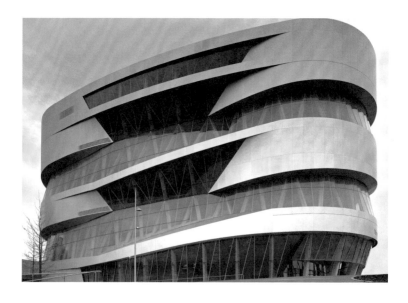

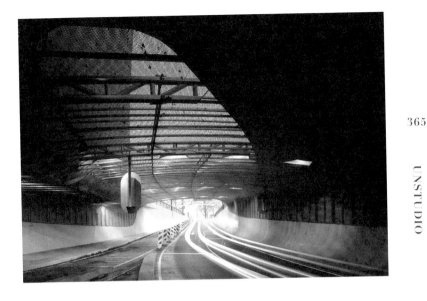

VUITTON等合作，突然間很多品牌都仿佛對設計很有興趣。但其實我不會要求或期望我的客戶很懂設計。我從來不會把「設計」當成「設計」，我只會想如何將我的資訊傳達，維持它的品質。我們一直與客戶有很好的關係，像我們與Mercedes合作，我們只有一個想法，就是不要做一個展場，而是齊集Mercedes所有過去的一個博物館。我們希望我的客戶，有正面有好的影響力，一起去合作做出一些獨特的東西。亞洲客戶很快很急，像我上次在韓國的工作，他們問我可不可以下星期就飛過去開會討論細節，到我真正與他們見面，我才知道原來我只有兩個月完成這個設計，我很驚訝，但我也開始習慣這種模式的運作。相對來說，西方的客戶步調比較慢，較制度化，需要更長更緊密聯繫商討。

你們在高雄的案子，背後的理念是什麼？

那將會是一座全新的百貨大樓，集合所有名店與旗艦店，我相信會帶來新的體驗。我們希望為這個城市建立一個最美麗的地點，人們在夏天時可以來休息閒逛，在室外的公園細賞建築物外觀。我們希望不單是為客戶服務，而是為整個城市去服務，與整個城市溝通。現在世界各地都有各式各樣的購物中心，我不希望我的設計會好像一般購物點般，千篇一律欠缺生氣。

你一直以來，冒過最大的險是什麼？

我覺得每接一個案子，都在冒一次險。因為我對自己要求很高，我喜歡由零開始製造一個東西出來。對於設計，每一次我都會力求完美，這不單只關於它如何完成，而且是它對公眾的意義。

請形容你完美的一天。

早上我會先叫醒我的女兒，與她一起吃早餐，和Caroline聊天，然後我會到街角咖啡店喝一杯咖啡，我是一個頗晚開始工作的人，約上午十點多開始，然後一直工作至晚上七、八點，再回家與家人吃飯。這是一天的工作，有很多人會很驚訝我完美的一天竟然在工作中。但我熱愛我的工作室，我愛與我的同事溝通工作，我喜歡工作室的氣氛，時常都充滿活力與生氣。我喜歡與大家交流花時間去討論設計，我的工作室就如我的小孩。我常常跟我的客戶解釋，我不是只是上班一兩天的老闆，我會特意減少其他無謂的事情和約會，讓自己專注在

設計當中。週末有時我或會在工作室，或者會去購物、吃一頓很豐富的早餐看看報紙、逛書店等。我對書籍有種狂熱，我收集書與雜誌，因此常常買很多七、八〇年代的創刊號舊雜誌。

你認為過去十年最佳的發明是什麼？

環保汽車，用更少汽油，對環境更保護。

你對有興趣應徵你公司的人或建築系學生有什麼建議？

認真留意當代的建築設計。來上我的課，你會學到不一樣的東西。

你希望你過世以後，會如何被人們記住？

這很難回答，因為我活在當下，不會去想死後的事。

Visionaire

他們是除了 Colette 以外，在業界把 Crossover 做到極致的品牌，也是一個值得我時常參考學習的物件。創辦 Visionaire 的成員是三位著名的模特兒，在退休後各自把對於彩妝、時尚、攝影的資源集結起來，用很好的主題跟大品牌合作。有時候我們覺得 1000 新臺幣的雜誌都貴，而他們的雜誌甚至會賣一兩萬塊。從他們每期雜誌的內容和策劃中，我真正體驗到什麼是與時尚結合，並影響時尚的雜誌。它的包裝也可以做到完全令人意想不到的程度，這是 Visionaire 了不起的地方。

請跟我們介紹一下你的背景以及VISIONAIRE這家公司的歷史。

VISIONAIRE是由我、Stephen Gan和James在1991年一起創辦的。當時Stephen Gan剛離開Details雜誌、James是彩妝造型師，而我才剛從大學畢業。當時覺得一切都好有趣。

你曾經想過VISIONAIRE會辦得這麼成功、這麼受歡迎嗎？

我們其實沒想那麼多。

最初你們把VISIONAIRE定位為雜誌，但是它又有別於一般雜誌的形式。你會怎麼形容VISIONAIRE呢？它到底是什麼？

我會說VISIONAIRE是一個多樣貌的流行藝術出版品，它像是把雜誌、藝術書籍和其他物件融合成一樣東西。

VISIONAIRE製作費用最高的刊期是哪一期？費用有多少？

噢，抱歉了，這是我們的機密。

我們好奇的是你們出版的前置作業是怎麼運作的？比方說每一期的籌備時間要多久？能不能告訴我們比較細節的部分？

只要我們要做的主題概念確定了，接下來的製作時間每一本大概要六個月左右。光是發想概念、主題、決定呈現的形式，可能要花好幾個星期甚至是好幾年，我們至少會有六到十個不一樣的idea同時在醞釀，所以很難去區分出制式化的進行流程。Stephen常常外出旅行，他會從世界各地汲取靈感；我時常聯絡藝廊、藝術家，安排合作的可能，也會定期看展覽；設計團隊則大量翻書閱讀，到外頭去晃一晃，和同事腦力激盪一番。大家一個禮拜會聚在一起開個會，互相交換idea、重新整理分配工作。

你要怎麼跟合作對象聯絡呢？他們分散在世界各地，時區也不同，同時又有一堆案子在手上。請跟我們分享一下好嗎？

只要用e-mail，我就可以跟想要合作的單位或藝術家聯絡上。我會跟他們解釋我們正在進行的是什麼，包括這次的概念、主題和呈現的形式，還有他們大概可以怎麼參與這次的issue。有時候他們會答應合作，有時候會拒絕。

你是如何接觸那些公司？又是如何去說服客戶用你的想法和設計呢？

很多有意願跟我們合作的贊助商會主動與我們接觸，有時候我們會自己去找我們想要合作的企業公司。每一期我們會找出我們想要做的是什麼，而這可以如何和企業結合相得益彰。對企業來說這是很棒的合作案，再來就等他們回覆了，不過，如果他們沒有意願的話，是很難說服他們跟我們合作的。

你最喜歡哪一期的製作過程？為什麼呢？

全部！每一期我都很享受製作的過程，也很投入。因為每做一期就是一次學習，我可以瞭解印刷的流程細節、玩具、香水的製造等等。

你認為設計、時尚和純藝術之間的分別是什麼呢？

我覺得這三個沒什麼太大的差別，某個程度上來說他們都是藝術。藝術基本上是傳達出這個世界正在發生的事情。

你覺得當設計牽涉到東方或者是西方文化背景的時候，在外觀或是功能上是否需要有所考慮？

我覺得不需要。

雜誌、時尚和攝影的未來，你認為會有什麼發展和改變呢？

嗯，其實我並沒有太多的研究。

設計師的生活形態會影響他的設計風格。請問你是怎麼分配平日和週末的時間呢？

如果沒有出去旅行的話，我一天大概工作10到11小時左右。其他時間我就看報紙、看電影、去藝廊和博物館走走、上館子、參加party或是活動開幕的宴會，週末則上上健身房、做做瑜珈。

你是否去過臺灣？當你聽到「臺灣」的時候，你首先想到的是什麼？請坦白告訴我們。

我去過臺灣，感覺是很大的城市，融合著過去和現代的感覺。而且我叔叔住在那兒。

當你聽到「中國大陸」的時候，你首先想到的是什麼？請坦白告訴我們。

我很久以前去過北京和桂林，那裡真是讓人歎為觀止。我可以想到的是腳踏車

和美味的食物，而且是一個什麼都可以生產出來的地方。

請你推薦你認爲設計系的學生必聽的音樂和必讀的書。

專輯

Gwen Stefani

Franz Ferdinand

New Order and all Factory Records

Destiny's Child / Beyonce Knowles

書

Designed by Peter Saville

Eiko-Eiko Ishioka

Dreaming in Print : A Decade of Visionaire

Evidence and Autobiography-Richard Avedon

Damien Hirst's book

你認爲進入設計學校接受教育是成爲設計師的必要條件嗎？

我覺得學校教育會讓你比較瞭解設計的歷史和設計技術的應用，但是要成爲一個眞正的設計師是可以自己啓發自己的。

你覺得過去的五年內，最棒的發明是什麼？爲什麼？

iPod。

對於想當平面設計師或是攝影師的人，你會給什麼建議呢？

你應該時時刻刻都在做：一個攝影師就應該不停地在照相，一個設計師就應該24小時都在設計。Live and breathe it!

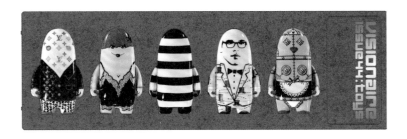

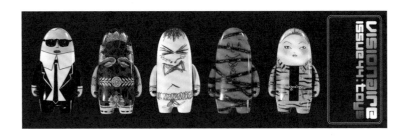

Marcel Wanders

他是世界Top5的荷蘭大帥哥設計師，而且為人也幽默風趣。我第一次見他是
在Puma的東京發佈會上，之後又多次在香港等地碰面。Marcel的作品極具點
綴性，當市面上充斥著極簡與高科技風格產品時，他熱情洋溢的花卉圖案，豐
富而慧點的裝飾紋樣，全然展現了他處理複雜圖案的深厚功力。他除了設計師
身分之外，也是Moooi這個有趣的傢俱品牌的創辦人之一。因此，你可以看出
Moooi與Marcel作品中共通的幽默，而這來自于荷蘭文化的血統，使他創作出
如此別致不凡的作品。

可否談談你的背景？

我在荷蘭的Boxtel出生，於School of the Arts Arnhem畢業。畢業後我曾在一家設計公司工作了兩年，後來加入了荷蘭設計師團隊Droog。1995年，我開設了一家獨立的設計公司Wanders Wonders，專門創作工業設計，同時開了自己的工作室，算是真正開始了自己的事業。於2001年成立的Moooi，也是我事業中的一個重要發展，可以說改變了我對設計的看法。

你對「靈感」有什麼看法？

人們大都通過靈感去得到創意與點子，「靈感」越來越被大家所運用，這是一個非常美麗的詞語，它告訴我們創意點子到底從何處而來。但對我來說「靈感」其實並不是這樣的，「靈感」是我真正想到的地方、我想做的事、我希望奉獻的，我一直希望做一些貼近人性的設計，這不太與科技相關，而是以一個比較感性的角度，去實踐於生活之中，既不學術也不高深，總之非常地貼近現實生活。這就是設計的目標，非常簡單，我從來不相信所謂的靈感泉源來自哪裡，我只是簡單地希望令世界有一點的不一樣。

「你在哪裡」與「你想往哪裡」之間是有一段距離，你知道你在哪裡是不足夠的，你要清楚知道你想往哪裡，才能創作出真正的東西。

你對「設計品」比一般「普通產品」售價更昂貴，令一般人難以負擔，有什麼看法？

這是一個非常合理的差距，我認為這並沒有什麼問題，因為對買家來說，只要他們認為物有所值，他們便自然願意付錢購買，如果他們認為價錢太貴，認為不值就自然不會買。這是非常自然的定律。設計品沒必要平民化或降低價格，讓大家可以消費得起。我覺得大家實在擁有太多，買太多東西了，為什麼你不去買有個性風格的產品，而去買大量生產的東西？我不認為降低設計品的價錢，會令人類提升，更瞭解自身。我們只會更亂買東西，而造成浪費。你根本不能確定是否真的喜愛與值得擁有，你也可以說我是Anti-IKEA的，我會覺得你選擇不去買IKEA的東西，而用相同的價錢去買一個真正漂亮的二手傢俱，好好地用它一段長時間，或者將來更可以將之轉售，這是更明智。這說到底無關乎價

錢，而是關乎你的品味、對品質的看法與要求，我真的認為大家更值得去擁有比IKEA更好的東西，更好的設計品。設計師的角色應該是去做出更好的設計，去喚醒大眾你有更好的選擇，為更多人服務。

你如何平衡你的生活與工作？一天24小時你會如何分配？

很不幸，其實我花很多時間在工作上。有時候我們去劇場看表演，或到藝廊看展覽、到健身房做運動，也有不少時間陪伴我八歲的女兒；其餘時間我都花在我的工作室裡。啊，有時我也會到郊外露營，我其實蠻喜歡露營的。

可以分享一下你為PUMA設計的一系列露營用品背後的理念嗎？

嗯，我們非常認真地坐下來討論我們可以為PUMA設計什麼，想想到底什麼可以吸引大眾，吸引城市社會裡的人。我認為只有在郊外的人才會認真享受郊野而且去露營，是非常可惜的。我相信我們都喜歡大自然，所以我希望以不同的角度去接近自然，我不喜歡人們總是全副裝備，背上大背包，穿上防汗衣，非常認真地去露營，我希望做一些有風格的東西，而且當中充滿趣味，讓使用者方便享受當下那一刻，為自然而歡呼。

你認為設計的趨勢將會是怎樣？

我沒有任何頭緒。趨勢會自然走出來的，而我儘量不去跟隨趨勢，我只創作我真正喜歡的東西，讓世界自然會接納與挑選，如果人們不接納，自然會摒棄，說到底，我還是注重於創作更多貼近人性的設計。

你認為過去20年裡，最重要的發明是什麼？

我想過去20年最重要的是我們創造了新的自己，新的一代。科技雖然越來越先進，但這只不過改變我們做事與活動的方式，但真正帶來改革的，是我們自己。

到目前為止，你冒過最大的風險是什麼？

有時候我回想十年前，我在當時那小小的工作室，我投資了所有時間、金錢、熱情與心血在設計，當時我甚至沒有任何憑據令我覺得我會成功，我不敢想像自己如果失敗了會變成怎樣。當我將設計草稿給技術員看的時候，他們甚至不明白我在畫什麼。我其實並不喜歡冒險，但若你要成為革新的人，就要試著去做一些看似瘋狂的東西。當然，我可以選擇去海邊游泳享受人生，什麼也不做，

但你有信念支持你敢去試，你就會願意去做出不一樣的東西，生活才能改變。

你對中國大陸與臺灣有何看法？

這個問題有點難回答，我對整個亞洲比較熟悉。整體來說，我很喜歡亞洲，它非常大、非常有趣，而且越來越多元開放，改變得非常迅速，且擁有充滿活力生氣的文化。在亞洲仿佛有許多不同的創意準備爆發，啓發著全世界。歐洲對中國越來越有興趣，溝通更多同時有更多商機，也許五年或十年後，歐洲人會更瞭解關心亞洲的一舉一動。

對於設計系的學生，你有什麼建議？

我認爲作爲設計系學生，你應該認真回看你的爸媽與你自己，清楚知道你與你爸媽兩個不同年代的分別是非常重要的，瞭解傳統，才能創新，這樣你才會知道你希望這個世界向哪個方向走，你才會學到更多東西，懂得爲你當下那個世界去創作。

對於有興趣運用設計的企業商家，你有什麼建議？

要運用好設計，就要懂得找好的設計人才，你自然會領略設計帶來的妙處。

你希望你離世以後，會如何被人們記住？

我希望人們認爲我是個有責任的人，並且曾經創作出不少人性化的設計，改善大衆的生活。

MARCEL WANDERS

Filip
Pagowski

當初川久保玲的PLAY系列一出來的時候，其實大家都不知道其中的插畫是 Filip Pagowski 畫的。當初他畫了一堆圖案，川久保玲說我要這個，從此這個愛心，成了家喻戶曉的標誌。一個很好的logo，就是看過後自己是否可以重新畫出來，可以再畫出來，就可以被記憶，可以被記憶就表示大家都會認得。Filip 的成功，就是從 Commedes Garçons 的 PLAY 開始，我們與他合作時發現，他實在是非常的友善親切！他與我們合作過相當多的項目，從 LiNing 到忠泰的明日美術館等，他總是實際參與、親力親為，以他獨特的人文方式表達。我常常觀察像川久保玲、Yohji 這樣的國際設計師喜歡跟誰合作，然後從中學習，很幸運地因此認識了 Filip，與他成為好友，希望今後有更多專案可以跟他合作。

你可以簡單介紹你的背景嗎？

我父母都是藝術家。媽媽是畫家（今年已經80歲了，直到現在還在繪畫）爸爸是已故的平面設計師 Henryk Tomaszewski，而我是他們唯一的小孩。小時候，我經常看我爸媽工作。當媽媽畫畫時，我不能去打擾她；但只要我不問太多問題，我就可以陪著我爸。記憶所及我從小就開始畫畫，而且我對繪畫充滿熱情，繪畫是我的避難所，是我的同伴，也是我的所有。

我父母鼓勵我畫畫，有時會得到他們的指正，但也會因爲好的成品而得到一些獎勵。在學校，我常因爲上課偷畫畫惹上麻煩，但我也因爲畫出來的作品得到同學間的尊敬，他們甚至還會拿東西來跟我交換。我們也沒有漫畫書。小學二年級的時候，有個同學不知道從哪兒取得北歐的漫畫書，當時每個人都無所不用其極地想辦法交換這些做滿記號的漫畫，但沒有人看得懂奇怪的北歐文字，所以大家只能非常純粹地欣賞、分析那些線條還有畫面，這也讓我之後想挑戰重新畫出來。另外我們電視上鮮少卡通，儘管星期天早上有播，但大家通常都還在睡覺。我覺得我們很幸運地小時候沒有受到漫畫、卡通的污染。美國人都已經被這種文化洗腦，而使大多數的人停止他們的視覺接收新的東西。這就像吃習慣垃圾食物不允許味蕾培養敏銳度去品嘗真正的美食。

你怎麼開始你的插畫藝術家生涯？

我很早就知道我命中註定做個藝術家。我覺得當一個畫家很酷，但我更喜歡商業平面藝術，因爲那必須用聰明巧妙的方法來解決問題，讓事情變好。所以盡管我在華沙藝術學院裡完成我大部分的學業，積極地在我父親的班上學習畫海報，在其他老師的課學插畫，但我在畢業前就離開波蘭，前往紐約，然後就開始爲報紙與書的封面畫插畫。我的工作不多，因爲許多藝術總監抱怨我的個人風格太強烈，他們總是說：「你的影像非常強烈」但我天真地以爲那是種恭維，直到一位在 Doubleday 出版社工作的年長藝術總監跟我解釋，他認爲他可以看到我的天分，如果我能重新準備我的作品集，他會考慮給我一份工作。結果我很懶得做這件事，所以一切就成爲歷史……

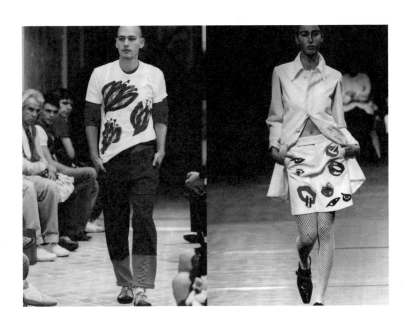

FILIP PAGOWSKI

PLAY
COMME des GARÇONS

你的設計哲學是什麼？

我對設計的想法，從我還在華沙念書的時候就開始醞釀。1960年代在波蘭有一群相當重要的平面藝術家，這些人的創作也就是外界所稱的波蘭海報學派。由於我父親比大部分的藝術家年長一些，自然成為那波新海報運動的指標性人物。那是一段被世界推崇，鮮明而且容易辨視的三十幾年，但當新的政治情勢來臨；惡劣的經濟環境導致收入越來越少；年長的設計師退休；年輕的創作者迷惑於西方視覺的創意（也就是流行文化）逐漸取代了當地的視覺語彙，而使這波運動終於在八十年代結束。這些藝術家包括：Jan Lenica（以卡通電影聞名）、Roman Cieslewicz、Jan Mlodozeniec、Waldemar Swierzy、Franciszek Sarowieyski、Wojciech Fangor（同時也是位成功的畫家）、Jerzy Jaworowski等。他們的一致性在於他們作品中以複雜熟練的想法，融合簡單的技法，創造出富裕、有趣和有力的影像。

他們受限於貧窮、戰爭破壞、政治所造成的不快樂，同時在技術支援上的經費相當短缺。攝影太貴而活字排版方式基本上也不存在了，因此，有大量的影像都是源於結合手工印刷的繪畫（通常都相當地有個性而且主題明確）。一個好的設計師必須是一個天才手藝者，懂得欣賞字體學（typography）而且有能力預見他的作品在低品質的印刷水準下，能夠保持圖像的有趣和可溝通性。

這一切環境都迫使設計師，如果想要成功，就得培養相當明確的設計語言。也因此儘管每個設計師都有非常顯著的個人風格，但他們對於設計的態度卻讓他們團結。相較于現在超過99%連畫畫都不懂的平面設計師（日本除外），他們的與眾不同，反而帶來另一道不可小覷的特殊風格。

現在，回到我身上。我離開波蘭的時間越久，我越覺得這些傳統帶給我的影響，是這個電腦時代裡冷漠與機械化的解毒劑。用我的文化根源，結合我看全球化下的現代影像文化，所發展出的創意，就成為我的哲學。

你出生在波蘭現在住在紐約，哪邊是你生活或居住最喜歡的地方？

我從未真正在波蘭工作過。當我開始住在紐約後，我在一些波蘭的出版社做過事。這非常有趣，但從這樣的角度我不敢說我瞭解波蘭的插畫或設計市場。看

見我的一些朋友們在做插畫或設計，我覺得他們的工作相當多彩多姿而且有趣，即使這和我還是個小孩所看到，或在華沙藝術學院念書時有些不同。

你認爲你哪件作品最能代表你？

我不認爲有哪一件單獨的作品能夠代表我的專業，原因是我仍然希望，未來仍有作品能夠讓我和其他人更驚喜，也想探索比我現在認爲更多、更好、更不同的我，我覺得我還在成長⋯⋯

在每一個案子裡，最引起你興趣的是哪部分？

說到這，我必須承認我與 Comme des Garçons 合作的過程，使盡了我所有才華，而且讓我感覺我是個全方位的平面「設計家」。這大部分要歸功於直接、簡單而且邏輯性哲學的川久保玲聘請我時，她給我相當多的信任。我知道 Comme des Garçons 作品的品質，也期許他們會有相當多的要求，我卻非常快地瞭解他們就是想要我所代表的獨特性。這表示他們百分之百地相信我，而且想要我的建議和解決方法，而不是只是要我去執行他們的想法。我想，這讓我做得更好，想得更深，而且更樂在其中。

客戶經常沒有完全看到，我爲他們做的這些作品裡的潛力。他們對於某些出乎意料的驚喜感到困擾。但與 Comme des Garçons 的合作，我總是驚訝於他們使用我的設計所衍生的創意應用。

你目前所遇到最具挑戰性的案子是什麼？爲什麼呢？

每一個我在做的案子，對我來說都不同。因此，情緒、感覺和態度上全面地轉變，可能會從悲慘到非常快樂，有時我會以戲謔的心情檢視前一件作品。當然，我們通常從一開始就明白事情不會成功，如果眞的成功的話，那是一件令人興奮的事情。

具挑戰性的案子也是同理可證。案子有大有小，有簡單有複雜。也許，有時只是單純害怕，但我相信工作會接二連三地來。因此，所有的工作都應該認眞對待免得這個連續性斷掉。規模通常意味著重要性，因此我對案子的整體概念感興趣。大的案子或更複雜的案子，意味著需要更多計畫、策略和協調。但就像是大戰役與小戰役，仍有人會在小戰役中喪生，所以提高注意力是必要的。

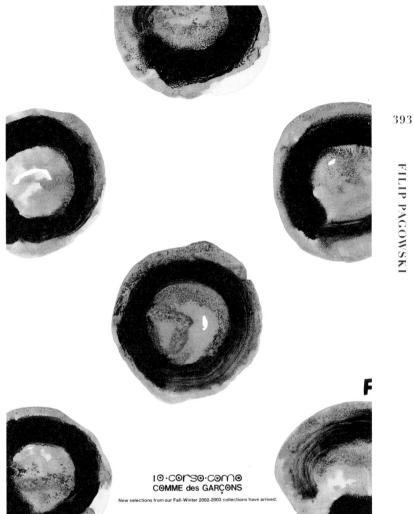

10·corso·como
COMME des GARÇONS

New selections from our Fall-Winter 2002-2003 collections have arrived.

挑戰也會來自客戶、任務的屬性、一個企劃所要傳達的資訊，或環境和大眾會得到的衝擊等等。有些真的很困難，有些只是在於誰能為視覺想法找到正確的平面設計語言來溝通。

在你事業與生活上目前所碰到最大的危機是什麼？

最大的危機是身為一個自由工作者，得為自己奮戰。決定來紐約使我成為「平民」。但當時我不知道，那時候太年輕，好奇而且天真，這也意味著勇敢跟愚笨，或都有。

對你來說顏色是什麼？

顏色非常重要，通常具有決定性的效果，但我鮮少關注他們之間的細微差異。顏色就像是聲音，而我希望有個好鈴聲。讓我試著用畢卡索的觀點來描述：他認為當他無法使用藍色，他就試著用紅色，就會產生一種效果。當然那是一種誇大的說法，卻代表了多重意義。顏色是一種抽象的工具，就像是音樂裡的聲音，一種與現實較少連接或可以參考的東西。

你認為 Fashion 是什麼？

Fashion，哇，那是個大問題。這樣說好了，風格在所有事物當中都相當重要。食、衣、住、行、說、寫、設計、思考……任何事，風格就像是種優雅，如果你能表現得宜或表現自己，而使自己成為某種風格，對我來說那就是 fashion。當然，fashion 也有另一個面──趨勢奴隸般的人，執拗地選擇做個追隨者，而不願成為獨立思考的人。那非常無聊，而且一味追求 fashion 的人認為平凡人很可悲，但其實他們跟自己最想劃分界限的人一樣可悲。我認為 fashion 是種獨特與原創，而不是反應自己是否跟得上潮流（同理也可說明所有的視覺藝術或流行文化）。我沒像一般人認為得對 fashion 那麼有興趣，這樣比較健康，而且不用太努力就可以遠離不當的媒體。那並不代表我不喜歡美麗、設計良好的衣服，或者說我不讚賞那些剪裁技法。我 7 歲到 11 歲那個年紀時，在我父親的工作室中，發現一本有關各年代的戲劇服裝書，並且為它深深著迷。我結合了這些不同的樣式（從以前到現代）融入每天畫的騎士、希臘和羅馬的士兵、海盜、牛仔和印第安人，還學習基本的裁縫技巧，我還為我的泰迪熊縫製了一套海盜服。

我甚至想過長大後，我會成為一個裁縫，當時還不知道有時裝設計師這樣的行業。這些讓我知道，對fashion來說，都只是不同的年代、不同風格和不同樣式而已。總括來說，fashion是一種發自內心的優雅。Comme des Garçons和一些日本設計師、Adeline André、Vivienne Westwood等，都是我喜歡並且尊敬的。

對你而言，電影是什麼樣的東西？

從前電影、導演和製作電影的技術對我相當重要。我說從前，是因為現在的電影對我來說不再那麼具有分量。這是我的印象，我並不期待一個認真去從電影中尋找快樂的20歲年輕人同意我的想法。但最近我比較少看見像是1978年以前的電影裡，具有張力，有清晰的意念，整體也很一致。有些事情改變，像是大量的外星人、星際大戰等類型的電影，讓藝術形式減少了，當然還是有些例外。有時我也懷疑是不是字彙愈加貧乏了。也許是時候該有新的形式或新媒體的出現，帶給我們像是100年前電影給大眾的衝擊。八○年代中期，我那時製作音樂錄影帶，並且嘗到整個過程和工業的新滋味。1987年，我製作了一部12分鐘、只有兩位演員的電影，並且加入由Arto Lindsay和Nana Vasconcelos製作的有趣音樂。之後我開始製作卡通，並且非常樂在其中，我非常希望能多做一點。當然，電影製作中有太多最好的方法去呈現一些事物，如何去營造一些感覺、氣氛、情緒等等，這些都非常令人興奮和瘋狂。

你怎麼描述或定義你自己？

我怎麼能描述或定義我自己？

你和其他平面設計師有什麼不同？

和其他平面設計師比起來，我來自一個不同文化的世界。生長在六十到七十年代的波蘭，被風格明確的平面藝術和藝術環境所包圍，我的雙親也是藝術家，這些都對我有決定性的影響。我學習去掌握有限的優勢，甚至去享受它們，我盡可能地利用素描將影像做到最好，而不是利用既有的影像去做（譬如說攝影）。那是必須的，因為波蘭的平面設計或印刷工業相當的匱乏，相較於那時候的西方世界或日本來說，在技術水準上相當局限。但這樣的情形，迫使設計師或平面藝術家們，能夠發展出一種不同、獨立而且具有更多創意和到現在都適切的

視覺。(舉例來說：Comme des Garçons 在2006年秋天的男裝秀裡，使用了四張我父親，Henryk Tomaszewski，六〇、七〇和八〇年代不同的海報，在襯衫、夾克上表現不同的創意。)也許我從來沒有學習到攝影的魅力和張力，如何去應用在平面設計上，因此，我對充滿「home-made」的作品感到舒服是很自然的。另一個對我的影響，反而是自由，沒有任何商業壓力，沒有廣告，也不用替客戶擔心賺錢或賠錢。我認為這些可以定義50%的我，而另外50%則是我離開祖國後，在紐約的一切努力。所以，我真是矛盾……

你接受客戶委託時，你的顧慮是什麼？你怎麼決定接受與否？

我很少在接受客戶委託時，考慮怎麼去做。工作就是工作，而我必須去做。有時候你可能會對有些工作失望，也或許有些案子和我相當契合，但每一個案子都是我們應該接受的挑戰。當然，有些案子和我的政治或商業立場明顯不同時，我可能會拒絕，但我喜歡多樣化的工作，以及許多不一樣的客戶。我在其中找到樂趣，而且讓我的領域變得更廣。

可以和我們分享一些你和川久保玲工作的經驗嗎？

和川久保玲一起工作永遠都是個經驗。我已經在早先說過，和Comme des Garçons一起工作非常有趣。不幸地，有極少的客戶能夠像她一樣那麼有自覺、閱歷資深、在視覺上相當大膽，願意讓原本的需求來適應一個新穎的視覺。也因此，除了開始明確，這些工作完全開放，沒有方向，甚至沒有特定方式可以解釋。有了大量的自由，卻創造了一個挑戰，如何對準目標去實踐，因為大部分人其實都不知為何而創作。我偏向依靠感覺，而我都會做合要求的作品，去掩飾我的不足同時提供更多不同的解決方法。川久保玲通常都會將我這些額外發展出來的提案，用在Comme des Garçons其他的案子上。當然，Comme des Garçons是一個會讓我興奮也能激發我靈感的客戶。當川久保玲選擇要我在1999年秋天與她合作，這代表她認同我的作品值得與她的設計相提並論，讓我感覺非常榮幸。

其實我與Comme des Garçons之間有段非常有趣的故事……我第一次替Comme des Garçons工作是在1999年11月底左右。那是一本女裝的brochure

（包含9個畫面：黑色蒼蠅、貓、朝鮮薊、山等等），將會在2000年擺放至店面。他們不讓我看女裝，希望我的作品不是依據他們的作品，而是要很「我」的圖像。由於我製作了很多，所以他們從中挑選了九張，同時使用在其他地方──兩張用在Comme des Garçons的襯衫廣告，還有一兩張用在節令賀卡。接著，身為Comme des Garçons的商業總監和川久保玲的老公Andrian Joffe問我，是否有興趣為2000年男女秋裝設計圖像，靈感來自龐克運動，但需要將視覺「更新」為2000年的版本。接著2000年三月又做了一本brochure──白色小鳥襯著灰色背景，還有些我已經不太記得的元素。從那時候起我就一直斷斷續續地和他們合作。「PLAY」這個系列的構想在2002年生出。那時還有其他，像是「robe de chambre」在日本的圍巾系列；Comme des Garçons在米蘭10 Corso Como及在巴黎的Collette，還有無數的賀卡和通告。我最新的作品是「PLAY」紅色心形系列的「表弟」一個綠色的心型logo。

我計畫也希望和Comme des Garçons有更多的合作機會。去年十月我才和Adrian在巴黎就討論了一些可行的計畫……但我跟Comme des Garçons有一段長久而隨性的關係。從八○年代早期，我當時的老婆Dovanna是個時裝模特兒，開始在巴黎替Comme des Garçons走秀。當時我們也和我們的雕刻家朋友Daniel Wnuk，一起創作了結合表演藝術的時裝秀，由Dovanna穿著水泥製成的洋裝組成，並且在紐約的Danceteria演出。之後我們將表演的照片寄給川久保玲，她回了一封很長的信給我們。然後通過Dovanna，我認識了在美國負責Comme des Garçons的人，在某些場合上，他還讓我在紐約當Comme des Garçons的模特兒。之後，1992年我去東京旅遊，我碰到了Comme des Garçons的人。他們非常大方地帶我母親和我體驗東京（邀請我們去看Comme des Garçons還有山本耀司的秀）。同一年夏天，我又被請去參與Comme des Garçons在巴黎的男裝秀中當模特兒，而我只是一群非模特兒中的其中一人。其他人還包括Lyle Lovett, John Hurt, Osie Clark, Brice Marden, Jon Hasell等等，都是些非常有趣，非常成功的藝術家、演員、設計師、音樂家。接著，就是1999年的合作案了。好笑的是，川久保玲完全沒察覺到我之前替Comme des

Garçons做了什麼。她想用我是因為她「發現」了我的作品，而不是通過一些人際關係。DUTCH雜誌在2000年11／12月號（30期）做了Comme des Garçons和川久保玲的專訪，而川久保玲在訪問中如此形容我：「我想在2000年的秋冬呈現強大的活力。這是我對最近看到了無新意的無聊衣服所作的憤怒反應。我最初的想法是表現搖滾朋克文化內固有的能量，而能使它符號化的是Pagowski，一個在紐約的藝術家，他極出色的圖案和筆觸，在此季裡將這種精神捕捉得活靈活現。」也因此之後執行編輯Rebecca Voight打電話給我，確認是否有我這個人存在，因為她從未聽過川久保玲如此讚賞一個人。

和Diane von Furstenberg一起工作是怎樣的經驗？

和Diane von Furstenberg合作其實是個意外。她在○六年的春裝，還有Bergdorf Goodman百貨主辦一場紐約新當代美術館的義賣活動中所設計的洋裝與汗衫上有使用我的一幅畫。結果○六年的夏天，Diane von Furstenberg委託我為○七年「關於夏娃All about Eve」春裝發表秀中主要的洋裝設計圖案。那是個非常具體的圖案，一條蛇圍繞著洋裝本身及穿著洋裝的人體，而我試著讓蛇的圖案連續，不會因為任何的接縫而間斷。但從我接下這個案子的當天就慢慢演變，結果必須讓圖案與春裝的其他系列相稱協調。我到今天都還不知道到時候在店裡面的結果會怎麼呈現，這不是我能夠決定的。

這兩個設計師完全不同，一個是代表美國時尚主流，另一個則在這三十多年間掀起時尚界的革命。她們兩位我都非常敬重，也希望能夠有再和她們合作的機會。儘管和她們兩人合作的經驗、兩人作品的風格都大不相同，但我都非常欣賞而且總能夠從中學習。

你的創作概念都來自何方？

概念來自我的腦袋。有時，那就像火花，有點像「啊！想到了」的經驗，有時候會從插畫、素描或其他的方式出現。有時你也可能看到毫無相關的東西，卻能引導你發現答案。

技術有提高或改變你的工作方式嗎？

我使用的技術非常有限。假如我使用電腦，主要用來找到最好的協調性，或修

圖。我在家會多使用電腦來盡可能發展我的風格，但那對我來說還只是個實驗性階段。我對於卡通連續畫面大部分還是靠思考，雖然我知道電腦可以給我更多的選擇。通常，我喜歡在不受電腦控制的環境中，發生的不完美和意外。我到現在還使用有某些色彩選擇的老舊模擬黑白影印機，印起來像舊式的平版印刷一樣。

你最喜歡的藝術家或設計師是哪位？為什麼？

我不知道誰是我最喜歡的藝術家，有太多好的藝術家可以選擇。我的品味相容並蓄，而且我也很喜歡這樣。許多形式的藝術都能激發我，像是平面設計、插畫、繪畫、雕塑或建築。我喜歡電影，也喜歡戲劇（當我住在波蘭的時候），越多視覺元素越讓人愉快。有太多概念或裝置的藝術，通常讓我感到無趣，像是那些帶有有限視覺影響，由文本、說明或理論主導的文學作品。

這些是我所列舉，對我視覺呈現有相當重要影響的人：

Pieter Bruegel the Elder

Saul Steinberg

Antonio Tapies

K2 design group（日本）

Witkacy（波蘭藝術家，1939年過世）

Alberto Burri

Ana Mendieta

Pawel Susid（當代波蘭畫家）

Norman McLaren

Caspar David Friedrich

Gordon Matta-Clark……

為什麼呢？因為它們非常特別，深刻、明確、真實、充滿張力和獨特。這不表示我就會抄襲他們作品，但他們的確啟發著我。

誰對你的影響最深？

這是上個問題的延伸。我不知道，那比較像是一種感覺或是對我藝術上明確方

法的影響。包括我的父親，Henryk Tomaszewski，他是個海報畫家、插畫家、佈景設計師，也是教育我的人。同時我的母親，Teresa Pagowska，也是個畫家。我在他們陪伴中成長，觀察他們並且傾聽他們，我喜歡他們的作品，如果說我沒受到他們的影響，那是騙人的。最近，我也常用我女兒反對我的意見來衡量我自己。

你最近日常生活中或有什麼重大的事情帶給你啓發嗎？

事件和情境都會啓發我。不過我時常不知道它已經發生，之後我才會在我的作品中發現。我相信它不斷地發生，這樣是很好的，否則我將無法在商業環境中生存。

生活態度影響作品，你通常怎麼度過日常的24小時？週末呢？

我是個自由工作者。我也許同時有許多工作，或者一個也沒有。也許是星期一或星期天，我常會在我工作室附近散步，以對於我所沮喪的事情想到一個視覺上的解決之道。或者，我也可能工作到凌晨四點（我喜歡在晚上工作），有時我也會追蹤那些我正在等待的客戶電話。我也許會在城裡亂晃，去安排工作、採買、和一些人見面，或去談一些可能賺錢的工作。或者在電腦上剪輯一些音樂，在長島的大西洋海岸游泳，在加拿大或法國的阿爾卑斯山滑雪。所以我通常在早上十點前起床，然後電話開始響，做早餐，收電子郵件並且整理一番。這讓我更快進入工作狀態，因爲工作很少在傍晚五六點前開始有進展……

如果你不是個平面設計師，你覺得會是什麼？

很多吧。我喜歡旅行、我好奇心很重、我喜歡歷史……我喜歡音樂而且它是很抽象的範圍。

你認爲當代設計是什麼？它將何去何從？

我對當代設計觀點有點模糊。我對電腦有著很複雜的情緒，對於擁有電腦效果後，不知道自己這樣的職業是否有新的定義，卻又對電腦這個工具有宗教般的崇拜。

電腦使現在有成千上萬的人都自稱自己爲「平面設計師」。一方面可能是好的，電腦讓人有自信、能力，而且也爲這樣的藝術表現工作打開了一扇門；另一方

面卻也讓這個職業變得平庸，好像每個路人都可以做。

而且現在傾向由藝術層面轉為技術層面，平面設計師變成了平面技師。我幾乎沒看過全靠電腦創作出來的作品，能讓我驚訝或是讓我有所啟發。人都需要一些參考以激發創作的靈感，但現在卻都變成電腦程式，而且現在每個人用的軟體硬體都相同，這代表每個人的思考方法也都延續相同的模式。也許因為地區間的界線逐漸模糊，所以瑞典跟南非，或是波蘭跟阿根廷的作品，看起來差不多，表現方式也大同小異。真正受害的是原創性、獨立思考和真正的創意。但其實我也沒那麼在乎，畢竟一個人的創作要專心在他／她個人的藝術性／設計感／視覺真實，才能去發展更個人更深層的作品。希望有一天可以被這樣的藝術家們圍繞，這樣我就能夠將自己的影像拓展到相同的地步。對電腦我有最後一句話說：顯然現在我們並無法忽略這個工具，但應該要有方式讓年輕人試著用頭腦和想像力去思考畫面，而不是運用電腦，或是使用已經出版的視覺解析刊物，通常還有著令人存疑的美學品質。我認為概念應該要試著無中生有，然後再從五花八門的技巧中，產生新點子。

以你來看，過去五年最好的發明是什麼？為什麼？

誠如你所見，我不在乎那些發明。每天都有東西被發明，但除了醫學或是解決饑荒的方式，每件新發明都加速並節省時間去填塞某部分，似乎總是很自然地塞到最大值。 到了最後我們的生活品質有比較好嗎？我們的工作、我們生活中的愉悅有因此而被改善嗎？有了更多的時間，我們有更輕鬆或更有創意嗎？更別說一連串與製造目的不相關的環境污染和垃圾。速度的變化令人著迷但也可能失控，我真希望發明一個系統能夠激發人們對地球的重視，而不是只想著怎麼賺錢然後把地球搞壞。

可以給想要成為平面藝術家的人一些建議嗎？

給未來的平面藝術家一些建議：做你自己，樂在其中，學習不同的文化和傳統，假如在中國，請學習你們美麗的文字。學習使用毛筆和墨水來做字體圖像，反抗美國垃圾，好好想想！

THINKING MAN'S CLOTHING

© 1994 Barneys New York

Some men think a lot about what they wear. Their clothes express
their uniqueness. We think about the thinking man. That's why we have
a large roster of forward thinking men's designers:

Costume Homme	Joe Caseley Hayford	Manos Zorbas
Dirk Bikkembergs	John Rocha	and
Fabrizio Del Carlo	Joslyn Clarke	Nigel Curtiss
Jean Colonna	Lainey Keogh	just to name a few.

BARNEYS
NEWYORK

BEVERLY HILLS 9570 WILSHIRE BLVD 310 276 4400
COSTA MESA SOUTH COAST PLAZA 714 434 7400

© 1994 Barneys New York

Go no further. We have the ultimate in chinos, jeans
and corduroys: Mason's, Diesel, Katharine Hamnett and our own.
Exceptional fabrics, great fit, starting at $85.

BARNEYS
NEWYORK

BEVERLY HILLS 9570 WILSHIRE BLVD 310 276 4400
COSTA MESA SOUTH COAST PLAZA 714 434 7400

你的下一步？

我的下一步？我不知道，我想要更令人驚喜，我希望那對我來說，很巨大、有趣和充滿新意。

請你推薦五張CD、五部電影和五本書。

<u>音樂</u>

There's a Riot Goin On Millen-Sly & the Family Stone

Afro-Cuban Jazz Sessions-Machito, Chico O'Farrill, Charlie Parker, DizzyGillespie

On the Corner-Miles Davis

Music for 18 Musicians-Steve Reich

Le Mutant-Brandi Ifgray

Anything before 1970-The Kinks

Paid in Full-Eric B & Rakim

Four for Trane-Archie Shepp

<u>電影</u>

Point Blank-John Boorman

The Hired Hand-Peter Fonda

Cul de Sac-Roman Polanski

Go to Island of Love-Walerian Borowczyk

The Passenger-Antonioni

The American Friend-Wim Wenders

Johnny Guitar-Nicholas Ray

<u>書籍</u>

Homo Faber-Max Frisch

Bend in the River-V.S. Naipaul

Collected Short Stories-Izaak Babel

God's Little Acre-Erskine Caldwell

Master and Margarita-Mikhail Bulgakov

Diaries-Witold Gombrowicz

Heart of Darkness-Joseph Conrad

Short Stories-Julio Cortazar

你可以列舉出在紐約或華沙，你最喜歡的餐廳、咖啡廳和書店嗎？

餐廳（紐約）

El Portal-（墨西哥家庭風格）on Elizabeth St., below Spring St.

Balthazaar-（法式酒吧）on Spring-Crosby

La Caridad-（古巴華人餐廳）on Broadway at W78 St

書店（紐約）

Strand

餐廳（華沙）

U kucharzy-on Ossolinskich St in the Europejski Hotel building（波蘭菜，
氣氛很棒，食物也很好吃），抱歉沒辦法多說，我常跟我媽媽去那邊吃東西。

書店（華沙）

In the Zacheta exhibition building（波蘭和外國藝術書）

當你聽到臺灣的時候，請坦率地說出你的感覺？

蔣介石。製造業。顯然是個漂亮和有趣的地方。

而當你聽到中國大陸時，你會想到什麼？

中國，很多人；天安門廣場；悠久的歷史與藝術，還有煙火；中國菜；發展迅速；
有趣、不同；電影工業；毛澤東的夾克（我很想要一件藍的）；北京、上海、香港、
天山、西藏⋯⋯一種力量。

當你過世後，你希望如何被人們記住？

我希望人們記住我是一個有做過好作品的人，這些作品歷久彌新，而且對於偉
大這件事有些貢獻。

Stefan Sagmeister

Stefan Sagmeister是奧地利籍的設計師，他曾在香港的Leo Burnett廣告公司擔任藝術總監，後來到紐約自己開了設計公司。他在紐約時，曾在一個叫M & Company的公司工作，我在羅德島念書的同學之前在那裡工作過，所以我也去過那家公司。M & Company別有來頭，他們就是COLORS雜誌的創辦者，受Benetton委託而創辦的，因以社會議題為角度來做這本雜誌，所以帶有M & Company血緣的Sagmeister，他的作品也充滿這樣的精神。他的作品中那些在身體上的圖紋與字串，意味著他對社會現象關注的深層含義，而非一般設計師只專注于美感的追求。因為他獨到的見解，使他成為PPAPER少數報導的平面設計師之一。

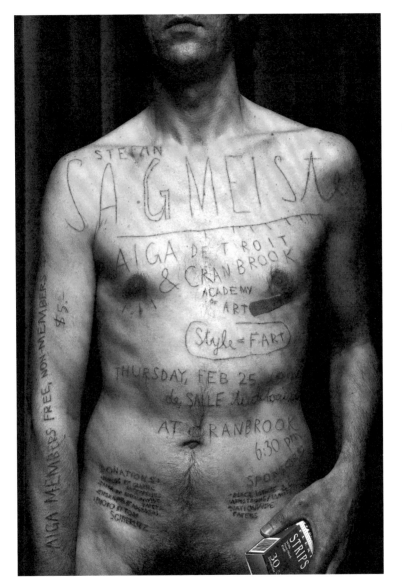

請你和我們談談你的背景，以及你設計公司的歷史？

以下是我的個人生平：Stefan Sagmeister，奧地利人，維也納應用美術大學的平面設計學士，紐約Pratt設計學院碩士。1993年，在紐約成立「Sagmeister Inc.」，以平面設計及包裝為主，服務的客戶有Rolling Stones、David Byrne、Lou Reed、Aerosmith以及Pat Metheny等流行樂團。作品曾榮獲四次格萊美獎提名，並多次獲得世界級設計獎項。2001年，由Booth-Clibborn editions出版個人作品集，書名為Sagmeister, Made you Look。

你為什麼想要成為一個設計師？

因為我不想要成為一個純藝術家也不想當一個工程師。

哪一件作品最能代表你的精神？

我的書：Made You Look。2008年一月會有一個新作品，這本書的標題是Things I have learned in my life so far，那會更有代表性。

你認為設計能觸動人心嗎？為什麼？

當然我也會在這方面努力，我過去也曾經被許多其他設計師的平面設計作品感動過，譬如說，Rolling Stones的「Sticky Fingers」（髒手指）專輯；還有一位年輕設計師稱自己為紐約地鐵的「True」（真理），他將許多鼓勵生命的影像以地鐵安全規範說明的形式做了系列作品，並展列在整個紐約地鐵中。

不過，你在你的書中提到這是不可能的，難道你不認為以作品感動人心是很重要的嗎？你本身試過嗎？

事實上，我當然認為這是重要的，只是很難。我唯一能想到一個我本身讓人感動的例子，是有一回我的朋友Reini從維也納到紐約來玩，他很擔心這些世故的紐約都會女子不會理他，他會一個人孤伶伶地晃蕩，於是我們用他的照片做了一張海報，標題寫著：「親愛的女孩們，請善待Reini。」並把這海報四處張貼在下東區。他非常感動，並交到了一個女朋友。

你的作品曾受到純藝術的影響嗎？

是的，某種程度上，我簡直就是紐約Chelsea區活脫脫的藝術迷。

那麼，你能舉出幾個影響你的藝術家嗎？

例如維也納行動派畫家 Brus、Muehl、Wiener、Vic Muniz、Janine Antoni，當然還有其他人。

你認為設計與純藝術的不同處為何？

我個人最喜歡 Brian Eno 對藝術的定義，他說不要把藝術作品當作一個個物件，而是當作「引動一連串的體驗」，於是，你可以因欣賞 Rembrandt 而產生藝術體驗，或是欣賞 Andres Serrano 或是欣賞一件平面設計作品，都有可能。

不過，我並沒有興趣成為一個藝術家，雖說當今的藝術圈內產出極大量的優秀作品，比較之下，十年前的藝術作品比當今二十一世紀的作品更能感動我，我發現藝術圈本身仍處於低下階層，而且在畫廊間的通路並不完整。

現在，儘管有許多說法模糊藝術與設計的界限，我仍認為它們彼此並不相通。

不過，在某幾個歷史時刻它們也曾共存共榮過，如上世紀德國的 Bauhaus 工業設計學院以及維也納的 Wiener Werkstaedte，或是，更近一點的例子，Jonathan Barnbrook 替 Damien Hirst 編纂的書，就是我最喜歡的藝術與設計完美結合的作品之一。

最近有什麼事件或什麼東西啟發你嗎？

其中一個靈感來源最頻繁的地點，是一間旅館房間。我發現我在裡面可以很容易地工作，而且離我的工作室很遠。在那邊思考雖然不會很快產生點子，但我可以很自由地做夢。

你曾經在香港與亞洲工作過，控管印刷或是攝影的品質相對下比較困難，這部分和你在美國或紐約工作有何不同？你對於如何執行設計工作的最終品管的看法是什麼？

我試著和我喜歡的人以及可以信賴的人一起工作，在香港和中國大陸，我們有一些不錯的印刷廠幫我們完成許多很好的作品。

設計風格來自生活方式，你平常如何規劃安排你的工作日和週末呢？

我一般從上午九點工作到晚上七點，除非發生了大災難，我通常都會再待晚一點，其餘就是私人時間，我跟一般人一樣：早上跑步，晚上吃飯看電影以及聽音樂會……

當你聽到中國大陸時，心裡想到什麼？

有些東西是白的而且易碎。

當你聽到臺灣，請問你會聯想到什麼？

臺北，那裡的博物館，收藏著一件像一塊豬肉的玉。

你可以舉出設計學生應該要知道的五張CD和五本書嗎？

CD

Aegaetis Byrjun-Sigur Ros

And Lead us not into Temptation-David Byrne

Youth and young Manhood-Kings of Leon

Honeycomb-Frank Black

The Greatest-Catpower

書

A Year-Brian Eno

100 designers-Area

Thinking Course-Edward DeBono

Perverse Optimist-Tibor Kalman

Curious Boym

你覺得你如何扮演好設計師這個角色？

和我喜歡的人也為我喜歡的人做好的作品。

有時候我會想到，要是能有機會重回校園，我可能會有不同的發展，如果你能夠的話，你會怎麼做？有任何建議嗎？

我在設計學校待的時間算是夠久了，四年大學在維也納，碩士在紐約Pratt，但我不覺得這是最重要的，很多我非常喜歡的設計師，像是Tibor Kalman、James Victore等，從來沒進過設計學校就讀。

你怎麼說服客戶採用你充滿創意的設計或想法？這似乎是工作中最困難的部分？

這不是最困難的部分，但是很重要的部分，我們有時候會花上一大半的時間和

精力在這上面，把一個創意徹底完成，和產出一個好創意是一樣重要的，對於
任何設計師而言這都是很重要的部分。

你認爲，過去五年內最好的發明是什麼？

電臺頻率的識別標籤。

你曾做過要價最昂貴的案子是什麼？多少錢？之所以問你這個問題是因爲你向
來以低價高效聞名。

我不想回答，那個案子眞的是太貴了。不過一般而言，高價對作品本身的品質
影響不大。

你知道瑞士攝影裝置藝術家 Daniele Buetti 嗎？我發現你們的作品有些相似之處？

最近，我們的工讀生才帶了很多他的作品來，我個人非常喜歡。

你能給想要在紐約工作成爲設計師的人一些建議嗎？

想要在其他地方工作也是一樣的：準備好一本充滿好作品的作品集，就可以得
到一份好工作。設計在這方面是相當公平的，我從來沒有碰過有好作品卻找不
到好工作的人，當然這在音樂界或藝術界就不盡然相同了，但過去幾年經濟不
景氣，所以即便是很棒的人也花了一陣子時間才找到工作。

911 之後，在紐約工作有什麼不同嗎？

現在幾乎沒有什麼改變。經濟還是繁榮，就跟以往一般。布希總統仍然在伊拉
克發動戰爭，就跟以往一般。我們極度地需要一個新政府，就跟以往一樣。

請挑選在紐約五個你最喜歡的咖啡店、博物館和書店。

咖啡店：Pastis（9th Avenue and West 12th Street）

餐館：Matsuri（369 West 16th Street）

書店：Oaklander books（by appointment only, 547 West 27 Street）

城鎮一隅：Chelsea

建築物：帝國大廈

就你的看法，在設計領域，爲什麼平面設計並不是非常受到客戶或社會的尊重？

啥？我對於尊重這件事沒有太多要求。我認爲，平面設計變成一門專業之後一
直都受到許多尊重。

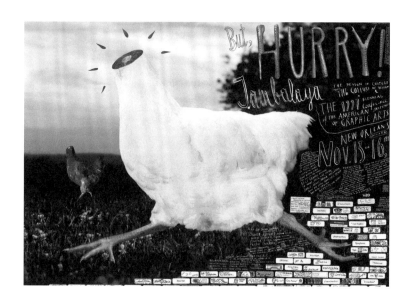

Marc Newson

他是我最喜歡的產品設計師之一。我第一次看到他的設計是在 Philippe Starck 設計的 Paramount Hotel 的 Lobby 裡面，有一張他的 Lounge Chair，距離當時十年後的拍賣，這已經是世界上最貴的一把椅子─拍賣價達到 10 萬美金。活著的設計師當中，椅子賣最貴的就是 Marc Newson。我覺得他的設計語彙就是 Retro Future，以過去的角度看未來，像是七○年代的未來，而不是我們從現在看未來，表現上比較柔軟動態，充滿天真想像，Marc Newson 抓住這種語彙來呈現。他也是設計師跨界的先驅，從按摩棒、手電筒、燈具、Ikepod 手錶到飛機，我深受他獨特設計的吸引。他的福特 021C 概念車打破了以流線型設計車子外形的慣例，甚至讓我一度想跟他去買版權，來生產這種可能普及的家庭房車車款，他是唯一能創作出將復古變成未來的經典作品的設計師。他也在藝術界做很多 One-Off 的項目，證明他在藝術與設計領域的重要地位。

請跟我們聊聊你的背景以及你的設計公司的歷史好嗎？

當我在澳洲悉尼藝術學院主修珠寶和雕刻藝術的時候，開始嘗試傢俱設計，當時我獲得工藝協會的贊助舉辦了一場實驗性的展覽，發表了 Lockheed Lounge 座椅。日本家飾品牌 IDEE 的老闆黑崎輝男因為看了展覽而找我為他們做產品設計，於是我 1987 年到東京去，在那兒待了四年。1991 年我前往巴黎設立工作室，接了很多歐洲知名廠商的案子，包括 Flos 的燈飾、Cappellini 和 Moroso 的傢俱，還和 Ikepod 合作推出我設計的腕表系列。另外我也做了很多餐廳的設計，包括倫敦的 Coast 餐廳、曼徹斯特的 Mash & Air、科隆的 Osman 和曼哈頓的 Canteen，還有東京 Syn 的錄音室和 W.&L.T. 概念店的設計。1997 年我搬到倫敦，成立 Marc Newson Ltd.，除了一直在做的傢俱和室內設計，我開始挑戰工業設計的部分，從 Biomega 的 MN01 腳踏車、福特概念車 021C，到澳航的商務艙座 Skybed。後來，我又在巴黎開了第二間工作室。最近幾年的新作品，有幫日本的 KDDI 設計的手機 Talby、Samsonite 的行李箱、2004 雅典奧運澳洲代表隊的制服、G-star 系列服裝、Nike 概念鞋 Zvezdochka 以及卡地亞當代藝術基金會邀請贊助設計的概念噴射機 Kelvin40。

你怎麼知道你想要成為設計師呢？

我從來沒有想過要做什麼或者是變成什麼人，我只是很喜歡自己動手做東西，或者是去探究東西是怎麼被做出來的。我一開始先嘗試的是珠寶首飾的設計。

在你設計的作品當中，哪一個最能夠代表你這個人？

每一個作品對我來說都很重要，我不曉得哪一個最能代表我，如果真的要說的話，應該是我幫 KDDI 設計的手機「Talby」。

你覺得設計可以觸動群眾的「心」嗎？為什麼？

理想來說，應該是要去觸動的……

你的作品是否受到純藝術的影響？如果沒有，可不可以告訴我們除了科學之外，還有什麼會影響你的創作？

我的創作通常都是受到時下的流行文化和新興科技的影響。

我們在倫敦設計博物館中你的展覽裡面看到很多速寫草圖。不管到哪裡你都會帶著你的素描本嗎？除了記錄靈感之外，你會畫其他的東西嗎？

我旅行的時候都會隨身帶著素描本。我大部分的設計稿通常都是在搭機的時候畫出來的，嗯，至少原始構想圖的部分都是在飛機上完成的。

最近有什麼東西對你有所啓發呢？

對我啓發的不一定是特定的東西。反而是在跑設計案、拜訪製造工廠的過程中，意外發現新的機器或是新的技術的時候，會讓我非常興奮。

針對韓國和中國的產品設計，你有什麼樣的看法？

中國的產品設計在美感、審美的部分都還不是很成熟。以設計的品質來說的話，韓國稍微好一些，但是還有很大的進步空間。

你的生活形態會影響你的設計風格，那麼能不能跟我們分享一下你平日和假日的時間是怎麼分配的呢？

老實說，如果我和工作夥伴待在辦公室裡的話，我是不去想設計的。在辦公室裡我從來不構想設計⋯⋯我會接電話、看e-mail、發展設計概念，也用電腦跑設計圖，但是都不是做構想的產生。週末的話，睡覺、吃東西、跟朋友到處晃晃、開車來場長途之旅，是我最常做的事。

在頻繁的旅行當中，你如何保持工作和休息之間的平衡呢？

我會在坐飛機的時候進行很多構想和設計。我知道這聽起來很陳腔濫調，但是說真的，搭機的時候是最清閒、最能讓我靜下來的時候，好像是在一個「無感空間」裡頭一樣，特別是到日本或是其他的長程飛行中，15個小時的美好時光可以讓人專心沉浸在設計案裡。而且我是一個很好眠的人，任何地方任何時間我都可以馬上入睡，屢試不爽。

你怎麼說服客戶採用你的想法呢？你知道這是設計工作中最難的一環。

我不需要去說服他們，因為是他們來找我的。所以我猜客戶不是喜歡我的作品，就是再也不會找我設計了。

到目前爲止你接過製作費最高的案子是哪一個？費用有多高呢？

是澳洲航空公司A-380客機商務艙的內部設計案，至於設計費我就不方便透

露了。

你怎麼看待你的設計師角色呢？

我是在扮演排除困難、解決問題的角色。

你覺得成為設計師需要接受專業教育嗎？

不需要。但是動手做東西是很重要的，那才是你學習的過程。

對於想成為產品設計師的人，你有什麼建議嗎？

像我之前說的，動手做東西吧！

你覺得設計的時候，在外觀和功能上需要針對西方和東方文化而有特殊的考慮嗎？

我不覺得需要在外觀和功能上有特殊的考慮。

從生活形態的觀點來看，產品設計的未來會是怎麼樣的呢？

以設計的歷史來看，現在剛好處在一個很有趣的時間點上。我認為設計逐漸受到大家的重視了，不管是好是壞，人們開始覺得設計是值錢的，是有價值的。設計其實無所不在，過去它默默無聞不受重視，現在是它展現性格的時候了。

當你聽到「中國」的時候，你想到什麼？請坦白告訴我們。

人山人海。

如果不做設計師，你想做什麼？

我想當工藝師傅，動手做些東西。

跟 Philippe Starck 比起來你比較帥之外，你會怎麼拿自己跟他比呢？

我不覺得我比他帥，我反倒覺得他很性感。

能不能稍微透露一下你現在正在進行的案子？以及未來有什麼新案子？

噢，真的很抱歉，你知道案子越大就越要保持高度機密，所以我沒辦法透露任何案子細節。至於之後嘛……我想應該還有一大堆案子要做呢！

Yohji Yamamoto

Yohji的服裝，是做設計的人會喜歡穿的衣服。Yohji的衣服要看的是背面，因為他說女人離去的背影是一種憂傷的美。也因此，Yohji設計的服裝，背後的線條總是非常優美。有一次我去英國買了他當時只在英國銷售的香水，從此我無論在哪裡，只要噴了這款香水，那個味道就會立刻讓我回想到英國，這也讓我從此有了一個習慣：只要我去一個國家，就會買一瓶新香水來記憶那個地方。Yohji在日本的店鋪，也是我每次去日本必訪的所在，他在全世界的店鋪幾乎都是當地的地標。Yohji Yamamoto的副牌Y's為Mandarina Duck設計的系于腰際宛如襯裙或服裝的背包，他這些突破邊界的作品，或是與Adidas合作帶來的Y3品牌，的確堪稱跨界的典範。

Y's是山本耀司在1972年創立的第一個品牌線，這是山本耀司先生事業的開端，或者我們可以說是Yohji Yamamoto品牌的開端。我們可以知道更多一些關於這個開端的事嗎？往後的每一季巴黎時裝周中，Y's又為什麼變成了Yohji Yamamoto這個稱呼？

Y's是從「Yohji's」來的，就像「Tom's」或「Jone's」。感謝我的父母，讓我可以把YY當作姓名開頭的縮寫並讓我想要保有它。沒有任何多一層的意義，只是很簡單地想把它像招牌一樣掛起來，然後我可以在這個招牌下工作。一開始在我巴黎的第一場系列發表裡並不想以Yohji Yamamoto的名字出現，當我們準備以Y's的名字初次公開時，我在最後一秒鐘接到一通電話，發現Y's不能在時裝周中被當成品牌的名稱。第一個原因是Y's與世界知名品牌YSL太相似並容易混淆，第二個原因是在字母的文化習慣裡Y's顯得太短。經過數年下來，我們的實際成就讓Y's可以像在今天我們所看到的。

Y's是如何運作東西方文化的差異、巴黎與東京這種面對面的不同？

超越是Y's的核心價值：所超越的是國籍、大小規模、年齡……Y's中沒有「vs.」這個概念，Y's中也沒有東方或西方。

我們說Y's以男裝的基礎來設計女裝的系列，表達一種功能性的優雅。Y's對女性特質和男性特質的定義是什麼？

女性特質：獨立，絕不嘗試得到他人的認可稱讚，堅強同時敏感，發自內心地更有誘惑力。

男性特質：種種的可疑。

「他是誰？」「很可能是個作家，很可能是一個電影導演，甚至也很可能是一個逃犯」，奇怪的懸疑。

成衣設計師的角色是什麼？Y's是否在對抗流行和一直變化的潮流？

Y's很簡單地就是以「衣服」這個字的真實定義來創造「衣服」。當多數的人選擇跟隨著潮流並相信潮流中所謂漂亮的事物，我們說幾句像「那可能不是唯一的選擇」之類的話。這是我們從一開始以來的使命並且永遠不會改變。Y's就是通過流行來達到反流行。

在多數人的印象中，因為價格的差異，讓我們覺得 Y's 是 Yohji Yamamoto 的第二線副牌。我們也感覺 Y's 的形象要比 Yohji Yamamoto 年輕許多。真的是這樣嗎？

差異並不是重點，不管是價格或是年紀。Y's 是我們的原身，在我的指導下提案出範圍寬廣的商品項目。我們署名的 Yohji Yamamoto 作品線則是實驗的領域，是邁向創作中永恆的探索。

很多過去習慣穿著各種正式服裝的人在今天選擇 T 恤和牛仔褲，就像選擇 Y's 或 Yohji Yamamoto……這麼簡單的想法而已。

手工是 Yohji Yamamoto 的精髓，Y's 的衣服也是以手工剪裁來製作嗎？ Y's 系列作品的創造過程是如何？

對，都是以手工剪裁製作。

衣服首先被創造出來然後銷售市場再跟著做反應。Y's 絕對不跟隨當季的潮流，相反地，它在既有的市場中間創造出一個新的世界。

Y's 的意義在於？

Y's 都是關於一種反叛，聰明一點的講法就是：「讓我們對這個世界說一些話。」Y's 象徵永遠提出質疑並等著要反叛的人。你是 W-I-S-E（發音就像 Y's）聰一明一的嗎？

Y's 對街頭流行和高級時尚的看法是？

有時候，一條剪裁很棒的棉質長褲比起一件華麗的絲質洋裝更漂亮。

我們知道許多重量級名人都是 Yohji Yamamoto 忠實的支持者，什麼樣的人會穿 Y's ？有哪個新一代的象徵是符合 Y's 的形象？

一位搖滾巨星和一位私立名校的教授都可以穿一樣的衣服。這就是 Y's。

你可以到處發現象徵 Y's 的人。

Y's 接下來的五年會走到哪裡？

從公司的角度來看：

在任何的領域中，亞洲是未來的潮流，流行時尚也不會是例外。這股潮流已經到了。我們非常有興趣地在其中扮演一個有意義的角色。

從 Yohji 個人來看：

我們最近知道 Yohji 想要在有生之年，與亞洲各領域中挑戰創意的小夥伴一起混。

Ellen Von Unwerth

如果大家經歷過八○年代，那麼就會知道GUESS品牌的所有時尚廣告都是由她拍攝。Ellen是德國人，自己是學攝影的，她大部分都拍黑白影像，是一位元詮釋女人性感最為高明的攝影師。因為當過模特兒，所以她在鏡頭下能將性感與感性拿捏得恰到好處。我非常喜歡她，她也與Art + Commerce合作，彙集了這一切資源，於是與ME&CITY合作時，我們便想到邀請她在紐約拍攝服裝大片。這也印證了一旦你認識並瞭解了他們，心中有動機與渴望，總有一天可以有機會與這些大師合作。

請為PPAPER讀者介紹一下你的背景。

我在德國長大，20多歲的時候去巴黎做模特兒，那時我和一個攝影師住在一起，他送了我一台相機當禮物，還教我怎麼使用，那是差不多20年前的事，而我就是這樣開始攝影的。後來我開始幫朋友的雜誌拍照，他們給了我六頁，以非洲為背景拍我以前的模特兒同事，大家其實很驚訝原本不過是個模特兒的我能拍出這樣的照片，因為在一般觀感裡，模特兒是很笨的。很快的，開始有許多媒體要來採訪我，一些工作機會，像是為VOGUE雜誌拍照，同時，我也有了機會去從事一些小型的攝影活動。

大約從什麼時候開始，你意識到攝影不僅是一種樂趣，還可以成為你的職業？

你知道，我一開始是以模特兒為業，也當了很久的模特兒，但後來我就不想再做了，我決定從事一些新的事情。所以開始攝影，並且對此充滿熱情。攝影帶給我很多樂趣，我可以整夜泡在公寓裡拍照，渾然忘我。因此，其實我並沒有想太多，事情自然而然就發生了。

剛開始的時候，你有沒有特別準備作品集好向大眾展示過去的作品？

我的作品一開始是出現在雜誌上，之後，當然，我出了一本書，不過我覺得自己很幸運，因為一切都發生得非常快。

你可能覺得自己只是純然幸運，然而，縱觀你的整個攝影生涯，從作品中可以發覺你很輕易且自然地捕捉到別人看不到的畫面。當然一定已經有很多人問過你這個問題，然而我們還是很好奇：你第一次拍攝商業廣告時緊張嗎？

不，我從不緊張。對於我在做的事情，我總是充滿自信，就是很自然地表達自我，這似乎是與生俱來的，上天賜予我這樣的才能，而我也能有所自覺並且充分發揮。你知道，其實世界上有許多人都富有才華，只是他們不自知，所以從這點看來，我是很幸運的。我喜歡攝影，我也喜歡我的拍攝物件，兩者之間的化學作用很重要，我無法去拍那些我不喜歡的人，或者那些不能在鏡頭前展現自己的人。

能夠這樣發揮天賦確實是很棒！所以，感覺上你似乎喜歡拍人物更勝靜物是嗎？

喔，是的，我喜歡用輕鬆如玩耍一般的方式去工作，讓作品去講故事，像

snapshot，我當然可以拍攝不同的主題，但是，我想我更喜歡拍攝漂亮的人。

你從事攝影也已經20年了，這中間你覺得自己有些什麼變化，而時尚又改變了多少？

其實我不覺得自己有什麼變化。當然，現在的我對技術的掌握更純熟、更懂得燈光——即使我現在用的和最初那時用的也差不多。我始終都傾向把事情簡單化，所以很多事情都能保持和當初一樣，就像我一直喜歡性感、美麗的人，作品也是有趣而自然的，並沒有改變多少。只不過，有時候我也會覺得，我已經拍過太多這樣的照片了，我開始不停地重複自己，我想這也是為什麼我開始拍攝影片，對其他的可能性抱持更開放的態度，加入更多創意。至於時尚……時尚確實是在不停變化的，而你必須選擇忠於自我。

現在的商業攝影製作規模愈來愈大、模特兒愈來愈大牌，然而，預算的壓力也愈來愈吃緊，你認為這對時尚攝影流程有沒有造成影響？對你自己的拍攝呢？

當然是有影響的，但並不是很重要。我關注的是自己的工作。我只要一台相機就能工作，在我還是無名小卒的時候，沒有什麼相關大製作的配合，我就已經能拍出很棒的照片了。我不知道該怎麼說，有些人喜歡大製作，撒大錢，不過我自己倒是沒有受到什麼影響。

人們總會為你的作品貼上和女性情欲、性感相關的標籤，在你看來，女性和男性的情欲有什麼不同？

我不認為我的作品有濃厚的色情意味，我覺得它們是有趣、性感、幽默的，而非那樣涉及情欲。對於女性來說，可能她們看過、瞭解我的作品，因而想要被我拍攝，所以她們在我面前會是開放、不忸怩的，展現出的自己較平時更有女人味。在男性攝影師面前，她們不會這樣，她們可能可以放肆挑逗我，但對男性攝影師卻反而會表現得更像是朋友那樣。我想這就是不同之處了。

那麼你是如何定義女人味和性感的？

性感是女性的一種態度，對我而言，那也是一種存在于男人女人眼神中的東西、一種自我表達，一個真實的瞬間，這正是我想要從人們的內在中發掘的。對我而言，這是最重要的。

聽起來你幾乎可以說是一直在工作，可以分享一下你如何工作嗎？你會休息嗎？

嗯，是呀，我的確幾乎都在工作，哈哈……即使是在休假的時候，我還是一直帶著照相機，不停地拍，我先生總會對我說：「我的天啊，你就不能放鬆一下嗎？」但是，只要看到很酷的人，我就忍不住要去拍。差不多就是這樣，比起無所事事，我更愛工作。

你的話讓我想起 Annie Leibovitz 的紀錄片，她也是這種狀態。她曾經啓發過你嗎？

當然，她超棒的！我看過她很多作品，我愛她通過鏡頭說故事的方式，非常令人驚豔！

還有其他攝影師對你影響深遠嗎？

一直以來，我最喜歡的攝影師都是 Helmut Newton（注：德裔澳籍攝影師，以情色、裸露等「性」議題對後現代攝影影響甚巨，同時亦是時尚攝影界一代大師），他鏡頭下的女性總是堅強而性感，不單只是個「漂亮」的女人，而是會使人覺得她們背後必然還有更多的故事，引人探索。我也愛 Jacques-Henri Lartigue（注：法國攝影大師，細膩捕捉了法國近一世紀的生活風貌，作品既古典且現代，並深具社會學內涵），他曾希望成爲畫家，作品富含魅力和生命力，很能觸動觀者，十分優雅。他們是給我最多啓發的攝影師。

你爲什麼會選擇巴黎定居？

我長住在巴黎或紐約。住在巴黎是因爲我喜歡法國人，也嫁給了法國人，巴黎很有自己的味道。當然我也喜歡紐約，那是個瘋狂且充滿能量的城市，有很多有趣的人，很能激發創作的靈感。至於巴黎，就較爲閒適些，是比較輕鬆的生活風格。

你有孩子嗎？

我有一個 19 歲的女兒。

她想和你一樣當個攝影師嗎？

我也不知道。現在她唯一想做的就是要和我不同，未來有可能吧，不過現在她還在紐約念書。

ELLEN VON UNWERTH

在母親和工作之間，你如何取得平衡？

我會帶著她一起去很多地方，有時候我也會爭取不要有太多工作，總的來說這樣還不錯，她是個懂事的孩子。

和我們談談與ME&CITY的合作吧。據我們所知，你甚少有這樣連著拍攝四天，並且拍足42個不同的鏡頭，過程有趣嗎？這是你第一次和中國品牌合作嗎？請和大家分享一下這次的經驗。

哦，這的確是我第一次和中國品牌合作，當然，拍攝過程很辛苦，我們走遍了紐約各個地方。不過，我覺得ME&CITY做了很多正確的選擇，例如他們選擇了Agyness Deyn和Cole Mohr，他們是很優秀很時尚的模特兒，年輕且性感，懂得如何表現自我，拍照對他們來說不只是工作，同時也是玩樂。所以，整個過程很棒。

中國品牌演進得那麼迅速，要求如此高水準製作，這會讓你驚訝嗎？

坦白說，我真的非常訝異。我沒有預料到他們的需求會是這樣的，我以為會是比較商業，所以我確實很驚訝，中國的品牌已經發展得如此成熟。

你的許多作品都像是在拍攝現場即興完成，而非通過事先去做許多設置準備。這意味著和你合作的客戶，尤其是那些之前沒有和你合作過的，要不就必須要很有sense，要不就必須對你很有信心，而且你知道，你的收費標準也頗高，所以，你要如何向客戶確保拍攝的過程和結果會是他們滿意的？

其實也不全然都是現場即興，事前我們也會討論、溝通，比如光線、故事、背景、整體形象，也會有一些參考圖片等等，所以並非全都是無法預期的。舉個例子，比如我的書，它是有故事性的，必須要一頁一頁接續下去，每個人物都有其扮演的劇情角色。雖然我的作品看上去比較即興，但背後其實並非如此。通常我都會先想清楚應該怎麼做，在拍攝的時候，我會讓一切表現得更自然，所以一切都還是有設定過的。我知道畫面看上去很隨性，但事前也是做了許多準備的。

是一種「嚴格控制」的自然吧？

是的，正是如此。事實上，為了讓照片看上去更自然更真實，我更必須要去計算、安排，這也成為了我的一種挑戰，怎樣挑選相機、膠片等等，我可是都有

好好思考過的。

對於那些剛踏入攝影行業的人，你有什麼忠告？

你必須清楚自己想要的是什麼，我覺得這對於形成自己的風格是最重要的。其次是技術。此外，拍攝物件也是很重要的，你要瞭解並且熱愛你所拍攝的對象，要能直接看進他們的眼睛，看見內裡。

你曾去過中國嗎？

我曾在上海幫一個客戶進行拍攝，也曾在北京辦過展覽，都很棒。

那麼你對中國的印象如何？你上一次到中國是什麼時候？

我上一次去中國是去年夏天。中國給我留下了很深的印象，因為它在這麼短的時間內變得相當現代化，同時卻又還保有一些古老的地方，比如紫禁城。上海的藝術區也令我印象深刻，在一個很小的區域裡竟有那麼多藝廊。相較於幾年前我所看到的上海，如今這些地方真的變得愈來愈現代了。這當然很好，不過，作為攝影師，我會去尋找的，是一些古老或者有特殊氛圍的地方。

中國女性的性感和西方熟悉的大不相同，你是如何看中國女性的？

我想我對中國女性的認識不多，雖然我去過中國幾次，但是我沒有什麼機會去深入接觸什麼人。我看過電影《色戒》，很棒，雖然那不是典型的中國女性，我喜歡裡面描繪的中國女性，而且我很驚訝，她們表現得如此性感。看《色戒》這部電影的時候，我們發現觀眾的年齡層很廣，從80歲的老婆婆到18歲的女孩都有，這對於此類型的電影來說其實是很少見的。它是關於愛情的，但同時也帶出情欲的探討，這部電影對大眾來說是一次很好的享受。是的，我也覺得這是一部非常精彩的電影，包括在情欲方面的著墨等等，我都十分喜歡。我喜歡女性在電影裡經歷冒險和危機，很有趣。

最後，你希望別人如何記得你？

我希望人們看到我的作品時，會覺得：「喔，我真希望自己也能出現在上面，這看上去真棒！」我希望我的作品會讓觀者感到愉快。

448

Front Design

設計師中的女性還是略少，Front Design由四位常駐於瑞典斯德哥爾摩的女性設計師組成。她們的東西，有著不同的幽默。因為當你看過日本、英國、德國的設計產品，要找到有蘊含自己國情文化的新設計其實不容易，而我覺得 Front Design 做到了這點。她們最有名的就是為 moooi 設計的黑色馬匹造型燈具。你看四位個子嬌小、長相可愛的女生，竟然可以做出那樣宏偉壯觀的作品，她們在設計界中，的確是獨樹一幟。

你可以簡單介紹 Front Design 的背景嗎？

我們四位女生都擁有工業設計的碩士學位，但在此之前我們曾經在不同的領域學習及工作。像 Katja 便曾經在紡織設計這方面學習及工作。Sofia 則曾經是舞臺設計師。我們都很喜歡所學習的東西，在學生時期便聚在一起且有很多合作，最後自然而然地在畢業後，開了 Front Design 這家設計公司。我們四個人自 2003 年開始一直緊密地工作，我們所有的案子都是經過討論後出來的結果。我們從來都不會分開或獨自做自己的工作，團隊間總是合作無間。

在男性當道的工業設計專業裡，你們身為女性，工作角色有不同嗎？會很困難嗎？

這本來就不容易，我們一直都很努力，但我們其實沒有很在意男女角色或平等的問題，只是很專注地做我們有興趣、我們擅長的工作。

你們是如何開始的？

我們在學生時代就相互認識了，我們在同一班，慢慢成為朋友。我們都很喜歡彼此的作品，也對同類型的設計感到興趣。像我們第一個案子，就是由我們自己提出來的，我們用了許多不同的動物作為創作靈感，做出了一系列名為「Design by Animals」的作品，另一個「Technology in new form」的作品，則是探討設計師在整個設計過程的角色。這些都出現在我們斯德哥爾摩的首次展出中，充滿了實驗性的作品，從那之後，我們也開始參與展覽的規劃。

可以談談你們的創作過程嗎？要花多少時間？

有時候我們發現了有趣的東西，就會有靈感去設計，任何東西都可以是靈感的來源。我們都從想法與點子開始，像動物系列便不斷思考有關形狀的變化，我們知道老鼠喜歡咬東西，在瑞典甚至會有人把老鼠當成寵物。我們把壁紙包在老鼠籠外，讓它們盡情去咬，因此發展出一張擁有不規則破洞的壁紙。整個過程充滿實驗性，時間或長或短，沒有一定的標準。

根據定義，工業設計應該是大量生產的。但現在世界上有很多設計，都是限量生產的，這個定義仿佛被改變了，你有什麼看法？

是的，現在我們既有大量生產也有限量的作品。我們喜歡量身訂造一些比較特

別的作品，也希望慢慢將之發展為大量生產，這是我們覺得比較好的工作方式。

對於現在很多設計師，都從設計走入藝術領域，有什麼看法？

我覺得這是一個很難得的機會，能夠將設計品在藝術領域上進行實驗，是很有趣的。我們也在做這方面的事，像我們常與紐約的Barry Friedman藝廊合作，設計一些可以被歸類為藝術品的設計。

你對Front Design的作品定價會很在意嗎？設計品是不是應該能夠讓普羅大眾也能負擔得起呢？

我們專注在有趣的想法與點子，我們不會太在意它是否很昂貴，畢竟它花費了我們許多的想法。

Front Design在2007年獲得Design Miami所頒發的「2007 Designer of the future award」，你對這個獎項有什麼看法？

我們很高興能夠獲得這個獎項，但不管怎樣，我們依然是快樂地從事設計。

你們有某些想法或點子時，在執行上會困難重重嗎？尤其是和製造商或採購人員的合作。

與製造商溝通，佔據了我們整個設計過程很大的一部分。有時候就算我們想為創意做些特別的東西，但往往很多時候製造商也可能從來沒試過，這就是執行上的困難，但很慶幸的是他們大都願意作出新嘗試來配合我們的創意。

有什麼你在學校學到的東西，是讓你在工作上學以致用的？

在學校我學到了對生命感到好奇，生活中任何瑣碎的事物也值得好奇及發掘。

你對有興趣加入設計專業的人，有什麼建議？

努力在你的工作中尋出趣味來，多與人合作，永遠向前看。

你對極速發展的中國，有什麼看法？

中國現在是全球機會最多的地方，我從未踏足中國，但希望很快有機會去一趟。

IKEA對北歐以至全世界的設計都有很深遠的影響，你有什麼看法？

我覺得IKEA的理念是很好的，他們多年來做了很多東西，而且請了很好很出色的設計師，製造出有設計感的產品，讓消費者能夠以很便宜的價錢去買設計，很有趣而且很難得，他們的成功是理所當然的。

Studio Job

這來自荷蘭的設計雙人組合，是一男一女的情侶夥伴，他們設計的作品，宛如童話世界的放大版，然後加上了很多誘人的金色。這個做法聽起來沒什麼，但是原本渺小的物件被如此放大之後，變得極具質感，且線條乾淨俐落，好像小孩子的玩具被放大放進博物館，以創新的材質表現，創造出耳目一新的趣味。如此風格，無人能出其右。

能跟我們分享一下你的背景嗎？

我在1998年從荷蘭 Eindoven 設計學院畢業後，成立 Studio Job，之後 Nynke Tynagel 在2000年加入 Studio Job。近幾年來我曾經和 BULGARI、VIKTOR & ROLF、L'ORÉAL、SWAROVSKI 等品牌合作。明年計畫和美國出版商 Rizzoli 合作出版 Book of Job。

你和 Nynke Tynagel 彼此如何分配工作呢？

恩，我們是情侶，也是工作上的夥伴，這是一種很微妙的調和。

當初是怎樣開始想成為一位設計師的？

我們從來沒想過，就這樣發生了。

創作過程中，哪件作品是你自己覺得最滿意的？

我想應該是我們現在正在進行的案子。這裡面包含了很多不同的題材像是：工業鉗子、巴伐利亞、農場、銀器、家飾以及「約翰福音」等不同的元素。

你有喜愛的設計師嗎？

沒有，其實我們並不這麼熱衷於「設計」。

你的設計理念跟你想傳達的是什麼？

我認為我們的設計理念是虛構的，但是我們想要傳達的語言是「每天的生活」。

在你的印象中，安特衛普是個怎樣的城市？

安特衛普是一個既古老又古怪的城市，卻又富含濃厚的藝術氣息。在安特衛普，如果有時間的話可以慢慢享受這個城市，如果時間緊湊的話這個城市又不會大到需要花很多時間。安特衛普是一個很有創意也值得探索的城市。

你說想傳達的語言是每天的生活，你認為比利時和荷蘭地處歐洲的十字路口，生活風格與德國或法國最大的不同是什麼？

從藝術家的角度來看，我不覺得這些城市有什麼不同。我認為在創意的領域是沒有任何界限的。

最近有什麼是令你感到有趣的事情嗎？

極度的黑暗，還有哥特風格。

你和Viktor&Rolf合作了許多的案子，為什麼呢？這跟他們的設計風格，總是在黑暗、哥特元素中帶點幽默有關嗎？

因為跟他們合作非常值得！

你也和不少時尚品牌合作過，對你而言，「時尚」的意義是什麼？

我們不喜歡時尚，但是我們愛好藝術。所以當時尚變成一種藝術的時候，我們就會對它感興趣。對設計跟建築也是一樣的。

可以跟我們分享你創作的過程嗎？

就像清潔打掃一樣，你得從最頂端開始做起，然後慢慢地往下繼續。

可以跟我們分享至今你遇過最有挑戰性的案子嗎？為什麼？

我想……每天的生活應該是最有挑戰的一件事吧！

在你的職業或是生活當中所做過最大的冒險是什麼？

有一次我跟Nynke曾經爬上喜馬拉雅山，然後跳下來。

身為設計師，你對於全球暖化所帶來的影響有什麼樣的想法？

身為一位設計師或是藝術家，我們對全球暖化並沒有特別的看法，那不是我們靈感的來源。但是以我個人而言，我認為全球暖化只是另一種新的商業手法，而且是可以帶來新商機的。（難道我們不是一直將人類的恐懼轉化成消費力嗎？）我們相信氣候的確在改變，但是不用懷疑，這些也是人類所造成的。如果這樣的話，地球還是可以繼續存在，只是也許有一天人類沒有辦法在這裡生活了。那不是一個很嚴重問題嗎？我們荼毒地球還不夠久嗎？

設計對你來說是什麼？

我不認為設計對我來說是件重要的事。

你對於未來的產品設計有什麼看法？

我們可以不要再提到設計這個詞嗎。

有什麼產品是你從來沒做過可是卻很想要嘗試的？

建築大樓，但我們曾經做過大樓的外觀。

你認為自己跟其他設計師的不同在哪？

沒什麼不一樣，就是很跛腳的藝術家。

對於想要成為設計師的人，你有沒有什麼建議？

千萬不要！這是死路一條。

如果說你作品的靈感是來自你的生活形態，那你平常是怎麼度過的？

睡覺、起床、運動、泡茶、工作、午餐、工作、散步、晚餐和工作。

你對未來的東方設計有什麼看法？

我覺得東方的產品都很有觸覺、易碎，而且很有悟性，但是有時候又會讓我覺得不耐煩。

有沒有什麼誘因能夠讓你接受邀請來臺灣？

商務艙機票、五星級飯店、車子附司機，再加上 15000 歐元。

如果不再依賴塑膠、聚脂、人造纖維等設計產品，對你有什麼影響呢？

我不覺得不使用這些原料會對我們有什麼影響，我們是雕塑設計師不是產品設計師。我們的作品都很簡單。這不代表我們的作品很無趣，我們盡可能把需要製造的部分降到最低，這樣一來我們的作品對環境的影響自然也減低，畢竟讓我們變成環境怪獸的是這個產業而不是設計師本身。

如果你不做設計師的話你會做什麼？

律師或毒販。

在你看來近五年有什麼最好的發明？為什麼？

我認為最糟糕的發明就是伊拉克戰爭。

可以推薦你最愛的五部電影嗎？

任何 Rainer Fassbinder 的電影。我們很欣賞 Rainer Fassbinder，是因為他的電影非常超現實而且戲劇化。他曾經說過：「讓日常生活比現實更精彩，是非常有價值的一件事。」我們也很認同。很可惜，他在 1982 年去世，但是這也沒辦法，他在 10 年內拍了 30 部電影。他一定非常累了，不是嗎？

最後，你希望別人如何記得你？

一個極端分子！

466

Damien Hirst

除了Jeff Koons，Damien Hirst是世上目前最富有的藝術家。尤其最近他居然不經過藝廊，自己將個人最熱門的藝術作品拿出來集結拍賣。他打破了藝術家與藝廊之間的關係，更挑戰了藝術商品化的可能性。當然這一切只是手法，我最敬佩的是他把死亡做得太漂亮了。我曾以為當代藝術只是噱頭，但看到他的作品之後，的確覺得他的概念和執行手法都是一流的，如此他才得以保持今天這個地位。他把鯊魚泡在魚缸中，到今日都不會腐壞；他花幾千萬去做一個鑽石的骷髏頭。他以對於讓當代人群興奮與刺激的元素符號的深刻認識，融合他對死亡的迷戀，完美地創造出令人讚歎的作品。可以說，他是少數繼畢卡索之後，在世時既已名利雙收的偉大藝術家之一。若有收藏藝術品的可能性，我名單中的第一位就是Damien Hirst。

請你談談你的背景，以及你為什麼成為一個藝術家？

我出生在布裡斯托（Bristol），但卻是在約克郡的里茲長大。當我從藝術學校畢業之後，便認識了伊頓公學的校友Jay Jopling，後來他成為我的經銷商，我們就這樣義無反顧地開始合作。

你如何知道你能成為一個藝術家？

我知道我會成為一個藝術家，因為對我來說，創意就像是河流裡的洪水，激烈而自然地通過我的血管。

你最喜歡的一件作品是什麼？

The Acquired Inability to Escape（1992）.

哪一個藝術家的作品，或者哪個藝術家最能夠感動你？

我自己。

你的創作過程為何？你曾經花過最短及最長時間去做的作品是什麼？

有些例如是Spin Paintings的作品，只需要一兩分鐘，但也有些則可能花很多年的時間不停地修改。

最近有什麼事情帶給你一些啟發嗎？一些插曲或者任何事情？

墨西哥人和他們的文化，噢，還有太空旅行。

你怎麼看待你藝術家的角色？換句話說，你代表什麼？

我代表著人性和權利去做那些我們生命中想要去做的事情。

為什麼你會有開Pharmacy這家餐廳的念頭？在那個背後的願景和想法是什麼？

我喜歡食物和藝術，所以將兩者結合成一家餐廳，似乎是個正常不過的結果。

當你的餐廳倒閉的時候，你將所有東西像藝術品一樣拿出來拍賣。看起來你似乎將每樣東西點石成金，你有什麼感覺？

像希臘神話裡的Midas。

動物對你來說有什麼意義？在你最著名的動物系列作品裡，你的中心思想是什麼？

就像油畫顏料在調色板上一樣，他們應該與最適當的顏色調和在一起。

你怎麼看待你使用死鯊魚並且讓它成為一件藝術作品這件事？你怎麼克服技術

上的困難呢？

捕捉它可容易多了，它來自澳大利亞，困難的地方是怎麼讓它防腐，讓它像是一條沒有水分的肥皂。

可以告訴我們你最新的作品 New Religion 嗎？

New Religion 基本上是關於我們所共同擁有的信仰系統，是我們從來沒有任何質疑並且接受的科學和宗教信仰。我們的身體和心靈，那不是像宗教本身那樣，而是關於心靈、邏輯以及本質存在上的。我通過自己對基督教與科學的理解來完成這件作品。

你是虔誠的嗎？你最近的一系列有關宗教的作品，想要說什麼嗎？

沒有。

你的 Polka Art 最初由實習生來畫，爲什麼？顏色怎麼選擇的？創意的過程像是什麼？

圓點圖畫都是屬於概念性的作品，它們根植於 Grid 的概念。這個創作有一系列的指引，例如是圓點的大小，但圓點間的距離及顏色選擇則是隨意的，在這個時候，我就像是位建築師，我授權給技師去執行工作。

在你的事業上，你曾經擔心因爲當一個藝術家而無法賺到許多錢嗎？

沒有。

當你創作時，你會融合商業的觀點嗎？

當我創作我只會專注於工作及整個創作過程，並且能完全表達我想說的。但我們是活在一個資本主義社會，你最近仔細瀏覽過 e-bay 吧？

到今天爲止，你最高價值的作品是什麼？多少錢？

有很多，但我賺的都只是作品第一次售賣的價錢。

你怎麼看待亞洲的藝術？

它和我所認知的西方傳統，在文化與社會觀點上有很明顯的不同。不過我相當尊敬它，並且著迷於許多其他藝術家的作品。畢竟，我們都還住在同一個地球上。

請列出讀設計或藝術的學生，所必須知道的五張CD以及五本書嗎？

披頭士或約翰‧列儂的任何一張作品，以及所有由www.othercriteria.com出版的書。

你相信有進藝術學校受藝術訓練的必要嗎？

不，但那是有幫助的。

你的生活形態會影響你的工作，你如何運用平日以及週末的24小時？

通常我一天睡覺10個小時，其餘的時間都在思考，尤其主要都在計程車上。我較具爆發性的創意，通常都需要經過很長時間的思考。

你認為過去五年最好的發明是什麼？為什麼？

納米科技。

當你聽到「中國」這個詞的時候，你想到什麼？

食物。

可以給任何想要當藝術家的人一些建議嗎？

相信自己並且非常努力工作。

如果你沒有成為一個藝術家的話，你希望你做什麼？

一個餐館老闆，或者是一個鋼琴音樂家。

請問你對當代藝術的定義？

能反映21世紀人們真實狀態的任何事物。

當代藝術的未來是什麼？

如果沒有重大戰爭的話，它的未來是樂觀的。

你可以透露讓我們知道你現在正在進行的工作嗎？或者可以讓我們看看接下來的計畫是什麼？

我現在正在假期中，但我一定會讓你知道。

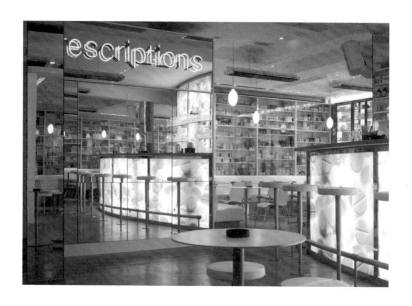

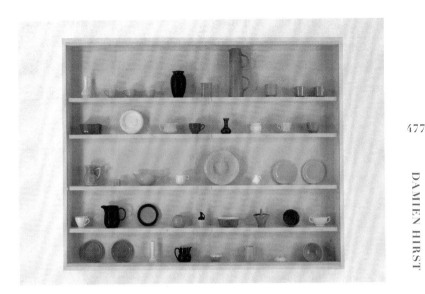

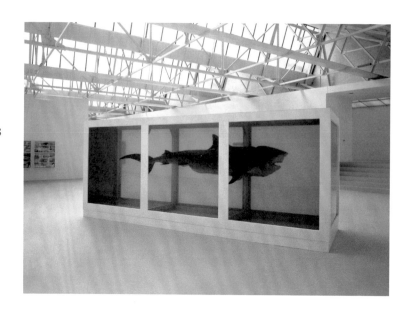

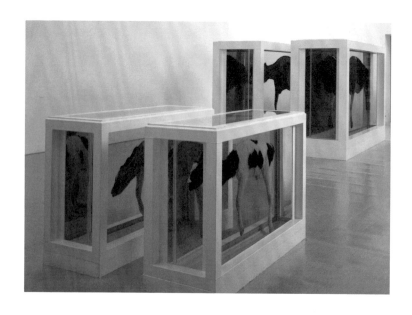

Philippe Starck

他是我最喜歡的三大產品設計師中的第一名，當然也因為他是摩羯座。我在大學讀的第一篇論文就是討論 Philippe Starck 的。有兩個關於 Philippe 的特點深深影響著我，一個是他對跨界的真正實踐，他設計燈具、摩托車、遊艇、飛機，甚至義大利面。並在 Paramount Hotel 之後他還設計了加州的 Mondrian Hotel、巴黎的 Royal Monceau Hotel，他是最先跨進室內設計領域的產品設計師，在他之前，毫無先例，因為他對細節的關注，賦予了空間不同想像。另一個影響我的，是他對世界潮流趨勢的帶領。無論是設計 Boutique Hotel、以塑膠作為椅子的材質、開始使用白色做設計，或是將非洲風格的傢俱與現代風格拼湊在一起的 mix & match，他現在已經 60 多歲了，卻依舊以設計引領著這個世界。

你是否有任何新年新希望？

我的新年新希望是非常個人的，我想停止一個我已憎恨多年的惡習，那是一個新的「斜線對稱」迴圈，「斜線對稱」迴圈是形容當生意暴增時，情感卻向內心擠壓，現在，因為生意暴增，已經有三四年的時間我的情感生活是內爆的，我想打破這個迴圈。我的生活變得一天比一天雜亂，我也一天比一天更像個「現代的鬼魂」，我每天都在遠離真實的生活，真實的人，和一個正常的生活，我想要竭盡我所能「回到地球」來，而且看來並不容易。是的，就像我跟朋友說的一樣，我新年的計畫是「回到這個世界」來。

不用說你一定常常旅行，你通常都怎麼工作？你的工作流程是怎樣的？

我工作的流程非常非常奇怪與個人化，我們可以說我是個「專業的夢想家」，我是市場上「最快的慢夢家」裡「最慢的快夢家」，我還不知道是哪一個，目前我兩個都是。我的產品有時候歷時四十年才被設計出來，意思是說，我思考一件案子最長花四十年，最短花十年，還需要時間找人檢查之類的，這不完全是工作。

我是一個「岩漿耕耘者」，「岩漿」指的是頭腦裡面那個輕柔的機器，識別出潛意識；它以一種非常高效率以及優雅的方式獨自運作，而我做的只是等待它沸騰，當它沸騰的時候，我唯一要做的事就是過好我的生活……這個我等一下再談，我唯一的工作就是當一個「影印機清潔工」，我唯一的工作就是保持清醒，隨時準備好，當一個案子完全成熟時印出最佳品質的印刷品。

我工作的方式——也不算真的工作，就是沒有任何來自於我本身行動地讓這個「岩漿農場」不停生產，工業設計、案子、行動、概念、遠景……沒有任何這類的東西，我的工作只是「列印」它們而已。這就是為什麼我告訴你我只花三分鐘設計一張椅子，這是真的！因為它只需要三分鐘來設計！我設計得很快，我也「列印」得很快，但是有時候，我有種一個點子已經在我體內生長了四十年的感覺，當我說我設計一艘船，上一艘船隻花了三小時，因為一切都準備好了！

我的腦袋裡有足夠的「厚度」，讓我在造訪了一個空間以後馬上自動掃描，完全不用我自己動手，當案子準備好了，我可以在這個空間裡飛翔，看見一切；只要改變顏色、改變光線之類的，當我檢查了一切，我只要設計出來並交給我的

團隊，一切就完成了！

當一件成品在我眼前，我只要看看它：改變材質，改變顏色，檢查它是否行得通，以及任何這類事情，而這根本不費力氣！十分鐘！然後當我說：「很好！可以了！」我就只要「列印」就好了，這是非常非常特別的，以及為什麼我們可以接這麼多案子的原因！如此與眾不同，靠這麼小的一個團隊，因為要做我們正在做的——我有一個我們案子的清單你會看到——只是靠我們這個12到15人的辦公室，而你必須知道，我從來不進辦公室，我獨居……這一點我等一下談，我從不去辦公室，我大概每個月見他們兩天吧！有時候兩個月裡只有三天。

這表示我有個非常奇怪的生活，你可以說以兩種日子組成，一種日子叫做「完美的一天」。在完美的一天裡，我在鳥不生蛋的地方：在泥裡，在水裡，甚至在旅館的房間裡！我沒有電腦，什麼也沒有，只有一疊特別為我訂做的紙，一支好筆，就這樣……還有iPod和我的女朋友。我起得很早，大概七點左右，我可以馬上跳起來！我總是住小房間，床與桌子的間隔不超過一到二米，這就是為什麼它（桌子）是床的延伸，我到桌子前「列印」一小時，一小時後我就會很累，因為「咻……咻……咻……」，我流汗，我流汗……然後就是午餐，午餐是有機素食，不很長，二十分鐘，之後我上健身房，然後我跟我的女朋友一起「做」午覺，如果你能諒解的話，這是最重要的事，因為性是很重要的原創力，之後我回去工作繼「列印」一小時左右，然後我們去海港喝杯酒、坐船、騎摩托車之類的，這就是「完美的一天」，非常稀有。

另一種日子……是「溝通日」，它代表了白天裡每十五分鐘一次跟電視的訪談與攝影，這真是個惡夢，因為我討厭說，我堅信法國人說的「Le dit tue」——意思是當你說出一件事情時，你已經破壞了你說的那件事，對我而言，當我說出一個東西時，這殺死了我的夢想，這是我為什麼痛恨說的原因。但是我們活在一個傳播社會，而我不得不說，這是為什麼「溝通日」對我來說是最糟的日子，它完全地謀殺我的腦袋，當我這樣過了一星期後，我就會因為不能過曾經擁有的夢想日子而感到十分沮喪；在這之前，我是在最佳狀態裡並跟我的夢想緊密連結在一起的，這是我工作的方式，非常非常特別——很特別，不可思議的有效

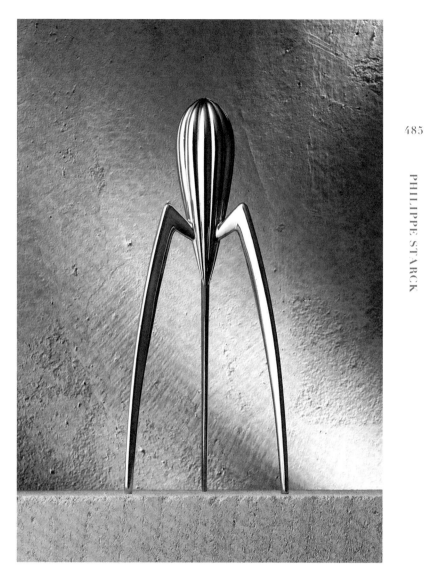

率；因為我跟我的團隊之間就像方程式賽車團隊一樣！我總是跟同一些人一起工作，至今已超過二十年了，他們是我的朋友；他們瞭解我，我瞭解他們，而且只要用電話，只要這樣就可以。──兩天前我們要搭機離開北京，我跟負責設計的Thierry Gauguin對話，我只是在等飛機的時候用電話告知他我剛剛設計完的七個模型！只要五分鐘解釋七個模型新的工業流程，我就已經知道他了解一切，並且我知道它們現在正在被設計，我大概今天就可以看到它們並檢查一下，這真是太神奇了！這是一個魔術團隊，這是一個大家庭變的魔術；他們愛製造什麼就製造什麼，他們愛什麼時候進公司就什麼時候進公司，現在在他們掌握了公司而我卻風光在外，這真是太奇怪了。

這就是為什麼我們回到第五個問題，一切都是魔術──因為我看的是一番光景，我對於創造設計這回事一點興趣也沒有，我對設計對建築都不感興趣，我覺得它們很無趣。我只是試著「過生活」，這對我來說尤其困難，我只是試著……試著……不！我不是在試！我真正的工作是感性推動，我99%的精力用來精益求精，並為我愛的人著想，然後當我能閒下來兩分鐘時我就禱告，這就是我的生活。

你大概常常被問，以你現在的年齡與地位，是否有哪個特定東西是你未來想通過設計告訴大家的？

首先，我對於通過設計來溝通一點意願也沒有，我不得不用設計溝通因為知道我必須這麼做，我不知道我可不可以用寫作來溝通，我不是個作家；我不是個政治人物；我不是歌手；我也不是科學家，所以我知道如何用設計來表達我自己。問題是設計是你能表達自我最糟糕的方法。想一想，如果你寫一篇文章，如果一個歌手出一張專輯，如果一個政治人物有一個觀點，都可以改變世界；如果是我要改變世界甚至傳播改變世界的點子，我必須先用牙刷「寫」一封信，再用馬桶刷「寫」另一封信……之類的！這表示對你而言，你可以用一天來描述我做了什麼，我卻要花上我這一輩子！真是荒謬到極點，這也是為什麼我對於自己是最差的表達者這件事感到困惑，但我仍然繼續使用它（設計）。

所以我試著修正我的位置，我不斷嘗試利用設計來當「防護網」，我試著把每天

生命裡的職責當成一種保護，用來表達一些事，這又是非常不同，端看一件產品可以有什麼意義。但大多數我會談到政治，關於所謂「民主的設計」，就是我們所知道對每個人最好的東西；我談到性；我談到未來的理想，我們接下來通過突變而生的挑戰，這也是我真正的工作，重新思考動物的突變，你永遠都可以說我的作品是在大主流之中的，我認為一個產品如果不在動物突變的主流範疇或人類文明史裡是不值得被製造的，那是一種污染；任何沒有清楚明確意義的產品不配存在；任何無法醒腦或為人們帶來一點詩意的產品也不配存在。

這就是為什麼每個我設計的東西永遠是一顆延遲炸彈，以不同的方式爆炸，只是這樣而已，我從不在設計架構裡工作，我只用人類範疇工作。不過通過高科技，我們可以說我們所做的是一種誠實與必要的行動，混合高科技；像這樣的東西，對我來說不複雜。

你平均手上一次會有多少個案子？

我上禮拜數了一下，我目前正一次做65個案子，但是有時候一個案子會衍生出好幾個案子，例如一個城市案子和那艘船的案子，如果照標題算的話有65個，如果照出處算的話就有500個，我也不清楚。

能不能跟我們談談中國與亞洲設計的未來？

我對於中國或亞洲設計一無所知，因為我對設計一無所知，如果你問我我覺得你的設計如何我沒辦法告訴你，我對這不感興趣。我唯一能說的是：文明是一個迴圈，這代表了亞洲因為不同的原因而成為世界新的中心，這符合了責任說，表示如果你是先鋒這不是沒有代價的，你有義務，你有事要做。回到設計，我不知道能不能這麼說——我希望後人能夠不要犯下先人犯下的愚蠢錯誤，同時我們都要避免因為虛榮、尖酸、懶惰、粗俗而引起的荒謬投射，所以我希望後人不要重蹈前人覆轍。亞洲設計師正自己混合與重新創造規則，而我希望這次會是對的。

現在來了每個人都會問的哲學性問題：你死後想如何被記得？

一個誠實的人，一個曾經試著用誠實來幫助他的朋友們過更好生活的人，如果你要更明確地說，一個誠實的女僕。